U0020841

任性出版

浮世繪300年
極樂美學全覽

梵谷、馬奈、莫內都痴迷，從街頭到殿堂皆汲取的
創作靈感泉源，鉅作背後的精采典故

日本美術史學家、上海美術學院教授、
東京藝術大學客座研究員

潘力 ◎著

目錄

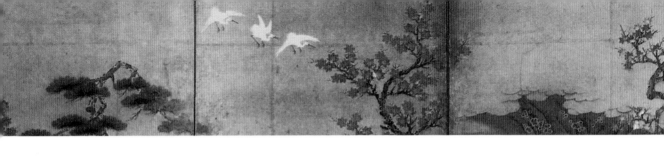

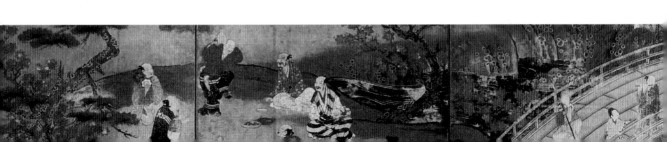

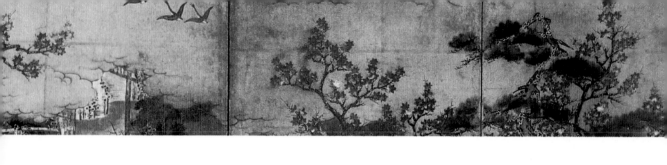

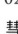

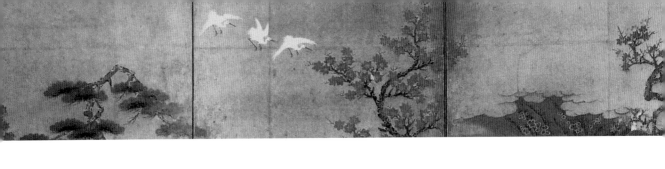

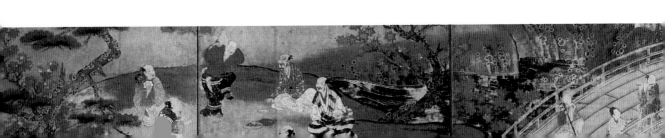

推薦序

「表裡如一」的浮世繪

藝評家、策展人／謝佩霓

江戶時代（一六〇一年—一八六七年），窮兵黷武不再，社稷承平，貿易頻仍，百業昌隆，百工興盛，民生樂利，萬戶和樂，世道一片繁華榮景。

江戶時代作為日本史上最長治久安的一段太平盛世，其代表性的一切，下至庶民生活上至藝術文化的各方面，由於大有餘裕百花齊放，可謂建立在一種閒適處世的基礎之上。由市民階級支持而澎湃流行的木刻版畫「江戶繪」，自然也是如此。

這一切其來有自，歸功於日本特有的哲學。「哲學」一詞，在日本泛指西方哲學，若是要指本土產物，則限於明治維新之後，由西田幾多郎創建的京都學派。因此本文所謂日本哲學，除了核心的神道與佛教，其實還包括儒教、禪宗、國教、武士道甚至現代思想。

解讀現代和當代日本，必須由這幾個層次循序漸進，才能面面俱到全觀完整，譬如看待「浮世繪」，亦復如此。畢竟浮世繪不僅只是應庶民愛好展現民族風情的土產風俗畫，以求諸野的態度深究之下，適足以洞見「大和繪」，如何能汲古潤今不斷生發，自「唐繪」起走出自己的路。

日本的神道，始於「八百萬神」自然崇拜的信仰，並無教義與經典。因此相較於世間盛行的其他主要宗教，正如作家小泉八雲所說的，顯然格外柔軟寬容，且具備彈性。這點在影響華人世界至深的道教身上，雖有典籍文本，卻見到與時俱進的異曲同工之妙。

承襲之前世代的「神佛習合」，江戶時代主張的神道，則是學者山崎闇齋倡議的神道與儒教調和。戰

國時代追求武士道即「知死」之道，不再合時宜，從此大改，崇尚忠、信、知、義的新儒教教義，武德化為士德成為常民典範，進一步化為民族精神。

宋代新儒學東傳，於江戶時期大興。朱熹理、氣並行的二元論，以及王守仁追求致良知、知行合一的陽明學派，使日本從此尊崇實用的博雅教育，養成知識分子不再執著於「術業有專攻」，反而期許他們成為通才，涉獵廣泛如百科全書。

江戶時期，或許是因富而好禮好學，又因富庶平和而開放有自信，因此對西學與舶來物品好奇，並不排斥甚至擁抱，倒也不致崇洋媚外。凡事樂於嘗新，視所需有所取，融會貫通這點在浮世繪尤為明顯。

畫師雖然保有師承門派風格，創作主題不脫大和風土民情，筆墨功夫、顏料設色、用紙沿襲日本畫，雕版、印製、裝幀技法原則上遵照古法，但擷取西洋繪畫的透視法、明暗法、漸層法、肖像畫之長，在浮世繪代代發展中，紛紛納入改良創新。

而佛學方面，當初「大化革新」遣唐使引入的佛教已立地生根，江戶期間則發揚禪學。一方面有臨濟宗的白隱禪師，以公案引領悟道；另一方面還有曹洞宗進行宗門復古運動，追求生活本身即是實踐佛法。

這麼一來便可以瞭然，浮世繪不啻也是一種入世證道的不二法門。畫師各顯神通，描繪浮於大千世界的眾生千奇百態，盡現萬物萬象法相，完成的作品，說來等於形形色色的佛家公案，導引世人從中體悟。即便是以肉身相搏交歡場面入畫，無異於坐肉蒲團。

誠然，外來影響之外，解析日本藝術文化，本土的「國學」脈絡絕對相當關鍵，斷不能被輕忽。

始自德川光圀（按：音同國）幕府，透過整理古籍復興古道，以便去漢意找到「大和心」，都是鍥而不捨的目標。和歌中古音所傳達的直率「男性風」與溫婉「女性風」，還有物語裡流露著「物哀」的純粹情感，都被發揚光大，深入民心。

證諸浮世繪風俗畫的創作表現，無論極至描寫的是人、事、時、地、物、情，這樣的作風非常一致，包括人設都一律貫徹上述的主張。儘管遵古而高度仿古，加入個人手法的詮釋，卻能直面當下所見所感，帶入一抹新意，以嶄新面貌示人，即使是情色洋溢的春宮畫亦然。

有鑑於浮世繪對二十世紀西洋現代美術的顯著影響，超越了東洋美術的局限，格局也早就超越了江戶藝術，成為日本藝術的代表，最廣為人知又膾炙人

口。若以普世影響力和辨識度為判準，現今的浮世繪被公認為日本藝術之最，筆者則認為，浮世繪最難能可貴之處，在於以「表日本」畫盡「裡日本」，也因此讓日本表裡為一。

切正由於此，潘力教授的力作《浮世繪300年，極樂美學全覽》彌足珍貴。他為讀者鉅細靡遺的爬梳了必備的背景知識，有助於充分欣賞浮世繪的表象之美和趣味，進一步仔細推敲，協助觀眾了解浮世繪的內涵，也才能使人在體驗單純的視覺美感之餘，體會多層次的醍醐味。

潘力教授讓我們從好讀者變成好觀眾，《浮世繪300年，極樂美學全覽》一書因此不能不讀。

Note

009

序章

日本美術溯源

01 日本藝術的不變之魂

浮世繪是日本江戶時代[1]（一六○一年—一八六七年）[2]流行於民間的木刻版畫。十七世紀後半葉，日本列島在德川幕府的統治下進入太平盛世，平民百姓的經濟能力大幅提高。急速發展的江戶地區形成消費中心，培育了成熟的市民階層和發達的商業文化。

浮世繪就是出自民間畫工手筆的大眾藝術，以流暢的線條和鮮豔的色彩描繪日常生活、民俗風景，和普通百姓難得見到的歌舞伎明星、花魁美人和春宮魅惑，鮮活的表現出當時社會各階層的生活百態和流行時尚，包羅萬象，也被稱為「江戶繪」，可以說是日本民俗的百科全書。

浮世繪不僅是日本美術自身發展的必然，也是充分吸收外來文化的結果。透過對浮世繪的了解，可以看到日本藝術與中國和西方的交流，還可以從源頭上釐清日本美術自身演變的脈絡，解析其造型手法中典型的日本樣式，而這些有別於中國美術和西方美術的獨特樣式，充分體現了日本的民族性格和審美思維。

日本被稱為大和民族，這一名稱源自彌生時代[3]以奈良盆地東南部的大和為中心形成的大和王權，也稱大和朝廷。隨著大和王權的勢力擴大，地名「大和」成為民族的稱呼，通常將日本民族精神稱為「大和魂」。

大和魂於十世紀末十一世紀初開始使用，「指自主的氣魄，處世的才能」[4]。日本學者鶴見和子在《好奇心與日本人》一書中指出：「日本社會及日本人，表面上是現代化甚至超現代化的，但一旦揭開表層，其中封建式的人際關係和思維方式就會暴露出來。進一步研究，就會發現那些古老的，甚至原始的社會結構以及品性等，仍在生機勃勃的發揮著作用。」因此，至今還潛藏在日本民族心底的「原始品性」是日本藝術樣式的不變之魂。

對大和魂追本溯源最具權威的日本學者梅原猛[5]將日本文化的起源追溯到繩紋時代，認為這種文化始於中國文明改變日本面貌之前的一萬兩千年前。他認

為，早在繩紋時代，日本人的世界觀即以「生命一體感」為基礎，隱藏於日本人的靈魂深處，稱為「繩魂」。[6] 他指出：「彌生時代以後的日本人，無論怎樣發揮『彌才』，他們的『繩魂』都照樣存在於他們心靈深處。」[7]

日本的原生文明

日本列島緊鄰遠東大陸，面向太平洋，從北至南依次由北海道、本州、四國和九州四個大島與數百個小島組成，自古以來形成一個相對獨立的文化圈。但日本並非孤島，北部有狹窄的韃靼海峽（Tatar Strait，日稱間宮海峽）與西伯利亞相望，西部越過日本海就可進入中國北部，通過東海可直接抵達中國東部，黑潮與對馬洋流拍打著日本的西南海岸。由於山脈的切割，日本全境平原占不到二五％，且多散布在山巒和海岸之間。

地域的相對獨立，造成歷史上少有控制日本全領土的強力政權，天然的地理屏障又使外敵不易入侵。

因此，日本更像一個與大陸若即若離的半島，四面環海形成了特有的自然風貌和文化形態。

1 江戶時代，數百年戰亂之後日本再獲統一，武士政權定都江戶，實行閉關鎖國政策，日本民族經濟和民族文化得以空前繁榮。（如無特殊說明，本書註腳皆為作者注）

2 本書涉及日本歷史階段時間，主要參考：兒玉幸多編《日本史年表・地圖》，吉川弘文館，二〇〇七年。因本書參閱的日文書絕大多數未引進，故保留日文及日文標點習慣。──編注

3 彌生時代，西元前十世紀到西元三世紀中期。是一個主要依賴水稻種植的生產經濟時代。彌生的名稱源於一八八四年（明治十七年）在東京府本鄉區向之岡彌生町（今東京都文京區彌生）發現的陶器。

4 范作申編著，《日本傳統文化》，生活・讀書・新知三聯書店，一九九二，三十一頁。

5 梅原猛（一九二五年—二〇一九年），日本哲學家、思想家、社會活動家，提出「梅原日本學」。曾任京都市立藝術大學校長。一九八〇年代創立國際日本文化研究中心並任所長。一九九九年獲日本文化勳章。

6 〔日〕梅原猛，《日本人與日本文化》，載《日本研究》一九八九年第三期。

7 楊薇，《日本文化模式與社會變遷》，濟南出版社，二〇〇一，二十九─三十頁。

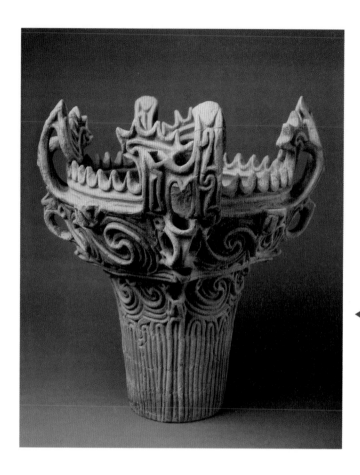

▶ 《火焰型陶器》
（新潟縣笹山遺址）
高 46.5 公分
繩紋中期
新潟 十日町市博物館藏

日本中部地區出土的火焰造型的
繩紋陶器，表現出原始日本人的
旺盛生命力和對裝飾性的崇尚。

不像中國和希臘那樣有輝煌的彩陶和青銅時代，當中國進入強盛的漢代時，日本列島還處於原始的石器時代。

最能體現其原生態藝術樣式的繩紋陶器，其相對成熟的中期只是西元前七、八世紀的事情。

日本的繩紋文化可以追溯到距今約一萬兩千年前的石器時代，考古學家發現，繩紋人在距今約九千五百年前就已經開始定居生活，最具代表性的文化遺存是陶器，因陶器上的紋飾主要以繩紋壓印構成而得名。

繩紋陶器被分為草創期、早期、前期、中期、後期和晚期，最精彩的陶器造型出現在中期，是日本中部地區出土的火焰型陶器（參見上圖），表現出原始日本人的旺盛生命力和對裝飾性的崇尚。器體上飾以粗獷的黏土條，並用手指施以強有力的渦卷紋、曲線紋和直線紋，強烈的凹凸感營造出立體雕塑效果。「這裡所表現出來的，作為後來日

本美術特色、纖細的工藝性格，是不容忽視的。」[8]

儘管後來中國文化的本土文明姍姍來遲，但從蒙古、高加索等地遷徙而至的「渡來人」[9]，帶來的大陸文明使日本文明跨越了青銅時代，直接從石器時代進入鐵器時代。然而，在後來的歷史進程中，繩紋時代形成的日本原生態文化並沒有被外來文化取代，依然潛藏於當代文化的深層。

「渡來人是最早期日本文化的恩人，即使如此，日本人也始終是以深層的繩紋精神來接納大陸文化，從而使日本母體文化更加充盈，不斷走向成熟，即形成『繩魂彌才』的文化模式，這便是日本文化形散而神不散的特質所在。」[10]

被學界稱為「繩魂」的原生文明，是基於日本的原始神道建立起來的，宏觀上可概括為自然本位與現世本位思想，微觀上則表現出崇尚自然的情感、生命軌跡與發展方式。

和諧意識、性文化的開放意識等。儘管後來中國文化的強力影響，導致日本文化的飛躍與革新，但在洶湧的歷史潮流之下，依然有著沉穩的潛流在深層流淌，這就是千古不變的繩紋之魂，不斷的對外來文明進行修正和更改。

「由於繩紋文化和外來的新文化的融合正好發生在日本民族的性格形成期，所以對日本此後形成從中國吸收先進文化的品性，有相當大的影響。」[11]

原生文明對於一個民族的生存來說，無疑具有決定性的意義。任何民族在其發展歷程中都必然有一段積澱凝聚而昇華的時期，在這個時期所形成的生活與文化方式等一系列文明形態，如同人的生命基因那樣，將穩定而長久的，甚至永遠的影響著一個民族的生命軌跡與發展方式。

8　辻惟雄《日本美術の歷史》，東京大學出版會，二○○六，十八頁。
9　廣義而言是古倭國（日本的舊稱）對朝鮮、中國、越南等亞洲大陸海外移民的稱號。──編注
10　楊薇，《日本文化模式與社會變遷》，濟南出版社，二○○一，四頁。
11　武安隆，《文化的抉擇與發展》，天津人民出版社，一九九三，七九頁。

作為藝術的繩紋

一九五〇年代，正當戰後日本藝術界興起現代藝術思潮、陷入否定傳統的漩渦時，曾於一九三〇年代留學法國、參加過行動畫派的前衛藝術家岡本太郎破天荒的指出，日本原生的藝術精神體現於遠古的繩紋陶器。從此，歷來只受到一部分考古學者關心、埋沒在久遠歷史煙塵中的繩紋陶器，開始被作為藝術品受到關注和研究。

日本學者上山春平認為，日本祖先使用的石器、陶器等，從新的東西到舊的東西被分層埋在地下，象徵著先祖的文化，成層的潛存於今天的文化深層之中。而構成今天日本文化表層的，是適應所謂「大眾社會」、「資訊化社會」，而採取的具有國際特色的文化。但若剝去這一表層，其下層沉睡的是中國文化，再下層便是繩紋時代，也就是農耕以前的狩獵採集文化。

繩紋文化的遺產，在彌生文化以後的農耕文化中一邊變換形態一邊生存下去。以後雖幾經變形，但仍以不同形態繼續存在。

繩紋文化的早期性格具有萌芽性、未開化性、非

理性等特徵，但其中卻潛存著未來日本文化發展的內在活力與積極因素，並且至今仍對日本社會發揮著作用，是構成日本文化的核心部分。

日本文化雖幾經變形，但終究是「形」變而「神」未變，這個「神」即是「繩魂」。顯然，梅原猛的觀點在這個推論中得到了進一步的印證，即「繩魂」是日本民族精神結構的基礎。

繩紋陶器與彌生陶器（參見左頁）這兩種極富原始生命力的形式體現了日本先人在造型藝術上的兩種精神：繩紋陶器體現的是狩獵生活，動態和線型的，是強烈意志力的傳達；彌生陶器則反映了農耕生活，靜態和平面的，是情感性的表現。

繩紋時代陶器的造型奔放並充滿活力，而緊隨其後的彌生陶器則單純開朗，日本文化就是以這兩種文化形態互為表裡。概而言之，**柔和簡潔的外表形式包含著堅強複雜的內在精神。這既是日本民族精神結構的特質，也是日本民族文化的性格。**

由此可見，**真正日本固有的文化特色只限於廣義上的彌生時代以前的文化。**伴隨著以中國為主的中國文化的進入，在日本出現了兩種相互對立的文化模式。即以具體的文化形態進入日本的隋唐文物、典章

016

制度所代表的實用主義原則，和以繩紋文化為基礎的理想主義原則，在這兩種相悖的文化模式相互作用下，日本文化以及美術樣式在後來的發展過程中，逐漸形成了自己的特點。

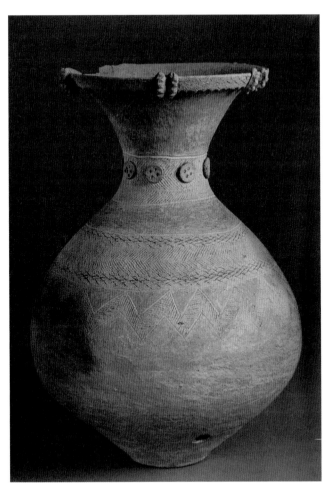

◀《朱彩壺》
（東京大田區久原町出土）
高 36.3 公分
彌生時代後期
私人藏

彌生陶器，一般呈紅褐或黃褐色。反映了農耕生活，紋飾簡素，講究實用。

02 唐風文化，深深影響大和繪

日本與中國最早的美術交流，可以追溯到六三〇年（唐貞觀四年）。日本自西元七世紀始派遣唐使，在盛唐佛教美術的影響下，八世紀中葉迎來了佛像雕刻的黃金時代[12]；奈良時代[12]的屏風繪就是在盛唐金碧山水的影響下發展起來的。

西元九世紀平安時代[13]前期就被稱為「唐風文化」；平安時代後期為區別於唐風美術的形式，在繪畫內容上，取材於日本風物人情使之具文學性，設色濃豔並富裝飾性，形成了具有日本民族特色的「物語繪卷」，是大和繪的早期樣式。

為了更好的理解日本繪畫的概念，我們應先明確日語漢字中「繪」與「畫」的字義區別。

在日本人看來，「繪」從字形結構上可以分解出「錦絲交會」的含義，因此「繪」字有色彩的屬性；「畫」的字形結構源於古時的田原劃界，因此「畫」字具有「界定邊緣」的含義。

就這樣，**在日本美術中將彩色繪畫綴以「繪」**字，比如唐繪、大和繪、浮世繪等；相反的，**以水墨表現為主的單色繪畫則綴以「畫」**字，如漢畫、水墨畫等。

從唐繪到大和繪

大和繪一詞最早出現在日本文獻中是十世紀末書法家藤原行成的《倭繪四尺屏風》的色紙形[14]（《權記》長保元年十月三十日條），這個名詞的出現對於日本美術來說有著重要的歷史意義。

準確的說，從西元七世紀開始，來自中國、已經達到很高水準的中國繪畫，是日本繪畫的真正起點，日本人從那時才開始學習使用墨在紙和絹上作畫。

日本學者真保亨指出：「以歷史的眼光縱觀日本繪畫的發展，從古代到近世[15]，中國繪畫的影響始終如一……抽去這些影響，近代繪畫將無從談起。」[16]

如同現代日本畫的概念是相對於西方油畫而產生的一樣，大和繪也是相對於當時來自中國的唐代繪畫而產生的，**唐繪與大和繪的區別，在於描繪的題材與主題不同。**

平安時代，**描繪中國的故事與人物以及建築風景的屏風等被稱為「唐繪」，取材於日本文學故事的繪卷、冊子繪等則被稱為「大和繪」**，此後被用來總稱具有日本民族風格的繪畫。隨著時代的變遷，其外延與內涵也在不斷變化。當時，相對於漢詩而存在的是「和歌」，由此可見，日本人開始有意識的，將來自中國的文化區別於本民族的文化，開始了日本繪畫民族樣式的歷程。

平安時代，蓬勃發展的民族文化與進一步發揚唐文化相輔相成，日本產生了脫胎於漢字的民族文字——假名。在唐詩的影響下，日本傳統文學與和歌也越來越興盛，並出現假名書法，文學上出現了物語[17]、草子[18]等民族樣式。大和繪就是在文化的重大轉折時期出現的民族繪畫樣式，以平安貴族的日常生活、自然風光為主要題材，因應及時行樂的唯美主義情調，吻合日本人的審美趣味，線描優雅，設色濃

12　奈良時代（七一〇年—七九四年），始於元明天皇將都城遷至平城京（奈良），終於恒武天皇將都城遷至平安京（京都），年代因首都而得名。日本從氏族社會過渡到封建社會，完成了國家統一，加強了以皇室為中心的古代國家體制，實現了中央集權，並大量吸收唐代文化，為完成古代國家的建設奠定了基礎。

13　平安時代（七九四年—一一九二年），平安即今天的京都。平安時代是日本天皇政權的頂點，也是日本古代文學的頂峰。

14　色紙形，書寫和歌或詩文專用的彩色方形畫紙。

15　日本歷史階段分為原始、古代、中世、近世、近代、現代。一般而言，自上古至彌生時代結束（二五〇年）為原始時代，此後自古墳時代至十一世紀後期的平安時代為古代，以鎌倉幕府成立（一一九二年）為中世，從織田信長政權發端（一五六八年）到豐臣秀吉統一全國（一五九〇年）到德川慶喜大政奉還（一八六七年）為止：從明治維新（一八六八年）到第二次世界大戰結束（一九四五年）為近代；戰後至今為現代。

16　王勇等主編，《中日文化交流史大系七藝術卷》，浙江人民出版社，一九九六，三十二頁。

17　傳統日本文學的一種體裁，原意為「談話」，後引申為故事、傳記、傳奇等意思。——編注

18　大多數指用假名寫作的隨筆、散文或者是民間故事。——編注

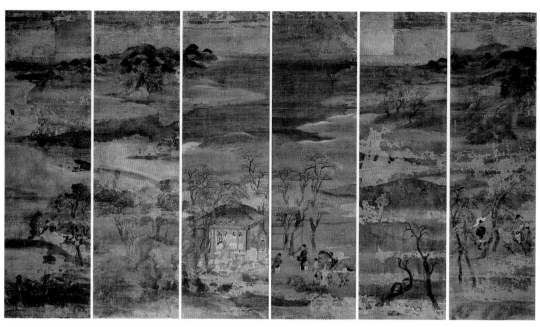

▲《山水屏風》
絹本著色　六曲一帖（六折一對）
各 110.8 公分×37.5 公分
11 世紀後期
京都國立博物館藏

神護寺的《山水屏風》雖然是鎌倉時代的作品，但同是出自宮廷貴族宅第的屏風，因此從風格到品味均有延續性，景物體現著濃郁的日本風情。

豔，富有裝飾性。

平安時代的建築無一保存至今，建於一〇五三年（天喜元年）的京都平等院鳳凰堂保存的《九品來迎圖》的背景提示了當年屏風畫的風采。

神護寺的《山水屏風》（參見上圖）雖然是鎌倉時代[19]的作品，但同是出自宮廷貴族宅第的屏風，因此從風格到品味均有延續性。日本繪畫善於透過對季節感的表現來描繪自然景物，青綠的山形以及對花草樹木的描繪呈現出特有的日本情趣，接近大和繪對自然環境的表現。

能夠真正領略大和繪風采的當屬保存至今的繪卷。繪卷出現於十世紀初的平安時代末期，分為宗教繪卷和非宗教繪卷兩大類。

非宗教繪卷以物語繪卷、花鳥繪卷和戰記物語繪卷為主，最初是將故事或傳說繪畫化，與傳統的和歌有密切聯繫。

日本美學的本命：《源氏物語繪卷》

十二世紀的《源氏物語繪卷》是日本物語繪卷的經典之作，也是現存最早的繪卷。《源氏物語》不僅**是日本也是世界上最早的長篇小說，比中國的《紅樓夢》早八百年出現**。全書描寫日本平安時代沒落貴族的情感生活，貫穿著濃厚的無常感和宿命觀，令源自日本古代文學中「哀」的審美理念，形成後來的「物哀」這一極具日本民族特點的審美形態。

日語中的「哀」原本是感嘆詞，由最初表達人對自然的接觸與感動，發展為對人生世相的感嘆，也富有哀傷情感的特定含義。《源氏物語》所描述的人生現實與心理情感遠遠比此前的古代文學複雜、細膩得多，作者透過不同的女性淋漓盡致的演繹了「哀」的心緒。也因此，僅以一個「哀」字遠不足以表達其更加豐富的精神內涵，江戶時代的學者本居宣長[20]深入研究《源氏物語》，歸納出了「物哀」這一概念。

《源氏物語繪卷》出現於《源氏物語》問世後一

物哀是由事物引發的內心感動，與「雅美」、「有趣」等理性化的情趣不同，是一種低沉悲愁的情感和情緒。是外在的「物」與感情之本的「哀」相契合而生成的情感體驗，由自然與人生百態觸發衍生的關於優美、纖細、哀愁的理念[21]。可以概括為客觀對象（物）與主觀情感（哀）一致而產生的一種審美情趣，是以對客體抱有一種樸素和深厚的感情態度為基礎的。

在此基礎上主體表露出靜寂的內在心緒，並交織哀傷、憐憫、同情、共鳴等感動成分。這種感動的對象主要是社會人事，以及與人密切相關的、具有生命意義的自然物，並由此延伸出對人生世相的反應，包含著對現實本質和趨勢的認識，以從更高層次體會事物的「哀」的情感。物哀的美學精神不僅支配著平安時代的日本古代文學，並且深刻影響了日本的文化觀與人生觀。

19 鐮倉時代（一一九二年—一三三四年），隨著武士階層在平安後期的逐漸壯大，權力中心開始分化，武士集團取得軍事力量的優勢之後，在鐮倉設立幕府，實際掌握了日本的國家權力。

20 本居宣長（一七三〇年—一八〇一年），日本江戶時代四大國學名人之一，日本復古國學的集大成者。

21 《日本國語大事典》第十九卷，小學館，一九九三。

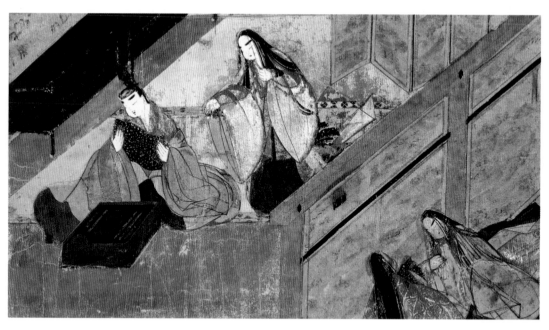

▲ 《源氏物語繪卷・夕霧》
紙本著色
21.8 公分×39.5 公分
12 世紀
東京 五島美術館藏

畫面透過以傾斜角度為主的直線營造出洗練的空間結構，將現實空間抽象化，人物被放置在各種形狀的空間中，而人物的手勢或者某些局部則得到細緻描繪。

個世紀左右的十二世紀，共十卷，一百幅彩圖，並配以飄逸的假名書法，抄錄原作的美文與繪畫相呼應，規模宏大，極盡豪華，是大和繪的集大成之作。

畫師在鮮豔的色彩上施以淡墨線描，並以淡紅與土黃等淺色調渲染出暮色、明月、夜景等氛圍，畫面充溢著優雅的女性情調。男女人物形象都表現為雙目外側眼角上翹，類似「丹鳳眼」，不畫瞳孔，鼻梁細長略呈鉤狀，日語稱為「引目勾鼻」的技法。人物基本沒有動作，目光空洞卻神態怡然，令人聯想到日本古墳時代[22]的陶俑造型。這種類型化的人物造型手法在後來的浮世繪中得到了進一步完善。

《源氏物語繪卷》從造型、構圖、勾勒到設色等各方面都體現出不同於中國繪畫的特點。畫面使用了獨特的俯視構圖，略去屋頂（日語稱為「吹拔屋台」），以此俯瞰屋內人物活動，利用建築結構組織出有秩序的斜線以表現空間。從遺留至今的十九幅畫來看，無一以正面為視點，直角和水平方向的

直線被代之以垂直的軸線，這種透視系統被西方學者稱為「斜面－等角透視」。這並不是對自然的模仿，而是一種人為的樣式。由於創造的空間具有一定的傾斜度，使得構圖富有動感。

《源氏物語繪卷・夕霧》（參見右頁）的畫面透過以傾斜角度為主的直線，營造出洗練的空間結構，將現實空間抽象化，並與人物局部細節的精密描繪形成鮮明對照。建築物內部的各種廊柱結構，被處理成分割空間的抽象元素，人物被放置在各種形狀的空間中，而人物的手勢或者某些局部則得到細緻描繪。一方面是對整體結構的形式抽象，另一方面是對具體細節的刻畫入微。抽象與具體這兩種視覺元素之間的關係成為畫面的主要結構，被處理得極為協調與平衡，因此被稱為最富有獨創性的「日本美學的本命」[23]。

日本美術史論學者矢代幸雄指出：「**繪卷的主要目的是圖解文學內容，並非以描寫自然美為目的。**儘管存在淪為文學插圖的危險，但由於大量的風俗描

寫，而被認為是後來的風俗畫，以及由此孕育的人體美、服裝美、生活美之觀念的先聲，因而成為浮世繪的母體，這個事實是不容忽視的。」[24]

金碧輝煌的障屏畫

日本舊文化的背景前半是唐代式的，後半是宋代式的，現代又受到歐洲的影響。這裡所說的後半，一般指從鎌倉時代到江戶時代前這一歷史時期，日本史學界將這一時期稱為「中世」。

無論日本的中世文化在多大程度上受到宋式文化的影響，日本人的本土文化創造，還是從根本上決定了日本藝術自身的發展方向。

日本中世以來，繪畫的主要現象是土佐派與狩野派的活躍。土佐派是大和繪的代表畫系，自一四〇七年（應永十四年）以來，宮廷畫師土佐光信

22 古墳時代，西元四世紀至六世紀，是日本上古社會形成的時代，以遺留下許多前方後圓的巨大陵墓而得名。

23 〔日〕加藤周一，《日本文化論》，葉渭渠等譯，光明日報出版社，二○○○，二○一頁。

24 矢代幸雄《日本美術の再檢討》，ぺりかん社，一九九四，兩百三十二頁。

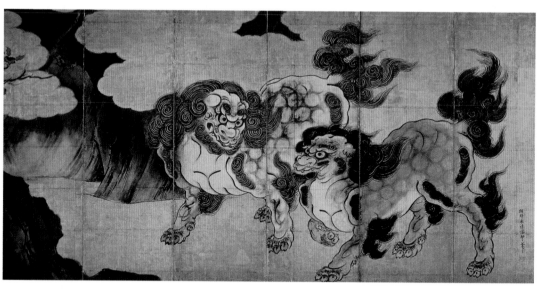

▲《唐獅子圖屏風》
狩野永德
紙本金地著色　六曲一帖
453.3 公分×224.2 公分
16 世紀後期
東京 宮內廳三之丸尚藏館藏

《唐獅子圖屏風》
是一座以金色為背
景的大屏風，圖上
描繪了兩隻於岩石
中踱步的雄獅。

（一四三四年─一五二五年）在畫壇的權威達
到了頂峰；另一方面，以狩野派為代表的唐
繪，即中國風格的水墨畫，起源於室町時代[25]
幕府御用畫師狩野正信（一四三四年─一五三
〇年），由其子狩野元信、孫狩野松榮、曾孫
狩野永德等薪火相傳，為掌握狩野派三百年畫
界主權之大祖[26]，這是日本的獨特文化現象。

兩大畫派的主要領域是宮殿、寺院禪房裡
作為裝飾的障屏畫。**障屏畫是障子繪**[27]**與屏風
繪的總稱，是最具日本特色的繪畫形式。**障屏
畫的全盛期在十五世紀中期到十七世紀初，也
是日本繪畫史上最繁榮大氣的時期。畫面背景
大量使用金色，豪華壯美，根據房間的不同用
途而主題各異。

大和繪與中國風格的繪畫的最大區別在於
其具有極強的裝飾趣味，大畫面放棄了繪畫的
文學性，追求繪畫自身的構成因素。今天所說
的日本畫就是由大和繪與漢畫在室町時代至安
土桃山時代[28]合流而成。

障屏畫使室內空間更加調和，甚至與室外
庭院渾然一體。十六、十七世紀也是歐洲壁畫

藝術最後的輝煌時代，狩野永德的《唐獅子圖屏風》（參見右頁）、長谷川等伯的《楓圖》與同時代的歐洲壁畫相比，雖然規模小得多，但從中可看到許多東西方藝術的差異與可比之處。

歐洲壁畫的主題大都是圍繞人物形象展開的神話故事或傳說，日本障屏畫則以花草樹木等風景或想像中的動物為主題；歐洲壁畫的構成多基於透視原理，畫面空間與周圍的壁面沒有聯繫，以擴大視覺空間為目的；日本障屏畫則透過對空間的否定使現實環境產生變化，以營造全新的空間感覺，同時洋溢著季節感等更深層的自然精神。

「豪華的裝飾壁畫並不屬於平民階層，而是屬於武士階級與富裕商人的貴族藝術。相對於此，後來作為平民藝術的浮世繪，構圖與色彩都更趨大膽豐富，較障屏畫更具描寫性與通俗性。」29

水墨餘韻，物哀悲愁

隨著日本僧人與宋朝的交往，尤其是禪宗的傳入，自十三世紀末至整個十五世紀，即日本的室町時代，迎來了水墨畫的全盛時期。京都與鎌倉的禪寺及幕府的當權者們都收藏了大量的宋元字畫，僅足利義政將軍把持的東山殿的藏品就超過八百幅。

雖然日本禪宗的歷史比中國短得多，但由於禪與日本人的性格，尤其在美學精神上十分吻合，因此，較中國更加深入的浸透到日本人的生活之中。禪宗對日本審美意識的最深刻影響是促成產生了「空寂」（わび）和「閒寂」（さび）的美學觀念，兩者與物哀一道成為日本民族審美意識的三大支柱。其實，空寂和閒寂這兩個概念很難用語言文字準確描述，連日本學者也認為其含義與差別極其微妙，和禪宗精神一

25 室町時代（一三三六年—一六〇〇年），武士階層的內部分裂導致日本陷入南北朝對峙的內戰狀態，幕府設在京都的室町。

26 〔日〕遷善之助，《中日文化之交流》，中國國立編譯館，一九三一，一百二十一—一百二十一頁。—編注

27 描繪於屏風或紙糊隔扇拉門之繪畫。—編注

28 安土桃山時代（一五七三年—一六〇三年），是織田信長與豐臣秀吉稱霸日本的時代，故以織田信長的安土城和豐臣秀吉的伏見城（京都南部，又稱「桃山城」）為名。

29 馬渕明子《ジャポニスム：幻想の日本》，ブリュッケ，一九九七，一百三十四頁。

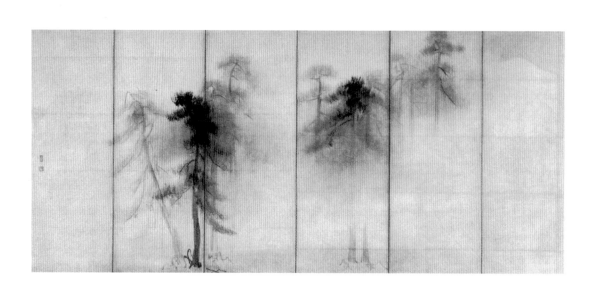

樣，只可意會，難以言表。

概括的說，空寂的含義是幽玄、孤寂與枯淡；閒寂的含義是恬適、寂寥與古雅。空寂以幽玄為基調，具情調性；閒寂以古雅為基調，具情調性。兩者共同的「寂」字包含了日本審美意識與禪宗精神的深刻聯繫，並具有某種抽象的神祕主義氛圍。

日本水墨畫的獨特形式──詩軸畫，是禪僧在舉行詩會時，即席作畫並各賦其詩。在這個過程中，宋元發達的花鳥畫和水墨山水畫深刻影響了日本，尤其是南宋畫家馬遠、夏圭的水墨山水「不全之全」的表現手法，在日本人眼中充滿了禪意禪趣，恰恰契合日本民族的審美趣味。

南宋禪僧牧溪的名字和日本水墨畫緊密相連。牧溪雖在中國美術史上，不是十分重要的畫家，但他的畫卻在日本美術界備受推崇和讚譽。

鎌倉時代正值中日貿易繁榮期，大量的中國瓷器、織物和繪畫輸入日本。牧溪的《瀟湘八景圖》在南宋末年流入日本，成為室町時代「天下首屈一指」的珍寶，現存《煙寺晚鐘圖》、《漁村夕照圖》、《遠浦歸帆圖》和《平沙落雁圖》四幅，分別被列為日本「國寶」和「重要文化財」。作品主要特點是畫面上留有大量的空白，點睛之筆均偏離畫面中心，透過湖邊溼潤而迷茫的空氣，表現日暮時分夕陽西沉的瞬間，彌漫著空靈清寂的韻味。

中國元代《畫繼補遺》卷上載：「僧法常，自號牧溪。善作

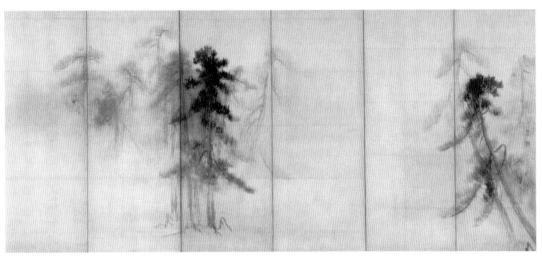

▲ 《松林圖屏風》
長谷川等伯
紙本水墨　六曲一雙
各 347 公分×156 公分
16 世紀後期
東京國立博物館藏

《松林圖屏風》是安土桃山時代的代表性畫家長谷川等伯的代表作。以充滿氣勢的筆觸及墨汁的濃淡就表現出了霧靄中隱現的松林。

龍虎、人物、蘆雁、雜畫、枯淡山野，誠非雅玩，僅可僧房道舍，以助清幽耳。

正是這「清幽」吻合了日本人的物哀與幽玄之境。牧溪筆下為中國古法所不容的「枯淡山野」恰恰契合這樣的審美追求。日本的審美觀念普遍認同，隱藏於具體物象後面的朦朧和寂寞最富魅力。日本學者矢代幸雄稱牧溪的畫「具有完全的日本趣味」[30]。

日本繪畫中常見的「八景」模式正是來自牧溪的《瀟湘八景圖》，為不同繪畫體裁沿用，形式和內容也發生變化，成為日本式的主題。日本最早的八景，是十四世紀收錄在漢詩集《鈍鐵集》中的《博多八景》。日本各地出現許多八景，全國四百處以上有八景。江戶時代被選定的八景最多，還有為浮世繪系列而設計的江戶八景等。

30 葉渭渠、唐月梅，《物哀與幽玄：日本人的美意識》，廣西師範大學出版社，二○○二，九十二─九十三頁。

03 — 琳派，是工藝也是美學

室町時代之後，狩野派吸收了大和繪的樣式，不僅開創了豔麗多彩的桃山障屏畫，還興起了早期風俗畫，成為傳統畫壇的主流力量。

但狩野派畢竟是以漢畫為背景的流派，對大和繪精神的真正復興，還有賴於後來京都畫師俵屋宗達（？—約一六四三年）。興起於十七世紀的桃山時代金碧屏繪融合水墨濃彩，形成日本式的障屏畫；兼具裝飾工藝與水墨風度的「琳派」成為江戶時代繪畫的主要樣式。

俵屋宗達的藝術不僅為世襲家族畫派畫上了句號，**也確立了日本民族美術樣式**，因此在日本美術史上占有舉足輕重的地位。他不僅順應當時復興傳統文化的社會思潮，以《源氏物語》等經典文學作品為創作題材，還大膽借鑑民間畫師的技法風格，因而更具平民性和民族性，成為日本美術的經典樣式「琳派」的奠基人。

強調實用的工藝美學

日本繪畫與現實生活有著緊密的聯繫，因此具有工藝性，障子、屏風、扇面等生活環境中隨處可見繪畫和工藝並存與相容。換句話說，**在實用的前提下重視工藝設計，具體形式又以繪畫為主**，這是把握日本美術特徵的關鍵。以平安時代以來的障屏畫為例，不僅產生了許多美術史上的名作，而且與建築空間有著密切的聯繫，具有實用性。同時，工藝美術品的裝飾性效果往往透過寫實繪畫來表現，泥金漆器、染織品上的紋飾大都是寫實風景畫或古典故事題材。

繪畫和工藝接近與融合的傾向，隨著時代的推移越加明顯。桃山時代之後的繪畫就開始大量使用金銀，金碧畫占據畫壇主導地位。

大和繪風格的屏風畫也被飾以金箔，如《日月山水圖》、《柳橋水車圖》等就可見裝飾性的水紋、泥金技法等強烈的工藝效果。

繪畫與工藝融合的特徵源自當時社會上大量存在的繪畫作坊，日語稱作「繪屋」。繪屋最早出現於室町時代，主要從事包括金銀漆畫、扇面畫、染織設計、建築色彩以及屏風畫等實用美術工藝品的製作，由此導致繪畫與工藝設計在同一個集團內部、同一個平臺上展開並日漸成熟。工藝美術製作在江戶時代進一步全面普及，造型與設計都達到空前的水準。

隨著工商業的發展，平民生活水準顯著提高，對實用美術需求空前高漲，導致各種工藝技術的開發以及出現高難度、高精度裝飾手法。繪畫技法滲透到從染織到漆器等各種工藝技術之中，積澱在日本人深層意識中的豐富造型感覺，與旺盛的創造力得以充分發揮。「琳派」藝術以此為背景發展並成熟起來。

京都職人的先師：俵屋宗達

據考證，俵屋宗達的家族可能經營織錦商鋪或扇面繪畫，故以「俵屋」為姓，這從他略具織品感的畫風，以及製作了大量扇面繪畫的經歷，也能得到某些印證。俵屋宗達早期經營的繪屋，從事大量的小品裝

飾、色紙、短冊（許願卡）、畫卷、扇面畫等工藝的製作，他在應對各種不同畫面形式的過程中，培養出極高的構圖能力，尤其是處理畫面與不同形狀的邊緣的關係，造就了他拓展畫面空間的感覺與才能。

俵屋宗達障屏畫的主要特徵之一，是將裝飾性手法運用於大畫面製作。 從他的經典之作《風神雷神圖》屏風（參見下頁上圖）中可以看到，從具象到抽象，從繪畫性到裝飾性，大面積的金色背景在賦予畫面以抽象性的同時，封閉了畫面的深度空間，將構圖在簡練的平面上展開。鮮明的色階對比有力的襯托出無以言說的神性，富有彈性的線條使畫面產生強烈的動感，甚至可以從二神略帶諧謔的神態上，感受到當時新興市民階層自由與樂天的精神狀態。

日本設計師原田治指出，俵屋宗達的作品具有一種強烈的心靈體驗，其源流可以追溯到繩紋時代。

正如從繩紋陶器豐富的造型表現上可以看到的那樣，那是一個靈感豐富的時代。俵屋宗達的作品表現出了繩紋時代工藝品的豐富性、本土性和親切感，奔放的裝飾紋樣與繩紋陶器的裝飾美感，有著內在的相通之處。俵屋宗達的藝術繼承平安時代華麗的裝飾風格，善於借用古典圖式並發揮出創造性的天才，為後來浮

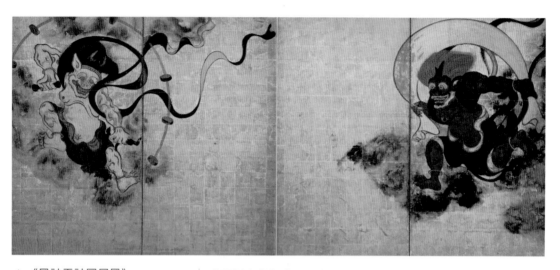

▲ 《風神雷神圖屏風》
俵屋宗達
紙本金地著色 二曲一雙
各169.8公分×154.5公分
17世紀前期
京都 建仁寺藏

此圖以金箔為背景，表現天空，綠色為風神，白色為雷神。圖右邊的風神，雙手握住風袋的兩端，從天上奔馳而來；左邊的雷神，手拿鼓棒，後有一圈鼓，從另一角落降臨。

▼ 《源氏物語·關屋驃圖屏風》
俵屋宗達
紙本金地著色 六曲一雙
各355.6公分×152.2公分
17世紀前期
東京 靜嘉堂文庫美術館藏

取材於《源氏物語》，輝煌的金色襯底與斜貫畫面的青綠山坡相呼應，集中於畫面右下端的人物車馬刻畫入微，透露出精緻的工藝感，與抽象簡約的整體畫面形成強烈對比。

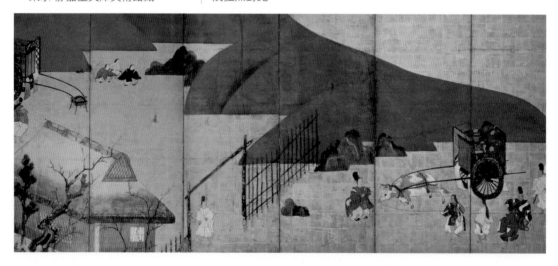

世繪的「見立繪」（參見第九十頁）樣式開了先河。

他的經典作品《關屋驟圖》（參見右頁下圖）屏風取材於《源氏物語》，輝煌的金色襯底與斜貫畫面的青綠山坡相呼應，集中於畫面右下端的人物車馬刻畫入微，透露出精緻的工藝感，與抽象簡約的整體畫面形成強烈對比，由此看到他對《源氏物語繪卷》樣式的理解、繼承與發展。

「青綠的美麗單色占據了畫面的大部分，如法國畫家亨利·馬蒂斯（Henri Matisse）的平面剪紙般抽象。其形狀是簡單的，極度抽象化、樣式化了的。如果只把那山形提取出來，幾乎就是不折不扣的現代抽象繪畫。」[31]

俵屋宗達著迷於黃金般輝煌的畫面效果，他的障屏畫的最大特徵，在於排除背景的深度空間，放棄飄浮不定的金雲裝飾手法，在單純的金箔平面上直接落筆。俵屋宗達善於發揮金泥、金箔的堅實質感，這得益於他此前大量製作以金泥為材料的工藝品。同時，他所處的時代正是國泰民昌的「彌勒之世」，富庶的

社會背景也是潛在淵源之一。他作品中的典雅風格來自平安王朝的貴族氣質，而新興市民文化又為他的藝術注入浪漫情懷，在承前啟後的源流中，俵屋宗達凝練出日本美術的精髓。

相對於金碧障屏畫的鴻篇巨制，俵屋宗達藝術的另一個高峰，是他與本阿彌光悅合作的大量行草書畫，是在以各種金銀色圖案為襯底（日語稱為「下繪」）的紙上配以假名書法。

本阿彌光悅是家境富裕的書法家和藝術贊助商，他流利飄逸的書法與俵屋宗達逸筆草草的襯底圖案珠聯璧合，既不失中國水墨的浪漫風度，又洋溢著大和民族的審美雅趣。從遺存至今的代表作《鶴下繪和歌卷》（參見下頁）、《四季草花下繪和歌卷》中可以看到，俵屋宗達所作的花卉、動物圖案遠遠不只停留於陪襯的從屬地位，而是作品的協調乃至主要部分，行筆間流露出的隨機與即興，也是自室町至安土桃山時代日本文化的特徵之一。追求隨機變化的精神品質，受室町時代精神支柱的禪宗的巨大影響。隨著市

質，受室町時代精神支柱的禪宗的巨大影響。隨著市

31 〔日〕加藤周一，《日本文化論》，葉渭渠等譯，光明日報出版社，二〇〇〇，二〇三頁。

民力量的興起、社會體制的動搖與重組，藝術上也追求超越舊有規範、建立全新樣式的創造性思維，這一思潮自俵屋宗達所處的桃山時代末期至江戶初期達到了高峰。

工藝美術宗師：尾形光琳

尾形光琳（一六五八年—一七一六年）出生於京都和服世家，自幼對各種時尚裝飾紋樣耳濡目染，並因店中時常承接宮廷和貴族業務，造就了典雅高貴的審美品味。成年後他在傾慕俵屋宗達藝術的繪畫性之時，更關注其裝飾性的技法。尾形光琳曾大量臨摹俵屋宗達的作品，甚至不惜直接借用其樣式，從他的《千羽鶴香包》不難看出與《鶴下繪和歌卷》的血緣關係。

尾形光琳的藝術更多是建立在寫實的基礎之上，他不知疲倦的探索寫實性與裝飾性的融合，留下了大量寫生手稿，從中可見他對形象的整體把握與細部刻畫都達到了很高水準，頗具西方素描神韻。

◀《鶴下繪和歌卷》
俵屋宗達（下繪）
本阿彌光悅（書）
紙本金銀泥繪
37.6 公分×5.9 公分
17 世紀前期
東京 山種美術館藏

俵屋宗達所作的花卉、動物圖案遠遠不只停留於陪襯的從屬地位，而是作品的協調乃至主要部分。

尾形光琳四十四歲時的作品《燕子花圖屏風》雖然取材於古典文學《伊勢物語》，但他完全放棄畫面的故事性敘述，將環境植物作為描繪主體，以寫實手法表現裝飾風格。金色的背景上三五成群的燕子花洋溢著勃勃生機，金綠藍三色的凝練組合高雅堂皇，類似「沒骨法」的筆致既有版畫的力度又富於裝飾感，躍動有致的構成，使單一的植物形態與簡約的色彩組合產生出音樂般的節奏韻律。

尾形光琳於一七一○年（寶永七年）從江戶回到京都，十八世紀初的京都是日本工藝美術品中心，從服裝、日用品到各種刀具與宗教用品等，精益求精的工藝需求，為尾形光琳的藝術提供良好的社會環境。對華麗裝飾的追求，伴隨著城市經濟的發達和民眾個性的抬頭，導致民眾對日常生活用品工藝性的要求日益高漲。尾形光琳的作坊也承接了大量訂單，從磨漆泥金飾盒、扇面繪畫到和服與陶器等。

在他這一時期的經典之作《紅白梅圖屏風》（參見下頁、第三十五頁）中，《風神雷神圖屏風》的緊張對峙感被梅樹與水流──具象與抽象的對比關係所取代，繪畫性與裝飾性彼此既相互獨立，又在互為對比中構成具有裝飾性的畫面。

「對局部畫得極其細緻有別的寫實同極端的抽象結構（對象的樣式化）共存於同一幅畫中，而創造出如此諧和的畫例，恐怕除日本之外，在其他國家的繪畫史中是罕見的。」[32]

水流的曲線圖案是日本傳統的裝飾元素，尾形光琳以複雜的著色工藝再次使單一的圖形充滿變化，融繪畫與裝飾於一爐的水波紋，是「光琳模樣」的經典樣式。製作手法上的考察也證實了《紅白梅圖屏風》並非單純的工藝品，而是以極具工藝性的技法製作的繪畫作品。

「**尾形光琳的高明之處在於**，既非純繪畫也非純圖案，而是**將日常用品藝術化**。」[33]日本學者加藤周一從幾方面概括了琳派的特點：其一是空間的多樣

32 〔日〕加藤周一，《日本文化論》，葉渭渠等譯，光明日報出版社，二○○○，二○三頁。

33 村重寧《日本の美と文化──琳派の意匠》，講談社，一九八四，四十七頁。

性，其二是平面上的圖式構成，其三是色彩的豐富性，其四是主題的世俗化[34]。

正是這種藝術形態構成了日本美術的獨特樣式，並成為後來風靡歐洲的「日本主義」的魅力所在。

日本設計師永井一正指出，日本美術的特徵是基於對四季的熱愛，在與自然融為一體的同時表現出的裝飾性，並極端的昇華為象徵化、樣式化，琳派將這種特徵發揮到了頂點。

大和繪在接受了唐朝繪畫的線描與色彩之後，逐漸淡化原有的中國樣式，朝著更適合日本人情趣的流暢和柔媚的方向轉化，並產生出豐富的「曲線模樣」和愈加鮮豔的色彩，更加具有工藝的美化裝飾性質，尾形光琳可謂是這個歷史流變的集大成者。他的藝術介於繪畫與工藝之間，以至於有日本學者提出，應以繪畫和美術的工藝，來分類日本美術史[35]，由此不難看出尾形光琳之於日本美術的意義。

綜觀日本美術史，以漢畫為基礎的樣

式與表現日本本土自然情趣的樣式，作為兩股大的主流幾乎同時存在，這種現象一直延續到近代。琳派作為後者的代表與浮世繪同時活躍在江戶時期，其細膩的風格與優雅的情趣，無疑為浮世繪畫師們提供了精彩的樣板。

來自《源氏物語繪卷》的經典樣式透過俵屋宗達與尾形光琳的創造性繼承，又傳遞到了浮世繪畫師們的筆下。

34 加藤周一《日本その心とかたち》，德間書店，二〇〇五，一百五十一──一百五十九頁。

35 玉蟲敏子〈光琳の繪の位相〉，《光琳デザイン》，MOA美術館，淡交社，二〇〇五，一百三十四頁。

▶《紅白梅圖屏風》
尾形光琳
紙本金地著色　二曲一雙
各172.2 公分×156.2 公分
17世紀前期
靜岡 MOA 美術館藏

構成紋樣的抽象水紋以及寫實的梅樹形成鮮明的對比，透過這種對比構成一種相互獨立又相互映襯的裝飾性畫面。

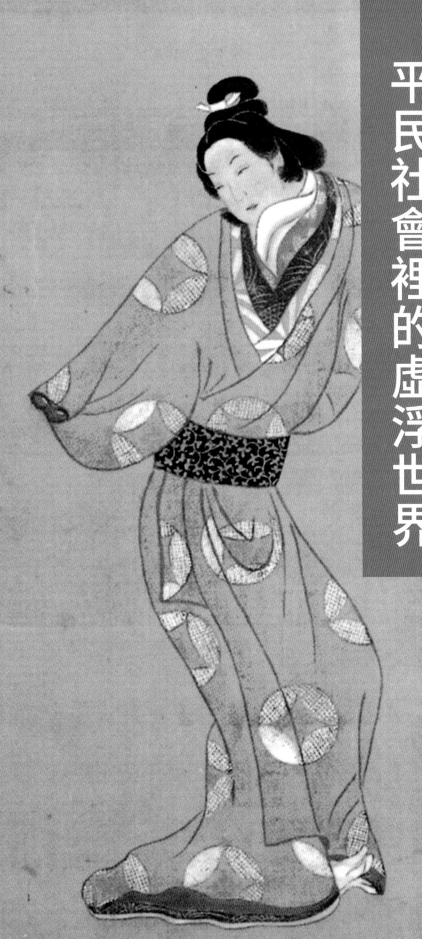

平民社會裡的虛浮世界

01 浮世繪的時代背景

從十七世紀末開始，日本文化中心從古老的京都逐漸轉移到幕府所在地江戶，日本美術的特徵，亦自崇尚圖案化的裝飾意匠，演化為以市井為舞臺、以民生百態為題材的風俗描繪，浮世繪在這樣的文化背景下應運而生。

浮世繪可解讀為「虛浮世界的繪畫」，以世俗生活為主要表現對象，因與出世超脫相對，喻入世行樂、人生如過眼雲煙之意。幾乎所有的浮世繪畫師都對當時的流行風尚，投以強烈關注並有所反應，同時在表現技法上不斷翻新花樣。**浮世繪有手繪和浮水印木刻版畫兩種類型，但現在所說的浮世繪一般指後者**，浮世繪的主要成就及其在美術史上的意義也來自版畫的形式，因此本書的主要內容集中在版畫上。

以日本社會進入文化重建的十六世紀末為起點，從宏觀上可以將浮世繪發展史劃分為四個階段[1]：

一、十七世紀（安土桃山時代、江戶初期），以人文主義、平民史觀的勃興為主題的早期浮世繪，即

風俗畫。

二、十八世紀（寬文、元祿、享保、寶曆年間），江戶封建社會的完成，浮世繪趨於成熟，作為大和繪樣式傳承的浮世繪，表現出平民世界觀的「浮世」思想。

三、十九世紀（明和、寬政、文化年間），民族多樣性世界觀的形成，大眾文化進一步勃興，作為樣式的浮世繪進入黃金時代，併發展出風景花鳥畫。

四、二十世紀（明治、大正、昭和二十餘年間），浮世繪衰退，新版畫興起。

平民社會的文化跳動

自十五世紀中期「應仁之亂」[2]開始的百年天下大亂，對日本文化的近代轉型產生了深刻影響，成為平民文化勃興的土壤。但是經過近一個世紀的群雄割

據、諸侯混戰，傳統價值觀趨於崩潰，原有的社會等級體系，也隨著王公貴族的式微而面臨重組的局面。隨著中央集權威信衰落，諸侯領地開始萌芽，為地方貴族割據提供了機會。應運而生的新興武家階層又開始蠢蠢欲動，醞釀著新一輪的角逐。隨著禮教崩潰而迎來自由的平民百姓，面臨一個文化重建的新世紀。

應仁之亂後，新興武家階層主導了當時的政治重建。他們多來自民間，因此在一定程度上代表平民利益。織田信長[3]、豐臣秀吉[4]等武士領袖建立中央集權制後，在平定百年戰亂、安撫民生上功不可沒。

因此，重建的近世藝術表現出以下幾個特徵：一是對舊文化的破壞，武家文化興起，反映出掌握著文化、權力、金錢、武力的新興的武家思想及趣味；二是已經式微的公家[5]和貴族等特權階層，以復古理念為主，企圖重建古典文化，一部分貴族化了的武家也表現出這種傾向；三是平民文化的勃興。日本在與包括中國在內的東南亞各國以及西方的貿易往來中，一定程度上打開了國際視野，導致傳統觀念的變化，並體現在文化藝術的建設上。同時，隨著日本國內各地區的開發，物質生產逐步豐富，沿海經濟城市迅速發展。與財力明顯大不如前的貴族階層形成鮮明對比，平民階層逐年富裕起來，並出現了平民富豪，經濟狀況的根本改變，成為平民文化興隆的物質基礎。

另一方面，隨著以公家與武家為中心的帶有濃厚階級色彩的文化建設，以此為象徵的大型建築以及相應的裝飾美術、工藝性雕刻也得到發展。中國傳統

1 日本浮世絵協会編《原色浮世絵大百科事典》第一卷，大修館，一九八二，十五一十六頁。

2 應仁之亂，自一四六七年（應仁元年）至一四七七年，室町幕府管領細川勝元與所司山名持豐兩派，為將軍繼嗣問題引發大規模內戰。細川取得勝利，導致將軍及「三管四職」權力喪失，地方藩主勢力增強，揭開了戰國時代的序幕。這場戰亂波及甚廣，西至長門，東至遠江、美濃、越中，戰場在全國各地不斷蔓延。歷經十年，疲憊不堪的雙方才逐漸回到自己的領地，戰火才基本平息下來。

3 織田信長（一五三四年—一五八二年），日本戰國末期武將，曾統一日本大半國土。他在統治期間獎勵工商、增加稅收，允許天主教的活動。後死於部下謀殺。

4 豐臣秀吉（一五三六年—一五九八年），早年為織田信長部將，後來統一全國。實行一系列強化統治政策，並數次入侵朝鮮。

5 日本史學界為了區別於掌握實權的「武家」，將傳統的天皇朝廷稱為「公家」。

浮世繪，日本的風俗畫

安土桃山時代是日本美術走向本土化的重要時期，一種完全不同的繪畫樣式逐漸從障屏畫中發展出來，作為時代精神的反映，出現了主題各異、充滿魅力的風俗畫，這是由近代以來新興的市民社會孕育出的新畫種。

室町時代至江戶時代初期風俗畫盛行，在日本繪畫史上，這個時期的作品被通稱為「近世初期風俗畫」，以京都為中心展開。

室町時代末期至桃山時代的日本社會，陷於戰亂與短

和日本古典繪畫復興，主要是裝飾性的金碧山水花鳥障屏畫。此時，下層平民文化藝術也得到發展，風俗畫、戲劇舞蹈、音樂與文學發達，相較於古典藝術更具輕鬆浪漫的色彩。這種兩極的發展，是日本近世文化的主要特徵。

隨著平民階層抬頭，社會文化建設面臨新的局面，以畫派為中心的傳統樣式分崩離析。對現實作即興式表現的社會需求，催生了以寫生為基礎的新技法體系。在這樣的大趨勢下，儘管流派意識一時還得到尊重，但在具體技法樣式上已經開始呈現借鑑與變革之風。

▲《洛中洛外圖屏風（舟木本）》
紙本金地著色　六曲一雙
端扇各 162.5 公分×54.2 公分
中扇各 162.5 公分×58.3 公分
17 世紀前期
東京國立博物館藏

《洛中洛外圖屏風》是近世初期風俗畫的代表，描繪的是京都城市風景以及民間生活、節慶與遊樂等華麗場面。

暫和平交織的動盪之中，經過應仁之亂的京都百廢待興，早已風光不再，失去了往日的權威。真正在復興事業中起決定性作用的，不是室町幕府政權，而是隨著經濟活動催生了的工商業的市民階層。放棄不可捉摸的來世期待，肯定積極的現世快樂，成為新興市民階層的人生觀。一五〇〇年（明應九年），應仁之亂後中斷三十三年的祇園祭[6]得到恢復，是當時的市民經濟實力的象徵。但是，經濟的發展並不等於政治的安定，武士、將軍的政治地位依然薄弱，掌握實權的對立派一直沒有放棄爭奪政權。同時，各地方諸侯的實力仍不斷膨脹，戰爭依然沒有徹底平息。

6　祇園祭，始於八六九年為了退卻疫病而在京都神泉苑舉行的「御靈會」，與大阪的天神祭和東京的神田祭並列為日本三大民間節日。現在每年七月在京都的八阪神社舉行。應仁之亂的年代曾一度中斷，後來由京都百姓再度興起。江戶時代形成了今天的規模和樣式，是千年古都的一道著名風景，吸引著眾多的觀光遊客。

表面的、局部的繁榮與國家整體形勢的不穩定，強烈影響百姓的心理，感嘆人生短暫、世事無常，及時行樂的思想在平民階層廣泛滋生，被稱為「夢之浮世」的思想在民間蔓延。出現於一六三○年（寬永七年）間的《歌舞伎草子繪卷》的《吟閒集》中有詩，大意為：「浮世不過夢一場，何必如此認真，還是將眼前美好的瞬間化作永遠的記憶吧。」反映出持續一個世紀以上的時代思潮。在這樣的精神背景下，**風俗畫應運而生，內容主要是描繪市民遊樂與祭禮等活動的畫面。其中《洛中洛外圖屏風》（參見上頁）是近世初期風俗畫的代表**，描繪的是京都城市風景以及民間生活、節慶與遊樂等華麗場面，「如同戰亂的黑暗中耀眼的寶石箱」7，是塗抹在「夢之浮世」上的一筆重彩，為後來浮世繪的出現拉開了序幕。

《洛中洛外圖屏風》的「洛」字是借中國古都洛陽作為京都的別稱。日本自從西元八世紀末遷都以來，京都的前身平安京便被稱為洛陽城，平安京右城則被稱為長安城。「洛中洛外圖」是表現京都市區與郊外整體風貌的繪畫，從十六世紀初開始直到十七世紀中期，出現了不同樣式，保存至今的仍有七十多幅。雖然分別出自各個時期的不同畫師之手，但基本上都沿襲相同的圖式結構。

畫面上方三分之一是郊外景色，下部三分之二是市區。畫師將中國畫的散點透視、「三遠法」等與日本繪卷的斜線俯瞰透視手法融為一體，巧妙的將京都市區和郊外主要景點熔於一爐。同時，一如日本人對自然的敏感，畫面還十分注重對季節的表現，一般由左至右可見一年四季景色的推移，梅花、桃花、田野、秋麥、楊柳、收割、紅葉、雪山、祇園祭、盂蘭盆節8等。詳細描繪京都市區的景象，神社寺院與諸侯宅邸、平民街區交錯，生動穿插民生百態，包括貴族、武士、僧侶、商販、巡捕、法師、藝人、乞丐各色人等。值得注意的是，畫面還描繪了「遊女町」（遊女意為妓女）、歌舞伎屋等新興城市的遊樂場所，顯露出後來浮世繪的主題。畫面不僅全面反映了當時京都的城市面貌，更重要的是體現了新興市民階層的活力，頗有北宋張擇端《清明上河圖》的風采。

風俗畫不僅繪製在屏風上，也成為障屏畫的題材，一六一九年（元和五年）建成的京都東福門院內的障屏畫《住吉社頭圖》，進一步凸顯出以遊人為主題的表現手法的成熟。此外，記錄特定事件的風俗畫，還有一五九四年（文祿三年）表現豐臣秀吉與文

武百官前往奈良櫻花勝地吉野賞花的《吉野花見圖屏風》，表現豐臣秀吉晚年的《醍醐花見圖屏風》等；狩野秀賴的《觀楓圖屏風》（參見下頁、第四十五頁）是至今保存最完好的早期風俗畫，綺麗的風景中是身著各式華美和服的貴夫人和孩童的遊樂場面，畫師盡其所能渲染現世享樂氣氛。與其說是繪畫的裝飾性，更多體現出一種工藝製作感，預示了後來浮世繪的樣式。

町繪師，用畫記錄生活

一五九〇年（天正十八年），德川家康[9]奉豐臣秀吉之命到關東平原的江戶建立領地。當時的江戶只是一個小漁村，滿目荒涼。德川家康看中這裡廣闊的平原和地處江河的入海門戶，豐富的水運資源將有利於今後的城市發展。他通令全國各地諸侯參與建設江戶，以全國中央城市的宏偉構想展開市區規畫和建設江戶。在德川政權逐步確立的寬永年間（一六二四年—一六四三年），江戶已建成具有華麗絢爛的桃山風格的武家之都。

經歷長年戰亂之後，德川政權再次統一全國，各地均設置幕府直轄地並派遣直系家臣前往管理，即所謂幕藩體制。此外，京都的朝廷受制於幕府的監督，天皇及其皇親國戚遠離權力中心，只能沉溺於傳統文學藝術中消遣度日。由於大和繪長期沉溺於《源氏物語》等古典題材，從根本上與時代發展逐漸脫離，表現上有著很大的局限性，技法上也趨於制式化。

江戶繪畫可見官方畫派與在野畫派「雅俗二分」的景象，作為官方畫派，君臨一國畫壇的狩野派與土佐派難免停滯於理想化的小圈子裡，缺乏畫家自身的個性表達以及與大眾的情感交流。新興風俗畫則是大和繪的近代化樣式，表達了真摯的人生與世俗情懷。

「浮世繪產生於日本近世特殊的歷史階段，與人

7 奧平俊六《洛中洛外圖と南蠻屏風》，小學館，一九九一，六十一頁。

8 盂蘭盆節，每年八月十三日是日本傳統的掃墳祭祖之日，類似中國的清明節。

9 德川家康（一五四三年—一六一六年），日本戰國時代的大名（即諸侯），江戶幕府第一代征夷大將軍，是日本一五九八年至一六一六年的實際政治領袖，與其同時代的織田信長、豐臣秀吉並稱「戰國三傑」。

▲ 《觀楓圖屏風》
狩野秀賴
紙本著色　六曲一帖
各 363.9 公分×149.1 公分
16 世紀後期
東京國立博物館藏

在畫面右側遠處的伽藍為京都高雄的神護寺，左側遠處被積雪所封閉的是通往愛宕神社的參拜道路。綺麗的風景中是身著各式華美和服的貴夫人和孩童的遊樂場面。

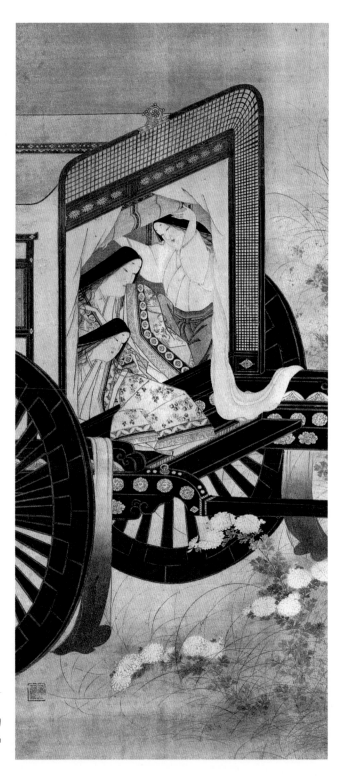

▶《官女觀菊圖》
岩佐又兵衛
紙本淡彩
132 公分×55 公分
17 世紀前期
東京 山種美術館藏

岩佐又兵衛的作品，
不以圖示故事為目的
的美人形象，被視為
浮世繪的最初型態。

的生命與生活、生存緊密相連，與社會文化和社會生態緊密相關。風俗畫拒絕固定不變的概念化手法，體現出動態的變化樣式。因此，不能以狩野派、土佐派的單純流派觀來解釋它。」[10]

江戶時代初期，被稱為「町繪師」的民間畫師的風俗畫沒有明顯的流派特徵，雖然這個時期的繪畫基本以京都及周邊地區為中心，但描繪江戶景觀的《江戶名所遊樂圖屏風》之類的作品已開始出現。值得一提的是，當年眾多的民間畫師基本上都名不見經傳，唯獨一位名為**岩佐又兵衛**（一五七八年—一六五〇年）的畫師受到學界的特別關注。他**別名「浮世又兵衛」**，目前可以確認他的作品有《三十六歌仙圖匾額》，在畫面後方題有「寬永十七年六月十七日繪師土佐光信末流岩佐又兵衛尉勝以圖」。後來陸續發現的作品，如《官女觀菊圖》（參見右頁）中豐頰長額的女性形象，以及許多繪卷中的人物表現和濃厚的生活氣息，都與後來的浮世繪一脈相承。由於他的作品

小人物逆襲當主角的寬文美人**圖**

得益於德川幕府的文治政策，十七世紀後半葉開始，日本維持著較長時期的和平環境。儘管各地諸侯大名依然保持著割據狀態，但由於幕府政權擁有政治、軍事和經濟的絕對優勢，保證了全國的安定局面，並促使農漁礦等產業迅速發展，公路水運的整備為商品流通提供了良好條件。普通百姓的經濟能力大幅提高，城市中的富裕階層開始形成。同時，閉關鎖國的政策導致民族意識高漲，民族經濟和民族文化繁榮。日本列島開始了經濟飛躍，由此孕育出獨特的文化形態。特別值得一提的是，發生在一六五七年（明曆三年）的大火災[11]成為江戶地區形成獨特的大眾文

最早開始描繪世俗生活，因此也**被認為是日本繪畫中出現早期浮世繪傾向的象徵性始祖。**

10　文化廳編修《日本の美術》第三卷，第一法規出版，一九七七，二〇八頁。

11　明曆三年三月二日中午，江戶本鄉丸山町本妙寺失火，直至次日黎明前才撲滅；次日中午小石川新鷹匠町的一所武家住宅又失火，同日傍晚麥町的民家再次失火；一連串的大火借著風勢蔓延至湯島、神田、淺草、京橋、深川、日本橋等主要地區，大半個江戶化為焦土，燒毀貴族住宅九百三十餘戶，神社三百五十餘所，橋梁六十餘座，導致十萬餘人死於非命，成為影響江戶近世發展的重大事件之一。

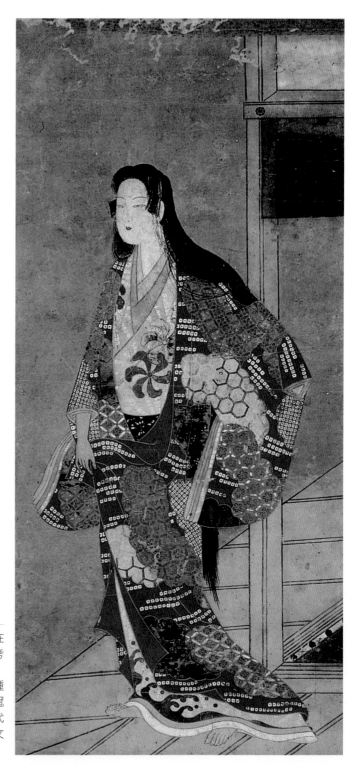

▶《緣先美人圖》
紙本著色
42 公分×19.5 公分
17 世紀中期
東京國立博物館藏

畫面中是一位站立在
屋簷下的女性，據考
借鑑了《伊勢物語》
的造型及技法。這種
單人的美女立像被冠
以其流行的寬文時代
的年號，稱為「寬文
美人圖」。

化的一個意外契機，持續三天的「明曆大火」不僅燒
毀了大片民宅，也將以桃山文化為特徵的大批華麗的
武家建築化為灰燼。**明曆大火瓦解了來自京都的「日
本美」的雛形，成為江戶從奈良、京都等地移植過來
的傳統文化中解放出來的契機。**在此後的重建大業
中，江戶完全擺脫貴族品味的影響，平民階層有了獨
創屬於自己的藝術的機會。

「作為貴族藝術的風俗畫，雖然在客觀上也具
有表現現實社會的性格，但作為平民藝術的新興風俗
畫，在主觀上更注重對現實社會的自身體驗，這是貴
族藝術與平民藝術的本質區別所在。」[12]

因此，以浮世繪為主題的新的大和繪概念也由此
確立，這一演變過程開始於寬永年間的風俗畫。儘管
當時的風景花鳥畫還是新興武家、公卿等上層社會的
藝術，但表現下層社會生活的新興風俗畫漸次出現。
這兩種風俗畫的差異首先表現在形態上，前者主
要是障屏畫，作為建築的一部分，依然保持大型化；
後者主要是掛軸，貼近平民日常生活，趨向小型化。

其次從構圖上看，前者人物與風景依然保持對等的比
例關係，表現的是「人的現實」；後者則注重表現
「現實的人」，將日常生活中的人物情趣作為畫面主
體，可以看出人的主體意識的自覺。

「新興風俗畫在追求個人感情為主體的表現之
時，也正是從貴族藝術向平民藝術的變遷。這是作為
新興樣式的大和繪風俗畫的主要特徵。」[13]

掛軸美人畫也稱「手繪浮世繪」，現存最早的
作品為《緣先美人圖》（參見右頁），畫面是一位
站立在屋簷下的女性，據考借鑑了《伊勢物語》的
造型及技法，源自古典手法的美人圖開始向浮世繪演
變。這種單人的美女立像被冠以其流行的寬文時代
（一六六一年—一六七二年）的年號，稱為「寬文美
人圖」，自十七世紀中期開始持續了約五十年，其細
膩的手法逐漸成為一種樣式被固定下來，並衍生出多
種表現形式。

12 日本浮世繪協会編《原色浮世繪大百科事典》第一卷，大修館，一九八二，五十六頁。

13 文化廳編修《日本の美術》第三卷，第一法規出版，一九七七，二○六頁。

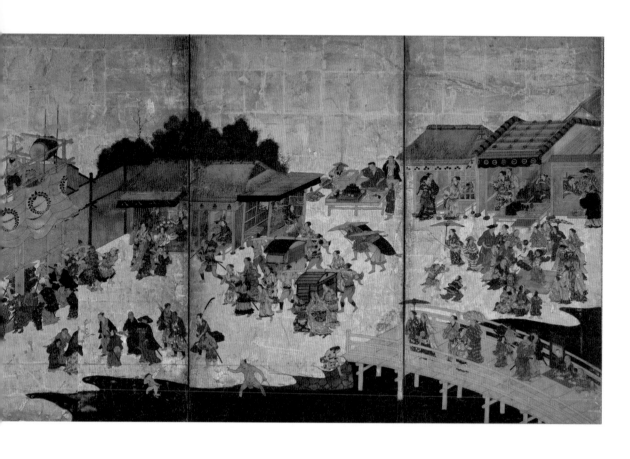

歌舞伎，沒女人只有男人

一六○三年（慶長八年），京都出雲神社的女巫阿國創造了一種載歌載舞的表演形式，最初在街頭為平民演出，後來逐漸演變為以女演員為主的集體歌舞。當初將這種表演方式稱為「かぶく」（傾く、Ka bu ku），日語「傾く」具有奇異姣好、脫離常規之意，因與「歌舞」發音相似，便逐漸演化為「**歌舞伎**」的表述，**音樂（歌）、舞蹈（舞）、演技（伎）是舞臺表演的重要指標。**

最初的歌舞伎是以演員華麗的肢體動作吸引觀眾，後來由於歌舞伎男女演員之間緋聞迭出，幕府政權推行「整肅風紀」的政策，禁止女性出演歌舞伎，所有女角均由男性扮演，日語稱為「女形」，相當於京劇的花旦。獨特的「女形」成為歌舞伎的一大魅力所在，也成為浮世繪的主要表現對象之一。

當時流行的歌舞伎表演者以服裝新奇著稱，博得廣泛人氣。《洛中洛外圖屏風》中描繪了最初的歌舞伎舞臺，後來出現獨立的歌舞

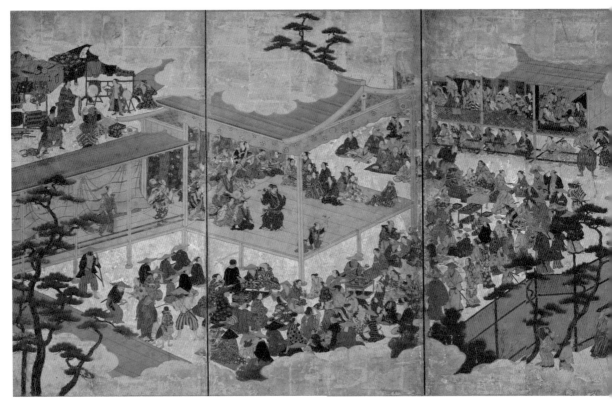

▲《女歌伎圖屏風》
狩野孝信工房
紙本著色、金銀箔
268.4 公分×80 公分
17 世紀 10 年代
紐約　大都會藝術博物館藏

現存最早的《女歌舞伎圖屏風》據考為1610年代（慶長年間）所作，表現了當時在茶屋裡遊樂的場面。

伎圖屏風，也是當時的一個重要風俗畫主題。現存最早的《女歌舞伎圖屏風》（上圖）據考為一六一〇年代（慶長年間）所作，表現了當時在茶屋裡遊樂的場面。[14]《吉原風俗圖卷》除了出現手持傳統樂器「三味線」的遊女歌舞伎外，還有對各式各樣雜耍藝人的描繪。《祇園祭禮圖屏風》以豪華細膩的描寫體現寬承時期的風格，相較於對祭典的表現，對人物表情和動態的關注更引人注目。

　　隨著江戶經濟的繁榮，歌舞伎的主要表演場所也逐漸

14
在江戶時代，茶屋是藝妓用來招待客人的地方，一般只有經濟富裕的大老闆與小開才可以來夜夜笙歌。——編注

從京都轉移過來。一六二四年（寬永元年）在今天京橋與日本橋之間的中橋南地設置的小劇場是江戶歌舞伎的發端。後來因某些變故，幕府於一七一四年（正德四年）批准設置了中村座、市村座、森田座三座劇場以便統一管理，史稱「江戶三座」，俗稱「歌舞伎町」，成為富裕起來的江戶市民遊樂消遣的去處。

市川團十郎家族是始自江戶初期的最具權威的歌舞伎世家，到二〇二〇年已傳承至十三代。初世市川團十郎（一六六〇年—一七〇四年）十四歲在江戶登臺，他創立了日語稱為「荒事」的表演樣式，以對比強烈的紅藍等色的臉譜為特徵，劇中主人公有著超人的力量，懲惡褒善，譽滿江戶，代表劇碼有《暫》、《矢之根》等。

二世市川團十郎演出的歌舞伎名劇《助六由緣江戶櫻》，在「荒事」的基礎上添加了柔美秀麗的風格，劇情大意為：助六是一位豪膽英氣的俠客，與花魁揚卷相好，他與依仗權力與金錢為非作歹的土豪意休展開動人心魄的較量，情節痛快淋漓。助六的形象英俊文雅，集中體現了江戶人的審美意識和人生觀，由此成為江戶歌舞伎的代表性劇碼。

這一劇碼由市川團十郎家族代代相傳，使荒事越

來精彩。一八三二年（天保三年），七世市川團十郎從中選出十八種表演和服裝道具樣式，稱為「歌舞伎十八番」，有借用「十八般武藝」之意，成為市川家傳演技，助六也是其中樣式之一。歌舞伎十八番的最大特徵在於誇張，不僅是表演，從臉譜造型到服裝色彩均對比強烈，鮮豔奪目，生動體現了江戶歌舞伎的特徵。

作為舞臺表演藝術的歌舞伎，服裝樣式和紋樣設計，也代表了日本平民藝術的審美趣味，以名劇《助六由緣江戶櫻》為例，助六的頭巾以紫色為主，搭配黑、紅、淺黃等，是江戶人喜愛的顏色；揚卷的和式罩衫華美且富有詩意；意休的豪華服飾上則布滿龍鳳等刺繡圖案，反映出當時江戶人的中國趣味。歌舞伎服飾道具之美，也成為江戶人津津樂道的話題和浮世繪的絕好題材。歌舞伎與中國京劇的類似之處，在於也是以著名演員的個人魅力為感召，在日語中將歌舞伎的角色稱為「役」，作為其扮演的演員被稱為「役者」。歌舞伎的魅力是與役者的魅力緊密相連的，盡可能多了解役者及其所扮演的角色，是更好的觀賞歌舞伎的前提。由此，**以歌舞伎為題材的浮世繪被稱為「役者繪」**。

02 ｜ 新興的江戶出版業

浮世繪作為由出版商主導的文化商品，和江戶出版業的興盛密切相關。江戶初期各種出版物以木板刻印為主，為了滿足市場需求，江戶出版商直接翻刻來自中國的各種繪本和畫譜。因此，江戶出版業在很大程度上受到明清木刻版畫的影響。當時世俗小說格外流行，附帶插圖的大眾讀物尤受歡迎。無論是描寫勇猛武士的戲劇，還是荒唐無聊的滑稽戲或「人形淨琉璃」[15]，在江戶平民中都十分有人氣，劇中場景和人物被作為小說插圖以版畫的形式出版。

與傳統版畫相比，表現手法更加奔放、活躍，人物性格也更加鮮明。與此同時，描寫妓女故事的色情書籍也大量出版，其中的人物形象，尤其是美人畫在繼承寬文美人圖的基礎上，還吸收了寬永時期風俗畫的手法，人物形象充溢著生命感。

從佛教版畫到明清木刻繪本

雕版印刷術在中國源遠流長，現存最早的中國古代佛教版畫是一九四四年在四川成都出土的七五七年（唐至德二年）的《陀羅尼經咒》。最初的雕版術用於佛教經卷和佛教宣傳品的拓印，唐代佛教盛行，僧尼遍布全國，大小寺院達數萬座之多，刊印經卷之風盛行，促進了雕版印刷業的發展，雖年代久遠，仍有珍品遺留至今。

隨著遣唐使的交流，唐代版刻經書大量傳入日本。日本最初的版畫起源也應追溯到佛教木刻印本，至今可考最早的是七六四年（天平寶字八年）的刻本《百萬塔陀羅尼》，現保存在奈良。

宋代是中國木版印刷的發達時期，中日民間交流

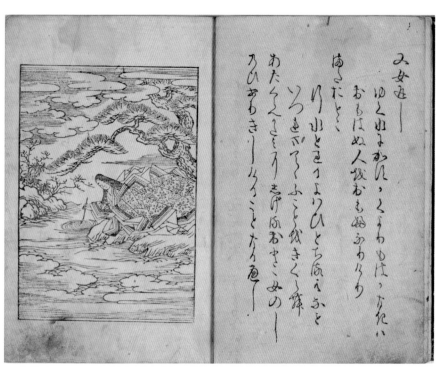

《伊勢物語·
嵯峨本》
1608 年
東京 圓福寺藏

「嵯峨本」為真
正意義上將繪畫
作為插圖應用在
書本中。

盛行，具有很高水準的宋代木刻版畫源源不斷的進入日本。因此，平安時代中期之後隨著日本僧人入宋，以貴族階級興起的建寺造佛熱潮為契機，佛教經書的印刷和佛教故事版畫的製作也進一步展開。直至室町時代末期，日本的木刻版畫以佛教典籍的出版為主，集中在京都和奈良地區。

室町時代後期流行的以風俗小說為題材的奈良繪本，由奈良各大寺院的繪佛師（按：日本佛教美術用語，對佛畫專家的稱謂）們製作。桃山時代之後，京都的市民畫師也開始以便宜的顏料大量製作，生產冊子形式的「物語繪」。《伊勢物語》比冊子形式的奈良繪本更早出現，形式樸素的繪卷只在墨畫上施以簡單色彩。桃山時代這種樸素的彩畫已經可以在市面上見到。

一六○八年（慶長十三年）因在京都嵯峨地區製作而被稱為「嵯峨本」的木刻活字印刷本（參見上圖），真正意義上將繪畫作為插圖應用在書本中，引起極大迴響。後來受這種風格影響而盛行的木版插圖，用彩筆加上紅、綠、黃等簡單數色，被稱為「丹綠本」，這種方法被初期浮世繪繼承。

明代繪畫趨於衰微，但版畫卻空前發達，遠遠超過了宋代。「在木刻畫史上，萬曆時代無疑是一個黃金時代。凡過去七、八百年來累積起來的技術與經驗，在這時候都取精用宏的施展開來，而且有了新的創造，新的成就。」[16]中國古代版畫技術以及出版業在明代萬曆年間（一五七三年—一六二○年）至清代康熙年間（一六六二年—一七二二年）得到迅速發展，達到了很高的水準。這固然有社會的原因，但雕版技術的提高成為版畫水準上升的主要動力。當時的建安、徽州、金陵、蘇州、杭州、北京、天津等地的雕版業都盛極一時，大批民間書商應運而生，他們在組織製作、經營銷售方面，極大的推進了出版印刷業的發展。

社會上對各種書籍需要量的劇增，導致同行業之間的競爭，也促進了雕版在提高產量的同時必須不斷提高品質。當時徽州的雕工技藝精專、高手雲集，「徽派」雕工名震全國。

明代中葉之後的戲曲小說大量出現插圖，《西廂記》、《水滸傳》、《西遊記》、《金瓶梅》等深受讀者歡迎。《芥子園畫譜》和《十竹齋箋譜》成為時代的經典，其技法也成為後來浮世繪發展過程中的直接參照，小型彩色套版法「餖版」[17]和拱花法[18]（空拓）等技術就在這一時期趨於成熟。

導致明代版畫發達的另一個主要原因是許多大畫家紛紛為雕版作畫，這在以往朝代是少見的。宋代繪畫水準極高，兩宋畫院名家甚眾，但罕有人跨界到版畫。明代則不一樣，畫家唐寅（唐伯虎）、仇英以及明末的陳洪綬等人，都不惜自降身分為雕版印刷繪製插圖，此外還有許多名家為各種版本繪製了許多高水準的畫作，這在當時幾乎成為一種社會風尚，也是明代版畫發展的重要基礎。

十七世紀初，由長崎輸入日本的帶有插圖的明代刻本，是激發日本版畫發展使之發達的主要原因。明代版畫的成熟在時間上比江戶民間刻本的興起整整早

<hr>

16 鄭振鐸，《中國古代木刻畫史略》，上海書店出版社，二○○六，十頁。

17 餖音同豆，一種分色分版的套印方法，根據畫稿上的色彩，每色經勾描，雕刻成一小塊木板，也稱木刻水印。——編注

18 一種不著墨的印刷方法，以凸出或凹下的線條來表現花紋，類似現代的凹凸印、浮雕印。——編注

▶ 《八種畫譜（翻刻）》
木版1672年
神奈川縣町田市立國際
版畫美術館藏
上排右起：草本花詩譜、木本花鳥譜、古今畫譜、梅竹蘭菊四譜
下排右起：名公扇譜、六言唐詩畫譜、七言唐詩畫譜、五言唐詩畫譜

了一個多世紀，當這些線條圓潤、刀法精湛的版畫隨著通商貨物出現在長崎港之際，無疑成為日本畫師們的最好範本。

書屋和浮世繪

當時的江戶是擁有百萬人口的繁華都市，與文化古城京都和經濟中心大阪相較，新興城市江戶多少還有一點潛在的自卑心理。但新興城市沒有傳統負擔，加上從全國各地不斷湧入的各類人才，在藝術創造上洋溢著輕鬆自由的活力。

隨德川幕府而來的大批低級武士、各行各業的職員、商人以及來自農村的勞動者，紛紛湧入江戶並在這裡定居下來，被稱為「惡所」的花街柳巷也迎來了空前的繁榮期。儘管他們文化程度不高、秉性粗野，但是充滿活力，促使本來就很興旺的出版業更上一層樓。為了滿足下層市民的閱讀需求，經營各種出版物的「書屋」也應運而生。

江戶的書屋主要有三種類型：一為「書物屋」，出版銷售學術類著作以及修養、故事類圖書等較嚴肅出版物；二為「繪草紙屋」，也稱書屋，主要出版銷售面向普通市民的「黃表紙」[19]、「繪草紙」[20]等輕鬆讀物；三則是「貸本屋」，即出租圖書。

十七世紀末期（元祿年間）之前，主要出版商和書屋都集中在京都和大阪地區。江戶地區的繁榮令出版市場也逐漸擴大，但是出版業卻受到京都地區的制約，因當時包括日漢古籍與佛教經典的主要出版物的出版權，都掌握在京都出版商手裡，日語稱為「板株」，即今天的版權。依據當時的制度，「板株」作為每一本出版物的永久出版權，嚴厲禁止其他書商重印或再版。以《源氏物語》為例，由於出版權為京都書商所有，江戶的出版商若無購得「板株」，就無法出版該書。

這無疑嚴重影響了江戶文化的發展，曾有江戶出版商就此提出訴訟，希望能修訂新的出版規則，但是以失敗告終。因此，盡快擺脫京都的制約，形成自主的出版市場成為江戶出版商的當務之急，而這又是以擁有大量新的出版物為前提的。這一局面促使江戶出版業急起直追，客觀上也為浮世繪的興起提供了廣闊的市場。

江戶中期，出現了以「浮世」冠稱的通俗小說和各種器物，如《浮世草子》、浮世袋、浮世帽等，「浮世繪」這一名詞最早出現於一六八一年（天和元年）發行的俳諧書《各種各樣的草》[21]。日語「浮世」與「憂世」同音，浮世一詞是日本中世以來的佛教概念中，相對於淨土的充滿憂慮的現世。對於讚揚與歌頌現世精神的近代市民來說，浮世一詞無疑更為貼切。

一六八二年（天和二年）開始在大阪發行的風俗小說家井原西鶴（一六四二年—一六九三年）所著世俗小說《好色一代男》中，開始大量出現浮世、浮世比丘尼、浮世小文等詞。「浮世」一詞包含當時最流行的人生觀，並有某種色情意味。與其說浮世繪是表現現實社會的繪畫，寧可說是起源於，對當時被俗稱為惡所的花街柳巷的描寫和市民趣味的表現。

19　黃表紙，日語「表紙」為封面。十八、十九世紀之交流行於江戶，一種帶插圖並以幽默諷刺為主要內容的讀物，原來只是面向兒童，後來逐漸發展為面向成年人，因其封面紙為黃色而得名。

20　繪草紙，帶插圖的故事小說等，廣義上也包括繪本和浮世繪本。

21　日本浮世繪協会編《原色浮世繪大百科事典》第六卷，大修館，一九八二，十頁。

03
吉原，江戶平民文化的發源地

十七世紀以來，隨著江戶的城市建設急速發展，來自全國各地的武士、商人等紛紛聚集，使得男性人口驟增。江戶時代的日本全國人口約兩千五百萬，而江戶地區人口就高達百萬之眾，其中青壯年男性約二十五萬，武士與平民各占半數，但中青年女性僅有八萬多人，男女性別比超過三比一[22]，比例嚴重失衡，由此導致娼妓氾濫，色情業應運而生。

據史料記載，最早在江戶深川一帶經營妓院「西田屋」的老闆莊司甚右衛門，先後於一六〇五年（慶長十年）和一六一二年（慶長十七年）兩度向幕府提出設置統一管理的「遊廓」，建議將妓院與外部社會隔離並實施保護措施，以規範社會風尚[23]。

一六一七年（元和三年），幕府終於批准莊司甚右衛門在日本橋葺屋町（現在的日本橋人形町）設立江戶第一個集中娼妓區，命名為「吉原」。一六三八年（寬永十五年），設置了吉原大門，四周隔離，派專人看管，封閉式的遊廓正式形成[24]。

早期吉原的顧客主要是有權勢的貴族和上層武士，營業時間限定於白天。江戶吉原與京都島原、大阪新町遙相呼應，是日本「三大花街」之一，成為萬眾矚目的尋歡作樂之地。明曆大火之後，吉原遊廓遷往淺草的日本堤，面積比原來擴大了一.五倍，約一萬平方公尺，稱為新吉原，由於地處江戶城北面，因此也有「北國」的別名。

為防止遊女逃脫，四周築有圍牆。遊廓內除遊女屋之外，還有日用品雜貨店、澡堂等，儼然一座小城。沿著進入大門開始的「仲之町」（意即中央大道）徑直前行，不過五分鐘即可穿越整個吉原。但對於那些自進入以來就從未離開這座小城的遊女來說，這裡就是她們生命的全部。

十八世紀前期，吉原總人口超過八千人，其中遊女人數在一七四三年（寬保三年）前後達到兩、三千人。維持這樣一個龐大人群的生活來源，不再是擁有特權的富裕階層，而是大批下級武士和市民職員。元

祿年間（一六八八年─一七○三年）之後，隨著武家政權逐漸衰弱，江戶開始成為以市民為主導的城市，富裕起來的市民，尤其是幕府的御用商人成為吉原的常客。

寶曆年間（一七五一年─一七六三年）高級遊女太夫、格子（參見下頁說明）不復存在，曾經作為見面場所、收取高額費用的「揚屋」也隨之消失。同時增加了許多被稱為「散茶」、「埋茶」的低級遊女，她們多屬被取締的私娼。

由此，吉原的遊樂方式也隨之簡化，加速了性作為商品交易的大眾化。隨著吉原遊廓的門檻漸低，不僅吸引江戶市民，來自全國各地的遊客也被吸引至此，吉原迎來了繁榮的高峰。

22 福田和彥《浮世繪 春畫一千年史》，人類文化社，一九九九，五頁。

23 《東京人》特集〈江戶吉原〉，都市出版社，二○○七年第三號，二十四頁。

24 《東京人》特集〈江戶吉原〉，都市出版社，二○○七年第三號，二十四頁。

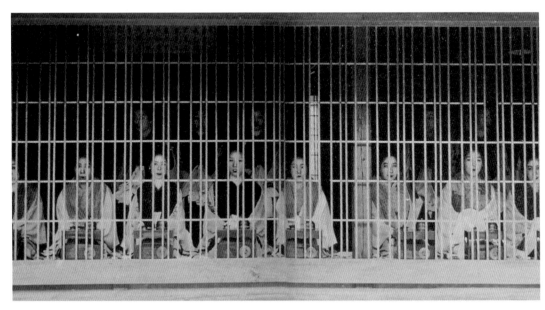

▲ 吉原妓女端坐在沿街的柵欄後面招攬遊客，日語稱為「張見世」（はりみせ）。
（攝於1900年，原載於：小西四郎等編《百年前の日本》，小學館，2005。）

花魁，學富五車、才色兼備的明星

一六七九年（延寶七年）起介紹吉原的書籍《吉原細見》開始不定期出版，相當於今天的導覽手冊，是江戶時代的暢銷書，持續出版了一百五十年之久。

據一七九一年（寬政三年）出版的《吉原細見》記載，當時的遊女接近三千人之多，儼然形成一個相對封閉的等級社會。

其中最高等級的遊女被稱為「花魁」，也稱太夫，不僅容貌姣好，還具備較高的文化修養，可謂才色兼備的明星，主要服務對象是貴族和高級武士。太夫與其次級別的格子、局女郎統稱為「上位三等」，她們擅長樂曲、茶道、花道、詩歌、書法及舞蹈等傳統技藝，是浮世繪美人畫的主要原型，最早在一六五八年（萬治元年）作為刻本插圖出現[25]。

吉原的大部分遊女來自農村的貧苦家庭，當然，遊女並非個個都出身貧寒，也有不少是京都公卿貴族門第的公主，或是觸犯幕府而遭改易抄家[26]的諸侯千金。吉原還有專門從事收買農家子女作為花魁候補的職業「女衒」（按：衒音同炫），終年奔波於全國各地。

十歲左右的女孩進入吉原之後稱為「禿」，類似婢女，先從事日常雜務，伺候遊女們並耳濡目染，有悟性的孩子將有希望打開走向花魁的道路。十五歲左右的少女稱為「新造」，正式進入見習階段後稱為「振袖新造」，作為遊女的代理安排場面上的事務，十七歲之後才結束見習階段，開始獨立接客。在這個漫長的過程中，她們還要學習各種樂器演奏、茶藝歌舞、賦詩書畫等，以提高自身資質，努力成為最高級的花魁。但遊女的從業年齡以二十七歲為限，如果到此時尚未攢夠贖身的錢，大都留在吉原繼續從事日常服務性的勞動。有幸成為花魁的遊女鳳毛麟角。

井原西鶴在《好色一代男》中對花魁有這樣的描述：「客人來了後，先彈琴，又吹笙，繼而詠和歌、泡茶、插花、調整時鐘、與客人弈棋、幫女孩家梳頭、談古論今，舉座為之動容。」在今天的淺草神社，依然保留著名為「粧太夫」的吉原花魁的書法碑，吉原花魁的教養水準從中可見一斑。

最早以花魁為題材的通俗小說《露殿物語》刊行於一六二四年（寬永元年）前後。《八千代太夫圖》（參見左頁）是寬文美人圖中精彩的絹本作品，表現的是一六五〇年代的京都名妓八千代，畫面上還有

《八千代太夫圖》
絹本著色
82 公分×33.2 公分
17 世紀中期
京都 角屋保存會藏

圖中的美人為京都名妓八千代，畫面上還有八千代所作和歌，從一個側面反映了當時花魁的學識教養。

26 日本江戶時代（德川幕府）對違反法律和武士道原則的各級武士做出的嚴厲懲罰。——編注

25 福田和彥《浮世繪春畫一千年史》，人類文化社，一九九九，一百一十八頁。

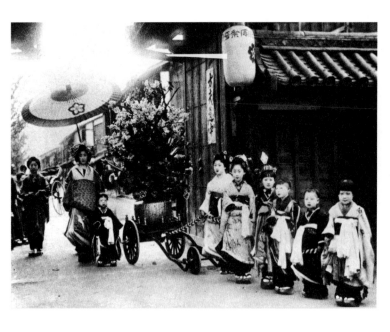

◀「花魁道中」是花魁的出行儀式。左圖為當年京都島原花魁出行的真實情景，花車開道，侍從前呼後擁，場面奢華。現已作為民俗景觀保留下來。
（拍攝於1890年，原載於：小西四郎等編《百年前の日本》，小學館，2005。）

八千代所作和歌，從一個側面反映了當時花魁的學識教養。尤其值得一提的是在「初會」中被稱為「花魁道中」的場面（接指名的花魁從住處到見面場所的過程，參見上圖）。花魁走在中央，有年少的「禿」隨身伴行，候補花魁「振袖新造」在前面引路，隨行的還有照顧日常生活的年長退役遊女和提燈打傘、開路斷後的一千人馬，浩浩蕩蕩招搖過市。由於「花魁道中」的場面極為奢華且具有典型的代表性，使之成為歌舞伎和浮世繪的主要題材之一。

是花街柳巷，也是文化藝術中心

吉原歷經百年變遷，成為江戶大眾文化的發祥地。被稱為「粹」的獨特概念，當初是形容男子在吉原與遊女交往的禮節。吉原既是與世隔絕的桃花源，也是夢想成真的烏托邦，與一般意義上的紅燈區最大不同之處在於「模擬結婚」，即所有程序與現實中一樣，虛假與真誠的感情在這裡交織，規矩繁複且彬彬有禮。一般都要經歷初會、裡返和馴染三部曲[27]，每個程序均極費時，雙方都要表現得矜持高傲且溫文爾雅，全無皮肉生意的粗俗，否則即「無粹」。「粹」可以理解為有風度、有教養，也富有幽默感，後來推而廣之成為江戶人崇尚的品格修

養和審美意識。

與此類似的另一個概念是「通」，原是指對吉原的各種遊樂方式的熟稔，也指在風月場上對人情世故的機敏反應，後來逐漸演變為特指對某一事物或領域的熟練程度，與「粹」一起成為具有江戶特色的文化概念。

吉原不是一般的花街柳巷，而是江戶最大的社交場所，幾乎相當於今天的文化藝術中心。 這裡有優美的工藝美術品和名花名曲可供鑑賞，遊客還可以參加俳諧與茶道聚會，許多著名的文人學者和浮世繪畫師也是吉原的常客。除了從事色情業的遊女之外，在吉原活動的還有許多職業藝人，以及大量從事服務性行業的職員。

吉原有著自己的年間節慶，被稱為仲之町的中央櫻花大道是吉原文化的中心地區，從新年元旦直至年末除夕，每個月都會在這裡舉行各種「祭」，如二月祭神社的「初午」，三月賞櫻花時節是最豪華的「夜櫻」等。除了民間的所有節慶都在這裡一一對應之外，還有屬於吉原的七月「玉菊燈籠」等，均是吉原重要的活動[28]。

許多源自吉原的樂曲成為江戶坊間的流行曲，浮世繪也以吉原故事為題材，許多歌舞伎劇碼以吉原故事為奢華的舞臺。儘管有許多低級妓女的悲慘遭遇，吉原遊廓仍是市民新文化的發源地。各式各樣女性的髮髻和服裝都是從吉原遊廓開始的新時尚，然後與歌舞伎、音樂、舞蹈以及其他各式各樣的表演藝術一起在江戶受到好評。吉原由此引領著社會時尚潮流。吉原最初流行「兵庫髻」髮型，在此基礎上加上髮簪數量的變化，經歷「勝山髻」的演變之後，江戶後期流行如高聳的富士山一般的「島田髻」為普通婦女所模仿，一直沿襲至今。

此外，雖然遊女們有著不同於普通市民的特殊衣著方式，精美的服裝款式與服飾紋樣依然成為江戶時代服裝時尚潮流的發源地。因此，婦女也成為吉原的

27　第一次見面（稱初會），花魁會與客人保持距離，不會和客人說話；第二次見面（稱裡返），花魁始正式提供服務（共度春宵）。花魁會和客人寒暄兩句；第三次見面，客人便會變成「馴染（なじみ）」，熟客之意。——編注

28　《東京人》特集〈江戶吉原〉，都市出版社，二〇〇七年第三號，三十八—三十九頁。

常客，她們可以在這裡發現最新的服裝款式與花樣。

正如日本學者小澤昭一指出的那樣：「**浮世繪就像今天的女性雜誌，吉原就是流行款式的發源地。**」大家都模仿花魁的文化和打扮。」[29]

美人畫的原型，吉原妓女

對遊女風俗的描繪在早期屏風畫中就開始出現，風俗畫全盛期的《洛中洛外圖屏風》較充分的描繪了京都遊廓的面貌。寬永初年的《露殿物語繪卷》明顯擺脫中世憂世觀的場景，可見其對浮世風俗的強烈關注。現存波士頓美術館的《遊里圖屏風》是體現當時風貌的經典之作。

幕府的風俗管制政策在一六二九年（寬永六年）禁止妓女，一六四〇年（寬永十七年）將京都娼妓集中區六條三筋町遷至島原。遊女們在街上肆步的景象消失了，對相關場景的描繪很快進入室內，透過細緻筆法表現人物魅力。《松浦屏風》完全放棄背景描寫，開始注意人物造型帶來的視覺愉悅與畫面的裝飾性。這裡沒有騷動的浮世狂歡和外露的生命力，而代之以靜謐的故事性。

除了政府公許的吉原之外，江戶還有多處私下經營的色情街區，日語稱為「岡場所」。

《湯女圖屏風》（參見左頁圖）原為四折屏風畫，據考右邊應還有一組男性群像。這是一群當時在溫泉澡堂裡打工兼事色情業的女子，左起第二人身上的「浴」字表明了她們的身分。線條流暢、造型簡潔的美人圖，洋溢著活潑的生命感。由此可見風俗畫不僅描繪開放的世俗行為，在追求故事性的同時也以表現女性美為主。

以寬永時期為中心的風俗畫開始出現初期手繪浮世繪，這不僅與歌舞伎和遊廓的主題有共通性，還有表現現實女性美的共同追求。寬永時期的《舞踊圖屏風》，一扇屏風描繪一個人物，後來掛軸畫中的單人美女圖即由此演變而來。

黃表紙、洒落本[30]等文學形式也對吉原故事大書特書，由此誕生了細膩描寫特定場合下特定人物關係的「遊里文學」。精通吉原之道甚至娶吉原遊女為妻的江戶文人、浮世繪畫師山東京傳，在他一七八七年刊行的洒落本《古契三娼》中有詩曰：「新拓江都地，青樓美人多。珊瑚翡翠枕，錦繡鴛鴦褥。武藏鐙

懸思，常陸紳繡情。朝朝雲雨契，夜夜郎君新。」淋漓盡致的道出了吉原歡場的浮華和奢靡。

吉原是與歌舞伎町齊名的遊樂歡場，江戶人通常將兩者相提並論，**稱作江戶的兩大惡所**。也因吉原和歌舞伎一道成為浮世繪生長的土壤，**吉原、歌舞伎、浮世繪三位一體，成為江戶平民文化的三大支柱**。

日本歷史學家竹內誠明確指出：「江戶吉原有光明的一面也有陰暗的一面，但若離開吉原，江戶文化將無從談起。」[31]

29 《東京人》特集〈江戶吉原〉，都市出版社，二〇〇七年第三號，三十九頁。

30 洒落本，十八世紀後期（明和至天明年間）以江戶為中心出現的一種小說體裁，主要以對話的形式描寫花街柳巷的趣聞逸事。

31 《東京人》特集〈江戶吉原〉，都市出版社，二〇〇七年第三號，三十九頁。

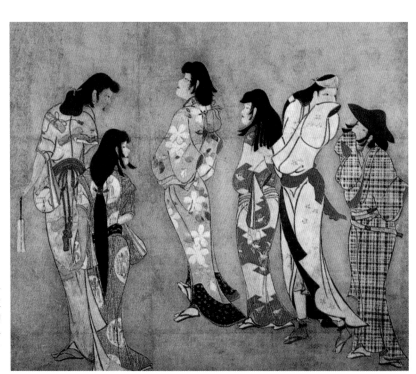

▶ 《湯女圖屏風》
紙本金地著色
80.1 公分×72.5 公分
17 世紀前期
靜岡 MOA 美術館藏

一群當時在溫泉澡堂裡打工兼事色情業的女子，左起第二人身上的「浴」字表明了她們的身分。

04 浮世繪之祖——菱川師宣

菱川師宣（一六一八年—一六九四年）出生於面向江戶灣的安房國保田鄉（今千葉縣），依據僅有的史料，只知他是一個染織品縫紉和刺繡世家的長子，自幼喜愛繪畫，早年隨父親學畫繡花圖案。但他放棄了本當繼承的家業，不到二十歲便來到不遠的江戶，開始為市井小說畫插圖。菱川師宣自學繪畫，他的早期作品主要是手繪，後來受明清版畫的影響，創造了版畫與繪畫相結合的技法，**將附屬於小說繪本的插圖獨立出來，作為可以單獨欣賞的畫面，他也因此成為浮世繪的創始人。**

開天闢地「一枚拓」

菱川師宣初到江戶時，雖然也接觸到日本傳統繪畫的狩野派、土佐派等，但作為平民畫師，對他影響更大的還是風俗畫和其他各式各樣的民間畫風。菱川

師宣在一六七二年（寬文十二年）第一次出版了署名繪本《武家百人一首》（參見左頁上圖），描繪的是歷史上百名武家歌手的坐像及其歌作與注釋，人物與文字各占一半畫面。這本出版物也是平民畫師第一次出版署名繪本，被認為是浮世繪畫師歷史性的登上社會舞臺的代表作。在木刻插圖出版界一舉成名的菱川師宣，開始涉獵更多的題材。從花街柳巷到歌舞伎演員宣傳冊、從風景名勝到古典故事、從美人圖到風俗畫，他的作品《大和繪大全》、《美人圖大全》等風俗畫繪本在江戶受到廣大市民的普遍歡迎。

菱川師宣所作繪本的特點是大畫面，基本上跨頁對開，文字被壓縮到上方五分之一左右的位置，形成了與傳統版畫截然不同的風格。**有史以來插圖從屬於文字的傳統形式被顛倒過來，版畫成為出版物的主要內容。**

木版畫的粗獷線條與明快的黑白對比，細緻入微的手法，很好的傳達出人物的精神面貌，包括男性的

▶《武家百人一首》
菱川師宣
1672 年
墨摺繪本一冊

繪本中描繪的是歷史
上百名武家歌手的坐
像及其歌作與注釋，
人物與文字各占一半
畫面。

▼《上野花見之體・花見之宴》
菱川師宣
墨摺繪
42.5 公分×27.8 公分
17 世紀 80 年代
芝加哥藝術博物館藏

共13幅，從不同場面全
景式的描繪了櫻花勝地
上野的賞花情景。

力量與動感、女性的嬌柔美與嫵媚，成為反映當時社會風俗的傳神之作。充滿活力的江戶民風是來自京都的傳統版畫所無法表達的。因需求量驟增，菱川師宣不斷應約為各家出版商繪製畫稿，聲名漸大，成為浮世繪以浮水印版畫形式製作的先聲。

為了滿足大眾的閱讀需求，菱川師宣在擺脫了畫面對文字的依賴之後，很快又將畫面從冊裝圖書的形式中徹底獨立出來，創造了單幅版畫，日語稱為「一枚拓」，這是浮世繪的基本樣式。浮世繪與傳統繪本及小說插圖等最根本的區別在於它是單幅版畫。菱川師宣的浮世繪基本上都是多幅系列，大部分為十二幅一套，日語稱為「組物」，類似中國傳統繪畫的冊頁，這種形式也為後來的浮世繪畫師們所沿襲。

菱川師宣製作於天和年間（一六八一年—一六八三年）的《上野花見之體》（參見上頁下圖）和《吉原之體》（參見左頁上圖）是他較早的單幅系列版畫。上野和淺草兩個地區是江戶時代平民文化的搖籃，也吸引著全國各地進京的遊客。這裡是浮世繪的故鄉，江戶隅田川流域周圍的平民日常生活場景很多都由浮世繪描繪出來。

《上野花見之體》系列共十三幅，從不同場面

全景式的描繪了櫻花勝地上野的賞花情景；《吉原之體》是以當時的色情業區吉原風俗為題材的系列，以單幅版畫的形式刻畫了吉原地區從山間野趣到市井生活的場景。

菱川師宣吸收大和繪柔麗的線描手法，使以往版畫的僵硬線條變得跳動且富有彈性。為了滿足富有階層的需求，菱川師宣還將部分版畫用彩筆手工上色，為後來多色套版的出現埋下了伏筆，是早期描繪平民文化的浮世繪代表作。

繪卷風情

菱川師宣的繪卷和屏風畫留下了江戶時代平民遊樂的真實圖景，主要題材有三大類：吉原、歌舞伎和江戶風俗。他自延寶年間（一六七三年—一六八〇年）後期開始陸續製作了以吉原為題材的《吉原風俗圖卷》、《吉原遊興圖屏風》等，以及歌舞伎為題材的《歌舞伎圖屏風》、《芝居茶屋遊樂圖卷》等一批有代表性的手繪浮世繪，還有彙集江戶這兩大惡所諸場景的《北樓及演劇圖卷》（參見左頁下圖），可謂市民享樂生活的集大成。此外，《江戶風俗圖卷》、

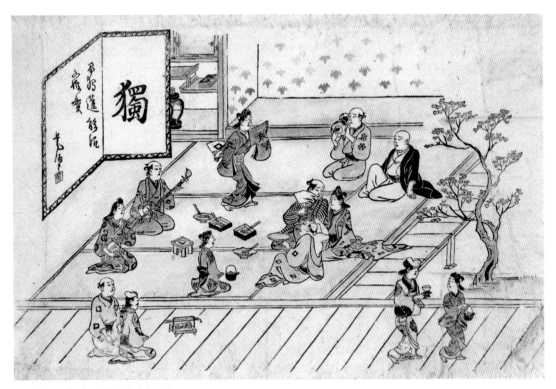

▲《吉原之體・揚屋大寄》
菱川師宣
墨拓筆彩
41 公分×27.4 公分
17 世紀 80 年代
私人藏

《吉原之體》是以當時的色情業區吉原風俗為題材的系列，以單幅版畫的形式刻畫了吉原地區從山間野趣到市井生活的場景。

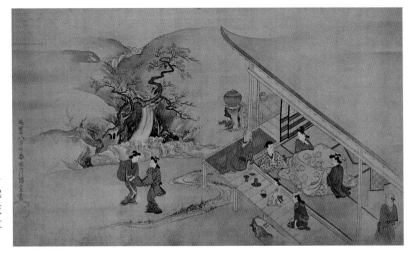

▶《北樓及演劇圖卷
　（局部）》
菱川師宣
絹本著色一卷
697 公分×32.1 公分
1672 年—1689 年
東京國立博物館藏

《北樓及演劇圖卷》彙集了江戶吉原和歌舞伎町這兩大惡所的市民享樂生活。

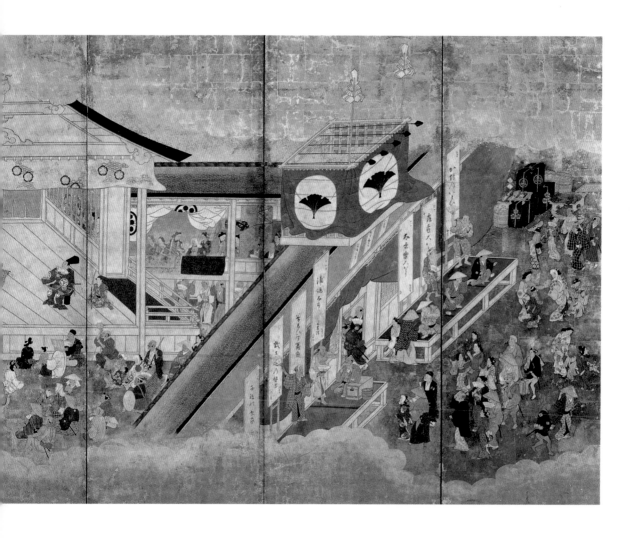

《江戶風俗圖屏風》等則表現了四季景致和城市風光。

菱川師宣的《歌舞伎圖屏風》為左右兩幅（右幅可參見上圖），以俯瞰的全景式畫面描繪了當時江戶歌舞伎劇場的面貌，生動表現演員和觀眾的豐富細節，真實記錄了當年江戶民眾的娛樂盛況。畫面從右向左推移，從歌舞伎劇場的入口開始，箭樓上懸掛著銀杏花紋的幕布，表示這是當時江戶最高規格的中村座歌舞伎劇場。門口左右兩邊的檯子上，分別有數位招攬觀眾的侍應，他們身後的牆上掛著七塊寫有演出劇碼的招牌和演員的名字。

在小屋前熙熙攘攘的是被招呼聲吸引的來往行人，披著斗笠的演員成群結隊，送給演員的豪華禮品堆積成山，生動傳達了演員們興高采烈的期待高水準演出的狀態。

右幅屏風的畫面主體是開闊

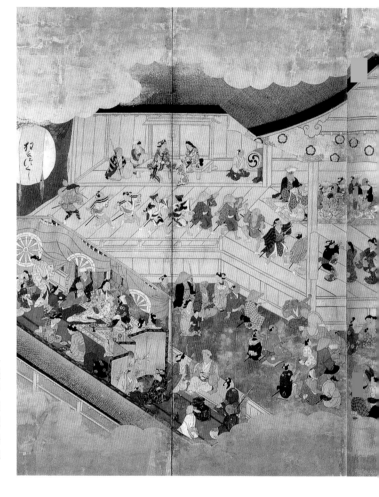

▶《歌舞伎圖屏風（右幅）》
菱川師宣
紙本著色　六曲一雙
各 397.6 公分×170 公分
1692 年－1693 年
東京國立博物館藏

分左右兩幅，右幅屏風畫面主體
是開闊的舞臺，演出正在進行
中。舞臺下的觀眾姿態各異，表
情豐富。舞臺左右設置的「棧
敷」是貴賓席，特意為觀眾提供
豪華的坐墊，備有佳餚宴飲，並
用屏風將席座隔開。

的舞臺，演出正在進行中，引人注
目。舞臺下的觀眾姿態各異，表情
豐富。舞臺左右設置的「棧敷」[32]
是貴賓席，特意為觀眾提供豪華的
坐墊，備有佳餚宴飲，並用屏風將
席座隔開，用幕布、竹簾等遮擋其
他客人的視線，營造相對封閉的空
間以保證他們靜心觀賞節目。

左幅屏風描繪的是幕後，依
然有身臨其境的感覺，包括正在穿
戲服、做髮型、卸妝的人等。不僅
描繪了演員，還描繪了各種職人的
姿態，畫面充滿真實感。接下來的
場景就是和劇場相通的劇場茶室，
主要是為歌舞伎演員助興而設，畫
面以演員和被稱為「色子」的出賣
色相的少男為對象，是尋歡作樂的

<div style="text-align: right">

32
眺望臺。日本劇場中設於左右、高出一
截的看臺。──編注

</div>

和櫻花的技法有傳統日本畫的格調。畫面上可以看出

在上野寬永寺、不忍池等名勝春天賞花的情景，松樹

景，以及在隔田川乘船遊玩的人們；右幅描繪了人們

也是由兩幅組成：左幅描繪秋天參拜淺草寺的熱鬧風

菱川師宣的《江戶風俗圖屏風》（參見上圖）

季景致和生活風俗的畫作，共六卷。

精髓的《江戶風俗圖卷》，是現存最早的表現江戶四

百態的江戶風俗畫卷。菱川師宣首創的彙集江戶風俗

地遊客的聚集地，平民區的日常生活圖景構成了千姿

淺草和上野是江戶平民文化的搖籃，也是日本全國各

從事水上運輸、江戶港的物資集散和各種商業活動。

帶，這裡彙集了許多小商販和手工藝匠人，他們主要

平民區，日語稱為「下町」，在今天的淺草、上野一

環境優美，是江戶城內的政治中心；另一個區域則是

京）周邊，當年這裡也是大名的住宅區，綠樹成蔭、

是被稱為「山之手」的上流社區，在今天的皇居（東

江戶城在建設過程中逐漸分化為兩個區域，一

面的出入口，演員和色子一起迎接武士客人。

的演員和色子在一旁侍候。最後的場景是劇場茶室正

宴，庭園裡還設了賞櫻花的酒席，陪男客人飲酒作樂

男色世界。畫面還描繪了座席內以色子跳舞為主的酒

▲《江戶風俗圖屏風》
菱川師宣
紙本著色 六曲一雙
各 397.8 公分×165.5 公分
17 世紀
華盛頓 佛利爾美術館藏

左幅描繪秋天參拜淺草寺的熱鬧風景，以及在隅田川乘船遊玩的人們；右幅描繪了人們在上野寬永寺、不忍池等名勝春天賞花的情景，松樹和櫻花的技法有傳統日本畫的格調。

江戶民眾享受季節的方式，色彩豐富的服裝和髮型真實再現了當時的生活場面。

寬永寺由幕府第三代將軍德川家光創立，於一六二五年（寬永二年）建造，位於今天的上野公園一帶，是天臺宗關東總本山的所在地。寬永寺也是德川家的菩提寺之一，有六位幕府將軍長眠在寬永寺墓地。寬永寺的位置從江戶城看相當於陰陽道上的鬼門，因此也是江戶的鎮護寺。此後寬永寺附近就被稱為上野，江戶時代這裡就是櫻花勝地，現今約共有櫻花樹一千兩百多棵。

不忍池位於寬永寺境內，據池中央弁天島上的石碑記載，因上野高地被稱作忍之丘，也有人認為是男女在這裡悄悄的相逢，自十五世紀開始被稱為不忍池。寬永寺在鼎盛時期面積逾百萬平方公尺，共有三十九座子院，今天包括重建在內依然留存十九座。

▶《回首美人圖》
菱川師宣
絹本著色
63.2 公分×30 公分
1688 年—1704 年
東京國立博物館藏

《回首美人圖》構圖
並非從美人的正面著
手，而是朝向背面的
一回眸。由於視角新
穎，也使畫中人物的
流行髮式與服裝紋樣
有新的表現方式。

《回首美人圖》，奠定美人畫基礎

除了大場面的屏風和繪卷之外，菱川師宣還擅長繪製單幅單人的美人圖。他借鑑了江戶前期的美人畫風格，**手繪浮世繪的日語是「肉筆繪」，後來風行的浮世繪版畫美人畫就是由菱川師宣首開先河**。筆下許多人物形態或造型都已形成相對固定的模式，被應用在各種屏風和繪卷中。

《回首美人圖》（參見右頁）是現存為數極少、確認是菱川師宣親筆的手繪美人畫之一，也是菱川師宣的作品中最具代表性的一幅。構圖並非從美人的正面著手，而是朝向背面的一回眸。

由於視角新穎，也使畫中人物的流行髮式與服裝紋樣有新的表現方式。被稱為「玉結」的髮式款下垂，上面還簪著鏤空雕刻的簪子，鮮豔緋紅底色的和服上菊花與櫻花的圓紋，肩部、袖與腰、下擺三段刺繡花飾，圓形袖的元祿袖，繫成「吉彌結」的腰帶，生動展現了元祿年間（一六八八年─一七○三年）江戶女性的裝著風俗。落款署名「房陽」指菱川師宣的出生地房州，「友竹」應是他晚年的畫號。從畫面所表現出來的風格特徵以及落款來看，這是菱川師宣晚

年的作品。雖然冠以「房陽」的署名讓人感到陌生，但在此之前冠以「房國」的署名屢見不鮮，表達出菱川師宣晚年的思鄉之情。

開工房，大量生產，廉價銷售

儘管菱川師宣的作品在當時已被稱為浮世繪，但他卻從來不以「浮世繪師」自居，總是在製售的版畫上署名「大和繪師」，以此標榜自己延續大和繪的傳統精神。這不僅是名稱上的區別，由此也顯示出他欲與狩野派等家傳的御用畫師一較高低，將描繪市井生活的民間無名畫工也作為畫師來認同的信心。

基於這樣的理想，菱川師宣在他的作坊裡組織門徒弟子大量製作手繪作品，並署以「菱川師宣畫」的落款銷售，由此逐漸形成了「菱川派」，開創了後來浮世繪畫師活動的先河。在這裡，畫作是否為菱川師宣本人親筆所為已經不再重要，重要的是作為「菱川派」的風格得到了大眾的認可與喜愛。「菱川派」的出現不僅是菱川師宣個人畫業的結果，也表示江戶平民藝術的發展與成熟。

由此可見，許多手繪浮世繪是以署在畫師的名下，讓徒弟代筆為前提的，大量生產導致的結果就是作品滿足了廉價的要求。

作為商品的銷售，很大程度上受到作者名氣大小的影響。當時購買浮世繪的民眾心理和現代人完全不一樣，他們未必嚴格的要求是畫師本人的原作，也就是說，只要能夠具備「菱川大師」的畫風和署有菱川師宣的落款，就大致上滿足了。這種做法一直延續到浮世繪最終落幕都沒有改變，因此導致手繪作品的鑑別相當困難。

菱川師宣在其畫師生涯的約二十五年間，共製作了一百二十多幅單幅版畫和六十種以上的繪本和百餘冊插圖小說，若以每冊繪本二十五幅，每冊小說插圖十幅畫面計，總量約超過兩千五百幅[33]，在質與量方面都是此前的出版界及任何一位畫師所無法比擬的。

菱川師宣的製作極大的提高了木刻版畫的地位。

菱川畫坊以長男菱川師房、次男菱川師善為主，

還僱有許多門徒，在菱川師宣的主持下，將版畫、手繪浮世繪的普及作為一個整體推進發展。換句話說，在木版畫方面，由插圖、繪本而來的連載系列，進一步推進了一枚拓——單幅版畫的獨立；在手繪方面，掛軸、繪卷、屏風等異曲同工的風俗描寫各有千秋，被稱為「菱川大師就是關東的寫照」，觸動著每個人的心靈。

遺憾的是，在形成初期就統領整個浮世繪界的菱川派的活動，在菱川師宣去世後就很快瓦解了。作為直系的後繼者，長子菱川師房雖然留下一些手繪浮世繪的佳作，但他很快就放棄作畫，重操染織家業。儘管如此，菱川師宣開創的浮世繪並未中斷，而是由其他畫師繼承與發展。

33　淺野秀剛〈菱川師宣の版畫〉，《菱川師宣》，千葉市美術館，二〇〇一，二〇二頁。

第二章

美人畫，花街柳巷的藝術

01 | 體現生命活力，情色的媚態

美人畫是浮世繪最主要的題材，浮世繪美人畫可以分為江戶初期與中期之後兩大階段。**江戶初期以民間風俗為主的美人畫注重表現生命活力，中期之後逐漸趨於類型化，表現出某種色情的媚態。**

浮世繪美人畫是典型的唯美世界，是在畫師的理想化樣式中展開的創造。總體而言，如果略去作品中不同人物的髮型、服裝及形態，人物形象幾乎千篇一律，總是固定化的、非個性的，並非哪一位具體人物，而是一種類型。「這種傾向不僅表現在同一個畫師的作品中，而且在同一流派乃至同一時代的畫師，都可以找到共同之處，追隨不斷變化的大眾趣味和時代風尚，導致浮世繪美人畫形象的模式化與共通性。

日本學者加藤周一指出：「日本女性在一千年以上的繪畫史中，三次成為重要主題，三次成為與男性抗衡的主角，即平安時代表現貴族女性的繪卷、德川時代初期以京都為中心描繪平民女性的風俗畫，以及江戶時代表現藝妓舞女的浮世繪。」[2]

如前所述，浮世繪美人畫大都是以當時政府公許的色情區吉原的花魁為原型。後來菱川師宣根據市場需求進一步開拓了這一題材。後來寬永年間的浮世繪美人畫就是由菱川師宣首開先河，他將寬永年間的美人畫風格應用在各種屏風和畫卷中，許多人物形態或造型都形成相對固定的模式。畫中的女性不僅嫵媚多姿，而且被菱川師宣創造性的發展為理想化的樣式，開創了一個新的繪畫時代。

將署名隱藏女裝圖中的杉村治兵衛

菱川師宣的巨大存在感，不免使得與他同時代的畫師們相形失色，杉村治兵衛（生卒年不詳）便是其中一位。事實上，活躍於十七、十八世紀之交的杉村治兵衛留下了許多堪與菱川師宣匹敵的精彩之作，但作品落款不全，大都只署有「杉村」或「次平」。

但是近年來隨著研究的逐步深入，他的作品越來越多的被確認。一六八九年（元祿二年）刊行的《江戶圖鑑綱目》就有「板目下繪師通油町杉村治兵衛正高」（通油町即今天的東京日本橋大傳馬町）的落款，證明他確實是當年活躍的畫師，《江戶圖鑑綱目》也將杉村治兵衛列為浮世繪師。他的作畫期大致在一六七〇年代至十八世紀初（延寶末年至元祿末年）的三十餘年間，整體上約比菱川師宣晚五—十年左右。

杉村治兵衛的畫風較菱川師宣顯得更加古雅豐滿，人物群像富有穩重的量感。他多用大幅構圖，注重畫面的均衡，作品形式主要是單幅的一枚拓。從他的《遊步美人圖》（參見下面左圖）中可見當時的服飾紋樣粗獷豪放，古籍《伊勢物語》中的章節成為圖案的意匠範本，杉村治兵衛巧妙的將「杉」、「村」的署名隱藏在和服的衣襟處，人物造型中可見他的渾厚風格。《小式部內侍》（參見下面右圖）不僅以飄

1 〔英〕M・蘇立文，《東西方美術的交流》，陳瑞林譯，江蘇美術出版社，一九九四，兩百七十六頁。

2 加藤周一《日本のこころと形》，德間書店，二〇〇五，二〇一頁。

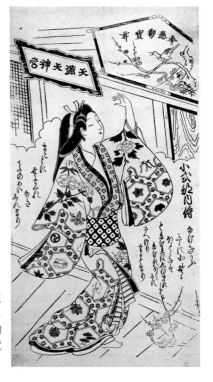

◀《遊步美人圖》
杉村治兵衛
大倍版墨拓筆彩
57 公分×28.1 公分
1688 年—1704 年
芝加哥藝術博物館藏

找找看「杉」、「村」
藏在哪？

▶《小式部內侍》
杉村治兵衛
大倍版墨拓筆彩
59.6 公分×32.5 公分
1673 年—1704 年
東京 平木浮世繪美術館藏

想知道17、18世紀流行的
服飾與髮型趨勢？看畫就
知道。

逸的線條和揮灑的形象塑造出少女詠嘆和歌的浪漫場面，也記錄了當年流行的服飾與髮型。

鳥居派始祖鳥居清信

浮世繪的初始形態是單一墨色拓印的墨摺繪（參見左圖），儘管有部分手工著色的「奢侈品」，但畢竟難以滿足普通民眾的需求。因此，隨著刻印技術的日漸成熟，更豐富的色彩表現就成為提高浮世繪

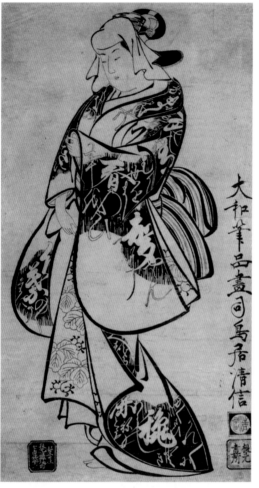

▲《立美人圖》
鳥居清信
大倍版墨摺繪
62 公分×38.8 公分
1695 年
東京國立博物館藏

以單一墨色拓印的墨摺繪。主要描繪江戶的藝伎舞女和歌舞伎演員的全身像。

技術的必然要求。最初手工著色使用的是礦物質氧化鉛顏料「丹」，也間或渲染綠色與黃色，因以紅色為主故稱「丹繪」。丹繪出現於菱川師宣的時代，後來的幾代浮世繪師都採用了這種方法，「丹繪」的最盛期是十八世紀初，這一時期的代表畫師是鳥居清信（一六六四年—一七二九年）和懷月堂安度（生卒年不詳）。

鳥居清信出生於大阪演員世家，其父鳥居清元於一六八七年（貞享四年）舉家遷往江戶，並很快在歌舞伎界立足。據稱鳥居清信自幼隨父習畫，最早的

作品是一六九七年（元祿十年）刊行的假名草子《本朝二十四孝》，這是模仿中國傳統「二十四孝」的繪本。此後又製作了許多狂言繪本。一七〇〇年（元祿十三年）刊行的繪本《娼妓畫牒》是其成熟風格的作品，以一人一圖的形式描繪十九位有真實姓名的吉原名妓，迎合了江戶人的需求而廣受好評。鳥居清信塑造的美人畫以流利的線描見長，不同於菱川師宣的柔美樣式，在線條表現上注重力度，構圖誇張，善於捕捉和表現富有魅力的瞬間。

勝山髮型與元祿年間流行的服飾紋樣具有典型的時代風貌，造型上最明顯的特徵是以富有彈性的弧線勾勒賦予人物豐滿的形態。時值菱川師宣去世，杉村治兵衛亦步入晚年，鳥居清信在自己的畫作中落款「大和筆品畫司鳥居清信」，顯示自己欲為繼承大和繪品格的鳥居派掌門人之心境，以此確立浮世繪人物畫新的樣式。

鳥居清廣（?—約一七七六年）是另一位以美人畫見長的鳥居派畫師，俗稱七之助，在鳥居派系譜

這一段與二代清信。他的生平資料相對欠缺，大約於一七五一年（寶曆元年）前後開始刊行大版浮世繪[3]，作畫期大約持續到一七六四年（明和元年）前後，基本上以紅摺繪（參見下頁）的製作為主。他的美人畫相較於演員像具有更高的成就，善於描繪符合社會流行風尚的窈窕美人，形態鮮活優雅。充分發揮紅摺繪中對紅色、綠色以及黃色的運用，手法細膩，從人物服裝到背景花草均填色飽滿，畫面充溢著濃烈的情趣。

懷月堂安度派，著色厚重且明亮

懷月堂安度以手繪美人畫見長，他原姓岡澤或岡崎氏，俗稱出羽屋源七，家住江戶淺草諏訪町（按：諏音同鄰），經營「懷月堂」繪屋，主要面向吉原遊客銷售花魁的手繪畫像，至今尚未發現他的版畫。懷月堂安度受到菱川師宣和鳥居清信影響，並發展出

3 根據用途不同，浮世繪的紙張被切成不同規格，具體尺寸一般以「大版」、「中版」等正式名稱標記。由於原紙的尺寸差異，切割後的尺寸略有出入，具體可參閱本書附錄三。除少量因條件限制無法取得的畫作外，書中圖注除標明「大版」、「中版」，也標明了畫作的具體尺寸。——編注

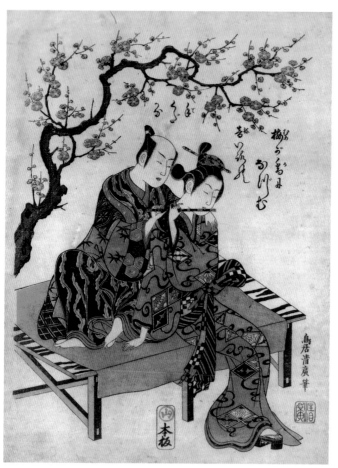

▲ 《梅樹下之男女・見立玄宗皇帝與楊貴妃》
鳥居清廣
大倍版紅摺繪
43.6 公分×31.5 公分
18 世紀中期
東京都江戶東京博物館藏

為了提高製作效率，出現了在紅色以外又增加
二、三種顏色的技法（稱為紅摺繪），取代了
手工筆彩。

鮮明的個人風格。人物造型雍容大度、悠然舒展，墨線勾勒粗獷豪放，一洗傳統人物造型的柔弱，體現出江戶中期豁達豪邁的社會精神，並在每幅作品上落款「日本戲繪」。

他的作品以人物立像為主（參見左頁），著色厚重且明亮，在類型化的樣式中，服飾與色彩均富於變化，人物形象也極具個性，飽滿的臉部接近方形，令人聯想到唐代仕女圖；細長的丹鳳眼、挺拔的鼻梁和櫻桃小口，又可見日本傳統「人形」的溫文爾雅。懷月堂安度還聚集了一批門徒，他的弟子們也反覆臨摹他的畫稿。由於大量製作手繪工筆畫極為費時，為滿足市場需要，他們常重複製作某些相同的畫稿。

懷月堂安度的風格受到弟子們的廣泛傳承，因此一大批獨具特點、風格相似的工筆重彩美人畫被稱為

「懷月堂派」，是手繪浮世繪的代表性流派。他的得意門生有懷月堂安知、度繁、度辰、度種、度秀等，風格手法均極為相似，後來的版畫也沿襲這種樣式，既廉價又有手繪的韻味。除了美人畫，懷月堂也繪製了許多展現民間故事傳說的繪本。

正當懷月堂安度的畫業蒸蒸日上之際，飛來橫禍斷送了這位人氣畫師的事業。一七一七年（享保二年）正月間，近鄰的商人枌屋善六（按：枌音同梅）因賄賂罪被幕府追究，懷月堂安度因與其過從甚密而無辜遭遇株連，被流放到伊豆大島，史稱「繪島事件」。直至一七二二年（享保七年）他才得以特赦釋放，此後再也沒有重振畫業。

宮川長春，善於表現女性的妖豔和柔媚

繼承菱川師宣華麗手繪風格的畫師宮川長春（一六八二年—一七五二年）出生於江戶尾長鄉宮川村，活躍於寶永至寬延年間（一七〇四年—一七五〇年）。雖然菱川師宣去世時他年僅十三歲，無從考證其師承關係，但宮川長春透過研習大和繪系的土佐派繪畫，專注於手繪美人畫，主要描繪各種遊女形象，

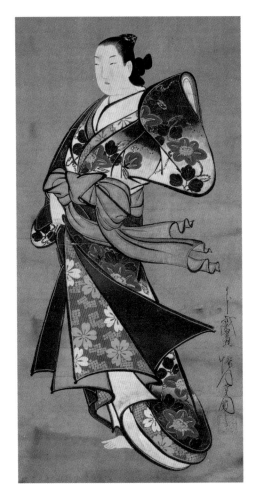

▲《風前美人圖》
懷月堂安度
紙本著色
94.8 公分×42.7 公分
18 世紀初期
東京國立博物館藏

用色厚重且明亮，人物形象極具個性，飽滿的臉部接近方形，令人聯想到唐代仕女圖；細長的丹鳳眼、挺拔的鼻梁和櫻桃小口，又可見日本傳統「人形」的溫文爾雅。

善於表現女性的妖豔和柔媚。尤其是懷月堂安度因遭流放而中止創作之後，宮川長春取而代之成為手繪美人畫的第一人。他的代表作有《遊女聞香圖》、《風俗圖卷》等，在表露妖冶之際仍不失雅致的品格，傳達出江戶盛期的堂皇氣度。

《立美人》（參見左圖）是宮川長春盛期的佳作，描繪了一位身著素雅和服的少女，輕柔的提著裙擺微微傾身的場景。她體態輕盈，服飾上的植物紋樣淡雅別致，完美展現了少女的柔媚與多姿。在線條的表達上，宮川長春沒有懷月堂安度的形式誇張，在柔軟程度上做了適當的調整。線條流利豁達，色調輕盈華麗，設色細緻縝密，是浮世繪大師中首屈一指的手繪大師。人物上方的書法，以縱橫捭闔的筆姿和恣肆

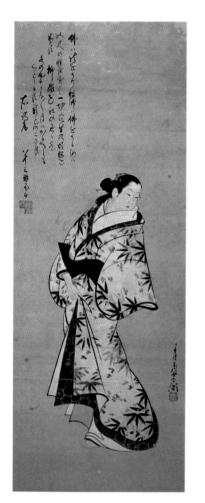

▲《立美人》
宮川長春
紙本著色
90.5 公分×35 公分
東京 大和文華館藏

《立美人》是宮川長春盛期的佳作，描繪了一位身著素雅和服的少女，輕柔的提著裙擺微微傾身，服飾上的植物紋樣淡雅別致，完美展現了少女的柔媚與多姿。

浪漫的勢態為畫面帶來更多的人文氣質。

宮川長春也聚集了眾多優秀門生，宮川長龜、宮川一笑便是其中的佼佼者，他們忠實繼承宮川長春的風格，細緻縝密的設色生動表現了花魁的風姿，尤其是宮川一笑的代表作《從香爐中放飛龍的遊女》（香から龍を出す遊女圖）以濃墨重彩開創了美人畫的新風範。

但一代名師卻在晚年遭遇不幸的悲劇。寬延三年（一七五○年）十二月間，宮川長春因畫業糾紛遭人毆打，盛怒之下宮川門徒夜襲對方住宅，導致數人傷亡，得意門生宮川一笑因此被流放到伊豆新島，次年宮川長春抑鬱而終，宮川派自此分崩離析。

奧村政信，紅繪創立者

十八世紀之後，浮世繪的製作技術開始發生變化，奧村政信（一六八六年—一七六四年）活躍的時代正是浮世繪技術的革新期，他的作畫期長達五十餘年，有比較鮮明的個人風格。奧村政信試製成功的丹紅版畫受到歡迎，這是以紅色為主調的版畫，他也由此成為技術轉換期的重要人物，即使到了晚年也盛氣不衰。奧村政信原名親妙，俗稱源八、芳月堂等，早期模仿懷月堂安度和鳥居清信的畫風，最初作品是刊

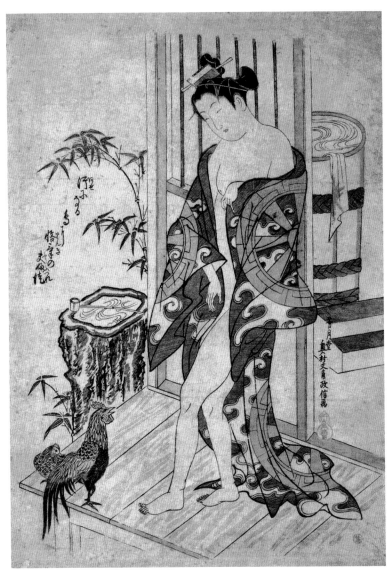

▲《出浴美人圖》
奧村政信
大倍版紅摺繪
43.8 公分×32.9 公分
1730 年
東京國立博物館藏

行於一七〇一年（元祿十四年）的《娼妓畫牒》，雖然是模仿鳥居清信的繪本，但此後他很快鞏固了自己作為浮世繪畫師的地位，十八世紀初（寶永至正德年間）成為風俗畫和美人畫的代表性畫師，擎起浮世繪的半壁江山。

以丹紅版畫創始者自居的奧村政信還身兼出版商經營「奧村屋」，這在浮世繪畫師中是少見的。他多方面探索版畫技術，致力於套紅版畫和套色版畫的改良。一七三〇年代（享保至文元年間）之後已是手工著色的最後時期，奧村政信又開創了縱長規格的「柱繪」，以適合於張貼在室內的柱子上，並在畫作上落款「芳月堂正名柱繪根元」，日語「根元」意為起源，以顯耀其開創者地位。

一七四〇年代（元文至寬延年間）是他的柱繪製作期，並在畫幅規格上進行一系列的變革創新，題材表現豐富。並初試成功以紅、綠為主調的簡易套色，這就是流行於十八世紀中期的紅摺繪的先聲。

此外，奧村政信還留下了大量手繪美人畫和繪本，一七三四年（享保十九年）後刊行了風俗繪本《繪本金龍山淺草千本櫻》、《繪本江戶繪廉屏風》等等佳作。

一七三〇年代之後，更加柔和的植物性顏料「紅」開始取代「丹」，其他色彩也逐步被透明的植物性顏料所替換，因此浮世繪以主要顏料「紅」為名被稱為「紅繪」。此外，著色技術的細緻化也促使雕版和拓印工藝進一步成熟，主要體現在線描趨於細緻優美，畫面也更加洗練明快，還在墨中混合膠用於拓印，產生類似漆的光澤感，被稱為「漆繪」。同時，金粉、銅粉以及雲母粉也用於特殊效果的製作，鳥居清信、奧村政信等人就曾頻繁使用這些手法，為早期浮世繪增色不少。紅繪比丹繪在色彩飽和度上有所提高，漆繪則更為鮮亮。

儘管如此，手工著色作為版畫的後續工藝依然嚴重影響製作效率。這使得作為商品的浮世繪生產受到很大制約，日漸高漲的社會需求也促使浮世繪技術必須盡快革新。在這雙重壓力之下，一七四四年（延享元年）出現了在單色墨版上套以紅綠兩種色版的紅摺繪，這一劃時代的技術變革緩和了浮世繪的供需矛盾，也使色彩表現進一步豐富起來。

但紅摺繪只是套色版畫的初級階段，色彩表現依然趨於概念化，還說不上自然物象的真實寫照。在浮世繪技術演變的過程中，奧村政信為後來多色套版的

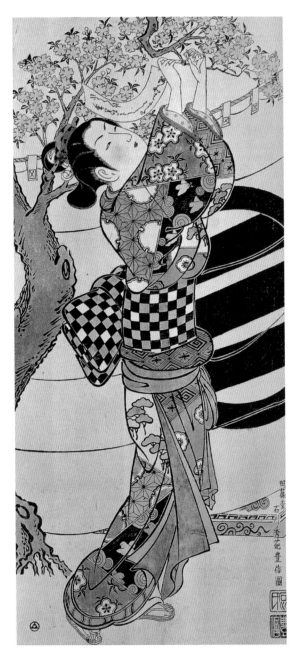

▲《花下美人圖》
石川豐信
豎大版紅繪
50.9 公分 × 23.2 公分
18 世紀中期
東京 平木浮世繪財團藏

一位少女正往櫻花樹上繫著寫有和歌的詩箋，手工著色細膩精緻，洋溢著青春浪漫的氣息。

西村重長與石川豐信，青出於藍

西村重長（一六九七年—一七五六年）和石川豐信（一七一一年—一七八五年）是紅摺繪時期的主要畫師。西村重長號影花堂，活躍於十八世紀初期，據考晚年曾經營書屋。受鳥居清信、奧村政信等人的影響，作畫題材廣泛，主要成就在美人畫，也製作紅繪、漆繪（參見下頁圖）等作品。

據《浮世繪類考》記載，石川豐信是西村重長門徒，一七四〇年代初期（寬保年間）開始作畫，以鮮明的個性化手法成為十八世紀中後期的代表性浮世繪畫師，他以紅摺繪技術開創了美人畫的獨特樣式，留下許多精美的柱繪。豐滿的面頰、細長的鼻梁和櫻桃小口、淡眉細目，類型化的人物形象傳達著溫馨的意蘊。紅繪《花下美人圖》（參見左圖）是他的代表

出現起到了承上啟下的作用。

作，櫻花盛開時節，在張掛著幔幕的戶外，一位健康清朗的少女正在往櫻花樹上繫著寫有和歌的詩箋，體態輕盈，手工著色細膩精緻，疏密相間得當，畫面洋溢著青春浪漫的氣息。一七六〇年代（寶曆年間）之後，隨著新一代畫師的湧現並醞釀新的技術變革，石川豐信的浮世繪製作逐漸減少，晚年留下的主要是手繪美人畫。石川豐信是漫長的手工著色浮世繪時代最後，也最有成就的畫師。

◀《浮世花筏》
西村重長
細版漆繪
36.5 公分×16 公分
18 世紀中期
波士頓美術館藏

京都畫師西川祐信

京都畫師西川祐信（一六七一年—一七五〇年）對江戶浮世繪產生了重大影響。**浮世繪又稱江戶繪**，顧名思義是在江戶地區發達的出版業，京都所在的日本關西地區被稱為「上方」，因此京都的浮世繪也稱「上方浮世繪」，有一批活躍的畫師，西川祐信就是其中的佼佼者。

西川祐信出生於京都的醫師家庭，曾拜狩野派畫師狩野永納習畫，並學習過大和繪。他於元祿後期為京都出版商八文字屋的浮世草子等出版物繪製了大量插圖，他的成名作是一七二三年（享保八年）出版發行的上下兩卷風俗繪本《百人女郎品定》，生動描繪了不同類型、不同身分的女性形象。

上卷從女天皇至百姓民女，下卷主要描繪遊廓的妓女和藝妓，社會各階層婦女在他筆下流露出抒情的浪漫氣氛。

該繪本以豐富的內容全面表現了京都女性的服飾、髮型和生活習俗，受到民眾的普遍歡迎，並對後來的浮世繪發展產生了深遠影響，也確立了西川祐信

▲《掛鐘美人畫》
西川祐信
絹本著色
88.5 公分×31.4 公分
18 世紀前期
東京國立博物館藏

在京都浮世繪界的地位。此後，他除以繪本製作為主，還創作了大量精美的手繪浮世繪。

西川祐信的畫風以神態安詳的豐滿女性造型，和飄逸輕柔的墨線勾勒為特徵，與充溢著動感的江戶浮世繪人物造型形成鮮明對照。尤其是他的手繪浮世繪有著傳統文化的底蘊，更顯示出雍容華貴的品格，華麗的服飾與秀美的形象渾然一體，與人物相映成趣的背景描繪體現出畫家精深的繪畫修養，代表作有《掛鐘美人畫》（參見左圖）。

另一幅作品《宮詣圖》表現母親為新生兒參拜神宮的場面，侍女手持的靈芝表示這是嬰兒出生後首次參拜出生地的守護神社，富於變化的和服紋飾是西川祐信作品的精彩之處，許多畫師甚至模仿他的人物造型和構圖。

由此，十八世紀中葉的江戶浮世繪多少都透露著昔日未有的詩意，開始出現落落大方的抒情氛圍，在健康美的表現之上添加了幾許纖細的優雅美。我們可以說一七八○年代（安永至天明年間）江戶浮世繪能迅速革新，兼具古典繪畫和文學修養的西川祐信功不可沒。

02 | 青春浮世繪師——鈴木春信

鈴木春信畫號思古人、長榮軒，「思古人」顯示出他對古典的響往。他筆下的美人畫別具一格，恍若是屬於青春的脈脈感傷，不同於以吉原花魁為主角的美人畫，被稱為「春信樣式」，其中又有兩種不同的風貌：其一是取材於古典和歌表現當世風俗，流露出受宮廷審美意識影響的優雅餘韻；其二是描繪純真愛情和市井生活，散發著市民清新快意的情感。

鈴木春信畫中熟悉的鄰家女孩，個個體態輕盈，傳達的日常生活中熟悉的鄰家女孩，個個體態輕盈，傳達的日風貌。

必須具備典故的常識基礎，能看出其中隱喻的奧妙，才能品味到置換的巧妙與機智。

浮世繪美人畫從菱川師宣開始，大都表現當下婦女風俗。見立繪則以豐富的創意和多樣的題材為人們所喜愛。因此，見立繪也可譯為「典故畫」或「指涉畫」。**浮世繪的見立繪大都源自中國與日本的古代故事或傳說，代之以當時的社會風俗或美人姿態。**鈴木春信的用典立意和圖式既受中國傳統美學影響，又以日本現世生活為題材。畫中暗藏的視覺淵源，乃是中國古典繪畫的構思和布局。

借用典故的見立繪

鈴木春信擅長一種獨特的繪畫形式——見立繪，「見立」意為「變體」，原是俳諧用語，將原有事物引申為另一類完全不同的事物，用以吟詞填句。見立繪即參照前人畫意或圖式來進行新的創造，隱喻兩者之間的微妙關聯與差異。理解見立繪的前提是觀賞者

鈴木春信作於一七六〇年代的紅摺繪《風流裝扮七小町》系列是他早期的見立繪，以日本平安時代初期美貌女歌人小野小町（生卒年不詳）的七個傳說為題材，將其演繹為時尚的美人畫。優美的畫風、機智的主題處理，體現出富有魅力的春信樣式，是紅摺繪向彩色套印版畫轉換期的紀念性作品。日本古代六歌仙之一小野小町是日本家喻戶曉的大美女。因而「小

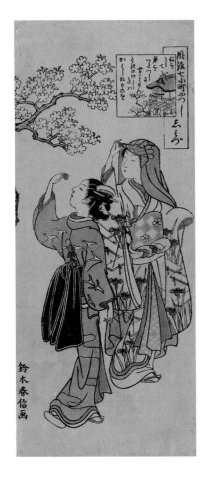

《風流裝扮七小町·
清水》
鈴木春信
細版紅摺繪
30.8 公分×14 公分
18 世紀 50 年代
東京國立博物館藏

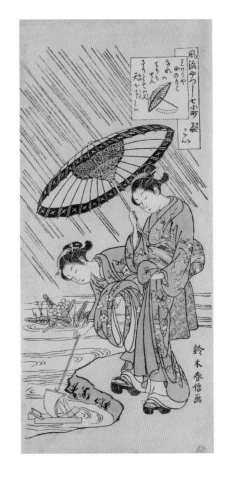

《風流裝扮七小町·
雨乞》
鈴木春信
細版紅摺繪
30.7 公分×13.9 公分
18 世紀 50 年代
大英博物館藏

町」也成為美女代名詞，如同中國的西
施。關於她的七則傳說通稱「小野七小
町」，為歷代能樂謠曲戲劇所演繹。

《風流裝扮七小町·清水》（參見
上面左圖）的畫面描繪了參拜寺廟的姑娘
和侍女抬頭觀賞綻放的櫻花，穿著燕子花
圖案的和服，頭上披著衣服的少女貌似武
家小姐。「清水小鎮」（別稱「音羽小
鎮」）是昔日的謠曲，講的是去京都清水
寺參拜的小野小町與六歌仙之一僧正遍昭
（八一六年—八九〇年）相遇的故事。遍
昭是桓武天皇之孫，他的和歌輕妙流麗、
富於幽默。古典小說《大和物語》中有他
與小野小町的戀愛故事。畫面右上方的插
圖框裡畫的是京都清水寺的音羽瀑布，從
寺院上方飛落的三條瀑布，現在依然能觀
賞到。

《風流裝扮七小町·雨乞》（參見
上面右圖）畫的是「雨乞小町」的故事，
相傳七八〇年夏季，日本遭遇大旱，宮廷
傳喚各地名僧幾度舉行祈雨儀式，依然無

效。旱情若持續肆虐下去，天皇恐怕要退位。祈雨的重任落在年約二十六歲的小野小町身上。當天，她在皇上、皇后及眾人的注視下靜靜的走向祭壇，仰天吟詠祈雨和歌。不久，只見烏雲蔽日，大雨瞬間傾盆而下。鈴木春信以這個傳說為素材，將祈雨儀式換成了兩位優美的少女。雨中撐著傘的兩位女孩順著水流放走自己製作的小船。其中一位挽起長袖，用菸管戳著小船使其離岸。背景上略微刷了一些淡淡的顏色，由此令人預感到，離彩色版畫的時代不遠了。

多色印刷木版畫，「錦繪」的發明

日本在江戶時代使用太陰曆，一年十二個月之中有三十天的大月和二十九天以下的小月之分，記載大小月分變化的年曆是百姓日常生活的必需品。由於大小月分每三年就要增加一個閏月，相對來說月分的變化比較複雜，因此許多人為了方便起見，均自己動手製作年曆。但這並不是一般概念上的年曆或月曆，而是將傳統的和歌、俳句或漢詩等短文與大小月分組合在一起，將月分的數字巧妙的隱藏在各種圖案中，設計成既方便記憶又具有裝飾性效果的畫面，稱為「繪曆」，並作為新年禮物饋贈親朋好友。

十八世紀後半葉，浮世繪畫師已經知道如何使用較好的雕版、顏料和紙張，畫稿、雕刻和拓印技法也相對成熟。隨著社會經濟的發展以及民眾生活水準的提高，對繪曆的製作要求也越來越高，發端於一七六五年（明和二年）的民間「繪曆交換會」成為浮世繪技術突破的契機。發起並組織繪曆交換會的其中一人是江戶富商大久保甚四郎忠舒（一七二一年—一七七七年），他愛好藝術，因師從俳諧師菊屋左廉而擁有俳號巨川，並由於俳諧的交流有著廣泛的社會關係。他還著迷於西川祐信的浮世繪並動手臨摹過，儘管畫技始終停留在業餘愛好者的水準，但他有著不俗的鑑賞力並斥資贊助有才華的畫師，鈴木春信就是得益於他的資助而嶄露頭角的一代名師。

巨川與另一位俳號莎雞的富商阿倍八之丞正寬（一七二四年—一七七七年）一起向鈴木春信訂購繪曆作為私人禮物，並對畫面設計、色彩配置等提出具體要求。同時也有其他人向鈴木春信訂製繪曆，於是將傳統的和歌、俳句或漢詩等短文與大小月分組合《夕立》（意即雷陣雨）就是鈴木春信所作繪曆的精品（參見左頁），隨風飄舞的晾晒物上的紋樣圖

▲《夕立》
鈴木春信
中版錦繪
27.9 公分×20.2 公分
1765 年
波士頓美術館藏

隨風飄舞的晾晒物上的紋樣圖案被設計成「ワ二」（「明和2年」的日文假名寫法），以及「大二三五六八十」，由此可知這是標記明和二年大月的繪曆。

▲《從清水舞臺跳下的
美人》
鈴木春信
中版錦繪
25.9 公分×18.6 公分
1765 年
法國國家圖書館藏

為了祈願戀愛成功，年
輕女子從高處跳下。她
手持特製的雨傘以保護
自身安全，隨風飄舞的
衣服的貝殼圖案中蘊含
著「大二三五六八十」
的字樣設計，就是表示
當年的大月。

案被設計成「ワニ」（即「明和二年」的日文假名寫法）
以及「大二三五六八十」，由此可知這是標記明和二年大
月的繪曆。畫面左側所注「伯制工」和朱印「松伯制印」
即訂購者的名字，右下方則注明「畫工鈴木春信、雕工遠
藤五綠、摺工湯本幸之」（「摺」即拓印的
「拓」）。這是為數不多的留下雕工和拓印工
名字的浮世繪畫面。

《從清水舞臺跳下的美人》（參見上圖）
也是鈴木春信的繪曆精品之一。日本民間自古
以來有著為了治癒疾病、祈願戀愛成功或發誓
完成某個使命，要從高處跳下的風俗；清水寺
是京都古寺，其中的一處高臺逐漸成為比喻這
種風俗的地點；即使在今天，為了表示某種決
心，也會發誓說「從清水寺的高臺上跳下」。
畫面中從高處跳下的年輕女子就是為了祈願
戀愛成功，她手持特製的雨傘以保護自身安
全，隨風飄舞的衣服的貝殼圖案中蘊含著「大
二三五六八十」的字樣設計，就是表示當年的
大月。

繪曆禁止買賣，只能以交換的形式在民間
流通。繪曆交換風潮越烈，則畫作越加絢麗精
緻；多色套印工藝因此越加完備成熟，表現手
法越加豐富多彩。在商業利益驅動下，有出版
商開始收購拓印後棄置的、品質尚好的繪曆雕
版，挖去訂購者署名及月曆後作為普通版畫再

次拓印出售。尤其是繪曆的熱潮在明和三年初結束之後，許多出版商注意到了這些留存下來的拓印品，於是，挑選那些相對較好的畫面，挖去月曆部分和訂購者的名字，並改變色彩，作為商品出售，成為江戶的新特產，由此敲開了浮世繪光彩斑斕的藝術大門。

事實上，版畫的多色套印技術早於繪曆之前就已出現在有插圖的俳書中，一七五六年（寶曆六年）刊行的插圖俳書中就有浮世繪畫師勝間龍水、英一蜂製作的九幅彩色版畫，這是至今發現最早的多色套印版畫。一七六二年（寶曆十二年）刊行的俳書《海之幸》則實現了全本彩色套印，細緻的墨線和豐富的色彩使各類海洋生物得以生動表現。但受成本的制約，多色套版技術借助繪曆的流行，在八年之後才得以普及運用。

鈴木春信還在明清版畫拱花印法的啟發下採用「空拓法」，使所繪物體的肌理與服飾的紋樣畢現紙上，畫面的盎然意趣由此而生。這些技法在乾隆年間的版畫中已經被廣泛使用，空拓也被稱為拱花法。**鈴木春信成功試驗出將多塊彩色版套印在一起的方法，製作出五彩繽紛的畫面，使傳統浮世繪的製作工藝取得了突破性進展。** 對於這一最新開發的彩色版畫，商

婉約雅致　《坐鋪八景》

繪曆交換會的熱潮過後，鈴木春信已然成為畫壇新星，個人風格也趨於完善。他在此時以見立繪的手法製作了以南宋禪僧畫師牧溪的《瀟湘八景》為藍本的《坐鋪八景》系列（參見第九十七頁至第九十八頁），集中體現了鈴木春信藝術的全部魅力。

《坐鋪八景》一套八幅，鈴木春信借八景為題表現江戶女性的日常生活，並用隱喻的手法處理畫面細節，與牧溪《瀟湘八景》的題意相呼應，在標題上一一對應，並套用日本傳統和歌意蘊，以見立的手法描繪江戶上層市民年輕女性的日常生活情境。

《行燈夕照》對應《漁村夕照》，也是借用日本古代同名詩歌的意境，將原來詠嘆櫻花的情境替換成秋天時節，窗外紅葉款款，流水潺潺。「行燈」是江戶時代用紙和木架製成的室內照明用具，右側的少

女俯身撥亮燈芯，左側的少女正坐在榻榻米上閱讀詩文，情趣盎然。黑色的衣服平衡了整個畫面的色調，也弱化了畫面中的空間感。

《扇之晴嵐》對應《山市晴嵐》，扇子在中國既是納涼用具，又被視作身分地位的象徵，在日本也是這樣。為遮擋陽光，穿著長袖和服的少女手持摺扇，她身後懷抱包袱的侍女一邊跟從一邊回頭顧盼。貞柳歌唱「炎炎夏日，日光也漸漸變薄，在扇子上作畫，松風之聲。」這是《坐鋪八景》系列中唯一表現室外的作品。

《時計晚鐘》對應《煙寺晚鐘》，彼時的時鐘價格不菲，足以讓大家對畫中女子的身分津津樂道——能夠擁有者必是富裕階層或者高位的歌妓，鈴木春信對「鐘」的題意轉換和發揮堪稱一絕。女子身著睡衣，坐在迴廊的榻榻米上納涼，凌亂的衣領間線條刻畫得流暢完整。身後的侍女聽到鐘錶聲而回頭張望，窗外的竹子也盡添風雅。

《台子夜雨》對應《瀟湘夜雨》，在寓意上做了巧妙的置換。爐子裡小火煮著茶水，蒸氣頂著茶壺蓋偶爾發出清脆的敲擊聲，以此隱喻牧溪的夜雨。

《塗桶暮雪》對應《江天暮雪》，鈴木春信將絲綿比喻為雪。江戶時代「摘絲綿」的說法暗指私娼。當時不少店鋪表面上經營絲綿生意，實際上卻是風月場所。畫面中吸菸的年長女性更是坐實了這種暗喻。鈴木春信處理絲綿的手法新穎而有趣，大量的留白和線條勾勒出了蓬鬆的棉花質感。

《琴路落雁》對應《平沙落雁》。眾所周知，《平沙落雁》是中國古代名曲，鈴木春信將逸士胸懷化成兒女風月。穿著長袖和服的少女正專心致志的為自己綁指甲，與她對坐的侍女正拿出桐箱裡的琴曲集選譜。古琴弦上的一排黑色小支架被描繪成形同雁群飛翔的景象。這是武家大小姐閨房一景，也是這個系列中最典雅的一幅。

《鏡臺秋月》對應《洞庭秋月》，窗外蘆葦搖曳，讓人感到幾分秋的風情。室內一位身著麻布紋衣服的少女，正為身著千鳥紋衣服的少女梳髮。鈴木春信用銅鏡臺隱喻月亮，映襯牧溪的秋月。室內的屏風上畫著翻滾的浪花，站著一頭孔武有力的獅子，從家居陳設可以看出是武家的上流家族的生活場景。

《手拭掛歸帆》對應《遠浦歸帆》，廊下支架上在微風中飄揚的手巾被比作歸來航船的帆。少女和服上的水草和波紋圖案也與歸帆主題相呼應，房間裡的

▲《坐鋪八景・行燈夕照》
　鈴木春信　中版錦繪
　28.7 公分×21.7 公分
　1766 年　芝加哥藝術博物館藏

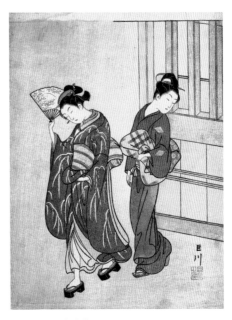

▲《扇之晴嵐》
　28.7 公分×21.6 公分

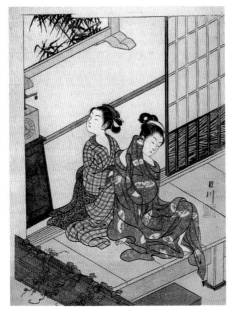

▲《時計晚鐘》
　28.6 公分×21.8 公分

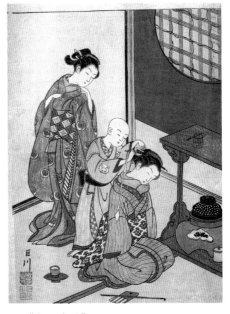

▲《台子夜雨》
　28.6 公分×21.7 公分

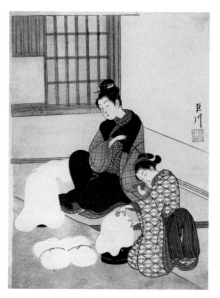

▲《塗桶暮雪》
28.5 公分×21.8 公分

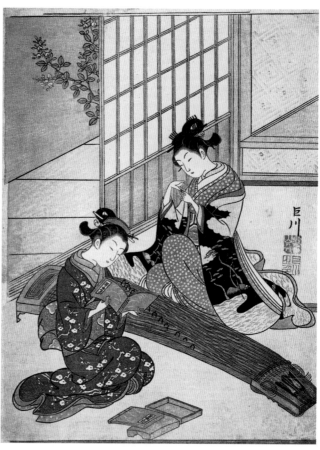

▶《琴路落雁》
28.9 公分×21.6 公分

◀《鏡臺秋月》
28.6 公分×21.5 公分

▶《手拭掛歸帆》
28.6 公分×21.7 公分

女工放下菸袋，趕著做女紅。房間裡枕頭與團扇隨意擺放，暗示著千篇一律的日常生活。雖然沒有明確表現出歸帆到底是盼誰歸來，但小小的細節卻突顯了對生活的期盼和畫中人的惆悵。

鈴木春信以市井生活為題材，用隱喻的方式表現古典美，在世俗風情中融入大和繪和中國明代文人畫的元素。不僅反映了錦繪誕生初期的面貌，也是鈴木春信確立個人風格的代表作，堪稱經典。華麗嬌豔的美人形象受到市民百姓的極大歡迎，人們將其稱為「菩薩國下凡的仙女」。畫面上「巨川」的落款表明這是由巨川個人訂製的非賣品，後來再版銷售時才將落款刪去。

深受西川祐信影響的鈴木春信的《坐鋪八景》系列在藝術上體現了日本審美核心的物哀思想，成為江戶大眾美術的典型形態。鈴木春信的全盛期在明和年間（一七六四年—一七七一年），此時正值江戶的都市文化形成之際，從經濟到文化領域都具備了與傳統文化重鎮京都和大阪相抗衡的實力，將土生土長的江戶人自豪的稱為「江戶仔」的說法，正是出現在這個時期。

鈴木春信的錦繪可謂是「江戶仔文化」的初期果實。江戶開始在京都、大阪三雄鼎立的藝術界占據領先地位，拉開了浮世繪黃金時代的序幕。

◀《三十六歌仙·源信明朝臣》
鈴木春信
中版錦繪
28.3 公分×21.1 公分
約 1767 年
檀香山藝術博物館藏

畫面描繪的是江戶時代風俗畫面，上方的雲紋圖案中書寫了歌人的名字與和歌。

和歌意境

鈴木春信將古典和歌的抒情在當世風俗中再現，借助古典文學詮釋現世生活，體現出較高的文化品味。鑑賞者也必須具備較好的古典文學修養，才能完整的理解他的作品，這方面的代表作有《三十六歌仙》（參見上頁）等。三十六歌仙是平安中期的歌人（按：日本傳統詩歌形式和歌的創作者）藤原公任在《三十六人撰》中選定的三十六位和歌名人的總稱，也稱「中古三十六歌仙」。畫面上方是在雲紋圖案中書寫歌人的名字與和歌，畫面描繪的則是江戶時代風俗，詩情畫意兩相呼應，是鈴木春信營造的典雅世界。

鈴木春信的早期美人畫《雨夜宮詣》（參見右頁）即源自日本古典謠曲〈蟻通〉，畫面描繪在風雨交加之夜經過神社鳥居的少女，雖然沒有題記，但可透過人物手持的雨傘、燈籠等道具來解讀畫題，從少女手持燈籠上的紋樣，可判斷出她是當時江戶笠森稻荷神社附近的茶屋人氣侍女阿仙。她是當時江戶三美人之一，使得參拜稻荷神社的人數暴增。江戶文人大田南畝在他的《半日閒話》一書中寫道：「眾人皆往

谷中的笠森稻荷地內水茶屋一睹小仙美貌。」鈴木春信也製作了許多以笠森小仙為題材的美人畫。笠森小仙不僅是浮世繪的模特兒，還產生了一批以她為題材的文學讀本、戲劇和童謠等大眾娛樂形式。

鈴木春信傾情於平安時代的優雅文化，並將目光延伸向中國藝術。有日本學者指出，鈴木春信筆下的美人造型、用線用意以及略顯傷感的情思等樣式，可能受到明代畫家仇英的影響。仇英出生於江蘇太倉，後來移居木版年畫盛行的蘇州。仇英的人物畫中多見楚楚動人的美人畫，他處於時代風尚的轉換期，雖不及唐宋的健康豐滿，也不像後世那樣病弱不堪。只是，鈴木春信作為市井畫工，能否有機會直接看到仇英的原作還難以確定。由於仇英本人也製作過版畫插圖，因此可能性較大的是明清版畫普遍受到仇英風格的影響，例如一七七九年（乾隆四十四年）的《烈女傳》等，鈴木春信有可能在接觸明清版畫的過程中受到仇英的影響。

鈴木春信筆下的少男少女形象還被淡化了性別特徵，均如夢幻般飄然欲仙。《雪中相合傘》（參見第一○二頁）中服裝的黑白強烈對比使畫面色調明亮，鈴木春信還借用了歌舞伎中雙雙赴死的男女共打「相

「合傘」的情節，賦予畫面以哀婉的氛圍。在製作技法上採用了他常用的空拓法，即不著顏色而利用拓印的壓力，將雪的肌理和服飾的圖案壓印在厚厚的奉書紙[4]上，以增添畫面情趣。鈴木春信本人也似乎對這幅作品情有獨鍾，先後多次變換雕拓技法加以表現，據日本學者考證至少不下五種版本[5]。

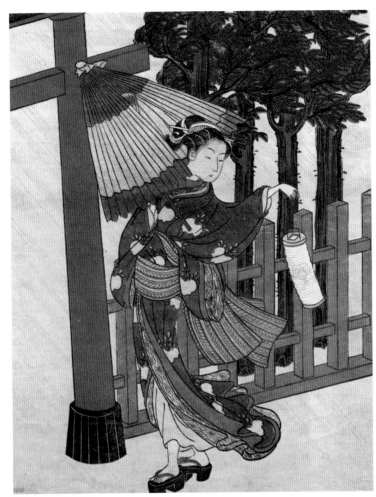

▲《雨夜宮詣》
鈴木春信
中版錦繪
27.7 公分×20.5 公分
1767 年
東京國立博物館藏

此作品源自日本古典謠曲〈蟻通〉，畫面描繪在風雨交加之夜經過神社鳥居的少女阿仙。她是當時江戶三美人之一，使得參拜稻荷神社的人數暴增。

4　屬於高級和紙，昔日供貴族使用，並用於官方的信函文件。——編注

5　小林忠監修《青春．の浮世繪師鈴木春信：江戶のカラリスト登場》，千葉市美術館，山口縣立美術館，浦上記念館，二○○二，一百九十四頁。

▲ 《雪中相合傘》
鈴木春信
中版錦繪
27.2 公分 × 20.2 公分
1767 年
芝加哥藝術博物館藏

鈴木春信借用歌舞伎中雙雙赴死的男女共打「相合傘」的情節，賦予畫面以哀婉的氛圍。

鈴木春信還與當時推崇西洋繪畫的畫家平賀源內（一七二八年—一七七九年）有交往，最早在日本成功試製腐蝕銅版畫的司馬江漢（一七三八年—一八一八年）[6]也留下了許多和鈴木春信風格極為相似的作品。由於鈴木春信的版畫受到廣泛喜愛，以至於在他生前身後有許多門徒，以及其他畫師不斷模仿

其風格和署名，導致今天遺留下來的鈴木春信作品魚龍混雜。司馬江漢在晚年著作《春波樓筆記》的〈江漢後悔記〉中，就記述了他以鈴木春信的署名進行版畫製作，但具有明顯透視效果的畫面依然可見司馬江漢的手筆。

03 美人畫的新樣式

十八世紀後期是浮世繪的成熟時期，中期的錦繪發明，尤其是幾代畫師在色彩構圖等各方面的探索和嘗試，都為浮世繪的飛躍發展積累了豐富經驗，並提供了充足準備。在江戶經濟的繁榮背景下，市民文化也得到了長足的發展，平民婦女的形象和日常生活風景，也開始成為浮世繪畫師的重要題材。因此，這一時期的浮世繪譜寫了江戶風俗畫的燦爛篇章。

磯田湖龍齋，真實描繪每一細節

忠實繼承鈴木春信畫風的磯田湖龍齋（一七三五年─一七九〇年）原名正勝，俗稱莊兵衛，尚無法確

認其與鈴木春信是否為師徒關係，也有學者推測他們為師兄弟或是友人。他早期曾以「湖龍齋春廣」和「春廣」署名以示鈴木春信的淵源，但不久就開始逐漸脫離春信模式，在作品中改署「湖龍」或「湖龍齋」，從他在一七七〇年代（安永年間）前期刊行的大量作品來看，從構圖到色彩，在繼承鈴木春信風格的同時，也逐步表現出新的特徵。

同樣是江戶風俗和美人畫等題材，相較於鈴木春信的古典趣味，磯田湖龍齋筆下的人物更具鮮活生命的真實感。尤其是，當時正值江戶女性髮型的變革期，最新款式「燈籠髮」（即鬢角的髮髻向兩邊極度張開如透明的燈籠）在他的筆下得到真實記錄。

磯田湖龍齋自一七七七年（安永六年）開始發表

▲ 《雛形若菜初模樣‧丁字屋內雛鶴》
磯田湖龍齋
大版錦繪
38.6 公分×25.4 公分
1777 年—1782 年
神奈川縣立歷史博物館藏

這是一個超過百幅的大系列，不僅以一人一圖的形式表現吉原花魁，還加入若干侍女形象。在構圖上更別出心裁的將侍女形象縮小，以突出花魁的魅力。

獨具個性的、強調錦衣花裳和肉感魅力的美人畫系列《雛形若菜初模樣》（參見左圖），這是一個超過百幅的大系列，龐大的製作一直持續到一七八二年（天明二年），至今可考的還有近一百二十幅之多[7]。這是浮世繪歷史上劃時代的花魁系列，不僅以一人一圖的形式表現吉原花魁，還加入若干侍女形象。

在構圖上更別出心裁的將侍女形象縮小，以突出花魁的魅力。大畫面形式與錦繪技法的運用，不僅使他的作品在浮世繪史上占有一席之地，這種組合也成為美人畫的一種新樣式並對後世畫師產生影響。此

外，還由於這個系列真實表現了吉原花魁的服飾風貌，以至於幾乎成為吉原的流行服裝誌。

《雛形若菜初模樣》也是磯田湖龍齋最後的版畫作品，約一七八一年（天明元年）他獲得了「法橋」的法號，功成名就後，他逐漸從版畫師的角色淡出，改專注於手繪美人畫，《美人愛貓圖》是他這一時期的代表作，纖細的線描精緻的勾勒出人物的形態與服飾，對細節的精確描繪賦予畫面以獨具個性的感染力。

北尾派始祖北尾重政

鈴木春信之後，浮世繪界開始進入一個群雄並起的時代，許多流派逐漸形成，北尾派始祖北尾重政（一七三九年—一八二〇年）就在此時嶄露頭角。他出身於江戶小傳馬町的書肆之家，本姓北富士，幼名太郎吉，俗稱久五郎。在各種繪本、版畫的環境中耳濡目染，自幼形成對繪畫的熱愛。他沒有拜師入門，於其他畫師的鮮明特徵。北尾重政雖然沒有留下太多

7 日本浮世繪協会編《原色浮世繪大百科事典》第七卷，大修館，一九八一，十二頁。

完全靠自學成為一代畫師。

北尾重政的版畫製作自一七五〇年代持續到一八二〇年代（寶曆至文政年間），早期作品明顯繼承了前人的風格。一七七〇年代（明和至安永年間）之後，他的美人畫開始追求實體感，逐漸走出前人的模式。刊行於一七七六年（安永五年）的三冊繪本《青樓美人合姿鏡》開啟了浮世繪的一代新風。《東西南北之美人》系列是他的代表作，東西南北指當時江戶的幾個色情區，分別是北邊的吉原、南邊的品川、西邊的新宿、東邊的深川。這些地方除了妓女外，還有男娼出沒。江戶時代盛行出賣男色的少年歌舞伎男演員，俗稱「若眾」，也稱色子、陰間，從事男娼色情交易的茶館稱為「陰間茶屋」。《東西南北之美人·西方乃美人》（參見下頁右圖）描繪的就是新宿堺町一帶的陰間茶屋裡兩位男扮女裝的若眾。

《藝妓與持三味線箱的女子》是北尾重政個人畫風的生動寫照，當時流行的「燈籠髮」在作品中得到了逼真的表現，溫厚的存在感成為他的美人畫有別

的單幅錦繪，但刊行了大量繪本，由於當時的繪本多是成本低廉的單色「墨拓本」，透過租書屋的流通，他的畫風得到民眾的廣泛喜愛。北尾重政還具有深厚的傳統文化修養，他精通書法和俳句，俳名「花藍」，這也對其弟子產生廣泛影響，眾多門生也皆具有較高的文學素質。

素有「北尾三傑」之稱的北尾政演（一七六一年—一八一六年）、北尾政美（一七六四年—一八二四年）、窪俊滿（一七五七年—一八二〇年）等均是佳作頻出的畫師。他們的共同點在於也是以製作繪本為主，單幅錦繪較少。北尾政演的畫業幾乎都集中在黃表紙的插圖上，一七八〇年代（天明年間）是他畫業的高峰期，製作插圖逾百幅。此外，他還有很好的文學才能，自一七七九年（安永八年）開始北尾政演就兼任文學創作，在製作浮世繪的同時，也以戲作（按：江戶時代後期的通俗小說之總稱）名「山東京傳」撰寫各類戲作的腳本，在文學與繪畫兩個領域都得到世人的認可。

北尾政演至今可考的單幅錦繪有五十餘幅，主要製作於一七八〇年代前期[8]。代表作《青樓名君自筆集》（參見左頁），以新年的吉原為題材，描繪衣冠豪華的花魁們。細緻的描繪表現了吉原的奢華氣氛，背景上配以花魁自題的和歌與中國古典詩詞，可見他對文學的關注。一八

◀ 《東西南北之美人・
東方乃美人》
北尾重政
大版錦繪
36.8 公分×26.2 公分
18 世紀後期
東京國立博物館藏

▶ 《東西南北之美人・
西方乃美人》
北尾重政
大版錦繪
38 公分×25.3 公分
約 1777 年
私人藏

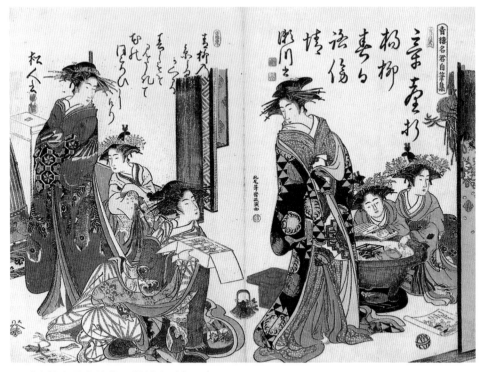

▲《青樓名君自筆集・瀨川 松人》
北尾政演
畫帖一冊
各 48.8 公分×36.4 公分 1784 年
千葉市美術館藏

《青樓名君自筆集》為北尾政演的代表作。以新年的吉原為題材，描繪衣冠豪華的花魁們。細緻的描繪表現了吉原的奢華氣氛，背景上配以花魁自題的和歌與中國古典詩詞。

〇〇年代（寬政至文化年間）之後，他放棄了北尾政演的畫名，專注於黃表紙的創作，並委託其他畫師為其製作插圖，此後以山東京傳的藝名活躍於文學界。

窪俊滿早年曾隨南蘋派畫師學畫，一七七九年（安永八年）前後入北尾重政門下，兩年後開始發表小說插圖。錦繪技術發明之後，一七八〇年代末浮世繪曾一度流行避免使用鮮豔色彩的手法，日語稱為「紅嫌」，顧名思義，他以此製作了不少頗具特色的版畫，代表作包括《六玉川》系列（參見下頁），其中人物形象舒展，色彩淡雅，帶著古樸的詩意。與此同時，窪俊滿還製作了許多手繪美人

107

畫，從中不難看出南蘋派的風格手法。

窪俊滿同樣具有很好的文學修養，也作為狂歌[9]。

師和戲作者發表作品，狂歌號為「一節千杖」。他畫業的後期主要從事狂歌拓物的製作，拓物是免費派送的非賣品，在製作技法上相較於作為商品的錦繪更加追求豪華。窪俊滿被公認為多才多藝的畫師[10]。

▲《六玉川・野路之玉川》
窪俊滿
大版錦繪
38.7 公分×26 公分
18 世紀後期
山口縣立萩美術館・浦上紀念館藏

1780年代末浮世繪曾一度流行避免使用鮮豔色彩的手法，日語稱為「紅嫌」，顧名思義，紅色的使用受到限制，畫面偏向冷色調。

勝川派始祖勝川春章

另一位擅長手繪美人畫的畫師是勝川派始祖勝川春章（一七二六年—一七九二年），他本姓藤原，名正輝，字千尋，是宮川派畫師宮川長春的入門弟子，因此取畫號春章，後改畫姓為勝川。勝川春章是少有的在版畫歌舞伎畫和手繪美人畫兩個領域都取得很高

成就的畫師，他在一七七五年（安永四年）刊行的繪本《當世女風俗通》的跋文中就有「春章一幅值千金」（出自「春宵一刻值千金」）一語。

他還與諸侯大名等權貴人物有來往，晚年在大和山藩主柳澤信鴻的資助下，專注於手繪美人畫的製作。勝川春章的經典之作當屬生動表現四季風情的《婦女風俗十二個月圖》系列（參見下頁，現存十幅），以各具特色的季節風物為題材，細膩刻畫各階層婦女的形象和活動，如其中的《十月爐開》一幅描繪了舊曆十月初亥日，一群正值花樣年華的民家少女，圍坐茶爐玩抽籤遊戲的情景，膝上的寵物和窗外的紅葉傳達著天真美好的氣息。

《婦女風俗十二月圖》與另一系列《雪月花》（三幅）一道被日本文部省[11]列為國家「重要文化財」，這是至今為止對手繪浮世繪的最高評價[12]。

勝川春章的弟子勝川春好（一七四三年—一八一二年）（早期畫號勝川春朗）也出自勝川春章門下。他

年）、勝川春英（一七六二年—一八一九年）主要活躍於歌舞伎畫領域。

一筆齋文調的《伊勢海老的戀舟》（參見第一百一十一頁上圖）畫面取伊勢龍蝦的吉祥之意，少女和她身後的若眾還有一隻擬人化的章魚，一起捧讀手卷上的和歌。日語「海老」即龍蝦，伊勢龍蝦出產於日本三重縣志摩半島，最早記述「伊勢海老」的典籍是一五六六年的《言繼卿記》，龍蝦的長鬚也被視為長壽的象徵。在講究食鮮的日本，龍蝦被奉為高級食材的珍品。身披金屬感十足的暗紅色鎧甲，加上華麗醒目的觸角，令人聯想到勇猛果敢的武士，由此成為「威風凜凜」的吉祥物。江戶和大阪等地的諸侯為了慶賀新春，將龍蝦作為裝飾物，這種風俗一直延續到今天。

風景畫大師葛飾北齋（一七六〇年—一八四九年）（早期畫號勝川春朗）也出自勝川春章門下。他

9 日本江戶中期以後流行的滑稽的「和歌」。——編注

10 日本浮世絵協会編《原色浮世絵大百科事典》第七卷，大修館，一九八二，七十二至—七十五頁。

11 相當於臺灣的教育部。——編注

12 小林忠監修《浮世絵師列伝》，平凡社，二〇〇六，六十二—六十五頁。

早期的美人畫大都是修長的鵝蛋臉，小口微張，細膩的線條描繪出妙趣橫生的容貌和姿態。

《風流無雙七時尚》為七幅組畫，是葛飾北齋唯一的雲母拓美人畫頭像系列，現存僅此兩幅。華麗的雲母拓增添了畫面氣氛，純粹的表情和無意識的肢體語言讓人感受到女子的天真無邪，巧妙記錄了江戶女

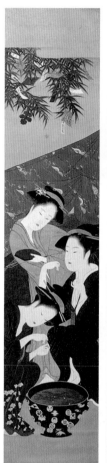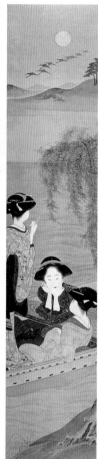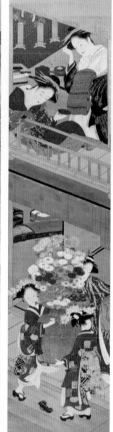

| 1 | 2 | 3 | 4 |

▲ 《婦女風俗十二月圖》
勝川春章
絹本著色十二幅
各 115 公分×25.7 公分
約 1783 年
靜岡 MOA 美術館藏

1 七月 七夕
2 八月 名月
3 九月 重陽
4 十月 爐開

以各具特色的季節風物為題材，細膩刻畫各階層婦女的形象和活動，如上右圖中的《十月 爐開》一幅，描繪了舊曆十月初亥日，一群正值花樣年華的民家少女圍坐茶爐玩抽籤遊戲的情景，膝上的寵物和窗外的紅葉傳達著天真美好的氣息。

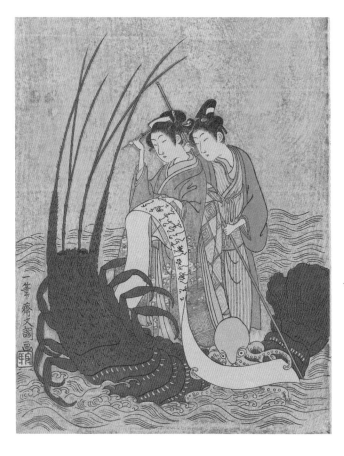

◀《伊勢海老的戀舟》
一筆齋文調
中版錦繪
26 公分×17.5 公分
18 世紀
私人藏

畫面取伊勢龍蝦的吉祥之意，少女和她身後的「若眾」還有一隻擬人化的章魚，一起捧讀手卷上的和歌。

◀《風流無雙七時尚・
望遠鏡》
葛飾北齋
大版錦繪
39 公分×25.5 公分
1801 年－1804 年
山口縣立萩美術館 浦上
紀念館藏

▶《風流無雙七時尚・
紅姑娘》
葛飾北齋
大版錦繪
39 公分×25.5 公分
1801 年－1804 年
私人藏

性日常生活中俏皮的一面。

《紅姑娘》（參見上頁右下圖）表現兩個在洗漱的少女，一個正在化妝，一個剛洗完頭髮，嘴裡含著一顆野果「紅姑娘」，又名燈籠果；《望遠鏡》（參見上頁左下圖）表現的是打著陽傘的武家夫人，和梳著島田髮髻、看著被認為是日本製造的朱紅色望遠鏡的少女。兩幅畫面都配合新奇的玻璃器具。

葛飾北齋一生使用過三十餘個畫號，畫面上落款的「可侯」是葛飾北齋三十九歲（一七九八年）至五十二歲（一八一一年）期間的畫號，因此這種鵝蛋臉美人像俗稱「可侯美人」。

◀ 《二美人圖》
葛飾北齋
絹本著色
110.6 公分×36.7 公分
19 世紀初期
靜岡 MOA 美術館藏

葛飾北齋一生使用過三十餘個畫號，《風流無雙七時尚》使用的是「可侯」，左圖的《二美人圖》使用的是「畫狂人」。

04 | 江戶仔繪師——鳥居清長

十八世紀後半葉的美人畫壇是鳥居清長（一七五二年—一八一五年）的時代，他的現實美人像超越了鈴木春信筆下楚楚弱女子的夢幻情調，休閒漫步或夏夕納涼的青樓美人極盡婀娜身段和衣裳花色之美，成為江戶中期美人畫的典型樣式。

都來自江戶市井百姓的日常生活。

鳥居清長出生於江戶本材木町的書肆之家，本姓關，俗稱新助，後改名市兵衛。他作為專事歌舞伎畫名門的鳥居派第三代傳人鳥居清滿的入門弟子，一七六七年（明和四年）就開始以紅摺繪技法製作歌舞伎演員畫像，一七八二年（天明二年）開始成為黃表紙的主要畫師，至今可考的作品約有一百二十餘件[13]。

師出名門

鳥居清長是鳥居派成就最高的第四代畫師，畫業生涯長達五十餘年，在創作盛期的一七八〇年代，他將精力集中於美人畫的製作。主要題材是江戶市民的日常生活與節慶活動。不同於鈴木春信和磯田湖龍齋

鳥居派主要從事歌舞伎畫浮世繪和演出節目單等和歌舞伎有關的宣傳品製作，從十七世紀末開始就與江戶歌舞伎結下不解之緣，這個傳統甚至延續到了二十一世紀。今天，走在東京銀座的大街上，可以看到古色古香的「歌舞伎座」劇場，大門前歌舞伎演出劇碼招貼畫的作者，名叫鳥居清光

13
日本浮世絵協会編《原色浮世絵大百科事典》第七卷，大修館，一九八二，四十三頁。

（一九三八年—二〇二一年），她是鳥居派的第九代傳人，也是鳥居派第一位女畫師，生前身兼舞臺美術及服裝道具的設計。

一七六〇年代，隨著彩色套版浮世繪的發明，大眾的注意力開始轉向鈴木春信等畫師。面目一新的美人畫席捲江戶，鳥居派的歌舞伎畫漸入低潮，鳥居派第三代傳人鳥居清滿（一七三五年—一七八五年）的製作量也明顯減少。在繼續繪製一些招貼和節目單以維持家業之外，他將精力投入培養後繼者，鳥居清長就出自他的門下。

鳥居清長也是鳥居清滿的養子，他從一七六七年就開始沿襲家傳筆法製作歌舞伎畫，一七七五年起順應時代潮流製作了許多文學繪本，並開始涉足美人畫。鳥居清長借鑑鈴木春信的構圖，並將當時進入江戶的西方銅版畫技法運用在木版畫上，例如，在人物畫背景中採用渲染景深的手法，以豐富畫面表現力，逐漸在浮世繪界引人注目，在一七八〇年代初期形成了自己獨特的藝術風格。

一七八〇年代的江戶是一個相對開放的時代，雖然幕府政權的貪腐之風橫行，但整個社會風氣仍比較寬鬆，文人可以較自由的發表言論，廣大市民得益於

生活水準的提高，也日漸開始追求藝術品味。武士階層中的有學之士和具有較高修養的市民，開始有更多的交流，隨著這兩個階層的聯繫愈加廣泛與深入，新興的江戶文化也開始出現大眾藝術的萌芽。

在文學方面，充溢著遊樂情趣的繪本讀物開始成熟起來。雖然依舊不乏荒唐的低級趣味內容，但整體上還是反映出江戶知識階層的活躍和出版業的興旺。

詩歌方面則出現了以古典和歌為範本，變異而來的狂歌，這是以詼諧、滑稽的語調編寫的帶鄙俗氣息的短歌。

當時，這些以大眾藝術為特徵的文學形式，被統稱為「戲作」，在市民階層廣泛流行，不僅讀者大幅增加，許多人還參與其中進行創作。

這一時期，文學繪本是最受歡迎的出版物。畫面上擺脫了通俗小說慣用的半圖半文的傳統形式，大畫面的構圖成為浮世繪畫師們競相展示技法的大舞臺。

鳥居清長敏銳的預感到新興大眾文化時代的到來，以及出版業的旺盛需求，開始作為繪本插圖畫師活躍在江戶出版界。到一七八二年為止，鳥居清長的主要創作都是圍繞文學繪本展開，共繪製了一百二十餘冊文學繪本。

別開生面的「續繪」

鳥居清長在創作盛期的一七八○年代，將精力集中於浮世繪美人畫的製作，出版了大量作品，至今可考的約有五百餘幅。不同於鈴木春信的青春少女，也迥異於流行的吉原花魁美人，鳥居清長筆下呈現的大都是江戶市民生活和娛樂景象。

鳥居清長對於浮世繪的貢獻，首先在於畫面的創新。作為長年從事文學繪本創作的畫師，他同時也是一位技術精湛的書籍設計家。鳥居清長從書籍設計中得到啟發，將兩幅浮世繪連接起來，產生出新的大畫面，日語稱為「續繪」，即聯畫。

最大特點在於每幅畫面既相對獨立，又擁有連續共通的背景，既可單幅欣賞又可以連接成一幅更大的畫面，銜接自然流暢，場景開闊，人物眾多，成功借鑑屏風畫，豐富了浮世繪的表現力。鳥居清長於一七八○年、一七九○年代又採用「三聯畫」的手法進一步拓展畫面空間，以塑造眾多人物的群像見長，表現出卓越的構圖能力。

《四條河原夕涼體》（參見下圖）是鳥居清長最初的三聯畫，四條河原是京都的地名，每年六月七日

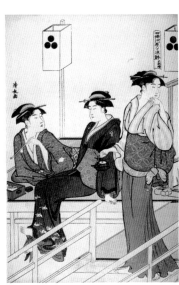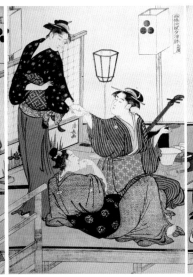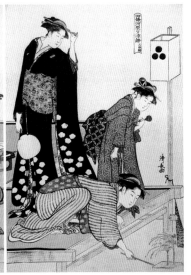

▲《四條河原夕涼體》
鳥居清長
大版錦繪（三聯畫）
18 世紀後期　私人藏

《四條河原夕涼體》無論是畫面構圖還是人物造型都有很強的表現力，將各種姿態的女性巧妙的相互關聯，呈現完美的畫面，流暢的線條捕捉出富於變化的姿態的動感。

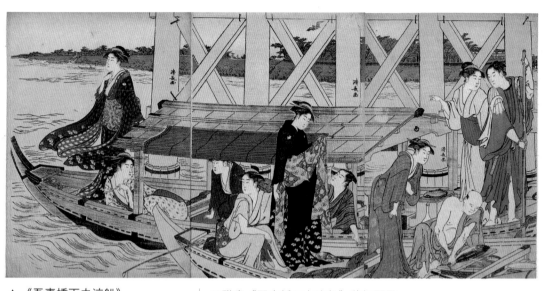

▲《吾妻橋下之涼船》
鳥居清長
大版錦繪
78 公分×38.7 公分
約 1785 年　芝加哥藝術博物館藏

三聯畫《吾妻橋下之涼船》將初夏隅田川遊船上的場景表現得栩栩如生，並體現出西洋透視手法。橋下可以看到遠景的長堤遠遠的向上流逐漸變細的處理。

至十八日在附近的鴨川河畔舉行的納涼晚會，是京都夏天的傳統活動，「夕涼體」即夏夜納涼。

一六九〇年（元祿三年）六月，到京都旅行的俳聖松尾芭蕉寫道：「四條的『河原納涼』，從傍晚開始到月夜乃至黎明時分，在河中排列著坐鋪，人們整夜飲酒吃喝玩樂。女子腰帶上的花結很顯眼，男子穿著長和服，從法師、老人到木桶匠和鍛造鋪的弟子，嬉笑怒罵與吟詠和歌交織，不愧是都城之風景。」他還為此作有俳句「河面風吹來，柿色麻衣薄如篩，晚涼月華開（川風や薄柿著たる夕涼み）」。

《四條河原夕涼體》無論是畫面構圖還是人物造型都有很強的表現力，將各種姿態的女性巧妙的相互關聯，呈現完美的畫面，流暢的線條捕捉出富於變化的姿態的動感。

畫面右下角的少女正在俯身放流點著焰火的浮漂，據史料記載，京都的焰火大約出現於一五五八年，最初是作為神社祭祀活動中的手持焰火出現，後來逐漸發展為夏夜納涼的焰火晚會。

天明年間的江戶大眾文藝呈現出空前盛況，歌舞伎和音曲等藝術形式也具有明顯的江戶特色。新興的江戶市民文化與京阪地區的傳統藝術並駕齊驅，形

成了獨特的江戶文化。鳥居清長也被稱為「江戶仔繪師」。他的畫面充滿律動感和純潔的色彩感覺，無愧於「江戶仔」爽快的美意識的代言人。三聯畫《吾妻橋下之涼船》（參見右頁）將初夏隔田川遊船上的場景表現得栩栩如生，生動體現出當時的時代氣息，創造了強烈的臨場感。

吾妻橋是當時隔田川上的四座橋中最上游的一座，也稱大川橋。橋下有兩艘側靠在一起的遊船，時尚的年輕男女坐在船中遊玩納涼。小船屋掛著遮擋視線的青簾，鋪上緋色毛毯的船室裡藝伎和交往的小夥子坐在一起。小夥子的背後可以看到三味線，一場有伴奏的酒宴即將舉辦。

船的後方是酒樽煮焚等道具。右端廚師在批發鰹魚。初鰹是江戶夏天不可缺少的美食，也是今晚酒肴的主菜。

在船首伸出魚竿釣小魚，一旁放著竹子編的小魚籠。作為遊河的快樂項目之一的釣魚，還能在酒宴上品嘗釣到的魚。後方的船頭站著的女子的和服隨風擺動，讓人感到渡河微風的陣陣清爽。

《吾妻橋下之涼船》體現出西洋透視手法。橋下可以看到遠景的長堤遠遠的向上流逐漸變細，可見畫

師在透視處理上駕輕就熟。**鳥居清長是最早以江戶的現實景觀作為美人畫背景的浮世繪畫師**，脫離了僅僅出自夢想和概念的美人畫。

鳥居清長創造了一種更為生活和現實的繪畫樣式，所描繪的美人畫不論是賞花、遊船，還是室內活動等，兼有西洋畫寫實的背景，呈現出一種生活中真實的氣息。

清長美人，個個都是八頭身

鳥居清長還將人物體形拉長，以寫實的背景與寫意的人物相互映襯。從繪畫的人物比例而言，一般是以七個至七·五個頭的尺寸為站立人物的標準高度。

為了塑造更為動人的形象，他筆下的美人像大都達到八個頭的高度，顯得亭亭玉立。鳥居清長所塑造的由「菩薩國」回到現實人間的健康修長的女性形象，名重一時，好評濡耳不絕，優雅秀麗的「清長美人」一躍成為江戶浮世繪畫師爭相模仿的對象。

鳥居清長自一七八二年─一七八四年間刊行的《當世遊里美人合》，和描繪江戶南描繪遊女的系列

◀《當世遊里美
人合・叉江》
鳥居清長
大版錦繪
53 公分×39.7
公分
18 世紀後期
芝加哥藝術博
物館藏

畫面描繪了納
涼之夜食客、
藝妓等歡聚餐
飲的場景。

◀《美南見十二候・
八月 賞月之宴》
鳥居清長
大版錦繪
約 1784 年
波士頓美術館藏

▲《當世遊里美人合・橘町》
鳥居清長
大版錦繪
39.7 公分×26.3 公分
18 世紀後期
芝加哥藝術博物館藏

部品川地區風俗的系列《美南見十二候》，以開闊的視野表現了當時盛況空前的遊里四季風俗；此外，《風俗東之錦》系列以寫實手法生動描繪市井日常生活場景。這三大系列被日本學界統稱為「三大拓物」，是充分體現鳥居清長個人風格的代表作。

《當世遊里美人合》系列主要表現吉原以外的其他色情街區的場景，也就是以非公認的私娼為主角的美人畫。雖然幕府政權在建立吉原之後嚴令取締私娼，但始終禁而不絕，十八世紀後期是私娼的最盛期，江戶地區約有七十餘處色情街區，幾乎蓋過了吉原的風頭。

《當世遊里美人合》描繪了新吉原、橘町、叉江、土手花、品川、多津美等遊里的女性風俗，現存二十一幅。

其中《叉江》（參見右頁上圖）表現的是納涼之夜食客、藝妓等歡聚餐飲的場景。「叉江」意即中洲，是夾在河與河之間的島嶼狀土地，是江戶隅田川下游的一片新開地，當時集中了各種飲食店和茶屋，是平民休閒娛樂的聚集區。畫面描繪了客人、妓女、侍女等十一人，表現了大廳酒宴的熱鬧景象。

鳥居清長畫業盛期的《美南見十二候》（參見右頁下圖）是他唯一的二聯畫系列，「美南見」指的是江戶南部的品川一帶，由於這裡是通往關西的交通要道東海道線的起點，地利之便加上比吉原價廉的優勢，形成了遊樂集中街區；「十二候」即十二個月的景致，寬闊的視野很好的表現了當時盛況空前的遊里四季風俗。

其中的《七月 夜送》（參見下頁、第一百二十一頁）一幅不僅是該系列的名品，也被視為鳥居清長最經典的代表作，從畫面右上方寫著「神」字的紙燈籠可以看出這是神社的祭禮活動。畫面上的七個人物動作自然，服裝樸素淡雅，與環境融為一體。左幅描繪了送別

◀《美南見十二候・七月 夜送》
鳥居清長
大版錦繪
約 1784 年
檀香山美術館藏

為鳥居清長最經典的代表作，從畫面
右上方寫著「神」字的紙燈籠可以看
出這是神社的祭禮活動。畫面的整個
背景塗上墨色，表現夜晚的景象，微
光中可見右邊與左邊擦肩而過的組合
相互回頭用視線顧盼。

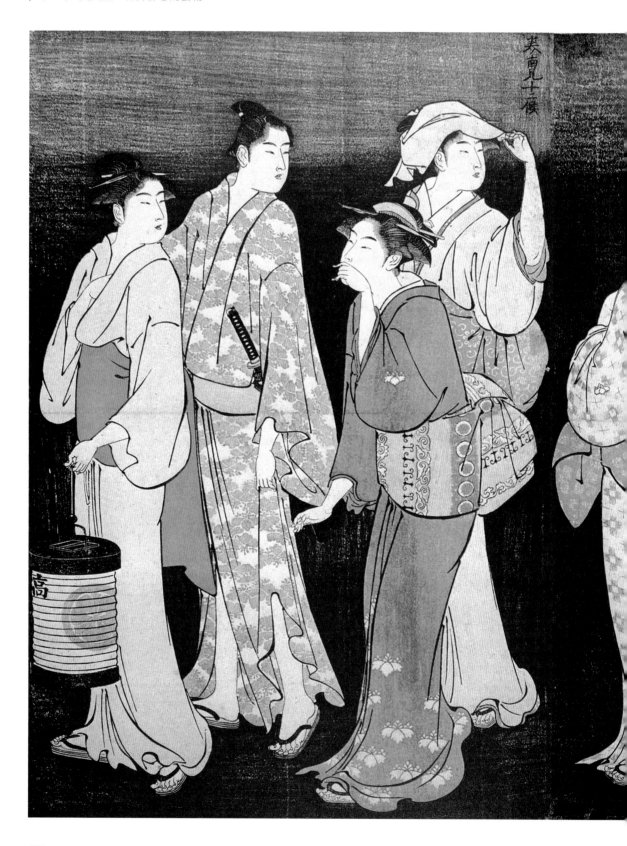

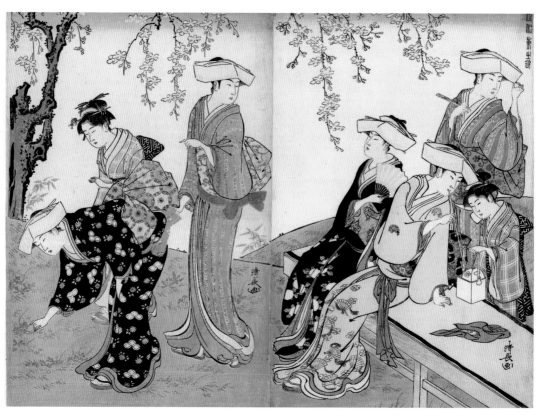

▲ 《風俗東之錦・春之郊遊》
鳥居清長　大版錦繪
38.8 公分×26.1 公分
約 1783 年
芝加哥藝術博物館藏

描繪參拜神社的女子們在野外遊玩的情景，畫面右側的一位女子坐在折凳上用菸管抽菸，左側是精力充沛出來摘草以及隨行的女子。左右兩幅構圖既各自獨立，又透過中間兩位人物相互對視的眼神形成關聯。

年輕遊客的兩個青樓女子與手中執提燈的侍女。畫面的整個背景塗上墨色，表現夜晚的景象，微光中可見右邊與左邊擦肩而過的組合相互回頭用視線顧盼。苗條高挑的美人充滿整個畫面，是鳥居清長理想的女性美的表現。

《風俗東之錦》系列共二十幅，「東」即江戶，題意為「繁花似錦的江戶風俗」。大都是室外場景，其中《武家姬臣之外出》（參見左頁右圖）一幅表現的是武家生活。由於江戶時代禁止文學、繪畫作品直接表現高級武士將領的題材，因此這個畫面表現的是武士將領的女兒外出的情景，四位侍女前呼後擁，一人牽手、一人打傘、一人搖扇，後面還有一位少女看上去是她的玩伴，小心翼翼的抱著玩具人偶。雖然背景一片空白，但透過人物形態和道具依然可以感受到是

在炎炎夏日裡的出行。

《春之郊遊》（參見右頁）描繪了參拜神社的女子們在野外遊玩的情景，畫面右側的一位女子坐在折凳上用菸管抽菸，左側是精力充沛出來摘草以及隨行的女子。左右兩幅構圖既各自獨立，又透過中間兩位人物相互對視的眼神形成關聯。

此外，鳥居清長還製作了大量的柱繪，遺留至今的就有一百三十餘幅。作畫時期與三大拓物幾乎同時，因此人物形態也體現出舒展健康美人的典型面貌，普遍具有很高的藝術水準。在構圖上，鳥居清長克服了柱繪縱長畫幅的制約，潛心經營位置，無論是單人像或雙人像，都使人物形態與有限空間相得益彰，妙趣橫生，代表作有《藤下美人》（左圖）等。

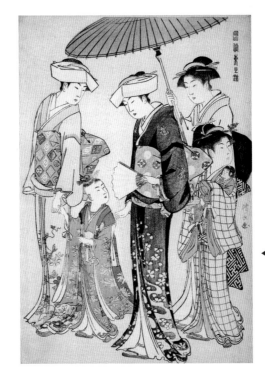

◀《風俗東之錦・武家姬臣之外出》
鳥居清長
大版錦繪
38.8 公分×26.1 公分
約 1783 年
芝加哥藝術博物館藏

▲《藤下美人》
鳥居清長
柱繪版錦繪
61 公分×11.8 公分
約 1782 年
東京 慶應義塾圖書館藏

回歸歌舞伎畫

鳥居清長在天明年間的畫業中，還留下了三十多幅以長唄和三味線伴奏樂隊為背景的歌舞伎畫，相較於其他畫師更為真實的表現了舞臺場景。此外，他的手繪浮世繪雖然不多，但都非常出色，尤其是《真崎賞月圖》被公認為他的代表作，描繪了在隔田川上游的真崎渡口的茶館，沐浴著滿月清光的幾名女子坐在地板上，夜色如水，清爽的背景令人印象深刻。

一七八〇年代中期之後，浮世繪美人畫的後起之秀喜多川歌麿[14]（?—一八〇六年）開始受到大眾歡迎，曾風靡一時的「清長美人」漸成明日黃花。相較於喜多川歌麿對人物心理狀態與微妙表情的生動刻畫，鳥居清長的寫實美人則顯得徒有其表而缺乏內在深度。

一七八五年（天明五年），鳥居清長的老師鳥居清滿去世，兩年後他正式繼承了鳥居家族第四代傳人的名號。此後，他不再從事美人畫的製作，而專注於繪製歌舞伎畫和海報等宣傳品，晚年集中於製作黃表紙、劇本和繪本。

歌舞伎畫表現最多的是演員的舞臺形象，鳥居清長發明系列形式的聯畫之後，考慮到畫面的連貫性，對背景和道具的描繪也更加精細具體，有比較完整的舞臺場景。鳥居清長作為橫跨美人畫和歌舞伎畫兩個領域的畫師，以他不俗的筆力，為後世留下了許多珍貴作品。

在這個時代，除了歌舞伎演員的舞臺形象之外，他們的日常生活也成為江戶民眾喜聞樂見的題材。

《五世市川團十郎與家族》（參見左頁左圖）描繪的就是歌舞伎著名表演世家，市川團十郎的第五代傳人帶著孩子和女傭出行的情景。畫面右後方手執扇子的就是市川團十郎，黑色外套上清晰可見市川團十郎的家徽，日語稱為「家紋」。家徽是表現特定身分的圖案，以便在重大儀式上可以透過服裝紋樣一目瞭然的分辨出對方的身分。

鳥居清長的風格在當時具有強大的影響力，也不乏模仿者。當他在一七八〇年代（天明至寬政年間）逐漸淡出浮世繪畫壇之際，作為後繼畫師，勝川春潮（生卒年不詳）留下作品較多（參見左頁右圖）。他是勝川春章的門徒，但幾乎沒有歌舞伎畫的作品，卻以美人畫見長。

一七八三年（天明三年）他從黃表紙的繪製

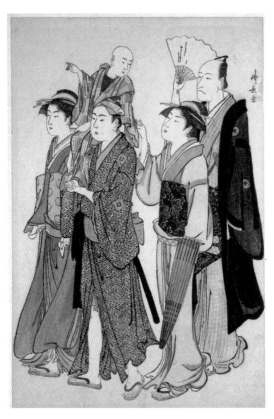

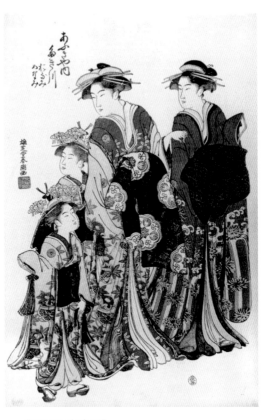

▲《五世市川團十郎與家族》
鳥居清長　大版錦繪
38.2 公分×25.8 公分
18 世紀
紐約 大都會藝術博物館藏

▲《扇屋內喜多川》
勝川春潮　大版錦繪
38.7 公分×25.7 公分
18 世紀 90 年代
長野 日本浮世繪博物館藏

開始，主要製作期在天明年間（一七八一年─一七八八年）後期，作有大量錦繪、柱繪和春畫等。他也擅長手繪美人畫，頗有其師勝川春章的風采。他還能夠製作出酷似清長風格的美人畫，也擅長紅嫌風格。但他始終沒能確立比較鮮明的個人風格，是連接鳥居清長與美人畫盛期的過渡性畫師。隨著後起之秀的出現，勝川春潮在文化年間（一八〇四年─一八一七年）投入窪俊滿門下，沉湎於狂歌的樂趣中，逐漸放棄了版畫製作。

14　麿音同迷。──編注

05 | 美人繪之神——喜多川歌麿

十八世紀末是浮世繪的黃金時代，原稿畫師大顯身手，雕印師精工細作，套色精美的浮世繪風靡一時。幕府政權推行的重視商業政策，促進了江戶的城市經濟和市民文化的空前繁榮。

在喜多川歌麿之前，鈴木春信的美人畫柔弱優雅，色彩協調，展現的是夢幻般的浮游景象。十八世紀後期，美人畫模式發生了較大變化，外形豐滿，身體健康而充滿力量感的形象，成為當時的流行樣式。喜多川歌麿創造性的完善了個人風格，被稱為「大首繪」的半身像在極力渲染女性魅力的同時，透過服飾、道具及細微的形象差異來表現不同的人物形態，達到了浮世繪美人畫的最高境界。

知遇出版商蔦屋重三郎

喜多川歌麿本姓北川，原名北川豐章。據日本學者的研究，其出生時間大約在一七五一年—一七六四年（寶曆元年至明和元年）之間。關於他的出生地，一說為江戶，一說為京都，至今沒有定論。他曾拜狩野派畫師鳥山石燕（一七一二年—一七八八年）為師，一七七〇年（明和七年）參與了由鳥山石燕及其門徒繪製插圖的俳書《千代之春》的製作，這是至今為止發現的喜多川歌麿最早的畫作。一七八一年（天明元年）他繪製《身貌大通神略緣起》的插圖，始取畫號歌麿，並將本姓由北川改為喜多川[15]。該書腳本作者志水燕十是歌麿同一師門的師兄弟，喜多川歌麿透過他，結識了對其後來的事業發展產生重大影響的出版商蔦屋重三郎。

蔦屋重三郎出生於江戶吉原，因父母離異，他七歲時過繼給吉原茶屋老闆蔦屋為養子而改姓。成年之後在吉原遊廓大門口開設書屋，以出版經銷《吉原細見》為生。由於他頗具經營才能，很快就發展為江戶地區具有影響力的出版商。

蔦屋重三郎還有很好的文學修養，在狂歌方面頗有造詣，狂歌名蔦之唐丸，與眾多畫師、文人有廣泛交往，並能敏銳把握流行時尚的趨勢，發現和培養有潛力的畫師。喜多川歌麿就是得益於他的資助與合作，大部分作品均由蔦屋重三郎策劃出版而在浮世繪界一躍成名。一七八三年（天明三年）喜多川歌麿開始居住在蔦屋重三郎的家裡，成為其專屬畫師[16]，也由此與吉原結下不解之緣。

一七八三年（天明三年），江戶地區最早的狂歌大成《萬載狂歌集》出版，體例上模仿一一八七年（文治三年）刊行的《千載和歌集》，匯集了六個世紀以來兩百三十位詩人的七百首狂歌，成為江戶大眾狂歌熱潮的出發點。隨著狂歌師與吉原的聯繫進一步密切，一七八四年（天明四年）還刊行了描繪他們活動的黃表紙《吉原大通會》，其中的插圖《狂歌師之集合》（參見下頁上圖）描繪了大眾文學作者們在吉

原聚會的情景。在場都是有真實姓名的真實人物，前排左起第二人（雙膝跪地者）為蔦屋重三郎，大家都穿著比較怪異的服裝，頗具詼諧調侃的氣氛[17]。

喜多川歌麿在這一時期還陸續製作了《風流花之香遊》、《四季遊花之色香》（參見下頁下圖）等錦繪系列，當時鳥居清長正處於全盛期，他的美人畫風格主導著浮世繪界，喜多川歌麿也受其影響，從各類女性題材到修長的人物造型，都不難看到鳥居清長的影子。準確預見喜多川歌麿才能的蔦屋重三郎也清醒的意識到，喜多川歌麿目前的實力還不足以與鳥居清長抗衡。因此，他明智的利用喜多川歌麿的長處，引導他在狂歌繪本方面另闢蹊徑。

蔦屋重三郎自一七八六年（天明六年）起，開始將精力投向迎合新的大眾口味、繪畫與文學相結合的狂歌繪本的出版[18]。這一年，在蔦屋重三郎的策劃下，喜多川歌麿以「墨摺繪」的形式發表了最初

15　淺野秀剛〈歌麿版畫的編年について〉，《喜多川歌麿展圖錄》解說編，朝日新聞社，一九九五，四十八頁。

16　大田南畝〈浮世繪類考〉，《大田南畝全集》十八，岩波書店，一九八八，一百四十五頁。

17　淺野秀剛等編《喜多川歌麿展圖錄》解說編，朝日新聞社，一九九五，二百二十六至二十八頁。

18　松木寬《蔦屋重三郎》，日本經濟新聞社，一九八九，一百二十一—一百二十八頁。

▲《吉原大通會・狂歌師之集合》
　戀川春町
　墨拓黃表紙 1784 年
　東京都立中央圖書館藏

▼《四季遊花之色香》
　喜多川歌麿　大版錦繪
　48.8 公分×37.1 公分
　1783 年
　大英博物館藏

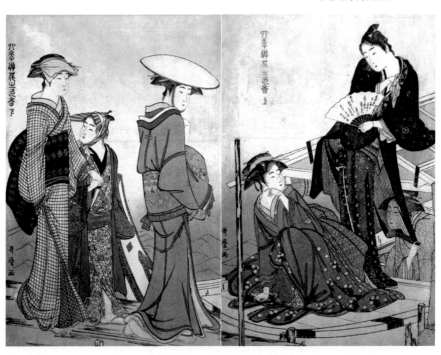

的三冊狂歌繪本《繪本江戶爵》，次年又發表了兩冊《繪本詞之花》。他於一七八九年（寬政元年）發表彩色套版的單行本《和歌夷》，至一七九〇年（寬政二年）陸續刊行了十四種版本的豪華彩色折帖狂歌繪本，其中被稱作「蟲、貝、鳥三部曲」的《畫本蟲撰》、《潮汐的禮物》、《百千鳥狂歌合》分別表現了從婦女風俗到花草蟲魚等豐富內容，纖細的筆觸描繪的昆蟲花草表現了他敏銳而優雅的天賦，這批出版物使喜多川歌麿成為浮世繪界一顆上升的新星。

《吉原之花》，唯一一幅全景式表現

餓死，農民暴動不斷，社會安定受到嚴重威脅[19]。當年六月由保守派代表人物松平定信擔當幕政，出任掌管財政的「老中」。當時農村階級分化加劇，破產農民不斷流入城市，特權商人財勢猛漲，平民生活困頓，武士債臺高築，幕府財政更加拮据。松平定信為了化解危機，開始推行新政策，史稱「寬政改革」。在文化方面，面對江戶平民消費文化的高漲，厲行整肅風紀、遏止奢靡，於一七九〇年（寬政二年）五月發布了書籍出版禁令：

一、禁止在單幅版畫上表現當時的現實事件。

二、禁止出版借古諷今的繪本。

三、禁止出版販售「盡花美、加潤色」的豪華高價書物。

四、禁止包含「浮說之儀」（世俗故事）的假名寫本與出租書物。

松平定信企圖以此杜絕奢靡，安定社會。尤其是禁令的第三條，使得以出版豪華繪本著稱的蔦屋重三

但是，較之當時的日本社會現實，喜多川歌麿所作豪華奢侈的狂歌繪本卻顯得不太合時宜。時值一七八二年（天明二年）至一七八七年（天明七年）間連年自然災害，稻米價格飛漲，饑荒導致數十萬人

19 天明三年（一七八三年），信州地區火山爆發，熔岩導致災民逾萬，大批難民湧向江戶。由於商家乘機抬高米價，加劇了社會貧困的惡化。天明六年（一七八六年）七月暴雨又造成江戶隅田川洪水猛漲，附近的本所、深川等低窪地受災嚴重。天災人禍導致民怨爆發，天明七年五月二十日，江戶地區的五千餘市民終於揭竿而起，搗毀了九百八十多家的糧店、倉庫及富人住宅，社會秩序完全陷入無政府狀態長達三天，這是江戶時代以來最嚴重的城市危機，幕府政權風雨飄搖。

郎首當其衝，也成為出版禁令最初的也是唯一的犧牲品——他在次年出版的洒落本《仕懸文庫》、《錦之里》、《娼妓絹麗》等內容因觸犯了禁令條例，遭到沒收一半財產的嚴厲處罰。

幕府當局也意在懲治無視禁令的大牌出版商，以達到殺一儆百的效果。此後，奢侈的豪華繪本果然有所收斂，長達三年左右幾乎不見上市。

一七九一年（寬政三年）可謂喜多川歌麿畫業的空白期，豪華狂歌插圖本被禁止，蔦屋重三郎遭處罰，只能靠再版一些舊作度日。然而，不僅上層權貴們不滿節約禁奢的政策，統治階級內部也出現了反對派，又值西方資本主義勢力開始逼近日本，國內外矛盾使幕府當局日感危機來臨。一七九三年（寬政五年）七月松平定信被解除老中之職，「寬政改革」半途而廢，隅田川畔女色酒氣依舊。

最具代表性的莫過於喜多川歌麿在當年完成的大幅手繪美人畫《吉原之花》（參見左頁），這是他《雪月花》系列的其中一幅，另外兩幅分別為《深川之雪》（約一八○二年—一八○六年）和《品川之月》（一七八八年），均以藝伎、遊女為題材。《吉原之花》表現的是吉原茶屋周圍在櫻花盛開的三月賞花的情景。

左下方的街面上三位花魁正在侍女們的簇擁下款款而行；二樓正在舉行歌舞表演，鼓樂齊鳴，婀娜多姿。全畫共出現約五十位人物，光彩照人的服飾與櫻花競相媲美，極盡奢華。此外，由於寬政改革的衝擊，畫面上的吉原街頭幾乎沒有男性出現。這是當年吉原的真實寫照，也是浮世繪畫史上唯一一幅全景式表現吉原的作品。

美人畫的頂峰——歌麿「大首繪」

一七九二年—一七九三年（寬政四年—五年）左右，喜多川歌麿先後發表了《婦人相學十體》系列和《婦女人相十品》系列。它們實際上是同一個系列，後來不知出於什麼原因換了題目，都是喜多川歌麿藝術高峰的初期傑作。「相學」即面相、手相等占卜術，喜多川歌麿意在借題表現不同女性的表情與性格。人物均為半身像，與此前的全身像形成鮮明對比。此外，首次在背景上使用的雲母拓技法，在浮世繪技術上具有開創性意義。

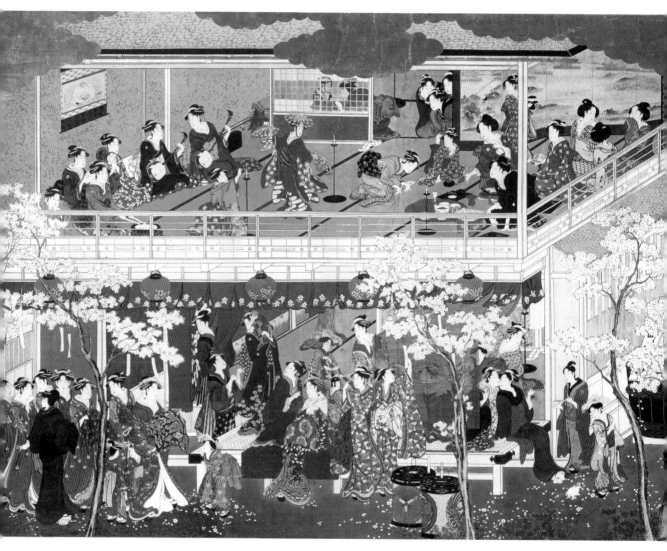

▲《吉原之花》
喜多川歌麿
紙本著色
274.9 公分×203.8 公分
約 1793 年
美國華茲華斯藝術博物館藏

《吉原之花》表現的是吉原茶屋周圍在櫻花盛開的三月賞花的情景。左下方的街面上三位花魁正在侍女們的簇擁下款款而行；二樓正在舉行歌舞表演，鼓樂齊鳴，婀娜多姿。全畫共出現約五十位人物，光彩照人的服飾與櫻花競相媲美，極盡奢華。

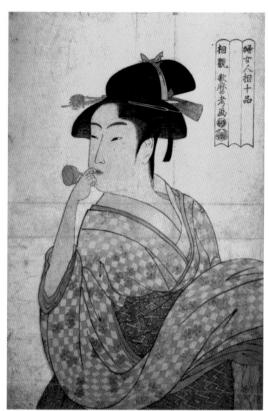

▲ 噗乓是江戶時代從中國進口的一種玻璃玩
　具，因隨著氣息的吹拂會發出「噗乓噗
　乓」的聲響得名，在民間廣泛流行。

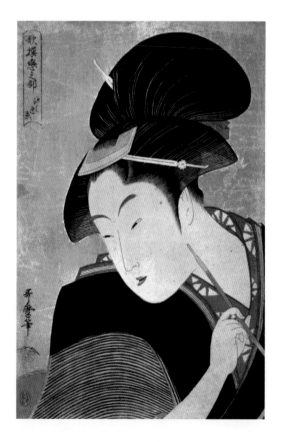

▲《婦女人相十品・吹「噗乓」的少女》
　喜多川歌麿
　大版錦繪、白雲母拓
　38.1 公分×24.4 公分
　1792 年—1793 年
　東京國立博物館藏

◀《歌撰戀之部・深忍之戀》
　喜多川歌麿
　大版錦繪、紅雲母拓
　38.8 公分×25.4 公分
　1793 年—1794 年
　巴黎 吉美國立亞洲藝術博物館藏

20 市松模樣是兩種不同顏色的正方形或者長方形格子交錯排列而成——編注。

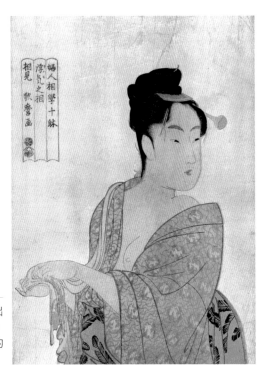

▶ 《婦人相學十體‧浮氣之相》

喜多川歌麿

大版錦繪、白雲母拓
36.4 公分×24.5 公分
1792 年─1793 年
東京國立博物館藏

畫中是一位花柳街的女子，出浴後用手帕擦手，衣著不整，所謂「浮氣」正是對她身分的真實體現。

《婦人相學十體‧浮氣之相》（參見上圖）畫中是一位花柳街的女子，出浴後用手帕擦手，衣著不整，所謂「浮氣」（意為「舉止輕浮」）正是對她身分的真實體現。可見鈴木春信的柔弱少女時代已經結束，且也不同於鳥居清長的理想美，對人物性情細緻而生動的刻畫，宣告了歌麿美人畫時代的到來。

《婦女人相十品‧吹「嘆乓」的少女》（參見右頁右上圖），嘆乓是江戶時代從中國進口的一種輕便易碎的玻璃小玩具，隨著氣息的吹拂會發出「嘆乓嘆乓」的聲響，由此被稱為嘆乓，在民間廣泛流行。喜多川歌麿的美人畫就多次描繪了吹嘆乓的女子。

畫中少女看上去是個富家子女，和服的格子花紋是江戶時代流行的兩色正方形（或長方形）交替配置的花紋，在上古時代的陶俑服裝與奈良法隆寺和正倉院的染織品中就能看見。江戶時代的歌舞伎演員佐野川市松，因在舞臺劇中穿著白色和藏青色的方形圖案服裝而博得人氣，由此以他的名字命為「市松[20]模樣」，成為江戶時代最有代表性的圖案，也稱「市松格子」、「元祿模樣」。

一七九三年（寬政五年）前後是喜多川歌麿畫業的黃金時期，蔦屋重三郎在圖謀重振家業之際，

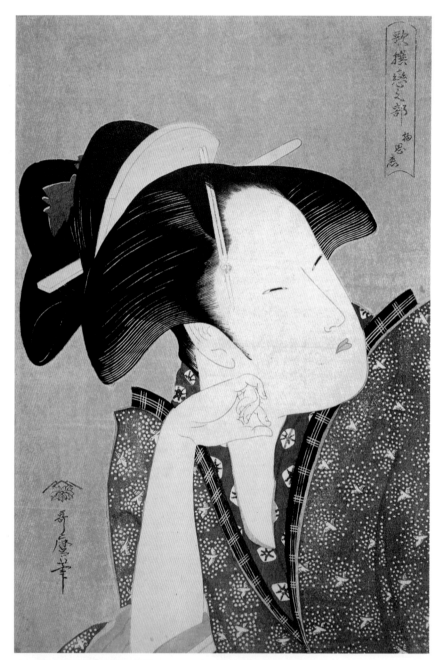

▲ 《歌撰戀之部・物思戀》
喜多川歌麿
大版錦繪、紅雲母拓
38.2 公分×25.6 公分
1793 年—1794 年
巴黎 吉美國立亞洲藝術博物館藏

從髮型和剃眉等細節
可見畫面人物為已婚
者，略帶迷茫的目光
和纖柔的手勢準確傳
達了人物的複雜心理
狀態。

與喜多川歌麿聯手推出了迎合時尚的浮世繪美人畫新樣式，這就是被稱為「大首繪」的美人胸像乃至頭像。這種手法原本用於描繪歌舞伎演員像，刊行於一七八五年（天明五年）的《繪本色好乃人式》的插圖是最早的歌舞伎大首繪，喜多川歌麿將其引入單幅版畫的製作，將常見的全身美人像構圖拉近至半身乃至頭像特寫，體態描繪與技法運用合乎社會時尚理想，這也是喜多川歌麿對浮世繪美人畫的最大貢獻。

喜多川歌麿於一七九三年發表的《歌撰戀之部》系列是浮世繪美人畫的劃時代之作，進一步將構圖推向極致，人物頭像占據畫面絕大部分空間，成為名副其實的大首繪。「歌撰」是「歌仙」與「撰寫歌詞」；「戀之部」則是歌集中有關戀歌的合集，「部」意為「集」，從標題到副標題等整體構思上亦可見對平安時代的和歌集中，戀歌主題的現代轉換和引用。[21]《歌撰戀之部》透過表情與形態的極細微差別表現不同女性的戀愛感覺，將大首繪的魅力發揮得淋漓盡致。

喜多川歌麿在《歌撰戀之部》系列中一改「清長美人」的窈窕全身像，代之以袒露的肌膚，極力表現人物的細膩情感。色彩結構簡練，省略了間色和繁複的線條與背景，並使用雲母拓的手法營造華麗氣氛，潛心經營構圖而使畫面空間更加活躍。

人物神情微妙而含蓄，些微頹廢妖冶的氛圍既具創意又不落豔俗，擺脫了過去版畫中重視整體表現而忽視細節深化和心理表現的模式，以新的時代感覺描繪表情細膩的美人像。

概而言之，《歌撰戀之部》將以往浮世繪側重於女性的風俗介紹，以及姿態與服裝的描寫轉向對女性自身美的理想化表現，透過誇大美女的面部表情和形態，突出微妙的心理與感情差異，並將其作為表現主體，生動表現了人物不同的性格和氣質類型。其中《物思戀》（參見右頁）一幅可謂經典，從髮型和剃眉等細節可見畫面人物為已婚者，[22]略帶迷茫的目光和纖柔的手勢，準確傳達了人物的複雜心理狀態，「思物之戀」成為微妙戀情的最好注腳。「並非單純

21 淺野秀剛等編《喜多川歌麿展図録》解說編，朝日新聞社，一九九五，一百三十頁。

22 日本浮世繪協会編《原色浮世繪大百科事典》第七卷，大修館，一九八二，九十二頁。

表現形態的均衡與輪廓美，而是進一步追求人性真實和內在的心靈。」[23]

由於蔦屋重三郎準確預估消費者的品味與能力，因此，面目全新的「歌麿美人」一經推出就獲得空前成功，由此確立了喜多川歌麿在浮世繪界的領先地

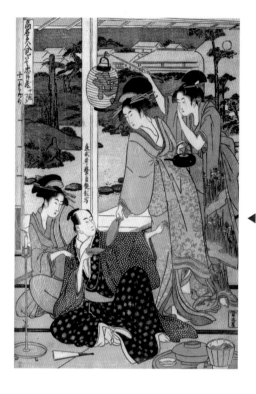

◀《見立忠臣藏十一段目》
喜多川歌麿
大版錦繪（二聯畫之一）
約 1795 年
東京國立博物館藏

錦繪中持盞席地而坐的男子即為喜多川歌麿。證據？衣服上有答案。

位。一七九〇年代（寬政年間）初期的喜多川歌麿處於畫業的巔峰，他的作品以優雅的線條、柔和的色彩和嫵媚的姿態，營造強烈的心理感受和視覺趣味，體現了江戶新興市民階層追求享樂的內在文化性格。

喜多川歌麿在繪畫生涯的黃金時期還為後世留下了他的自畫像。作於一七九五年（寬政七年）前後的《見立忠臣藏十一段目》（上圖）的錦繪中持盞席地而坐的男子即為喜多川歌麿，其身後的柱子上有「應求歌麿自艷顏寫」字樣，意即「應要求歌麿所作自畫像」。這也是畫師的經營策略，奢華的場面有助於塑造和提升個人形象，進而擴大作品的影響力。

深入遊女心靈，被譽為青樓畫家

幾乎所有的浮世繪畫師都將吉原美人作為描繪對象，但喜多川歌麿筆下的美女不僅是一道社會風景，他更善於捕捉和刻畫日常生活細節及豐富的喜怒哀樂表情，將視線投向女性的心靈深處。在他遺留至今的全部作品中，直接描繪吉原花魁的約占三分之一，如果再加上與吉原有關的題材，則接近半數[24]。最早研

究浮世繪的十九世紀法國文學家龔古爾（Edmond de Goncourt）在其所著《歌麿》（Utamaro）中，將喜多川歌麿定義為「青樓畫家」，儘管略有以一概全之嫌，但還是相對準確的把握住了他畫業的主要成就。

《青樓十二時》系列（參見第一百三十八頁—第一百四十頁）是喜多川歌麿表現吉原生活細節的代表作。當時江戶沒有嚴格的時間概念，按照習俗，一個「時刻」即兩小時。全系列共十二幅，隨時間推移選擇了遊女生活中有代表性的內容，體現出喜多川歌麿對吉原風俗瞭若指掌以及對遊女生活的細緻觀察。

《子之刻》為午夜十二時左右，正在收拾被褥準備就寢，蹲著折疊衣裳的是被稱為「振袖新造」的見習遊女。

《丑之刻》為深夜二時左右，起床外出的遊女手執用於照明的紙撚，正在蹬拖鞋。背景上施設的金粉襯托出珊闌夜色，睡眼惺忪的神情頹廢而纏綿，這是該系列中最精彩的一幅，也是喜多川歌麿單人全身作品中的傑作，入木三分的刻畫了遊女的精神面貌。

《寅之刻》為凌晨四時左右，兩位遊女圍坐在火爐前談興正歡，似乎正在吃早點。右邊的遊女身披男性外衣，暗示了特定的場合。

《卯之刻》為清晨六時，按照吉原的規矩，無論任何身分的客人都必須在六時前離開。畫面上的遊女正在替客人穿衣，男性服裝的內襯上印有狩野派畫師的作品，表現了受制於寬政改革的禁奢令，當時的富人流行將奢華裝飾藏在暗處的時代特徵。

《辰之刻》為早晨八時左右，兩位「振袖新造」還在被窩裡躊躇。

《巳之刻》為上午十時左右，「振袖新造」為剛出浴的遊女端上茶水。在吉原，中級以上遊女的屋裡都有泡澡設施，日語稱為「內湯」。

《午之刻》為正午十二時左右，梳妝打扮中的遊女正回首讀信，對著鏡子關注髮型的是婢女「禿」。

《未之刻》為下午二時左右，左側地上的卜籤顯示了面向畫外的遊女正在請巫師占卜，中央的振袖新造正裝模作樣的為右邊的婢女禿看手相。

23 中井會太郎《浮世繪》，岩波書店，一九五四，八十四頁。

24 淺野秀剛等編《喜多川歌麿展圖錄》解說編，朝日新聞社，一九九五，二十二頁。

▶ 《青樓十二時・丑之刻》
喜多川歌麿
大版錦繪
36.6 公分×24 公分
約 1794 年
布魯塞爾皇家藝術與歷史
博物館藏

全系列共十二幅，隨時間
推移選擇了遊女生活中有
代表性的內容，體現出喜
多川歌麿對吉原風俗瞭若
指掌以及對遊女生活的細
緻觀察。

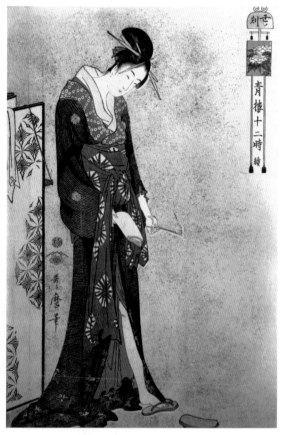

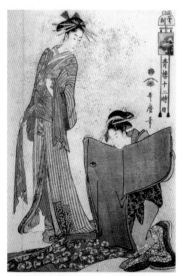

▲ 《子之刻》
36.7 公分×24.1 公分

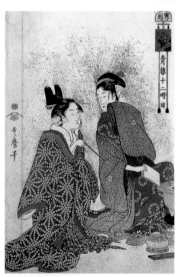

▲ 《寅之刻》
36.8 公分×24.1 公分

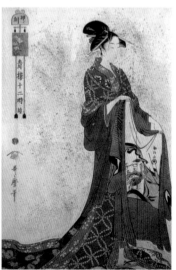

▲ 《卯之刻》
36.6 公分×24 公分

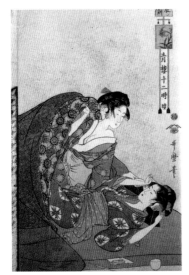

▲《辰之刻》
37.3 公分×24.8 公分

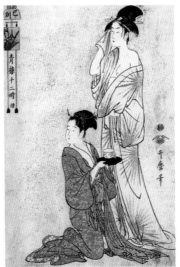

▲《巳之刻》
36.4 公分×22.8 公分

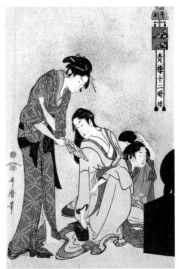

▲《午之刻》
36.7 公分×24.2 公分

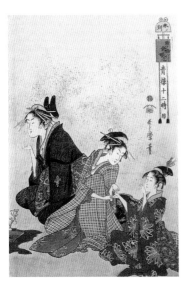

▲《未之刻》
36.8 公分×24.2 公分

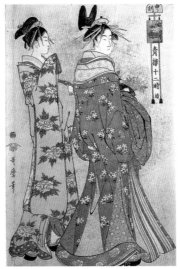

▲《申之刻》
36.7 公分×24 公分

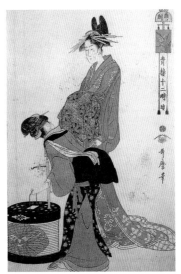

▲《酉之刻》
36.7 公分×24 公分

▲ 《戌之刻》
36.7 公分×25.1 公分

▲ 《亥之刻》
36.8 公分×25.4 公分

《申之刻》為下午四時左右，遊女在振袖新造的陪伴下正要出行，似乎要前往茶屋與客人見面，即所謂的花魁道中。

《酉之刻》為傍晚六時左右，這是吉原一天營業的開始，遊女們將坐在木柵欄後兜攬生意。畫面上手提燈籠的是茶屋的侍女，看起來花魁剛剛抵達或是正要離開。

《戌之刻》為晚上八時，坐在張見世位置上的遊女在寫信，正與婢女耳語。

《亥之刻》為夜晚十時左右，在與客人對飲的酒席上，挺拔端坐的遊女與昏昏欲睡的禿形成鮮明的對比。

《青樓十二時》的畫面上雖然只描繪了遊女，但透過道具的暗示和人物形態方向的呼應關係，將畫面內容擴張到了畫外，讓觀眾以各自的想像力來補充沒有出現在畫面上的人物，全景式的展示了吉原遊女的真實生活。

《北國五色墨》系列沿用了大首繪構圖，北國即北廓，指位於江戶城北的新吉原色情區。「五色墨」則借用一七三一年（享保十六年）刊行的俳書《五色墨》，借用墨色不同之意形容吉原五個階層的女性。

《北國五色墨·川岸》
喜多川歌麿
大版錦繪
37.6 公分×25.6 公分
1794 年—1795 年
巴黎 吉美國立亞洲藝術
博物館藏

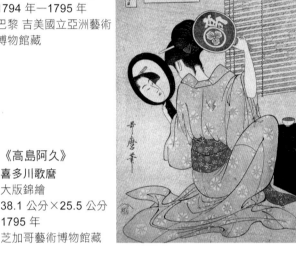

《高島阿久》
喜多川歌麿
大版錦繪
38.1 公分×25.5 公分
1795 年
芝加哥藝術博物館藏

這個系列的五幅依次為《花魁》、《藝妓》、《鐵炮》、《切娘》、《川岸》（參見上面左圖），花魁是最高階級的妓女，自然地位高尚；藝妓不賣身，賣藝不賣身；其餘則是普通妓女，川岸的地位最低下，由於在吉原四周河岸邊的陋室裡接客，也被稱為「河岸見世女郎」。這個系列透過髮型、服飾以及表情的差異，細緻深入的表現了花魁、藝妓、低階妓女等不同人物的內心世界，與《歌撰戀之部》有異曲同工之妙。

除了系列外，喜多川歌麿還在許多單幅版畫中以鏡子為道具，表現吉原遊女的日常生活情景，成為他作品的一大特點。如《髮結》、《高島阿久》（參見上面右圖）等，栩栩如生的描繪了遊女們梳妝打扮的姿態，生動體現了喜多川歌麿對吉原生活的熟悉和觀察。

喜多川歌麿的美人繪世界

《當時三美人》（參見下頁）是喜多川歌麿的經典之作，畫面聚集了當時江戶名氣最大的三位美人，從眼角、鼻梁等細微處的造型可以分辨出不同人物的差異，可見喜多川歌麿在創立美人樣式上的良苦用心。

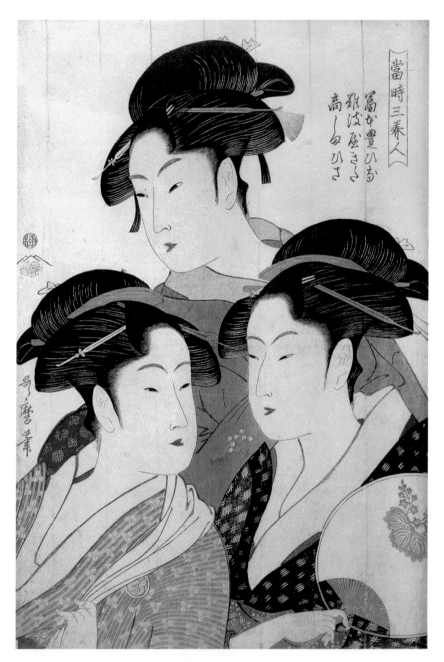

▲《當時三美人》
喜多川歌麿
大版錦繪、白雲母拓
38.6 公分×25.6 公分
1793 年
紐約公共圖書館藏

《當時三美人》是喜多
川歌麿的經典之作，畫
面聚集了當時江戶名氣
最大的三位美人。

《姿見七人化妝・難波屋阿北》
喜多川歌麿
大版錦繪
39 公分×25.5 公分
約 1793 年
私人藏

以鏡子為媒介來展現兩個空間，不僅表現出美人的形象，而且讓觀者清晰看到當年流行髮式的正面和背面。

從人物服飾上的家紋也可以分辨出，位於中央的是吉原玉村屋花魁富本豐雛，家紋是櫻草紋。前排左邊是茶屋招牌女孩高島阿久（約一七七七年─？），圓形柏葉家紋。她是江戶兩國藥研堀米澤町二丁目的煎餅店高島屋長兵衛的長女，江戶後期廣為人知的美女，在兩國經營水茶館。她在一七九三年十七歲時作

為喜多川歌麿的美人畫模特兒而聞名。

右邊的是難波屋阿北（一七七八年─？），梧桐葉家紋。她出生在淺草觀音寺內的茶館難波屋，自幼耳濡目染雙親經營，長大後作為茶館的招牌女孩，身穿時尚服飾，站在店門口招攬顧客。由於外型姣好，很快受到注目，茶館生意爆棚，圍觀的人群甚至影響了正常營業，阿北不得不以潑水驅散。但阿北心地善良，尤其善待窮人，是江戶寬正年間人氣最高的美女，喜多川歌麿以她為模特兒的美人畫超過十五幅。

日本學者小林忠指出，《當時三美人》的標題和構圖皆與中國古代繪畫經典題材《三酸圖》有關。

《三酸圖》說的是金山寺住持佛印邀請好友蘇東坡、黃庭堅到他那裡品嘗桃花醋，三人品嘗之後表情迥異，時人稱其為三酸，表達了中國傳統文化的妙趣。這三位大家後來被引申為儒家、佛家、道家三種文化代表，在江戶時代時《三酸圖》被日本畫師廣泛改裝挪用。

《姿見七人化妝》（上圖）的模特兒也是難波屋阿北，服飾上的梧桐葉家紋證實了這一點。從標題看應該是系列，但目前只有這一幅。人物背靠畫面右上端，正面像從左側占畫面一半以上的圓鏡中大幅度

顯現出來。這面鏡子比其他浮世繪中出現的鏡子要大得多，當時日本的製鏡技術不得而知，「姿見」意即全身鏡。巧妙的以鏡子為媒介來展現兩個空間，不僅表現出美人的形象，而且讓觀者清晰看到當年流行髮式的正面和背面，喜多川歌麿的構圖技巧可見一斑。

值得一提的是，上述「茶屋的人氣侍女」是當時除了藝妓與花魁之外，在江戶市民中擁有廣泛人氣、大家爭相一睹芳容的對象，此前的鈴木春信也在版畫中表現了名為阿仙、阿藤的真實人物，博得廣泛好評。少年時代的喜多川歌麿對此記憶猶新，他不僅繼承了這一題材，甚至在畫面上標記了「故人鈴木春信圖／喜多川歌麿寫」的字樣，以此表明其作為鈴木春信後繼者的心聲。

這也拓寬了美人畫的描繪對象，並進一步延伸至母子題材的表現，使之貼近江戶平民的日常生活。二聯畫《台所》（即廚房）是喜多川歌麿描繪勞動婦女的代表作。

「海女」在日本是一項古老的職業，漁村女性不戴任何呼吸和潛水輔助設備，徒手潛入三十公尺深的海底摘取珍珠貝和鮑魚等海產，形成了

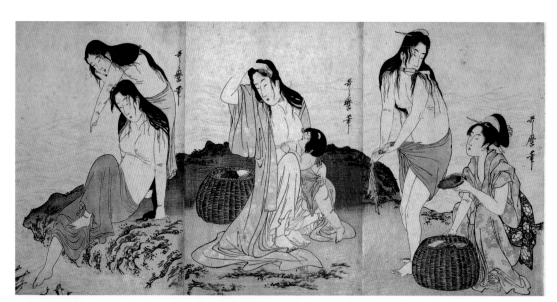

▲ 《採鮑魚》
喜多川歌麿
大版錦繪
78.5 公分×40 公分
1797 年—1798 年
芝加哥藝術博物館藏

在日本，沒有裸體畫的傳統，《採鮑魚》中的人體輪廓線用了獨特的膚色線描，最大限度呈現了健壯且優雅的半裸美人而受到矚目。

一套獨特的工作、生活方式和信仰，一直流傳到今天。三聯畫《採鮑魚》（參見右頁）表現了海女的一些生活和勞動細節：中間一幅的女子正在哺乳，懷孕的海女會一直勞動到分娩之前，幾乎沒有坐月子的習俗；右邊一幅的海女嘴裡銜著一把小鐵鏟，是用來撬開海底礁石上的貝類，潛海時鐵鏟拴在手腕上，萬一鐵鏟被石灰質的貝殼卡住，海女就會有危險。

江戶時代，海女採鮑魚也是浮世繪常見的題材，女性之美與海之神祕構成了畫面的魅力。日本沒有裸體畫的傳統，《採鮑魚》中的人體輪廓線用了獨特的膚色線描，最大限度呈現了健壯且優雅的半裸美人而受到矚目。

日本人對昆蟲的喜愛是與對季節和風景的嚮往相關聯的，平安時代的散文集《枕草子》中就有美文描述，和歌中也有對蟲鳴的詠唱。並且，透過和歌的表現，將蟲鳴作為秋季的景觀與特定場所相聯繫，由此繪製的屏風畫和繪卷是平安時代以來大和繪的特徵之一。這樣的傳統一直延續到江戶時代的浮世繪。《蟲籠》（參見上圖）畫面中的女子在觀賞螢火蟲，不僅細膩的表現出蟲籠的透明感，還用胡粉25點綴出螢火蟲發出的淡淡微光。背景上濃綠茶色與寶物有序排列，構成了市松染效果，華麗的裝飾性意趣是歌麿作品中少見的手法。

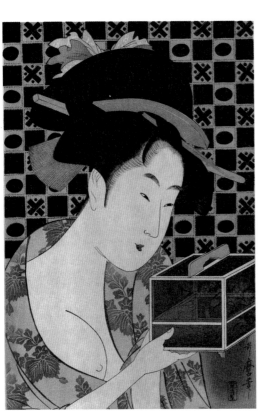

《蟲籠》
喜多川歌麿
大版錦繪
39 公分×26 公分
1795 年—1796 年
私人藏

畫面中的女子在觀賞螢火蟲，不僅細膩的表現出蟲籠的透明感，還用胡粉點綴出螢火蟲發出的淡淡微光。

25 為牡蠣殼風化五年至十年再加工製成。——編注

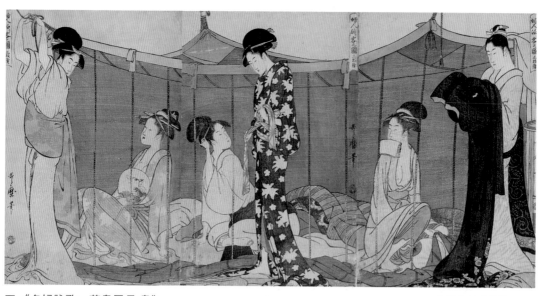

▼《名婦詠歌・花鳥風月 鳥》
喜多川歌麿
大版錦繪
35.5 公分×25 公分
18 世紀末
私人藏

▲《婦人泊客圖》
喜多川歌麿
大版錦繪
36 公分×27.5 公分
1795 年
波士頓美術館藏

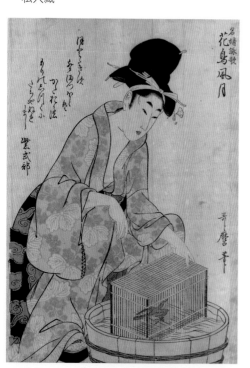

浮世繪對季節的描寫十分生動，《婦人泊客圖》（參見上圖）透過人物手中的團扇和充滿畫面的蚊帳極力營造夏夜的涼爽。一千三百多年前的《播磨國風土記》裡就有描述應神天皇使用蚊帳，是日本古籍中最早關於蚊帳的記載。奈良時代中國的女技工帶來了絹和木棉，由此製作的「奈良蚊帳」，是日本真正意義的蚊帳的開端。戰國時代物質匱乏，民間曾一度流行紙張做的「紙帳」。江戶時代的俳人小林一茶有「月光皎潔，即使紙蚊帳，我也在家」的名句。江戶時代出產於滋賀縣近江以

146

麻為原材料的「近江蚊帳」廣受好評，也稱「萌黃蚊帳」，從武士貴族到平民普遍使用，落語、俳句、歌舞伎和浮世繪等不同藝術形式都有所表現，《婦人泊客圖》描繪的就是「萌黃蚊帳」。蚊帳內外六位女性分別以坐姿和站姿依次排列，姿態各異，充分展現出歌麿美人的多樣化魅力。

《名婦詠歌・花鳥風月 鳥》（參見右頁下圖）是一幅江戶夏日風俗畫。梳著高聳的島田髻髮型的女子將鳥籠放在水盆上，給籠中的杜鵑沐浴。她身著印有初夏之花、梧桐圖案的大花紋浴衣，背景上題寫的字，如在《錦織歌麿形新模樣，讀文》中寫道：「吾之錦繪乃江戶名物，然深感遺憾者近世作此畫之繪師甚乃遠傳海外蒙羞恥。吾繪乃告其美人畫之實意。多如蟻，僅憑紅藍之光澤及怪異之形狀，如此劣作唯恐新人超越自己，又擔心大眾趣味易變的心跡躍然紙上。

進入十九世紀之後，喜多川歌麿為了生計不得不同時替多家出版商繪製畫稿，品質難免參差不齊。他也重新開始全身美人像的製作，但相較於此前表現豐富內心世界的大首繪，在形態造型上已出現樣式化、類型化的傾向，喜多川歌麿的畫業無可奈何的呈現出頹勢。

是平安時代三十六歌仙之一紫式部所作的和歌，詞意是對等待戀人的心緒的詠嘆。《名婦詠歌》是四幅系列，呈現了古代女歌人所作的四首花鳥風月和歌。

身心受創，瀟灑氣度不再

一七九七年（寬政九年）五月，年僅四十八歲的蔦屋重三郎突然因病去世，這對於喜多川歌麿來說無疑是一個沉重的打擊。作為浮世繪師，失去穩定的出版合作，無異於喪失了可靠的經濟後盾，這意味著在日後的畫業中他將付出更大的艱辛。

而且，當喜多川歌麿的聲望如日中天之際，另一位傑出的浮世繪畫師正在悄然崛起，這就是將在下文論及的鳥文齋榮之（一七五六年—一八二九年），他以美人全身像見長，在風格樣式上與鳥居清長有許多相通之處。孤軍奮戰的喜多川歌麿在面臨強力競爭對手之際，還要維持自己作品的人氣不失，儘管他對自己的地位依然有足夠的自信，但還是切實感受到了挑戰的嚴峻。因此他時而在畫作中添加一些自譽性文字，如在《錦織歌麿形新模樣，讀文》中寫道：「吾

一八〇四年（文化元年）五月，喜多川歌麿遭到了一生中最為致命的打擊。當時他取材於暢銷書《繪本太閤記》內容製作的《真柴久吉》和三聯畫《太閤五妻洛東游觀圖》（參見下圖）等錦繪受到幕府當局的查處。因自從德川幕府開府以來，禁止一般民眾以任何形式記述德川家族的創業或頌揚、批判，而喜多川歌麿此作有譭謗將軍之嫌。「真柴久吉」是豐臣秀吉的戲名，畫面表現了豐臣秀吉與武士和女性在一起的場面，此圖是喜多川歌麿招致麻煩的直接原因。

另一幅《太閤五妻洛東游觀圖》描繪的則是豐臣秀吉在京都醍醐寺觀賞櫻花的情景，三聯畫的構圖表現出奢華的場面，豐臣秀吉身邊美女如雲。喜多川歌麿因此被捕入獄並被處以枷手五十天的刑罰。對於自視甚高的他來說，遭此屈辱，身心無疑蒙受重大創傷。雖然被釋放回家後繼續從事浮世繪製作，但題材大都是脫離現實的古典風格美人像，以往的瀟灑氣度不再。

值得一提的是，即使在狀態如此低落的時期，喜多川歌麿還是留下了雖為數不多，但依然堪稱精品的手繪美人畫。《更衣美人圖》（參見左圖）承襲他一貫的華美風格，對女性肌膚質感的細緻表現以及神態

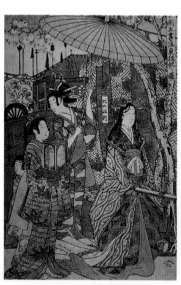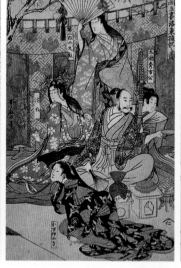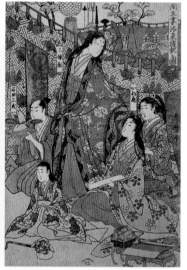

▲ 《太閤五妻洛東游觀圖》
喜多川歌麿
大版錦繪
1803年—1804年
大英博物館藏

自從德川幕府開府以來，一般民眾頌揚或批評德川家族的創業以及豐臣家族的記述、繪畫等表現形式，都是被禁止的，而喜多川歌麿此作表現了豐臣秀吉與武士和女性在一起的場面，是喜多川歌麿招致麻煩的直接原因。

▲《更衣美人圖》
喜多川歌麿
絹本著色
117 公分×53.3 公分
1803年—1805 年
東京 出光美術館藏

承襲喜多川歌麿一貫的華美風格，對女性肌膚質感的細緻表現以及神態刻畫令其他浮世繪師望塵莫及。

刻畫令其他浮世繪師望塵莫及，是喜多川歌麿現存畫作中的精品。

　　得知喜多川歌麿遭遇的許多出版商，似乎預感到一代大師已經來日無多，爭先恐後的向他發出訂單，企圖盡可能多獲取他的畫稿。喜多川歌麿心力交瘁，終於在一八〇六年（文化三年）黯然撒手人寰。

06 後期美人畫，反映時尚卻良莠不齊

日本學界一般將一七八九年—一八○○年（寬政年間）視為浮世繪的高峰期，此後便逐漸走向衰退[26]。喜多川歌麿將美人畫推向頂峰之後，鳥文齋榮之成為連接兩個時代的畫師。後期美人畫鮮明的反映了江戶末期的時代風尚與審美取向，同時也良莠不齊，雖然名師輩出，卻也出現了大量水準低下的庸作，影響了整體水準。但是，江戶末年在浮世繪的樣式、題材和數量上又是最活躍與繁榮的時代，尤其是在工藝上達到了極高的水準，雕刻與拓印技術的成熟賦予浮世繪更加精緻的工藝感。

古趣盎然的鳥文齋榮之

鳥文齋榮之出生於名門武士之家，原名細田時富，俗稱民之丞。其祖父與曾祖父都在幕府中擔任過公職，因此據說其畫名「榮之」是幕府將軍德川家齋所賜，這在浮世繪畫師中是罕見的。

鳥文齋榮之的早年曾隨御用狩野派畫師榮川齋典信習畫，後來又拜民間畫師文龍齋學習浮世繪，他的畫名便綜合採用了兩位老師的名字。尤其是正宗的狩野派技法為他日後的手繪美人畫打下了堅實基礎。

他於一七八五年（天明五年）開始畫插圖，並逐漸轉向錦繪的製作。如前所述，鳥文齋榮之是與喜多川歌麿同時代的又一位人氣畫師，兩人也成為當然的競爭對手。相較於喜多川歌麿極具視覺衝擊力的大首繪，鳥文齋榮之則以站立的全身像取勝。因此，他沒有將女性的細膩表情乃至心理活動作為表現重點，而是以理想化的樣式與喜多川歌麿相抗衡。他以大畫面的全身像和多幅聯畫見長，畫風揮灑大氣，人物舒展挺拔，明顯可見鳥居清長風格的影響。

一七九二年（寬政四年）前後，幾乎在喜多川歌麿推出大首繪的同時，鳥文齋榮之也基本確立了個人風格，最大特點在於人物形態趨於寧靜，造型苗條修

長，墨線流暢，透過抑制人物動作而凝聚出優雅的靜態美。這些特點集中體現在分別以吉原花魁與藝妓為模特兒的《青樓美撰合》與《青樓藝者撰》（參見左圖）兩個系列中，也是鳥文齋榮之的代表作。[27]

《青樓美人六花仙》系列表現出鳥文齋榮之在寬政中期之後的新風格，人物形態出現了新的變化，優雅的坐姿不同於以往亭亭玉立的美人像，也與喜多

川歌麿的風格拉開距離。相較於喜多川歌麿長於表現女性的肉體美與性格差異，鳥文齋榮之的筆下人物更趨典雅清澄，富於理想化。在日語中「花仙」與「歌仙」同音，他借此比喻吉原六位有真實姓名的花魁，靜謐中洋溢著溫馨的書卷氣息，這也是鳥文齋榮之個人品格的寫照，他將自己的精神境界寄託於對古典趣味的營造之中。

▲《青樓藝者撰》
鳥文齋榮之
大版錦繪
39公分×25.8公分
約 1796 年
巴黎 吉美國立亞洲藝術博物館藏

鳥文齋榮之最大特點在於人物形態趨於寧靜，造型苗條修長，墨線流暢，透過抑制人物動作而凝聚出優雅的靜態美。

26 小林忠監修《浮世繪の歷史》，美術出版社，二〇〇五，一〇六頁。

27 日本浮世繪協会編《原色浮世繪大百科事典》第七卷，大修館，一九八二，二百二十一—二百二十二頁。

自錦繪發明以來，從鈴木春信到磯田湖龍齋，從鳥居清長到喜多川歌麿，在美人畫的發展歷程中可以看到從追求理想化造型到向古典趣味回歸，進而注重寫實，重點表現現世美人的流變脈絡。

鳥文齋榮之在重塑鈴木春信的古典雅趣之際，也借鑑了磯田湖龍齋的類比手法，透過局部道具或環境氛圍的描繪，鳥文齋榮之的現世美人像洋溢著與眾不同的古趣。此種高雅的畫風、靜謐的品味不難從鳥文齋榮之的家庭背景找到某種淵源，畢竟是武家名門，潛移默化的女性觀自然滲透在他的筆下。

菊川英山與溪齋英泉，創 S 造型風格

江戶時代末期的大眾審美趨勢急速轉向崇尚頹廢、豔情色相，菊川英山（一七八七年—一八六七年）的作品雖然沒有隨波逐流，但出自他門下的溪齋英泉（一七九一年—一八四八年）以媚態的畫風成為江戶末期的代表性畫師。

菊川英山雖然壽達八十高齡，但他的浮世繪作畫期卻很短，主要作品集中出現在十九世紀初期的十餘年間。菊川英山出生於江戶市谷的造花業之家，父親菊川英二曾研習過傳統的狩野派繪畫，他自幼隨父習畫，後來還拜四條派畫師鈴木南嶺

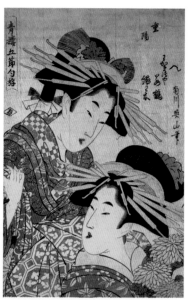

《風流琴棋書畫‧琴》
菊川英山
大版錦繪
38.8 公分×25.4 公分
1804 年—1818 年
東京 平木浮世繪財團藏

《青樓五節句遊‧重陽》
菊川英山
大版錦繪
39.2 公分×27 公分
1804 年—1818 年
東京 平木浮世繪財團藏

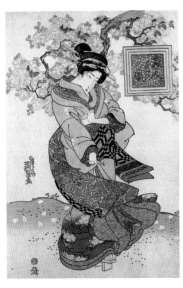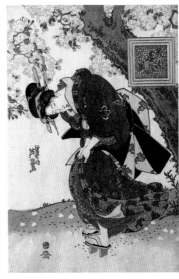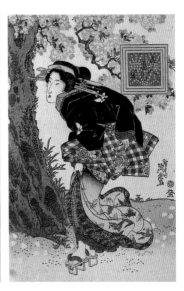

▲《美人春之風》
溪齋英泉
大版錦繪
19 世紀前期私人藏

江戶末期轉向頹靡艷俗，溪齋英泉筆下的女子呈現了當時特有的「貓背豬首」的形態，即頭部傾斜、腹部略微突出的嬌媚姿勢。

為師。菊川英山的浮世繪畫業從繼承喜多川歌麿的風格開始起步，從人物形象到題材的選擇，從背景描繪到光影描繪，都受到前輩的巨大影響。但是，他沒有將人物的內心情感和細微表情作為表現的主要內容，也不追求質感的真實性，而是努力塑造偶像般的穩健品格，人物臉部呈長鵝蛋形，鼻梁也被相應拉長且挺拔，眉毛細長而彎曲，又可見鳥文齋榮之的遺風，典雅的造型受到大眾歡迎。尤其**在全身人物立像中首創了「S」形的姿態，即頭部傾斜、腹部略微突出的嬌媚姿勢，這是江戶末期浮世繪特有的「貓背豬首」[28]造型的起點。**

溪齋英泉的經歷與個性都極具特點。他出生於江戶星岡的武士之家，本姓松本，後改姓池田，俗稱善次郎，年幼時曾學習過狩野派繪畫。

溪齋英泉六歲喪母，二十歲喪父，一時離家出走流浪，還跟隨狂言作者學習過一段時間，青少年時期跌宕坎坷。後來被菊川英山的父親收留，二十五歲前後開始從事製作浮世繪。

28 駝背縮脖子。——編注

溪齋英泉的早期作品雖然可見菊川英山的影響，但在人物形象上逐漸顯露出妖豔的風格。輕佻的睫毛、深朱的口紅以及微張的嘴脣，無不漂浮著嫵媚的脂粉氣。一八二〇年代之後他進一步確立個人風格，人物臉部略大，微眬的兩眼距離也大於正常比例，進一步完善了「貓背豬首」的造型風格，折射出頹廢的世態心理。他畫的一系列花魁圖服飾雍容華貴，人物形態嬌柔扭曲，呼應了江戶晚期的審美風尚，成為時代的典型樣式。梵谷曾臨摹過五幅浮世繪，其中一幅就是溪齋英泉的《花魁》（左圖）。

▲《花魁》
溪齋英泉
柱繪
71.8 公分×24.8 公分
1842 年
東京富士美術館藏

梵谷曾用油畫臨摹過五幅浮世繪，其中一幅就是《花魁》。

《大文字屋內・本津江》（參見左頁）是溪齋英泉的系列花魁圖之一，大文字屋是位於江戶新吉原京町一丁目的妓館。這幅作品巧妙利用花魁本津江的名字來比喻大津繪。大津繪是滋賀縣大津市從江戶時代初期開始作為地方特產的民俗繪畫，有各式各樣的畫

題，花魁和服的前襟上畫滿了大津繪的典型題材。

左上方的「藤娘」（紫藤花少女）戴著黑色斗笠，身穿藤蔓圖案和服，手裡舉著紫藤花枝，是最有代表性的寄託美好願望的傳統圖像，也是歌舞伎名劇，至今依然被製作成人偶廣為流傳；右下方的「鬼之寒念佛」，鬼穿著僧衣，諷刺披著慈悲外衣的偽善者。花魁腰上繫的葫蘆象徵「瓢簞鯰」，也是大津繪的題材之一。

十五世紀室町幕府將軍足利義持提出一樁參禪的公案，瓢簞即葫蘆，一個人用葫蘆去摁[29]水裡的鯰魚，圓的葫蘆和滑的鯰魚，不可能摁得住，比喻達不到目的。畫僧如拙奉命畫成水墨畫《瓢鯰圖》，兼有馬遠山水和梁楷人物的神韻，是日本美術史上的名作。

由於溪齋英泉用心在色彩配置上盡可能採用簡約的手法，他筆下的頹廢風格的美人畫尚未跌入沒落的低俗。他的美人畫表現對象主要是遊女，但形態造型獨到，透露著鮮活的生命力。溪齋英泉甚至在江戶的根津經營過一段時間的妓院，幾乎沒有哪一位浮世繪畫師能像他那樣，對遊女們的生活形態以及心理活動有著獨到的觀察和理解。溪齋英泉不僅製作全身美人像，也留下了許多大首繪佳品[30]。

29 音為「ㄣˋ」，以手按壓。——編注

30 小林忠監修《浮世絵の歷史》，美術出版社，二〇〇五，一〇六頁。

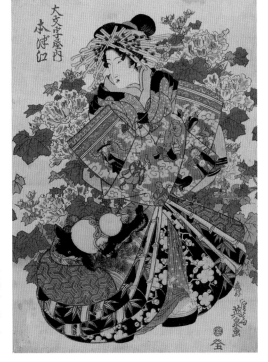

▶《大文字屋內・本津江》
溪齋英泉
大版錦繪
37.5 公分×25.5 公分
19 世紀前期
私人藏

頭戴著黑色斗笠，身穿藤蔓圖案和服；在和服右方的「鬼之寒念佛」，鬼穿著僧衣，諷刺披著慈悲外衣的偽善者。

07 歌川派的集大成者——歌川國貞

歌川派是十九世紀中期席捲幕末（按：即江戶幕府末年）江戶浮世繪界的最大流派，開山鼻祖是十八世紀末的浮世繪畫師歌川豐春（一七三五年—一八一四年），門下畫師多達一百五十餘人。歌川派畫師幾乎涵蓋了浮世繪的所有題材，不僅著眼於畫面的靚麗，也與生活緊密相連。歌川派反感「畫家」和「畫師」的稱呼，而稱自己為「畫工」，並經常在作品上署名「畫工 歌川某某」。歌川派有非常細緻的師承和分支，在成為歌川派弟子之後，如果技能得到認可，則可以正式入門，以歌川為姓命名，並允許使用其他流派沒有的，歌川獨特的家紋「年之丸」，也稱為「年玉」。家紋通俗易懂，帶有家紋的和服成為當時江戶戲劇小屋的入場券。

歌川派，江戶時代浮世繪最大派系

歌川豐春原名昌樹，俗稱但馬屋莊次郎，後來改

▲《櫻下花魁道中圖》
歌川豐春
絹本著色
102.3 公分×41.4 公分
18 世紀後期
東京 太田紀念美術館藏

《櫻下花魁道中圖》極盡奢華，寫實入微，明朗的色調和健美的人物，充分展示出歌川豐春的個人風格。

名為新佑衛門，號一龍齋、潛龍齋、松爾樓等。據考曾師從西村重長、石川豐信等人，並隨京都狩野派畫師鶴澤探山習畫。時值西方繪畫開始逐漸進入日本，在他創作活動的初期（安永三年），德國醫學家 J. Kulmus 所著的《解體新書》（Anatomische Tabellen）的荷蘭語本被翻譯出版，在當時的江戶地區引起很大迴響。從此歌川豐春的製作開始趨向現實表現風格，並為引進西方繪畫透視法做出了許多開創性的嘗試。

繪畫生涯後期所專注的手繪浮世繪，則留下了許多膾炙人口的作品，代表作《櫻下花魁道中圖》（參見右頁）極盡奢華，寫實入微，明朗的色調和健美的人物，充分展示出他的個人風格。歌川豐春對於浮世繪發展的最大貢獻在於創立了歌川派，栽培出一批身手不凡的門徒弟子，在各類題材都有不俗的表現。

歌川豐春的兩位高徒是歌川豐國（一七六九年─一八二五年）和歌川豐廣（?─一八二九年），他們成為歌川派引領群倫的畫師。歌川豐國出生於江戶神明前三島町的製作「人形」（即木偶）之家，號一陽齋。一七八二年（天明二年）拜歌川豐春為師，時年十三歲。他以表現理想美的歌舞伎畫和美人畫受到廣泛歡迎。

目前可以確認的歌川豐國最早作品，是一七八九年（天明六年）製作的繪曆《年始之男女》和《狂歌太郎冠者》的插圖，他的早期製作，基本上以繪曆、狂歌繪本、歌舞伎畫等為中心展開。

在此過程中，他透過與出版商和泉屋市兵衛、文學作者櫻川慈悲成，以及廣大戲迷的交流，逐漸形成了廣泛的人脈。歌川豐國從一七九〇年─一七九一年（寬政二、三年）前後開始的美人畫逐漸擺脫歌川豐春的風格，在借鑑鳥居清長和喜多川歌麿畫風的同時，開始探索自己的風格，創作出符合時代要求的瀟灑嬌豔的女性美的歌川派樣式。

《今樣美人合・新製姿見酒盃》（參見下頁左圖）系列是歌川豐國將美人畫和歌舞伎畫結合在一起的代表作，所謂「姿見酒盃」就是畫面左上方畫著歌舞伎演員像的酒杯形插圖，這是當時流行的一種手法，有廣告宣傳的意味，杯中畫的是歌舞伎演員二代岩井三郎的肖像。畫面上是出浴的美人正在用梳子整理髮型，歌川豐國的筆下描繪出水靈靈的肢體，略顯生硬的線條體現出張力。

歌川豐廣本姓岡島氏，俗稱藤四郎，號一柳齋。與他同時期他的最大特點是不迎合世風、堅持自我。

的歌川豐國的錦繪製作量巨大，善於迎合大眾口味而博得廣泛人氣，相形之下，歌川豐廣顯得默默無聞而得不到應有的評價。他的初期作品沿襲歌川豐春的風格，主要從事繪本、小說插圖以及手繪美人畫等題材，亦可見些許喜多川歌麿的手筆。歌川豐廣比較成熟的個人風格出現在十八世紀末期，也是他的作畫高峰期，畫面以表現女性的豐富表情見長（參見右頁圖）。

他不像歌川豐國那樣熱衷於將歌舞伎中男扮女裝的演員像，移植到美人畫中，而是堅持自己的風格。他還在美人畫的背景描繪中體現出深厚的功力，文雅而沉靜，重視詩意表達和情感氛圍的營造。

歌川派的中興很大程度上有賴於歌川豐國培養出的幾位得意門生，主要有歌川國政（一七七三年—一八一〇年）、歌川國芳（一七九七年—一八六一年）和歌川國貞（一七八六年—一八六四年），加上出自歌川豐廣門下的歌川廣重（一七九七年—一八五八年），他們各自在不同領域都成長為超越前人的名師，並培養出大批弟子，資料顯示國貞有一百四十七名，國芳有一百七十三名。因此可以毫不誇張的說，江戶末期至明治初年的浮世繪界，是由歌川派畫師主導的。後來影響梵谷等印象派畫家的浮世繪，也大多出自歌川派畫師之手。

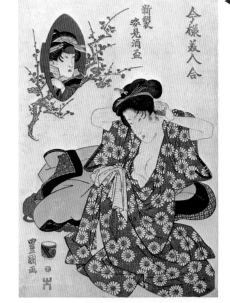

《今樣美人合・新製姿見酒盃》
歌川豐國
大版錦繪
39.4 公分×27.3 公分
1815 年—1825 年
東京 酒井收藏

▶ 《皐月雨之圖》
歌川豐國
大版錦繪
39 公分×38.5 公分
19 世紀前期
東京 酒井收藏

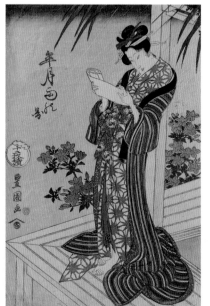

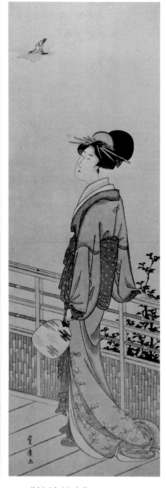

▲ 《河岸船美人》
歌川豐廣
大版柱繪
70.2 公分×25.1 公分
18 世紀
私人藏

▲ 《杜鵑美人》
歌川豐廣
大版柱繪
74.5 公分×24 公分
18 世紀
私人藏

歌川豐廣並不熱衷於將歌舞伎中男扮女裝的演員像移植
到美人畫中，而是堅持自己的風格。在美人畫的背景描
繪中體現出深厚的功力，文雅而沉靜，重視詩意表達和
情感氛圍的營造。

歌川國政擅長歌舞伎畫，歌川國芳主要描繪以
歷史故事和武士為主題的浮世繪，歌川國廣則是舉世
聞名的風景畫大師。歌川國貞在美人畫和歌舞伎畫都
頗有建樹，他一生製作量極為龐大，從二十多歲開始
到七十九歲去世為止持續受歡迎，作畫期長達五十餘
年，留下了逾萬幅作品。

頹廢妖豔的「頹廢美人」

歌川國貞出生於江戶本所的經營渡船場之家，
十五、六歲時拜歌川豐國為師，成為其入門弟子。
二十二歲左右以國貞為名開始發表美人畫、小說插
圖及歌舞伎畫等浮世繪。歌川國貞大約從一八一一年
（文化八年）開始以「五渡亭」為畫號，這是他創作

的高峰期。據說五渡亭是狂歌師大田南畝為他取的，歌川國貞非常喜歡這個畫號，即使後來還使用其他畫號，但五渡亭一直用到一八四三年（天保十四年）。這一時期的美人畫最具生活氣息，更加直接的表現日常風景。與前輩喜多川歌麿、鳥文齋榮之等人的典雅風格不同，更加貼近平民審美趣味。

歌川國貞在一八四四年（弘化元年）繼承歌川豐國之名，自稱「三代豐國」。但由於歌川豐國去世後很快由其養子歌川豐重繼承了二代之名，今天的日本學界將其稱為「三代豐國」。

歌川國貞傾慕江戶中期著名的畫家、藝人英一蝶（一六五二年—一七二四年），自學他的繪畫風格。英一蝶在學習當時已經形式化的狩野派的同時，也被浮世繪所吸引，透過加入古典的輕妙惡搞和俳諧趣味，以超越岩佐又兵衛和菱川師宣的都市風俗畫為目標，作品充滿市井風俗和生活氣息，有著民間畫師的風格。

歌川國貞從一八二七年（文政十年）前後開始使用的畫號「香蝶樓」就是取自英一蝶的「蝶」字和他的名字「信香」的「香」字。從他的作品畫面上也不難看到英一蝶的影響，尤其是手繪浮世繪有著細膩精緻的品味。

《當世美人合》是以花魁、藝伎為主題的系列，體現出歌川國貞線描的典型風格。《打扮中的藝妓》（上圖）中的藝伎姿態

▲《當世美人合・打扮中的藝伎》
歌川國貞
大版錦繪
38.9 公分×26 公分
19 世紀前期 東京 靜嘉堂文庫藏

妖嬈，有歌川國貞的大首繪裡極少見的彎曲的動作。上方的扇形框內的圖案，是用包袱布包著的三味線紙箔、火石和火鐮，後兩者是用來點燃淨身出門的篝火，這些道具巧妙的暗示了藝妓急於化妝出行的狀態。

《東都名所四季之內・兩國夜陰光景》（參見下圖）的獨特之處，在於畫面上的藝伎形象模仿歌舞伎劇中的女形美人，分別對應六位真實的歌舞伎演員，從右到左依次是四世尾上梅幸、五世瀨川菊之丞、初世阪東秀歌、七世岩井半四郎、十三世市村羽左衛門、三世岩井粲三郎。

他們在納涼划拳，享受江戶夏夜的美景。畫面不僅精細的描繪了人物惬意的神情和華麗的衣飾，還細緻的表現了豐富的夏季消暑食品和盛放的器具。

畫面中央的藝者玩興正濃，膝邊放著洗杯器等瓷器，左側堆滿了食物，從枇杷、西瓜、甜瓜等水果，到煮豆和都春錦等料理。畫面左側站立的藝者拿著撒著砂糖的白玉團子。三聯畫構成開闊的視野，背景是夏夜隅田川水上居酒屋的泛舟景象，月色下兩國橋的剪影清晰可見。

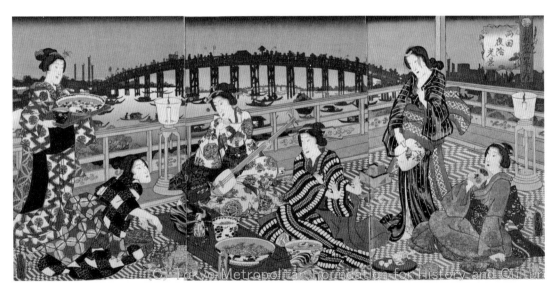

▲《東都名所四季之內・兩國夜陰光景》
歌川國貞
大版錦繪
74.5 公分×36 公分
1853 年
東京 江戶東京博物館藏

畫面上的藝伎形象模仿歌舞伎劇中的女形美人，分別對應六位真實的歌舞伎演員。他們在納涼划拳，享受江戶夏夜的美景。

這一時期的浮世繪製作還表現出另外一種傾向，即與日常生活發生緊密聯繫，最主要的就是出現了扇面畫形式（參見右圖）。傳統的扇面畫開始於江戶時代前期，由於大量生產而使成本低廉，隨著需求增加，浮世繪以這一特殊樣式為載體，美人畫、歌舞伎畫、風景花鳥畫等各種題材的製作量劇增，歌川國貞在扇面畫上也有許多不俗之作。

▲《入船帳》
歌川國貞
團扇繪版錦繪組物
28.9 公分×17.8 公分
19 世紀前期
倫敦 維多利亞與亞伯特博物館藏

暗藏寓意的「源氏浮世繪」

歌川國貞的一大貢獻還在於開創了「源氏浮世繪」的題材。一八二九年，大眾文學作者柳亭種彥改編、歌川國貞畫插圖的合訂本《偐 紫田舍源氏》，以江戶時代的風俗替換挪用《源氏物語》中的人物和場景，一上市就成為暢銷書，社會各階層掀起了源氏熱潮，甚至也對歌舞伎的劇碼創作也產生了影響。

「偐」即「贗」，「偐紫」意為模仿作者紫式部，「田舍」即鄉下，自嘲為偽劣、卑俗之物。雖沿用原著的人物名字，但故事情節卻脫胎換骨，轉移到室町時代的勸善懲惡的故事。《偐 紫田舍源氏》到一八四二年為止共發行了三十八篇，因柳亭種彥去世而無疾而終，但由此興起的源氏熱潮一直持續到明治初期。歌川國貞也持續畫源氏繪，總計超過一千幅。

「源氏」浮世繪嚴格說起來都是以《偐 紫田舍源氏》為題材。

皋月即五月，《皋月》（參見左頁）的點題之筆是右下角正在給水塘裡的鯉魚餵食的一位女子，水邊開滿了菖蒲花。菖蒲有香氣，是中國傳統文化中可防疫驅邪的靈草，端午節有把菖蒲葉和艾草捆一起插於

籬下的習俗。中國的端午節在奈良時代傳入日本，後來和「鯉魚跳龍門」的民間故事融合成祈願男孩子健康成長的重要儀式。五月五日這天，武士家庭把掛有家紋的旗幟等武家裝飾擺在門口慶祝。平民從江戶中期開始，用懸掛鯉魚旗代替武具，鯉魚旗是力量和勇氣的象徵，寄託父母期盼孩子勇敢堅強的願望。

三聯畫縮緬繪《源氏上棟之景》（參見下頁）由歌川國貞和二代歌川廣重（一八二六年—一八六九年）合作，國貞畫人物，廣重畫風景，以「當世風」源氏繪的形式表現江戶時代的風俗。「上棟」即上梁，是慰勞工匠和祈禱工程順利、居家平安的儀式。

畫面左側背景可見舉行儀式時在梁木上朝著鬼門的方向插上驅魔裝飾物「幣串」和「破魔矢」，神道教認為東北方向為鬼門，相反方向的西南方為後鬼門，都是萬事忌諱的方位。「幣串」的原型為神社祭典物品「御幣」，是將奉獻給神的白紙或布帛串起來的造型物。「破魔矢」是作為正月的吉祥物和神具在神社、寺院被授予的箭。講究的人家還會舉行真實的射箭儀式，象徵除惡消災。畫面上的人物正在準備祭壇上供奉的年糕、蔬菜、穀物、神酒、洗米、鹽等。

縮緬是用平織工藝織成的絹布，表面有細微的

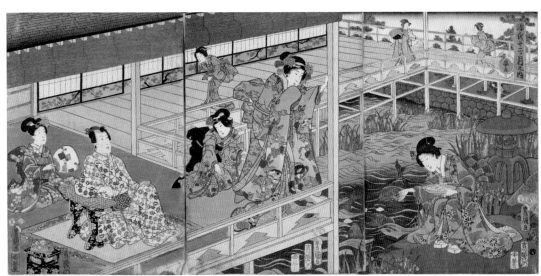

▲《源氏十二月之一・皐月》
歌川國貞
大版錦繪
73 公分×35 公分
1856 年
京都浮世繪美術館藏

皐月即五月，《皐月》的點題之筆是右下角正在給水塘裡的鯉魚餵食的一位女子，水邊開滿了菖蒲花。中國的端午節在奈良時代傳入日本，後來和「鯉魚跳龍門」的民間故事融合成祈願男孩子健康成長的重要儀式。

▲《源氏上棟之景》
歌川國貞、二代歌川廣重
大版縮緬繪
58 公分×26.5 公分
1864 年　私人藏

《源氏上棟之景》由歌川國貞和二代歌川廣重合作，國貞畫人物，廣重畫風景，以「當世風」源氏繪的形式表現江戶時代的風俗。「上棟」即上梁，是慰勞工匠和祈禱工程順利、居家平安的儀式。

凹凸感，是高級和服的面料。縮緬繪是將拓印好的浮世繪捲在棒子上，反覆擠壓搓揉，使之產生細密的皺紋，類似縮緬絹布，手感柔軟。紙張也因此縮小四分之一左右，色彩更加鮮豔。十九世紀末，縮緬繪大量出口到歐洲，廣受歡迎。

江戶風俗

歌川國貞堪稱當時浮世繪界的領袖人物，描寫「江戶仔」生活的第一人。他的人氣甚至超過葛飾北齋、歌川廣重和歌川國芳，可以說是將江戶生活以生動的視覺形象，傳遞到現代的浮世繪師。在他的筆下，有享受四季變遷的人們，也有品嘗料理、演奏樂器、寵貓的人們，還有講究時尚和流行妝容的女性。

在歌川國貞的作品裡，日本人的生活方式和服裝穿戴鮮明的浮現出來。《星之霜當世風俗》是歌川國貞具代表性的一個七幅系列，其時他正值年輕，張力十足，經驗的積累和技法的熟練，可以說是理想藝術境界時期的產物。

《星之霜當世風俗·行燈》（參見左頁）是這個

▲ 《星之霜當世風俗‧行燈》
歌川國貞
大版錦繪
38.1 公分×26.2 公分
19 世紀前期
東京 靜嘉堂文庫藏

畫面上的女子身穿深紅色睡
衣走出榻榻米，撥動行燈的
燈芯。淡墨色的手影效果和
用羽化技法表現出行燈的光
線，也是浮世繪技法開始出
現的現代之光。

系列最精彩的一幅，畫面上的女子身穿深紅色睡衣走出榻榻米，撥動行燈的燈芯。淡墨色的手影效果和用羽化技法表現出行燈的光線，也是浮世繪技法開始出現的現代之光。另外，在美人的領子上特意署著歌川國貞的畫號「五渡亭」，令人揣測也許是送給熟識的妓女的禮物。

美人的服裝圖案日語稱為「緋鹿子」，是在絲織物上使用多種捆紮技術進行染色而成，因類似鹿身上的紋樣，也稱「鹿子染」，最早可以追溯到奈良時代。由於是非常費工夫的紋樣，在江戶時代也曾被作為奢侈品而受到限制。現在主要作為高級和服的製作技術，在京都生產的絲綢上施以鹿子的布料，被稱為「京鹿子染」。

《星之霜當世風俗‧蚊帳》（參見左頁）描繪了夏夜民女用紙撚在蚊帳裡熏蚊子的情節，打開的摺扇上面還有兩條備用的紙撚，蚊帳外面擺放著行燈，席子上還有畫著歌舞伎演員像的扇子，周到的細節和人物的認真表情，真實生動的反映了江戶時代日本平民的生活習俗。

《江戶自慢》系列由充滿季節感的美人畫構成，每幅畫面都配置了江戶一年中儀式活動的夏秋季景

物的畫中畫。日語「自慢」即自誇、驕傲、得意，標題的意思就是對江戶生活的讚頌。《江戶自慢‧五百羅漢施餓鬼》（參見第一百六十八頁）一幅將天恩山五百羅漢寺的三匹堂作為畫中畫。五百羅漢寺創立於一六九五年（元祿八年），位於今天的東京都目黑區。每年七月一日至除夕，這座寺廟會舉行「施餓鬼」法會，為無人祭祀的死者做水陸道場，超度眾生，尤其十六、二十一、二十五日和除夕是大施餓鬼日，參拜者擁擠不堪。農曆七月，正值盛夏，母親在獨特的穹型蚊帳裡為嬰兒哺乳，充滿溫馨的平民家庭生活氣息。蚊帳的縱橫線運用版畫的疊加拓印技法，也是畫面的點睛之筆。

《江戶名所百人美女》是歌川國貞在晚年七十歲之際完成的百幅系列，也是江戶末期藝術和技術皆達到很高水準的浮世繪代表作。縱覽這百幅美女圖，年齡從十多歲的少女到七旬老嫗，涵蓋了茶屋侍女、藝伎、遊女、料理店老闆、貴婦、女傭等形形色色的身分和職業，而且其中不乏有真實姓名的人物，堪稱江戶職業圖鑑。

江戶時代民間流行一種猜謎畫，即以特定圖畫或文字的諧音表示另一種意思，體現辨識的趣味性。在

▲《星之霜當世風俗・蚊帳》
歌川國貞
大版錦繪
38.1 公分×26.2 公分
19 世紀前期　東京　靜嘉堂文庫藏

描繪了夏夜民女用紙撚在蚊帳裡熏蚊子的情節。周到的細節和人物的認真表情，真實生動的反映了江戶時代日本平民的生活習俗。

167

▲《江戶自慢・五百羅漢施餓鬼》
歌川國貞
大版錦繪
37.2 公分×25.6 公分
1819 年—1821 年
千葉市美術館藏

《江戶自慢》系列由充滿季節感的美人畫構成，每幅畫面都配置了江戶一年中儀式活動的夏秋季景物的畫中畫。此幅將天恩山五百羅漢寺的三匝堂作為畫中畫。每年七月一日至除夕，這座寺廟會舉行「施餓鬼」法會，為無人祭祀的死者做水陸道場。

識字率低的當時，多使用在日曆、招牌等需要讓百姓周知的事物中。浮世繪也常用這種手法，有意加入和畫面內容無關的文字、人與物，猜測用圖畫替換的詞語，題材有人名、地名、名勝、動植物、工具等各式各樣，作為「畫謎」在江戶時代很受歡迎。《江戶名所百人美女》大量借鑑了這種手法，插入了許多地理方志、年間儀式活動、歌舞伎、曲藝等與江戶文化密切相關的內容。可見，當時的江戶民眾抱著極大的好奇心，一邊觀賞美人畫，一邊破譯畫中密碼。

時值歌川廣重的風景畫《名所江戶百景》系列剛出版，歌川國貞和歌川廣重雖然師出不同，但同為歌川派畫師，兩人私交甚好。歌川國貞曾與歌川廣重合作《雙筆五十三次》系列，「雙筆」即兩人合作之意，歌川國貞畫歌舞伎演員人物，歌川廣重畫風景。

歌川國貞顯然以《江戶名所百人美女》與歌川廣重的《名所江戶百景》相呼應，並借鑑了許多風景構圖，畫面上的風景小插圖由歌川國貞的弟子歌川國久繪製。這個系列不僅僅是以描寫百位美女為目的，更是以解讀江戶名勝和美女關係的「畫謎」來製作。

以《江戶名所百人美女・人形町》（參見下頁）一幅為例，人形町是今天東京都中央區的地名，江戶

時代只是一條街道的名稱，沿街聚集了歌舞伎劇場、傳統木偶戲劇場、雜貨鋪和各種曲藝劇場，還有許多人偶店鋪，「人形町」由此得名，是江戶時代的大眾娛樂街。畫面上的美女手持寫著「壽壽女香」的白粉袋子若有所思，白粉是江戶時代女性化妝的基本材料。插圖裡的商鋪招牌上寫著「菊露香」，是當時的歌舞伎演員瀨川菊之丞經營的化妝品商鋪，他是江戶後期有代表性的女角扮演者，因此他的化妝品特別有人氣。美女梳著島田髮型，和服面料是名貴的「京友禪」，上面有精緻的「鹿子染」，看上去是高級武士的公主。

此外，由於歌川國貞繼承了豐國的畫名，導致門徒激增，各路出版商的訂單也雪片般飛來，使他的作畫量在這一時期達到了最高峰。甚至有些作品僅由歌川國貞描繪主要部分，其餘則由弟子們完成。數量的氾濫難免導致品質的低落。由於他最大限度的滿足了廣大市民的需求，也成為幕末浮世繪大量生產時代的中堅。但是，儘管以歌川派為代表的畫師繼續推出大量美人畫，頹廢的色相表現卻預示著浮世繪美人畫氣數已盡。

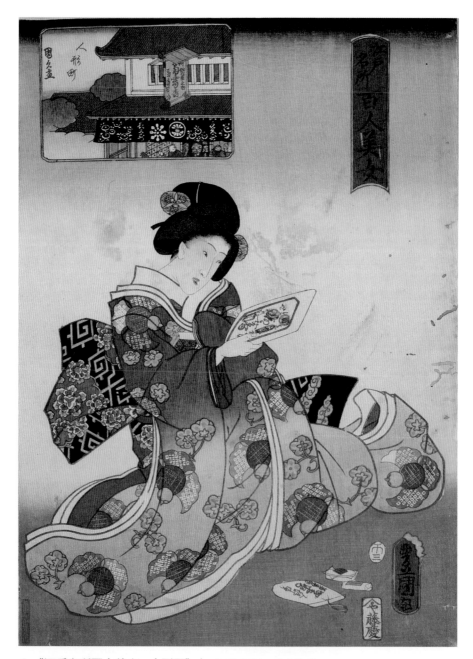

▲《江戶名所百人美女・人形町》
歌川國貞
大版錦繪
36.3 公分×25 公分
1858 年
波士頓美術館藏

人形町是江戶時代的
大眾娛樂街。畫面上
的美女手持寫著「壽
壽女香」的白粉袋子
若有所思。

第三章

春畫，江戶極樂美學

01 | 什麼都玩，性觀念超開放

「春畫」即古代中國的「春宮畫」，春即春情，宮乃宮室，日本人略去了一個「宮」字，意在強調其世俗色彩。露骨描繪色情的浮世繪春畫與美人畫有著密切聯繫，都是由吉原文化衍生出來的題材，以其通俗而面向下層平民，是浮世繪的主要題材之一。

日本學者白川敬彥指出：「如果說浮世繪是江戶文化的精華，那麼春畫就是其中很重要的一部分，從木版畫的技術而言也體現了其精髓。因此，若不論及春畫，浮世繪史將無法成立……對畫師的論述也是不完整的。」今天，日本學界對春畫有深入的研究，不僅有豐富的出版物，還有不少專門學者和各類專著出版，面向公眾的浮世繪春畫展覽也在逐步開放。由於現實的原因，這方面的內容幾乎完全沒有被介紹到中國。作為浮世繪的一個主要題材，甚至是始源性題材，在全面考察浮世繪的論述中是無法或缺的。

從理論上說，日本人在性文化上的開放意識和人情倫理，與日本本土文化——原始神道密切相關。受原始神道理念影響，日本形成了以「誠」為中心的倫理觀，即人們對內心真實的情感乃至情欲不加限制，任其自然發展。因此日本人的倫理觀極富感情色彩，較少中國儒家道德，特別是在男女兩性問題上，極少嚴格的禁忌與規範。大和民族對性的崇尚，有如他們對自然的崇尚。

春畫，密藏笑點的世界

浮世繪春畫由於表現手法誇張並具有滑稽性，**也被稱為「笑繪」，即表現出江戶市民特有的樂天性格**。如同在江戶時期廣泛流行的富有諷刺幽默風格的狂歌、黃表紙等大眾文學作品那樣，春畫也屬於戲作一類，超越常態的描繪並非一味追求色情表現，荒淫的猥褻感被滑稽幽默的視覺形態所消解，這也是日本春畫不同於中國春宮畫的實質所在。

實際上，縱觀日本美術的整體狀態，可以發現日本民族很善於在造型藝術中表達「笑」的因素。無論是在作品中直接描繪或是透過暗喻手法引發，笑幾乎出現在每一個歷史時期的不同造型藝術中。從繩紋時代的土偶到古墳時代的埴輪（按：日本古墳頂部和墳丘四周排列的素陶器的總稱），從狩野派繪畫到江戶時代的佛像，都可以看到大量對笑的表現。究其根源，這與日本民族的樂天性格，以及日本美術所具有的「遊戲性」有著直接聯繫。

平安時代的畫僧鳥羽僧正覺猷（一〇五三年─一一四〇年）所作的《鳥獸戲畫》，被認為是後來表現滑稽內容的繪畫的緣起，因此這類令人捧腹的戲畫被統稱為「鳥羽繪」。據《古今著聞集》記載，鳥羽畫僧也作有帶春畫性質的戲畫。辻惟雄指出，從古墳畫上所表現的風俗畫，「相隔千年以上所表現的兩種歡樂的笑臉有著驚人的共通性」、「將性視為罪惡的觀念，與日本人是無緣的。尤其在古代社會，性就被認為是極其自然的事情。在《今昔物語》、《古今著聞集》等說話文學中，性就被作為笑的道具加以描述。」

儘管中國的程朱理學對日本文化產生了深刻影響，但日本歷史上從來就沒有形成過嚴格的禁欲主義，理學規範只是停留在極少數世襲御用文人的觀念之中，日本民眾乃至武士都具有相對開放的性觀念。日本的原始宗教神道教兼含佛教和道教成分，它在創始初期對性文化也有過一定的影響。

日本的神道信仰較之其他文化的不同之處在於，它是一種沒有具體教義、教典的巫術信仰。包羅萬象的宇宙自然被認為是無所不在的神，從自然界的有靈動物到森林山石、江河雷電等都是神的化身，性所具有的神祕的生殖愉悅，導致日本人將形似男性或女性生殖器的山巒岩石，作為神的具體形象加以崇拜，並由此延伸至將所有貌似物都作為神的化身，甚至以石雕、木雕工藝製成男女生殖器的實物模型供奉在神社裡膜拜。

生殖崇拜的歷史在世界文化中由來已久。雖然日本文化有許多內容起源於中國和印度，但其本國的宗教、政治和藝術傳統對文化發展的作用，依然是決定性的。出現於中國東漢時期表現男女交合的石雕被稱為「道祖神」，於平安時代經朝鮮半島傳入日本。以原始造型表現生殖崇拜更可以追溯到新石器時代，繩紋中期在日本中部近畿以東地區，還廣泛出現了「石

棒祭祀」。高達兩公尺左右的巨型石柱形似男性生殖器，大都被供奉在祭壇上。從大量與石棒有關的遺址來看，與世界上絕大多數的原始文化一樣具有生殖崇拜的意義。

奈良時代在日本四國地區的古代洞窟中，還發現了巨大的女性生殖器壁畫，無疑是被作為神的符號加以崇拜，可以認為日本的春畫即由此脫胎而來。

不同於重寫實的唐繪，空白餘韻之美同樣表現在日本春畫中。早期的春畫大都沒有背景，延續了大和繪的裝飾性手法。同時，日本繪畫的平面化表現手法很適合於在春畫中表現性器官，這是傳統的西方寫實技法所無法達到的效果。因此，日本春畫從一開始就在充分表現人物的同時，細緻乃至誇張的描繪性器。

從繪卷到浮世繪

據山岡浚明所著《逸著聞集》記載，**日本的春畫由來已久，也被稱為「枕繪」**。可以確定**最早的春畫出現於西元九世紀初**，是平安時代由大和繪始祖巨勢金岡（生卒年不詳）所作的《小柴垣草子》（參見下圖）。日本平安時代初期的《恒貞親王傳》記載：「親王初東宮在，尤好畫圖，或偃息圖一卷進，親王命焚之曰，此所生辱於致也。時人嘆服。」這裡的「偃息圖」即漢語中的春宮畫。在唐宋文化對日本產生深刻影響的平安時代，春畫開始被作為居室用品的屏風和枕席上的繪畫內容而發展起來。

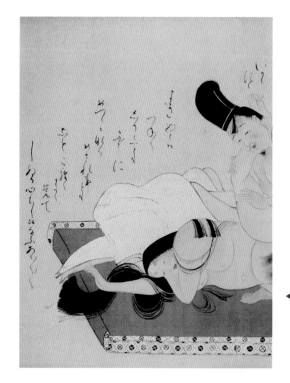

◀《古寫本小柴垣草子繪詞（局部）》
絹本著色
年代不詳

官，這種手法一直延續到江戶時代的浮世繪。

平安時代的春畫已經失傳，現在能看到的是從平安末年到鐮倉時代所作的春畫，留下了一些後人的臨摹品。此後開始出現春畫繪卷，但從南北朝到室町前期的春畫繪卷也已失傳。保留到今天的是從室町時代後半葉到江戶時代初期十六—十七世紀中期的春畫繪卷。這個時期的春畫繪卷的特點，是不像之前的春畫繪卷那樣有故事內容，大都是沒有情節的交合圖，而且描繪的男女涵蓋公家、武士、平民、農民等各個階層。

另外，由於省略了背景描寫，看上去如同形形色色的男女自由奔放的曼陀羅圖。有趣的是一卷由十二圖構成的形式被嚴格遵守。此後的春畫繪卷（或畫帖）雖然沒有像版畫那樣大量生產，但江戶時代的浮世繪畫師們多有描繪，一直延續到明治時代之後。

江戶時代商品經濟發達，富裕市民的消費能力空前高漲。可是在社會地位方面，仍被沉重的幕府封建統治壓在最底層，德川幕府的強權統治使人們普遍感到失去桃山時代的自由空氣。因此，更多的市民只有斂聚財富，沉醉青樓。在市民文學方面，帶插圖的讀物與物語、涼、玩世不恭的嘲諷與享樂，表現世態炎

日記、隨筆和民間傳說相結合，發展成為更具民族特色和文學意味的形式。其中以色情內容為主的小說被**稱為「好色文學」，多描述市民的愛情和情欲生活。**

最負盛名的作者是井原西鶴，他與被稱為「俳聖」的松尾芭蕉並列為江戶文學的代表者。他於一六四二年（寬永十九年）創作的小說《好色一代男》，被認為是日本文學史上「浮世草子」的起點，是現實主義的市民文學的開端。浮世繪也適時的迎合江戶平民的心理和文化需求，春畫由此大行其道。

浮世繪春畫也受到來自明代冊裝春宮畫的影響。

時值明朝末年春宮畫廣泛流傳，當時隨通商貨物進入日本，被江戶畫師們視為珍品，並照原樣翻刻。十六世紀末葉江戶開始出現冊裝春畫，稱為「豔本」。據柳亭種彥所著《好色本目錄》記載：「《修身演義》一冊，一名《人間樂事》，乃春畫本之始。卷始為房內祕傳，美女良法，其次春畫載之。此乃明本之翻版。」享保年間（一七一六年—一七三五年）雖遭幕府當局禁止，但作為地下交易仍然盛行不衰。「雖然春畫的歷史由來已久，但就藝術的『質』與製作的『量』而言，以及從一流畫家的參與這一點上看，浮世繪畫師的製作尤其值得一書。」

02

浮世春夢的欲與美

日本春畫的數量和品質發生巨大變化是從江戶前期十七世紀後半葉開始的，木版技術令版畫浮世繪畫能夠大量生產，尤其是從錦繪時代開始，浮世繪春畫的質和量都迎來黃金期。浮世繪畫師幾乎人人都是春畫高手，甚至將其作為主要製作題材，而且繪製春畫的報酬比一般浮世繪要高出許多，因此也吸引了眾多畫師競相出手，水漲船高，極大的推進了浮世繪春畫水準的提高。**如今在國際上通行的「shunga」（春畫）也主要是指錦繪浮世繪春畫。**

浮世繪春畫前期

最早的浮世繪春畫出現在一六七二年（寬文十二年）。菱川師宣就是一位春畫大師，他的風俗畫或美人畫大都是具有色情意味的春畫，如《屏風之縵》（參見下圖）、《低唱之後》等，均是春畫系列中的

▲《屏風之縵》
菱川師宣
大版墨拓筆彩
1672 年
千葉市美術館藏

單幅，也施以手工筆彩。菱川師宣的春畫由於大都不具有露骨誇張的性描繪，因此也被視為獨立的風俗畫或美人畫。在他全部作品中，春畫占了半數以上。他在發明浮世繪的同時，也開始製作春畫繪本。

菱川師宣的版畫《繪本風流絕暢圖》即以明代春宮畫《風流絕暢圖》為範本模刻。在「墨摺繪」時代，《欠題組物》系列中的《屏風之緣》、《低唱之後》等作為繪本的封面廣為流行，是菱川師宣的早期春畫代表作。《繪本雜書枕》在畫面上部題有詩詞，是菱川師宣春畫的特點。後期的《戀之樂》則以各種紋樣代替上端的詩書，也成為一種固定的樣式。此外，他的一冊春畫繪本，一般以插圖的形式表現二十個場面，配以背景和世俗風情的描繪。由此，春畫成為物語的一個情景場面，開拓了表現領域。

他不僅將手繪的春畫繪卷移植到版畫上來，還在內容上融會日常生活情趣，使之擺脫了簡單圖解色情的範疇而更具表現力，以增加觀賞的趣味性。菱川師宣作為浮世繪的創始人，在春畫的形式和內容上留下了許多為後世畫師們承襲的範本。

繼菱川師宣之後，京都、大阪地區的春畫也在十八世紀二○、三○年代（享保年間）開始流入江戶地區。雖然被稱為「上方」的京阪地區沒有成熟的錦繪，但「墨摺繪」的春畫卻成為對江戶地區產生重大影響的先行者。上方浮世繪的代表畫師西川祐信的春畫也具有平民化的特色，他於一七一○年（寶永七

年）開始春畫的製作，形式上也是以繪本為主。《諸游芥子鹿子》、《豔女色時雨》等由於對人物姿勢以及環境道具的下意識表現，使之具有性學指南的意味。《枕本太開記》不僅具體描繪了人物的形態和開放性場面，還將對話內容書寫在畫面上，豐富了表現趣旨，這種手法被後來的鈴木春信所借用。雖然菱川師宣創立了豐富的春畫樣式，但主要還是以古典題材或武家社會為背景來表現，在手法上也透露著幾分武家風骨。相較而言，西川祐信的春畫（下頁上圖）主要以京都的庶民社會為背景，描繪的是平民百姓的各種性愛場面，加上傳統文化的優雅和柔美，故隨著世風的轉變，很快為江戶平民以及浮世繪師們所接受。

鳥居清信的春畫同樣體現出他的一貫風格，將歌舞伎畫的手法和題材運用在春畫中，基本上以吉原妓女為模特兒，塑造肥胖女裸體之美，並用心綴以裝飾性服裝，幾乎所有畫面都經手工著色。主要作品《春秋》屬於早期徒手畫，後來的《欠題組物》系列充滿動感且構圖飽滿，相較於此前的春畫更顯出一種接近對象的意識，線條簡約流暢富有力量感。鳥居清信作品的特點之一是注重細節描繪，從髮型裝飾上可看出江戶時代妓女習俗的變遷。許多畫面還注意添加一些

▲《和樂聲納戶》
西川祐信
墨拓橫本 三冊
1717 年

西川祐信的春畫主要以京都的庶民社會為背景，描繪的是平民百姓的各種性愛場面。

▲《風流坐鋪八景》
鈴木春信
中版錦繪 八幅組物
約 1769 年

畫中窗外的深紅楓葉、和服上的藤蔓圖案暗示著秋獲的季節。紅楓比喻少男欲揚還抑的激情，箏樂象徵懵懂少女情竇初開。

具體情節，超脫純粹的色情表現而更具日常趣味。

兼營出版商的奧村政信充分發揮自己的便利條件，在春畫色彩表現上投入大量精力。墨摺繪、丹繪、紅繪、漆繪、紅摺繪等幾乎所有的浮世繪技法都被他運用在春畫上。

奧村政信作為俳諧師還在畫面上添加了許多自己創作的俳句，以增添文學趣味。代表作《閨之雛形》系列以四季為背景，採用了他擅長的漆繪技法，其中描繪秋季一幅，窗外明月紅楓，座前美酒佳餚，紅黃主色調渲染出秋夜的溫馨，配以切題俳句，可知這是

農曆八月十五日的中秋之夜。

由於在色彩配置上的嚴格把握，使手工著色的效果接近於套色版畫，體現出奧村政信對色彩的嫻熟控制能力。浮世繪進入錦繪時代之後，春畫的形式在持續墨摺繪繪本的同時，以十二幅為一組的系列形式為主，日語稱為「組物」。

鈴木春信的春畫體現出他一貫的浪漫抒情風格，不在於膚淺的色情目的。他推崇古典，擅長見立繪的手法，試圖透過春畫的用典發掘平凡生活中的高雅情致，如在《風流坐鋪八景》（參見右頁下圖）中，鈴木春信採用的典故還是宋代牧溪的水墨《瀟湘八景》。鈴木春信的用典在此可分三個層次：除了引詩引畫作為符號表層的直接用典以指涉《瀟湘八景》外，窗外的深紅楓葉、和服上的藤蔓圖案就著秋獲的季節，是用典的第二層次。這一層次鈴木春信採用了比喻和象徵的手法，紅楓比喻少男欲揚還抑的激情，箏樂象徵懵懂少女情竇初開。第三個層次是寄託的觀念，前兩個層次遞進深化而來。

正是在寄託的意義上，《風流坐鋪八景》與《瀟湘八景》有了超越表層符號的聯繫。將中國開放的自然風景引入日本封閉的私人空間，注入大自然的精神，實為禪道精髓。這使得過於暴露的春畫有了含蓄的意韻。

大和民族對性的崇尚有如他們對自然的崇尚，將人看作自然的一部分，性之於人乃天賦自然。甚至從這組春畫的題名也可看出鈴木春信遊刃於雅俗之間，力圖借助中國古典美學中的泛自然觀為塵俗的浮世人生追尋深遠的哲學淵源。鈴木春信優雅浪漫的畫趣開啟了一個時代的新風，和美人畫一樣，他的春畫風格也對後世畫師產生了巨大影響。

浮世繪春畫盛期

磯田湖龍齋可謂連接鈴木春信和鳥居清長兩大畫師的橋梁，作為鈴木春信風格的繼承人，他雖然在浮世繪其他樣式中的作品不是太多，但在春畫方面卻堪稱大家。他初期的春畫具有明顯的鈴木春信風格，以至於被誤認為是鈴木春信的作品。

磯田湖龍齋的大幅春畫《色道取組十二番》（參見下頁）系列開始擺脫浪漫的抒情手法，表現出鮮明的個人色彩，即寫實主義的風格，從人物表情到周

邊環境道具的描繪都開始細化，並配有男女之間的對話，概念化的抒情寫意被身臨其境般的寫實所取代。

同時，對性器官露骨誇張的表現開始成為一種模式，這也有賴於版畫雕刻和拓印技術的提高，使得愈加精緻的描繪成為可能。這組作品標誌著浮世繪春畫進入了一個新的時期。鳥居清長的春畫作品儘管不多，卻件件堪稱精品。他的春畫洋溢著健康、挺拔的優雅氣氛，人物表情卻略帶偶像般的沉寂，從這個角度看，春畫之於鳥居清長的意義便非同尋常。日本學者將他的春畫特點形容為「**浮世繪史上最美的至福表情**」，這裡的「至福」當作「幸福」解，一語道出了鳥居清長春畫的精彩之處，在於對人物表情的刻畫，並作為他美人畫的最好補充。由此可見，他並非不善於感情表現，而是根據不同題材採用不同手法而已。

如果說鳥居清長在一七七四年（安永三年）製作的《色道十二月》系列還有著較濃重的鈴木春信的影子，那麼時隔十年之後，於一七八四年（天明四年）發表的《色道十二番》系列，則體現出他鮮明的個人風格，此時正值他畫業的最盛期。這個系列描繪了從年輕戀人到吉原遊女，以及夫妻之間等不同人物關係的性愛場面，根據人物關係配以不同的環境道具，以

▲《色道取組十二番（局部）》
磯田湖龍齋
大版錦繪 十二幅組物
約 1777 年

及不同的姿勢與表情，可見鳥居清長的匠心獨運和對畫面的高度把握。

一七八五年（天明五年），鳥居清長又發表了在浮世繪春畫中首屈一指的作品《風流袖之卷》系列（參見左頁），也是他春畫作品中的代表作。從序文末尾「自戀」這個新奇的印章顯示出鳥居清長自己對這件作品充滿自信。

橫幅柱繪式構圖的異常形態，表現出他高超的構圖能力。他將人物巧妙的安排在高十二公分、橫

約六十七公分（最長七十三公分）的細長橫幅中，卻仍不失對環境道具和動態表情的生動表現，令人聯想到大首繪的豐富表情和受制的色彩運用。

《袖之卷》系列無論是在日本春畫史還是浮世繪畫史上都占有十分重要的地位。

喜多川歌麿不僅是美人畫大師，也是春畫高手。隨著後來「日本主義」的傳播，「歌麿」兩字在歐洲甚至成為春畫的代名詞。在喜多川歌麿的所有春畫中都洋溢著異樣的活力，他最著名的春畫代表作是一七八八年（天明八年）的《歌枕》系列，辻惟雄稱其為「錦繪春畫的浪漫主義最高傑作」。《歌枕》的表現對象與《袖之卷》一樣，由不同身分的人物組成，每幅都有頗具趣

▲《風流袖之卷》
　《第一圖局部（上）》
　《第四圖局部（下）》
鳥居清長
色拓橫柱繪
1785 年
東京 角匠畫廊藏

《風流袖之卷》是12幅版畫拼在一起的卷軸，寬只有12公分，每單幅的長約67公分。如此壓縮的比例加上彷彿裁去般的邊線，產生了某種從夾縫中偷窺的樂趣。

▲《歌枕·第十圖》
喜多川歌麿
大版錦繪 十二幅組物
1788 年
東京 角匠畫廊藏

畫面構圖飽滿，線描波瀾起伏，大面積服
飾紋樣與間或其中的白色肌膚形成鮮明對
比，人物形態溫文爾雅，含而不露的形象
絲毫不減畫面氣氛，對雙方兩隻手的細膩
刻畫，生動傳達出了人物的心理表情。

▶《浪千鳥·第九圖（局部）》
葛飾北齋
墨拓手彩色大版 十二幅組物
約 1815 年
東京 角匠畫廊藏

滿版的構圖強化了視覺張力，起伏
翻騰的人物形態及富有彈性的線描
是旺盛生命力的完美寫照。

味的物語性。

與之形成鮮明對比的，是以極端自然主義手法對性器官的誇張表現，「一方面是對自然的忠實，另一方面則完全放棄自然主義而陷入粗野的妄想」。優美的裝飾性與赤裸裸的色情，使畫面在視覺情調上形成強烈衝突。

在這個系列中得到最高評價的當屬《第十圖》（參見右頁上圖），畫面構圖飽滿，線描波瀾起伏，大面積服飾紋樣與間或其中的白色肌膚形成鮮明對比，並富有節奏，人物形態溫文爾雅，含而不露的形象絲毫不減畫面氣氛，對雙方兩隻手的細膩刻畫，生動傳達出了人物的心理表情。

從喜多川歌麿的美人畫系列《歌撰戀之部》到春畫《歌枕》，無不表現出他對人物心理活動的準確把握和生動描繪。他還在一八〇二年（享和二年）前後首次將歷來的單色豔本改進為多版套色，成為當時春畫發展的一個大轉折，很快就由葛飾北齋、溪齋英泉等人的大量製作而形成潮流。

葛飾北齋的春畫代表作當屬《浪千鳥》（參見右頁下圖），堪與喜多川歌麿的《歌枕》以及鳥居清長的《袖之卷》相媲美，滿版的構圖強化了視覺張

力，起伏翻騰的人物形態及富有彈性的線描，是旺盛生命力的完美寫照。據日本學者考證，在《浪千鳥》之前，葛飾北齋曾製作過一套名為《富久壽楚宇》的套版春畫，若干年後在此基礎上他重新利用墨版拓印並手工著色，冠以《浪千鳥》之名。因此，《浪千鳥》在製作工藝上明顯比它的前身要精緻許多，尤其體現在色彩配置上，手工渲染所形成的滋潤透明感，是套色雕版無法企及的。

葛飾北齋還對服裝裝飾進行了重新設計並精工細作，使之更顯華麗並富有裝飾性。此外，葛飾北齋的《喜能會之故真通》系列中《章魚與海女》（下頁左圖）一圖可謂將奇思妙想發揮到極致，張牙舞爪的巨大章魚和神情恍惚的裸女纏繞在一起，構成強烈的異樣視覺圖像，而且通篇構圖飽滿，所有空間均以流暢的假名書法填充。

葛飾北齋的其他春畫系列還有《萬福和合神》等，均保持類似的滿幅構圖手法，特點是雖然每幅畫面之間並無直接聯繫，但均以一個完整的構思透過每幅的畫面文字加以融會貫通。儘管葛飾北齋的春畫製作量並不多，但僅憑前述兩幅，就足以使他在春畫大師之列占有重要一席。

浮世繪春畫後期

溪齋英泉是繼喜多川歌麿之後又一位至名歸的春畫大師，他雖是菊川英山的門人，但從春畫的角度考察，他與葛飾北齋的聯繫似乎更為密切。從溪齋英泉早期春畫中，多可看出模仿葛飾北齋，在一八二○年代（文政年間）前後，他與葛飾北齋的春畫席捲江戶。

從質與量上來看，溪齋英泉的春畫成就最終超過了葛飾北齋。當時他作為獨立畫師，尚未形成自己的流派，時值處於全盛期的歌川派占據了美人畫、役者繪等題材的大部分市場，外人難有插足之地。但春畫不講究知名度或流派，只要畫技熟練，出版商對具體畫面內容也沒有更多的要求和限制，可以自由發揮想像力和創造性，況且報酬較一般浮世繪高出三倍以上。於是溪齋英泉在春畫製作上投入大量精力，逐漸贏得了知名度。他的主要春畫《色慢江戶紫》（參見左頁左圖）、《春之樂》等，既可見紮實的寫實功夫，又不乏春畫的色欲魅力。

溪齋英泉不僅是一位傑出的畫師，還擅長

▲《章魚與海女（局部）》
葛飾北齋
色拓半紙本 三冊1814 年
東京 角匠畫廊藏

▲《繪本女陰之雛形·第二圖（局部）》
葛飾北齋
大版錦繪約 1812 年
東京 角匠畫廊藏

撰寫畫面詩文，《春野薄雪》由於刊載有當時的江戶學者大田南畝的序文而更具文學性。**溪齋英泉最有代表性的春畫當屬《閨中紀聞枕文庫》**，全套四篇八冊歷時十年完成，**是江戶時代規模最大、彙集了古今東西方性知識、脫離純粹色情表現，而具有性學意義的教科書**。尤其值得一提的是該書採用了罕見的淡彩手法，不以濃妝重彩渲染豔情，而以內容與造型取勝，從《頑童買之圖》（參見下面右圖）一幅中就可見對人物表情的生動表現。正如他自己所說的那樣，「薄彩色拓之春畫更顯功夫」，這與後來歌川國貞的豪華豔本形成鮮明對照。

溪齋英泉在春畫上的成功，也為他的美人畫發展帶來契機，妖豔而嬌媚、洋溢著色情與頹廢的人物形象大都與春畫的氛圍有著微妙聯繫。如前所述，晚期浮世繪主要依靠歌川派的力量，其中歌川國貞功不可沒。作為產量最高的畫師，他在春畫豔本的製作上同樣不遺餘力，浮世繪的雕版和拓印技術的最高水準，正體現在一八三〇年代（天保年間）的春畫上。儘管當年寬政改革的出版禁令，具體限制了彩色套版數，但轉入地下的春畫製作由於工匠們的逆反心理，反而變本加厲的追求和比試製作工藝的豪華程度。不僅在

▲《色慢江戶紫（局部）》
溪齋英泉
大倍版半紙本口繪 四幅
1836 年

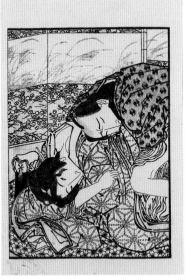

▲《枕文庫頑童買之圖（局部）》
溪齋英泉
色拓半紙本 四篇八冊
1822 年—1832 年

▲《花鳥餘情吾妻源氏·
下之第四圖（局部）》
歌川國貞
色拓大本 三冊
約 1837 年
東京 角匠畫廊藏

採用豪華的套版技法以及
雲母拓、金銀拓等特殊工
藝，觀賞時必須小心翼翼
的調整角度才能看到若隱
若現的肌理和紋飾。

套版的數量上追求繁複華麗，甚至以空拓、豔拓等技法表現精細的視覺效果。

其中最具代表性的是歌川國貞的《豔紫娛拾餘帖》、《花鳥餘情吾妻源氏》（參見左圖）等豔本，採用了空前豪華的套版技法以及雲母拓、金銀拓等特殊工藝，極盡奢侈之能事，觀賞時必須小心翼翼的調整角度才能看到若隱若現的肌理和紋飾，堪稱日本木版畫工藝水準的最高峰。此類版畫必須親睹實物才能真實感受到製作工藝的複雜程度，任何印刷品都無法體現其華麗細密的效果。

歌川國貞的《那是深草這是淺草・百夜町之里宅通》（參見下面二圖）系列尤其值得一提，這是以一八三五年（天保六年）一月的吉原大火災為題材製作的春畫。由於火災的破壞，在近一年時間裡，吉原的營業被迫臨時分散到周邊的各類建築以及隅田川的遊船上，被稱為「假宅」經營（按：「假宅」即臨時住宅之意）。歌川國貞的這個系列既描繪了火災之前吉原的風景，也記錄了火災當時的現場。

背景火光沖天，前景裡遊客和花魁們亂作一團，背著包袱細軟奔走逃生，而更多的畫面，則是表現遊女們在各種臨時場所裡重操舊業的細節。特殊的事件構成了獨特的畫面場景，既有別於以往的春畫題材，又具有春畫共通的主體內容，吉原風俗被賦予新的現場感，這個系列因此具有豐富的物語性，成為浮世繪春畫中不可多得的佳作。

幕府政權為了整肅風紀，在享保年間取締了春畫在書屋店面的公開銷售，春畫從此成為「非法出版物」。但由於社會需求不減，在轉入地下流通之後依然長盛不衰。幕府曾先後三次發布春畫禁令，最後一次也是最嚴厲的一次是在一八四一年（天保十二年）十二月二十九日，沒收了已經製作完成，準備次年春季銷售的全部豔

 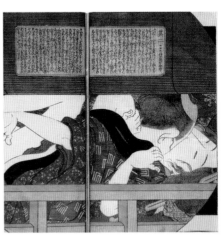

▲《那是深草這是淺草・百夜町之里宅通
　上之第三圖》
歌川國貞
色拓半紙本 三冊
1836 年

▲《那是深草這是淺草・百夜町之里宅通
　上之第四圖（局部）》
歌川國貞
色拓半紙本 三冊
1836 年

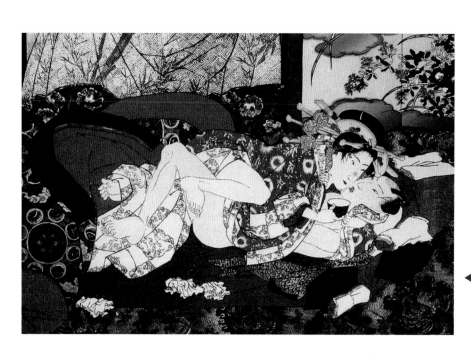

《四季之詠》
歌川國貞
色拓大本 四冊
1820 年代

「媚惑」與「神威」之美

如前所述，日本的詩歌、繪畫等藝術形式多以物
哀、雅致、幽玄等抒情式的心緒餘韻為基調，《萬葉
集》、《古今和歌集》、《新古今集》等古典詩歌集
中，也都是所謂的「戀歌」，江戶學者本居宣長在他
的《石上私淑言》中指出，日本詩歌的本質即「色情
餘韻」。

浮世繪春畫較之其他藝術形式的不同之處，也在
於具有濃厚的「色情餘韻」，生動體現了井原西鶴在
《好色一代男》中的文學性描述。自平安時代的大和
繪至江戶時代的浮世繪，均十分注重對人物神態的表
現，神情恍惚的「媚惑之美」和體態極度誇張變形的
「神威之美」即是將「色情餘韻」的意境視覺化。

對於日本人來說，春畫不僅是對男女性愛之事的

本及刻版，不僅沉重打擊了春畫的製作，也使出版商
們噤若寒蟬，此後春畫製作便一蹶不振。江戶末期的
春畫出版在規模和版本上漸趨簡陋和小型化，並逐漸
走向衰落。

描繪，更是對人體自身生命能量的體現。由此決定了日本春畫的最大特徵——極度誇張的手法，甚至有粗野之感。畫面人物沉浸於無我狀態之中，軀體畸形纏繞幾近格鬥，戲劇性動態充溢著超凡絕倫的力度，賦予荒淫的色情以深奧的妙趣。既體現出日本民族的深層性格本質，也使作品更具一種世俗、性感的獨特風格。無論從繪畫、文學或宗教的角度看，都超越常態而具有極大的自由度和視覺張力。

在日本人眼裡，中國的春宮畫過於寫實，不具有藝術表現上的想像力，如果浮世繪春畫缺乏了上述的「媚惑」與「神威」，將變得與中國的圖解式春宮畫一樣索然無味。因此，浮世繪春畫中對男女性器官的描繪，均表現為帶巫術崇拜色彩的誇張，日本學者林一美指出：「日本畫師們或結合古代偃息圖的手法，或照樣模仿，徹底將其作為自己的掌中之物，將對象加以極度誇張，形成世界上獨一無二的超現實主義，確立了被稱為春畫的獨特繪畫領域，並使之昇華為藝術，成為在現代語境下也能理解的日本人的特性。」

浮世繪春畫的另一大特點是對服裝的描繪，幾乎很難找到全裸的、純色情表現的畫面。 因為和美人畫一樣，服裝美以及流行款式的表現，也是春畫

的一大趣旨，這是錦繪發明以來對豐富色彩表現的延續和發展。「實際上，後來春畫的畫面上服飾所占比例一直朝著增大的方向發展，這種趨勢在明和年間（一七六四年—一七七二年）隨著鈴木春信的錦繪的創始進一步得以發展，在作為春畫的同時，也如同服裝史那樣，向觀眾展現華麗的服飾文化。

「與有著色數限制的一般浮世繪不同，春畫的雕刻與拓印均不受制約，因此春畫中的服裝能夠得以豪華的表現。恰如助長穿著的喜悅和觀賞的愉悅那樣，春畫的視覺愉悅並不僅僅是性的場面。」隨著製作技術的不斷提高，雕刻、拓印的表現能力日漸發達，各種技法的綜合運用，使得對服裝上的繁複圖案及其質感的表現成為可能。此外，服裝也是人物身分的重要象徵，對於愛好物語文化的江戶市民來說，對畫面情節的解讀離不開對人物身分的判斷。因此，華美的服裝紋樣為春畫增添了趣味和魅力。

京下り

筒井吉十帛

第四章

歌舞伎畫，人氣偶像海報

01 | 江戶時期的追星指南

江戶時代，歌舞伎是城市生活中最主要的娛樂之一。在江戶、大阪、京都等大城市，幾乎每個歌舞伎劇團都在一個地方演出。劇碼的人氣高漲，促進了相關版畫種類的發展。一類是演出有關的獨特風格的版畫，解說文的節目單等，和演出有關的獨特風格的版畫，和表現花魁藝妓的美人畫一樣，歌舞伎演員也創造了流行藝術。

另一類是描繪演員自身模樣的版畫也大受歡迎。和表現花魁藝妓的美人畫一樣，歌舞伎演員也創造了流行藝術。

自阿國創立歌舞伎到近世初期的風俗畫，均以舞臺場面為主，後來隨著劇碼的發展和對演技的關注，民眾的注意力逐漸集中到演員個人形象上來，描繪演員肖像的「役者繪」逐漸成為歌舞伎畫的主要形式。

觀眾關心的不僅是演員演繹各種不同角色的造型，還包括他們在後臺以及日常生活中的狀態。表現歌舞伎界人氣偶像的「役者繪」與美人畫一起成為老少咸宜、雅俗共賞的市民藝術。

現存最早的歌舞伎畫是菱川師宣的《北樓及演劇

圖卷》和《歌舞伎圖屏風》，均以手繪全景式表現江戶的歌舞伎劇場：從入口到舞臺、觀眾席乃至鄰近的茶館。後來對歌舞伎的表現逐漸轉移到版畫上，鳥居派關注與表現具體的演出劇碼及演員個人，以人氣明星為作畫對象，並開發出不同的表現技法。十八世紀中葉開始勝川派進一步嘗試寫實性描寫，稱為「似顏繪」，並關注對舞臺道具的表現，而不再只是出於畫師的喜好和理想隨意畫出美男美女，然後添加上演員名和角色名。從江戶後期的歌川派開始，歌舞伎的舞臺場景再一次在畫面上展開。

最長壽的浮世繪流派——鳥居派

一六八七年（貞享四年），隨父從大阪遷來的鳥居清信，很快成為繼菱川師宣之後江戶浮世繪界的主要畫師。大約在元祿年間後期，他在眾多演員評判記

◀ 《瀧井半之助》
鳥居清信
大倍版丹繪
56.6 公分×29.3 公分
1706年—1709 年
芝加哥藝術博物館藏

▶ 《上村吉三郎之女三宮》
鳥居清信
大倍版丹繪
48.3 公分×31.1 公分
1700 年
芝加哥藝術博物館藏

中的插圖，和節目單上描繪的人氣演員肖像基礎上，首創以單幅版畫的形式表現歌舞伎演員圖像（參見上面二圖），從此開闢了浮世繪的一個新題材——歌舞伎畫。得益於家族環境，**鳥居清信**此後製作了大量的歌舞伎畫並形成門閥流派。他還**依據歌舞伎演員全為男性的特點，獨創了「瓢簞足」和「蚯蚓描」的個性化畫法**，即以粗壯、有力的造型配以變化多端的墨線勾勒，將演員人物的腿部誇張成「瓢簞」的形狀，並用粗細變化且遊走不定的蚯蚓般線條強化視覺對比，成為鳥居派歌舞伎畫的樣式。

一六九七年（元祿十年）至一七二九年（享保十四年）是鳥居清信的活躍期。由於鳥居家族與歌舞伎界的密切關係，這一流派很快就成為歌舞伎畫界獨占鰲頭的勢力，世襲著畫系和家系，並以墨拓筆彩手法成為江戶版畫的主流。較之菱川師宣擅長對大場面的表現，鳥居清信則關注具體人物的視覺魅力。《瀧井半之助》清晰體現了鳥居清信的畫風，瀧井半之助是從上方地區來到江戶的歌舞伎女形演員，鳥居清信以圓潤豐滿的線條，清楚的表現了角色的特徵，服裝上的書法紋樣正是當時的流行圖案。

鳥居清信擅長以簡潔的背景襯托出偶像明星的生

▶《筒井吉十郎之
毛槍舞》
鳥居清信
大倍版丹繪
53.5 公分×31.5 公分
1704 年
波士頓美術館藏

「毛槍」是用鳥的羽毛
裝飾的儀仗用長矛。筒
井吉十郎是京都歌舞伎
演員，因 1702 年扮演
京都早雲長太夫座的女
形而聞名。

動形象，受到廣大戲迷的喜愛。《筒井吉十郎之毛槍舞》（參見右頁）表現的是將地方大名出行時的儀仗隊舞蹈化的歌舞伎，形成於元祿年間（一六八八年—一七〇三年），作為民俗藝術也在各地流行。「毛槍」是用鳥的羽毛裝飾的儀仗用長矛。筒井吉十郎（？—一七二七年）也是京都歌舞伎演員，一七〇二年扮演京都早雲長太夫座的女形而聞名。一七〇四年到江戶，是江戶歌舞伎女形的三大名角之一。

鳥居清倍（生卒年不詳）俗稱莊三郎，是與鳥居清信齊名的畫師。由於史料的欠缺，至今尚無法考證其為鳥居清信之弟或之子。鳥居清倍的主要活躍期在正德年間（一七一一年—一七一五年），從他的許多墨摺繪、丹繪和漆繪的製作中可以看到，在繼承鳥居清信手法的基礎上，線條更加生動而富有氣勢，色彩單純鮮明具有裝飾性，人物造型豪放，構圖充滿動感，進一步完善了鳥居派的歌舞伎畫風格。《市川團十郎之拔竹五郎》（參見下頁）是他最經典的代表作，描繪的是以勇猛的武士或超人的鬼神為主角的武戲，團十郎也正是這種表演風格的始創者，日語中將這一戲路稱為「荒事」。

為了更生動的表現演員的動勢，鳥居清倍的卓越貢獻，在於最大限度的完善了瓢簞足和蚯蚓描的風格特徵、粗細變化懸殊、飛動的線描勾勒與大面積使用礦物質顏料丹紅，加之誇張的肌肉凸現以及不拘泥於細節的構圖，很好的傳達出了武生逞威的動作氣勢，使之成為鳥居風格的典型樣式並由其門徒繼承和延續下去。一七一五年（正德五年），鳥居清倍以墨拓筆彩的手法製作了許多歌舞伎演員的表演系列，透過對背景的具體描繪，生動記錄了江戶前期歌舞伎舞臺的真實風貌，是保存至今最早的歌舞伎舞臺圖像，成為今天研究歌舞伎發展的寶貴資料。現有資料顯示他的活躍期很短暫，還有研究認為他於一七一六年（享保元年）去世，年僅二十三歲。

二代鳥居清倍（？—一七六三年）據傳為鳥居清信之子或養子，幾乎與二代鳥居清信同時活躍於寬保年間。此時正值浮世繪以歌舞伎畫為中心得到長足發展，他製作的大部分都是歌舞伎劇碼招貼（參見第一百九十七頁），成為鳥居派的主要畫師。雖然他在風格上與二代清信有某些相似之處，但更多的還是體現出大度生動的手法。他還是最早採用初期紅摺繪的畫師之一，據考他在一七四三年（寬保三年）前後放棄墨拓筆彩的手法，轉而採用紅繪。隨著彩色套版技

▶《市川團十郎之拔竹
五郎》
鳥居清倍
大倍版丹繪
54.2 公分 × 32.2 公分
1697 年
東京國立博物館藏

《市川團十郎之拔竹五
郎》描繪的是以勇猛的
武士或超人的鬼神為主
角的武戲，團十郎也正
是這種表演風格的始創
者，日語中將這一戲路
稱為「荒事」。

▲ 《袖崎伊勢之澤村中十郎等舞臺姿》
二代鳥居清倍
細版漆繪
33.6 公分×15.9 公分
1740 年代
芝加哥藝術博物館藏

術的發展，畫面人物也漸趨精緻。由於植物性顏料的使用，在構圖和線描上都相應的有所變化。他的後期歌舞伎畫線描有力，賦彩大膽，繼承了鳥居家族的一貫風格，又有自己的鮮明個性，是其代表性的作品。

鳥居清滿（一七三五年—一七八五年）出生於江戶的難波町，為二代清倍的次男，屬鳥居派的第三代傳人。一七四七年（延享四年）發表畫作時年僅十三歲，此後也從事小說插圖的製作。他在致力於家傳的歌舞伎演出招貼、節目單製作之際，一七五〇年—

一七七〇年代（寶曆至安永年間）主要製作細版歌舞伎畫（參見下頁左圖），是錦繪誕生前浮世繪界的主要畫師。此時正值紅摺繪的全盛期，鳥居清滿敏感的追隨市民的時尚潮流，女性的苗條身姿、天真無邪的形象和男性的莊重大方，以及細緻的服裝紋飾的表現等，都博得了廣泛人氣。

一七六〇年代（明和年間），隨著錦繪的發明，大眾的注意力開始轉向鈴木春信等畫師，面目一新的美人畫席捲江戶，鳥居派的歌舞伎畫漸入低潮，鳥居

◀ 《初代中村富十郎
之松風》
鳥居清滿
細版紅摺繪
31.3 公分×14.6 公分
18 世紀後期
巴黎 吉美國立亞洲藝術
博物館藏

▶ 《初世中村富十良
之女》
鳥居清廣
大版紅摺繪
43.5 公分×29.3 公分
1753 年

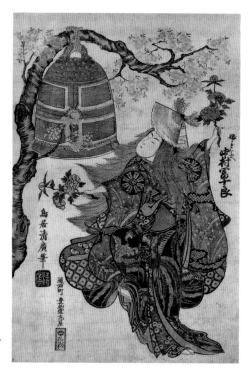

清滿的製作量也明顯減少。在繼續製作一些招貼和節目單以維持家業之外，他將精力投入培養後繼者，擅長美人畫的鳥居清廣和鳥居清長就出自他的門下。

「似顏繪」與勝川派

初期的演員像基本上採用制式化的手法，忽略演員具體相貌及個性表現。奧村政信等鳥居派之外的浮世繪畫師也從事歌舞伎畫的製作，並逐漸將表現重點集中到演員個人形象上來。表現最多的是演員的舞臺形象，從手工上色的丹繪、紅繪、漆繪到後來的套版紅摺繪，基本上一幅作品一人。自錦繪發明之後，開始出現系列形式的聯畫，因此也考慮到背景的連貫性。十八世紀後期（安永天明年間），勝川派的創作進入高峰期，對背景及道具的描繪也更加精細具體。

一筆齋文調與勝川春章為了滿足觀眾的要求，開始以寫實手法描繪演員像，被稱為「似顏繪」。多色套版技術的發明也對歌舞伎畫的發展產生了巨大影響，進一步提高了歌舞伎畫的表現力。據推測，一筆齋文調的製作活動自一七六○年代（明和年間）前後

1
小林忠監修《浮世繪師列傳》，平凡社，二○○六，四十八頁。

▲《二代瀨川菊之丞之大磯虎》
一筆齋文調
細版錦繪
31.4 公分×14.6 公分
1769 年
法國國家圖書館藏

一筆齋文調描繪男主角時，注重體現
與角色相應的姿態及動感；描繪男扮
女裝的「女形」時，則有意淡化人物
個性和表情特徵。

開始，手法清秀淡雅，以表現演員個性見長。描繪男主角時，注重體現與角色相應的姿態及動感；描繪男扮女裝的「女形」時，則有意淡化人物個性和表情特徵（參見左圖），吻合細幅構圖的全身像情調別致。他的歌舞伎畫有著與鈴木春信美人畫共通的雅趣，以柔和的筆觸和造型捕捉人物形態。

一七七○年（明和七年）是一筆齋文調畫業的高峰期，當年他與勝川春章合作的《繪本舞臺扇》（參見下頁）可謂一個時代的代表作。他們發揮各自所長，以多色套版的扇面形式表現演員半身像，一筆齋

文調負責製作其中五十七幅「女形」，勝川春章負責製作其中四十九幅「敵役」，即反派角色，取得了極大的成功，由於銷量看好而多次再版。該繪本作為似顏繪的經典樣式，成為後來歌舞伎畫的先導。一筆齋文調的主要作品也集中發表於此後兩年。但由於未知的原因，他的製作活動於一七七二年（安永元年）突然中止[1]。此後，勝川春章優雅的寫實畫風進一步完善，成為江戶中期浮世繪界的代表性人物。

勝川春章在手繪美人畫和歌舞伎畫兩個領域都取得了很高的成就，他最早的歌舞伎畫發表於一七六四

年（明和元年）。錦繪出現之後，勝川春章與一筆齋文調都開始明確的追求似顏繪的風格，尤其是在對主角男演員的表現上，以傾注力量感的手法生動表達演員的個性和演技。此外，還以細版的連續形式表現舞臺場景。據考證，勝川春章製作的歌舞伎畫超過千幅，影響可見一斑。

除了與一筆齋文調合作《繪本舞臺扇》，一七七○年代後期（安永末年），勝川春章與弟子勝川春好一起將演員肖像進一步改進為大首繪，即將通常的半身像放大為胸像乃至頭像，前所未有的清晰表現了演員的形象與表情，為歌舞伎畫開啟了一代新風。自從追求寫實表現的似顏繪出現後，觀眾希望能更清晰的看到他們所喜歡的演員形象，因此以半身像乃至頭像為主的大首繪應運而生。後來由歌川派畫師主導大首繪，與全身像一起成為歌舞伎畫的主要形式。

勝川春章不僅關注舞臺上的演員形象，還將視野擴展到幕後臺下，最大限度的滿足戲迷們的心理需求。真正脫離戲目宣傳的演員像，當自勝川春章始。他於一七八○年（安永九年）刊行的《役者夏之富士》，描繪歌舞伎演員的卸妝肖像畫，該題名取富士山在夏天裡積雪融化而露出山地之意，用以比喻演員的真實面貌。此後他還製作了許多從舞臺下來到日常生活中的演員單幅畫像，拓寬了歌

《繪本舞臺扇》
一筆齋文調（右）
勝川春章（左）
彩色拓繪本
28.5公分×19公分
1770 年
私人藏

此繪本為「似顏繪」的經典樣式，並成為後來歌舞伎畫的先導。

▲ 歌舞伎化妝稱為「隈取」，是初代市川團十郎從佛像表情得到啟示，與「荒事」演技一起發展起來的。不同角色有不同的畫法，主要特徵是富有躍動感，類似中國京劇臉譜。根據不同色彩，分為陽性的「紅隈」和陰性的「藍隈」、「代赭隈」等。

▲ 《五世市川團十郎之樂屋》
勝川春章
大版錦繪
1782 年—1783 年
東京國立博物館藏

▲ 《東扇・初代中村助藏》
勝川春章
間倍版錦繪
32 公分×13.5 公分
約 1776 年　東京國立博物館藏

舞伎畫的題材範圍，使得人氣演員進一步貼近觀眾。

《五世市川團十郎之樂屋》（參見上面中間圖）表現的是人氣演員市川團十郎在「樂屋」（即後臺）與人交談的情景，細緻描繪了室內的環境道具，演員尚未完全卸妝。據日本學者考證，來訪者可能是當時頗有人氣的狂言作者櫻田治助。勝川春章還進一步發展《繪本舞臺扇》的半身像形式，製作了單幅系列《東扇》（參見上面右圖），繼續套用扇形構圖描繪人氣演員。此外，他的得意門生勝川春好、勝川春英也是歌舞伎畫的一代名師。

勝川春好俗稱清川傳次郎，是勝川春章的早期弟子，也是眾門徒的中心人物。他的活躍期大致在一七九〇年代前後（天明至寬政年間），頗得其師畫風精髓，生動傳達演員的內在性格與演技表情（參見下頁左圖）。始創大首繪的歷史性貢獻成為他在歌舞伎畫界占有一席之地的重要標誌，目前可以確認的勝川春好代表性大首繪共有十七幅。

他始終專注於製作歌舞伎畫，幾乎未染指美人畫等其他題材。根據《浮世繪類考》記載，勝川春好在四十五歲前後，由於中風導致右手癱瘓，只好無奈放棄畫業遁入空門，後來曾應友人之邀，於一八〇七年

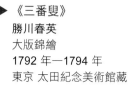

◀ 《五世市川團十郎之暫》
勝川春好
大版錦繪
1789 年—1790 年
私人藏

▶ 《三番叟》
勝川春英
大版錦繪
1792 年—1794 年
東京 太田紀念美術館藏

（文化四年）以左手繪製了歌舞伎演員五代市川團十郎的似顏繪肖像，作為狂歌繪本的插圖，並且特別落款「六十四歲春好左筆」[2]。

勝川春英本姓磯田，他十分喜歡三味線和歌舞伎等傳統曲藝。一七七八年（安永七年）左右開始製作歌舞伎畫，早期作品為歌舞伎的節目單等。他主要活躍於一七八○年—一七九○年代（天明末至寬政後期）約十年間，尤其是勝川春好患病及師傅勝川春章去世之後，成為勝川派的中心人物。十八世紀後期至十九世紀初期，正是歌舞伎畫名師輩出的盛期，勝川春英以自己富有個性的手法使勝川派立於不敗之地。他的歌舞伎畫線描輕快圓潤富抒情性，色彩透明靚麗具裝飾性，人物形象洋溢著輕鬆的幽默感，並嘗試在歌舞伎畫大首繪的背景上使用雲母拓的新技法，豐富畫面的視覺效果。他的全身像特點是背景單色，不過於誇大人物形態或表情，趨於寫實的手法真切表現演員的舞臺形象（上面右圖），然而他的大首繪則以略帶幽默滑稽的形象而獨具特色，並對同時代及後輩畫師產生影響。

自從一七六四年—一七七一年（明和年間）一筆齋文調與勝川春章開創歌舞伎演員的「似顏繪」以來，直至寬政（一七八九年—一八○○年）末年，歌舞伎畫多採用細版尺寸，或以此橫向連接二至三幅的聯畫形式。勝川春英也大都採用細版。構圖上一幅一人，相互之間略有呼應，背景呈左右

連接，逐漸形成固定的模式，相較於大首繪或無背景的歌舞伎畫，更能展現舞臺氣氛和演員個性。

「春好春英所練就的強勁實力，在進入寬政年間之後結出了果實，善於以敏銳的觀察力捕捉印象的焦點，洗練的手法使個性得以充分發揮。不陷於繁雜的背景中，賦予畫面以適度的節奏，加上演員間的微妙關係，向我們生動展現出寬政年間的舞臺情景。」[3]

「萬眾明星」歌川豐國

歌川豐國在一七九三年（寬政五年）刊行的故事繪本《天狗礫鼻江戶子》中署名「似顏畫師豐國」，表明他開始以歌舞伎畫名師自居。一七九四年（寬政六年），他發表了《役者舞臺之姿繪》系列（參見下面左圖），大版錦繪的無背景演員全身像，顯示出與他此前的柔弱風格完全不同的面貌，從人物形象到動作設計都顯示出不凡筆力。

2　小林忠監修《浮世絵師列伝》，平凡社，二〇〇六，六十六頁。

3　日本浮世絵協会編《原色浮世絵大百科事典》第八卷，大修館，一九八二，十四頁。

◀《役者舞臺之姿繪》
歌川豐國
大版錦繪
38.7 公分×26 公分
1795 年
芝加哥藝術博物館藏

▶《三世市川八百藏之義經》
歌川豐國
大版錦繪
37 公分×25 公分
1795 年
東京 江戶東京博物館藏

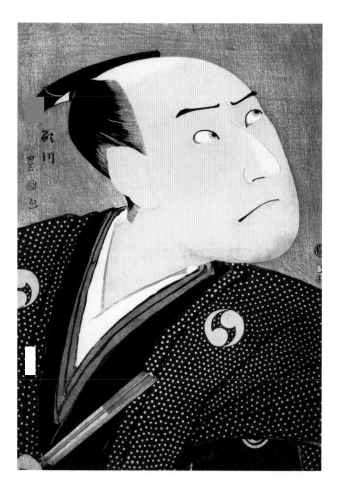

▲《三世澤村宗十郎之大星由良之助》
歌川豐國
大版錦繪
35.2 公分×24.8 公分
1796 年
東京國立博物館藏

歌川豐國善於以寫實手法表現演員的肖
像、動作於表情，尤其是那些精彩的亮
相瞬間，在他筆下顯得異常生動並富有
個性。

一七九〇年代中期（寬政年間）之後，歌川豐國的「大首繪」成為歌舞伎畫的主流。此時正值北尾重政、鳥居清長活躍的時代，喜多川歌麿也在美人畫界嶄露頭角。歌川豐國在一筆齋文調和勝川春章所形成的樣式化、優美化的似顏繪基礎上，進一步追求對演員個人性格和表演風格的表現。這也許是受他父親所從事的「人形」職業的影響，出於對人物形象的敏感所致。歌川豐國善於以寫實手法表現演員的肖像、動

作與表情，尤其是那些精彩的亮相瞬間，在他筆下顯得異常生動並富有個性（參見左圖和上頁右圖），逐漸形成了「豐國樣式」，他由此贏得歌舞伎畫界的穩固地位，成為幕末歌舞伎畫的主要畫師。

經歷了寬政改革之後的江戶文藝界，逐漸由武士階級和富裕市民為主導轉向大眾化。為迎合這一發展趨勢，歌舞伎等劇碼開始由高深難懂的內容轉向單純和輕快。浮世繪也緊跟大眾趣味，對較高藝術水準

204

的追求開始讓位於通俗易懂的形式。歌川豐國敏銳的順應時代潮流，以使自己的畫作始終保持領先地位。為了讓大眾更加全面的了解和認識歌舞伎畫，他自寬政（一七八九年—一八〇〇年）末年開始著手整理出版歌川派的歌舞伎畫樣式演變範本，其中較有影響的是一八〇二年（享和二年）刊行的《繪本時世妝》和一八一七年（文化十四年）的《役者似顏早稽古》，具體講述役者似顏繪的製作過程和表現技法，極大的提高了歌川派歌舞伎畫的影響力，也標誌著歌川派歌舞伎畫完成了樣式化和典型化。

歌川豐國在十九世紀初（享和至文化年間）和其他浮世繪畫師一樣受到寬政出版禁令的影響，作品風格樣式也出現了一些變化。尤其是一八〇四年（文化元年）的追查《繪本太閣記》事件，他和喜多川歌麿等人一起被幕府當局逮捕，也遭到枷手五十天的刑罰。不過他獲釋之後依然活躍，並因喜多川歌麿的去世而有機會在美人畫方面略展身手，表現出典型的幕末頹廢風格。這一時期他的歌舞伎畫則開始呈現下滑趨勢，盛期的明朗氣度不再。此後他將精力轉向小說插圖，一直到去世為止，歌川豐國始終人氣不衰。

歌川豐國陵墓的碑文上寫道：「長年來為俳優造像妙筆生花，生氣活動宛若神在。又彩筆美人之時世嬌態流行諸國，華人蕃客亦相求。恰一陽齋之號如日升騰，豐國之名獨領風騷，畫風自成一家，朱門貴公子亦拜學為師。門徒弟子不乏良材。實乃近世浮世繪師之冠……」後有眾弟子八十六人署名，儼然是確立歌川王國的宣言。[4]

「超人」國政

歌川豐國的得意門生除了歌川國貞之外，在歌舞伎畫界盛極一時的還有歌川國政。

歌川國政出生於染坊之家，由於喜歡戲劇，在學習「似顏繪」的過程中成為歌川豐國的弟子。他的活躍期大約在一七九五年（寬政七年）至一八〇六年（文化三年）之間，也作過一些美人畫和手繪浮世繪，但主要還是以歌舞伎畫為主，他在歌舞伎畫的

4
日本浮世絵協会編《原色浮世絵大百科事典》第八卷，大修館，一九八二，五十五頁。

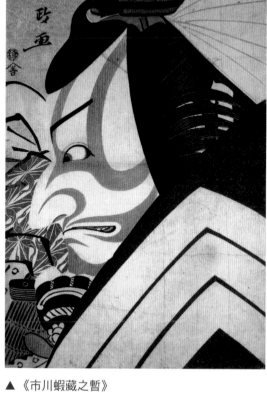

▲ 《市川蝦藏之暫》
歌川國政
大版錦繪
36.2 公分×24.5 公分
1796 年
東京 平木浮世繪美術館藏

此畫描繪的是著名的五代市川團十
郎表演的超人英雄形象，飽滿的構
圖使畫面幾乎沒有任何空間，人物
臉部大膽捨棄了線描，圖案化所產
生的強烈裝飾趣味令人耳目一新，
誇張的手法富有「超人」的氣度。

主流，由勝川派向歌川派轉移的過程中，發揮了較大作用。

歌川國政於一七九六年（寬政八年）發表的大首繪顯示出生機勃勃的力量感，與歌川豐國的風格有著很大不同。由於充分了解劇情和演員，因此善於把握最有代表性的精彩瞬間，代表作《市川蝦藏之暫》（參見左圖）描繪的是著名的五代市川團十郎表演的超人英雄形象，飽滿的構圖使畫面幾乎沒有任何空間，人物臉部大膽捨棄了線描，圖案化所產生的強烈裝飾趣味令人耳目一新，誇張的手法富有「超人」的

氣度，戲迷們將其稱為「痛快淋漓的表現了江戶仔的豪情」。

歌川國政的其他作品也以飽滿的激情生動傳達了舞臺氛圍。他還製作了許多歌舞伎畫團扇，據《增補浮世繪類考》記載，歌川國政的歌舞伎畫半身像團扇深受大眾歡迎，甚至超過了歌川豐國。但他在後來的全身像和細版錦繪的製作中，豪放氣勢急劇跌落，並很快就放棄了浮世繪師的職業，轉向從事類似顏繪的面具製作與販賣。

02 彗星般的謎之畫師——東洲齋寫樂

十八世紀末葉，一位天才浮世繪師橫空出世。

無名之輩東洲齋寫樂（生卒年不詳）突然由出版商蔦屋重三郎刊行了一組二十八幅歌舞伎大首繪系列，手法奇特，造型新穎，於一七九四年（寬政六年）五月至次年二月的十個月間，共發表了一百四十餘幅版畫（其中歌舞伎畫一百三十四幅），此後便銷聲匿跡，給浮世繪畫壇帶來強烈衝擊。由於東洲齋寫樂沒有留下任何可以考據的生平資料，只能透過他的作品去追尋其創作軌跡，根據現存作品的風格特徵，學界一般將其製作分為四個時期[5]。

第一期：寬政六年五月，大版大首繪，共有二十八幅。

第二期：寬政六年七月，大版、細版全身像，共三十八幅。

第三期：寬政六年十一月、閏十一月，細版全身像、大首繪等，共五十八幅。

第四期：寬政七年一月，細版全身像、相撲繪等，共二十四幅。

從中也不難看到東洲齋寫樂的作畫速度之快、風格變化之大，短短數月間幾乎判若兩人。

美人不美，醜得有特色

東洲齋寫樂第一期的歌舞伎畫，與喜多川歌麿的美人大首繪同屬最富創造性的類型，也最有江戶味。獲得最高評價的也正是這兩百幅大首繪。《第三代大谷鬼次之奴江戶兵衛》（參見下頁）是其中最知名的

5　淺野秀剛〈寫樂畫の特徵とその藝術性〉，《東洲齋寫樂 原寸大全作品》，小學館，一九九六，兩百四十二頁—兩百五十二頁。

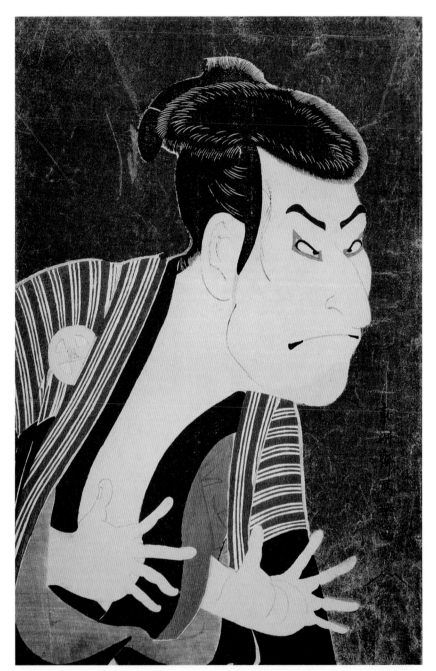

▲《第三代大谷鬼次之奴江戶兵衛》
東洲齋寫樂
大版錦繪
37.9 公分×25.1 公分
寬政6年（1794年）5月
芝加哥藝術博物館藏

高吊的雙眉、翻白的兩眼、緊閉的雙唇、微張的嘴，尤其精彩的是驚恐的眼神和緊張的雙手。伸開的五指儘管不符人體比例和結構，卻如閃電般有力，放射出邪惡的能量，是這幅作品的傳神之筆。

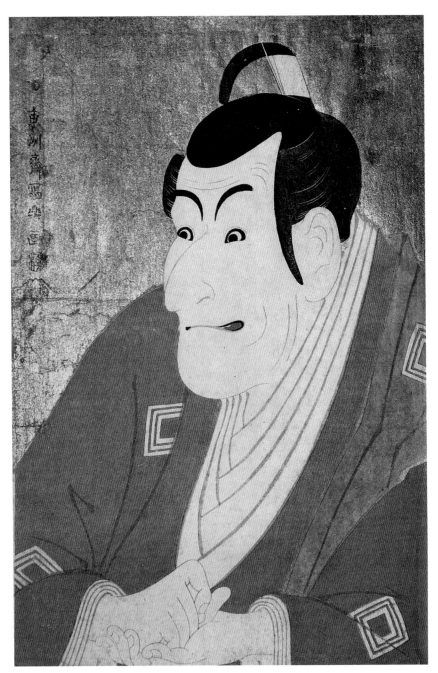

▲《初世市川蝦藏之竹村定之進》
東洲齋寫樂
大版錦繪
37.5 公分×25.1 公分
寬政6年5月
東京國立博物館藏

作品，取材自當時上演的歌舞伎劇碼《戀女房染分手綱》，以名門家亂的故事為背景。

「大谷鬼次」是歌舞伎演員的家傳藝名，他在劇中扮演的「江戶兵衛」是一個借機行竊的盜賊，「奴」既是武士家的奴僕，也泛指男子，但這裡的江戶兵衛並非武家奴僕。

畫面表現的是，江戶兵衛受人之托在京都的四條河原欲奪人錢財，面對被竊者向其拔劍自衛時的驚愕神情。東洲齋寫樂誇張演員的外形特徵和性格特徵，史無前例的在眼角和嘴角使用多套版印技法，以強調人物神態。高吊的雙眉、翻白的兩眼、緊閉的雙唇、微張的嘴，尤其精彩的是驚恐的眼神和緊張的雙手。伸開的五指儘管不符人體比例和結構，卻如閃電般有力，放射出邪惡的能量，是這幅作品的傳神之筆。

這二十八幅中有十一幅描繪了寬政六年五月在江戶上演的劇碼《花菖蒲文祿曾我》，這是以發生在一七〇一年（元祿十四年）真實的復仇事件為題材的歌舞伎：一個名為藤川水右衛門的男子，出於私仇暗殺了劍術師石井兵衛，其長子試圖復仇，也死於敵手。石井兵衛的家臣在貧困中將主人遺下的兩個兒子撫育成人。二十八年後，兄弟倆終於殺死藤川水右

衛門，為父兄報仇。曲折離奇的情節膾炙人口，畫面不模仿以往浮世繪慣用的單純既有模式，改追求粗獷與不和諧。更重要的還在於令演員的個性服從於所演角色的個性，正如日本學者中井曾太郎所指出的那樣：「寫樂是役者似顏繪的天才。……寫樂所描繪的演員本人的個性，與舞臺上所表演的角色相融合，兩者得以生動徹底的表現。」[6]

如果說喜多川歌麿的風格是唯美的，那麼東洲齋寫樂的風格就是寫實的。但這種寫實不是表面的相似，而是努力探尋人物內在性格的真實。從整體上看，當時日本繪畫界正值流行寫實繪畫，歌舞伎畫也是盛行似顏繪的時期。以往歌舞伎畫中的女形均被描繪成真正的女性，而在東洲齋寫樂的筆下，如《三世佐野川市松之白人》（參見左頁右上圖）那樣，在表現演員所扮演角色的同時，還隱約透露出男演員的性別。演員面部表情在寫實的同時，以恰到好處的誇張變形手法表現幽默感，賦予人物形象以強烈的視覺感染力，東洲齋寫樂在眾多浮世繪畫師中凸顯出過人的才能。

然而，**東洲齋寫樂作品的最大爭議之處也正在於他不是將演員美化，而是以近乎漫畫的手法產生某**

種誇張醜化的異樣趣味，其實這正是他作品的魅力所在，但在當時許多人一時還難以接受，他以變形與誇張的手法來醜化自己喜愛的演員，以至於東洲齋寫樂

的作品在當時受到眾多非議，甚至有歌舞伎演員曾對其過於誇張的醜化手法提出抗議。

6
中井曾太郎《浮世繪》，岩波書店，一九五四，六十九頁。

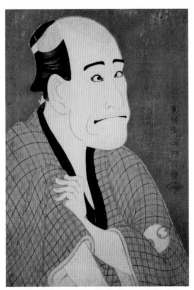

▲《二世嵐龍藏之金貸石部金吉》
東洲齋寫樂 大版錦繪
35.3 公分×24.1 公分
寬政6年5月 倫敦 大英博物館藏

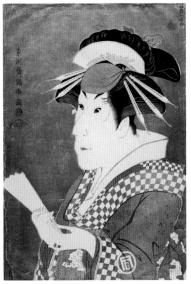

▲《三世佐野川市松之白人》
東洲齋寫樂 大版錦繪
37.8 公分×25.7 公分
寬政6年5月 倫敦 大英博物館藏

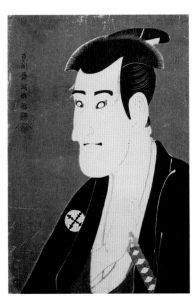

▲《三世市川高麗藏之志賀大七》
東洲齋寫樂 大版錦繪
38.4 公分×25.8 公分
寬政6年5月
東京 慶應義塾圖書館藏

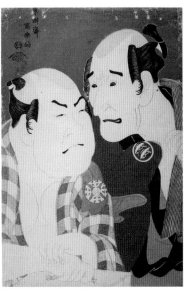

▲《初世中島和田佑衛門醉長左衛門・
初世中村此藏之舟宿金川屋之權》
東洲齋寫樂 大版錦繪
35.3 公分×24.2 公分
寬政6年5月
布魯塞爾皇家藝術與歷史博物館藏

改變畫風也難挽回

東洲齋寫樂第二期歌舞伎畫的樣式有了明顯變化，大首繪的形式幾乎完全消失，構圖一般為兩人或單人的全身像，表情的誇張不再強烈，注重於動態表現與場面氣氛的營造，背景也以明亮的白色雲母拓取代此前的黑色雲母，仍不失為佳作。人物形象開始放棄醜化的傾向而接近自然，雖然仍以表現性格特點見長，但相較於第一期作品卻已開始逐步淡化，顯然是東洲齋寫樂顧忌到周圍的批評所致，修正了自己的製作軌跡，有意識的淡化人物形象的誇張與變形。

▲《二世瀨川富三郎之進大岸妻宿木
與初世中村萬世之腰元若草》
東洲齋寫樂
大版錦繪
39 公分×26.4 公分
寬政6年5月
阿姆斯特丹國家博物館藏

東洲齋寫樂以近乎漫畫的手法產生某種誇張醜化的異樣趣味，而這正是他作品的魅力所在，但在當時許多人一時還難以接受。

《三世澤村宗十郎之名古屋山三與三世瀨川菊之丞之傾城葛城》（參見下頁右圖）描繪的是寬政六年七月在京都上演的歌舞伎《傾城三本傘》。劇中人物名古屋山三（？—一六〇三年）是豐臣秀吉的家臣名古屋因幡守之子，也叫名古屋山三郎，是安土桃山時代的武將，「戰國三大美少年之一」。他風流倜儻，出入江戶遊廓吉原，與花魁葛城保持戀人關係。扮演名古屋山三的三世澤村宗十郎是人氣很高的歌舞伎演員。三世瀨川菊之丞（一七五一年—一八一〇年）是男扮女裝的著名旦角，享有很高的聲譽。飾演葛城的名古屋山三的服飾是豐富的珍寶圖案，並以棋盤條紋

樣式重複紅、綠兩種色彩，繁複華麗；花魁葛城黑留袖[7]樣式的和服令畫面具有安定感，顯示出卓越的色彩感和結構力。

東洲齋寫樂的第三期歌舞伎畫幾乎都是全身像，雖然間或有大首繪，但使用了較小的尺寸。在構圖上重新採用了對背景和道具細緻描繪的手法，包括服飾紋樣的裝飾性表現，尤其是出現了連續舞臺背景的續繪，明顯可見對勝川派風格的模仿，這與他的前期風格有較大差異。由此可見，在前兩期的作品受到非議之後，蔦屋重三郎和東洲齋寫樂出於商業考慮，開始屈服於世風。即使是大首繪也失去了第一期的靈氣而顯得呆滯平庸。

第四期作品發表於一七九五年（寬政七年）一月，雖然還有演員全身像以及其他一些表現相撲的畫面，但是在人物性格及哀感表現上，已經失去回味的餘地，漸行漸遠的平淡畫面完全沒有了初期的氣度與精彩。不管在藝術上還是在商業上都不能說成功，東洲齋寫樂的畫業到此結束。

7 黑留袖是已婚婦女在慶典中的最高級禮服，一般在比較隆重、莊嚴的場合，如婚禮、宴會時穿著。——編注

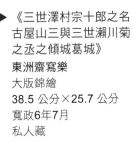

◀《三世大谷鬼次之
川島治部五郎》
東洲齋寫樂
細版錦繪
31.2 公分×14.3 公分
寬政6年7月
東京國立博物館藏

▶《三世澤村宗十郎之名
古屋山三與三世瀨川菊
之丞之傾城葛城》
東洲齋寫樂
大版錦繪
38.5 公分×25.7 公分
寬政6年7月
私人藏

千里馬遇上伯樂

東洲齋寫樂的作品全部由蔦屋重三郎包辦經銷，作畫期又如此短暫，令人感到不可思議。要解答這些疑問，必須談談當時的浮世繪界、歌舞伎界以及出版商蔦屋重三郎的具體狀況。

從時機上看，一七九四年正值喜多川歌麿的創作盛期，每年大約出版作品百幅左右；加上當時活躍的鳥文齋榮之及其門生，鳥居清長以及勝川派與歌川派的眾多畫師，年產美人畫當在兩、三百幅之間。而當時的歌舞伎畫數量屈指可數，幾乎只有勝川春英在獨力支撐，年間製作不過二、三十幅。由此可見，相較於美人畫，歌舞伎畫的狀況顯然處於低谷。[8]

同時，從吉原起家的蔦屋重三郎憑著過人的商業才能，雖在喜多川歌麿美人畫的經營上取得了巨大成功，但在寬政改革中也遭受重大打擊。一七九三年（寬政五年）即東洲齋寫樂出現的前一年，寬政改革結束，對浮世繪的限制相對有所鬆懈。此外，江戶歌舞伎的三大劇場當時正處於休業狀態，取而代之的其他小劇場正在逐步活躍。這為歌舞伎畫的出版商以及鳥居派、勝川派之外的其他力量的介入提供了機會。遭遇重創的蔦屋重三郎正在謀求東山

《三世阪東彥三郎之帶屋長又衛門四世岩井半四郎之信濃屋》
東洲齋寫樂
大版錦繪
37.1 公分×25.1 公分
寬政6年7月
紐約 大都會藝術博物館藏

《二世瀨川富三郎之大伴家之侍女若草實惟仁親王》
東洲齋寫樂
細版錦繪
31.5 公分×15 公分
寬政6年11月
波士頓美術館藏

再起，欲在經營美人畫成功的基礎上進一步躋身歌舞伎畫界。因此，東洲齋寫樂的出現，可以認為是蔦屋重三郎為了重振家業而精心策劃的結果。

如果說喜多川歌麿是美人畫的頂峰，那麼歌舞伎畫的巨擘當屬東洲齋寫樂。而這兩位大師都由蔦屋重三郎推出，他作為出版商也因此占據了在日本文化史上的特殊地位。精明的蔦屋重三郎，雖然沒有在東洲齋寫樂身上取得商業成功，但卻在浮世繪史上留下了不朽的傑作。從本質上看，東洲齋寫樂的作品是在蔦屋重三郎的主導下推出的，如果無視蔦屋重三郎的存在，那麼對東洲齋寫樂的研究將無從談起。

透視浮華人生

由於東洲齋寫樂的手法過於個性化，超越了當時社會心理的承受限度，因此，與今天所有的前衛藝術一樣難免遭受非議的命運。不僅是普通的江戶市民，即使在當時的知識界和演藝界也有不少人持批評意見。最有代表性也是至今為止被引用最多的，是江戶時代學者大田南畝編撰的一八〇二年（享和二年）版《浮世繪類考》中關於東洲齋寫樂的條目：「寫樂製作歌舞伎役者之似顏繪，幾無真實之描繪，如此謬誤日本學者圍繞東洲齋寫樂的畫業為何沒有長期持續下去這一課題，展開多方面討論，目前為止相對一致的看法，基本上集中在他的表現手法上，歸之於無法得到當時輿論的認可。

當然，東洲齋寫樂的作品也受到另一部分受眾的歡迎。當時有一位署名「歌舞伎堂豔鏡」的畫師留下了七幅模仿東洲齋寫樂第一期大首繪風格的歌舞伎畫（參見下頁），據考證他是當時的狂言作者二世中村重助。從畫面上沒有出版商標誌這一點來看，大致可以推測是私人訂製的出版物。作為業餘畫師，追隨寫樂的表面風格，顯然不具備表現人物深層心理和藝術

8
淺野秀剛〈寫樂畫の特徵とその藝術性〉，《東洲齋寫樂 原寸大全作品》，小學館，一九九六，兩百四十一頁。

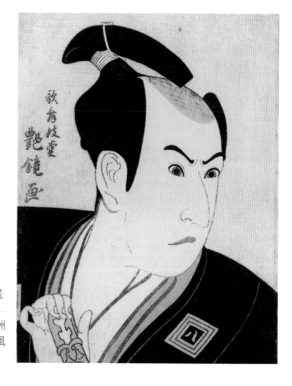

▶《三世市川八百藏》
歌舞伎堂豔鏡
大版錦繪
36.5 公分×26.6 公分
約 1796 年
東京 太田紀念美術館藏

歌舞伎堂豔鏡模仿東洲齋寫樂第一期大首繪風格的歌舞伎畫。

不喜歡他的作品，但在法國卻有收藏家將寫樂譽為浮世繪最偉大的畫家之一。」[9]

由此可知，不僅在日本國內，即使是歐洲和美國對東洲齋寫樂也是褒貶不一。直至二十世紀初期，浮世繪的藝術價值依然不為日本學者所關注。最早發現東洲齋寫樂作品價值德國學者庫爾特（Julius Kurth），他在一九一〇年出版的著作《寫樂》（Sharaku）中讚嘆：「將寫樂的大首繪稱作是日本浮世繪最輝煌的作品也絲毫不為過。如此具有視覺衝擊力的形象，綜合了大理石般的靜寂與富有激情的運動感，擁有只屬於最高藝術品的永遠價值。」[10]

庫爾特甚至將東洲齋寫樂以及荷蘭畫家林布蘭（Rembrandt van Rijn）、西班牙畫家魯本斯（Peter Paul Rubens）相提並論，稱之為世界三大肖像畫家之一。這是繼一八九一年法國文學家龔古爾的《歌麿》之後，由西方學者撰寫的另一部專著，兩者形成了早期浮世繪研究的巨制，由此才引發了日本學者對浮世繪的重視和研究。

東洲齋寫樂以自己的獨特視角解讀歌舞伎，具有透視人生與社會的力度，因此其最大特徵也在於對人物表情的哀感表現。無獨有偶，同時期的喜多川歌麿

氣質的筆力，但依然有著勝川春英樣式的飄逸明快。

十九世紀的美國學者費諾羅沙（Ernest Fenollosa）指出：「寫樂是寬政時期出現的怪誕天才，他將人物醜化的手法只得到少數人的讚譽。雖然美國的收藏家

在《歌撰戀之部》等系列中，也塑造了透露著寂寥感的女性形象。寫樂與歌麿，兩者在造型觀上有著巨大差別，前者專於男性的役者，後者長於女性的遊女，但所面臨的人生浮華與苦痛卻是相同的。

正如日本學者鈴木重三所指出的那樣，東洲齋寫樂作品的最大魅力，莫過於對人生本質上的寂寥與哀愁的表現，這也應對了江戶市民在浮華世風之下，感嘆人生苦短的心理潛流。東洲齋寫樂的作品不僅在浮世繪歷史中顯示出鮮明的個性特徵，在日本美術史中也具有重要地位。只有從這個角度才能超越似顏繪的局限，進一步認識其之於日本繪畫的歷史意義。

身世之謎

在漫長的浮世繪歷史中，曾出現過無數的無名畫師，但像東洲齋寫樂這樣如此傑出又如此缺乏傳記的實為罕見。儘管無數學者都在研究他，但對其身世至

今仍無確切定論，依然是個無解之謎。

目前唯一能夠推測東洲齋寫樂身世的相對清晰的依據是，一八四四年（弘化元年）齋藤月岑修訂的《增補浮世繪論考》中的記載：「俗稱齋藤十郎兵衛，居八丁堀，阿波侯之能役者也，號東洲齋。」

雖然還發現了齋藤十郎兵衛的生平紀錄，據稱其一八二〇年（文政三年）去世，享年五十八歲，但是依然沒有發現進一步的證據來證明齋藤十郎兵衛就是東洲齋寫樂。

東洲齋寫樂作為江戶浮世繪史中的一個特例，雖無法考證其師出或畫系，但從畫面上還是可以看到前輩或同時代畫師之間的影響。第一期和第三期的大首繪樣式就有著勝川春章的影子，日本學者還將其與京阪地區的歌舞伎畫聯繫起來，上方歌舞伎畫的一個顯著特徵就是對人物形象的醜化，從中看到許多相通之處。從這個角度出發，也許能對考證東洲齋寫樂的身世或經歷有所啟示。

9　山口桂三郎〈東洲齋寫樂の作品とその研究〉，《東洲齋寫樂 原寸大全作品》，小學館，一九九六，兩百三十九頁。

10　ユリウスクルト著《寫樂》，定村忠士、蒲生潤二郎訳、アダチ版畫研究所，一九九四，一百五十一頁。

03 | 天馬行空的畫師——歌川國芳

如果說歌川國貞是歌川派衣缽的忠實繼承者的話，那麼，同門歌川國芳則可謂另類。他的製作不僅涉及浮世繪的所有題材，還在「武者繪」領域大展身手，佳作頗豐，被稱為「武者國芳」。**所謂的武者繪是根據民間傳說以及中國古籍編撰的勇武打鬥故事，**飛簷走壁的古裝英雄是江戶平民們十分喜愛的題材。

一八〇四年（文化元年）起幕府禁止任何記述和出版十六世紀末以來歷史人物，浮世繪畫師們則在故事中隱去實名，編繪出許多膾炙人口的傳奇。

風靡江戶的水滸豪傑

歌川國芳出生於江戶日本橋銀町，本名孫三郎，幼名芳三郎，父親經營染織工坊。歌川國芳耳濡目染，培養了對色彩和造型的敏感，自幼喜愛繪畫，七、八歲就開始臨摹北尾重政和北尾政美的畫作，

十二歲時畫的《鍾馗提劍圖》受到歌川豐國的賞識，十五歲成為歌川豐國的入門弟子。

最初的作品是一八一四年（文化十一年）十八歲時為合卷《御無事忠臣藏》繪製的封面和插圖，次年發表最初的錦繪歌舞伎畫，是當時上演的歌舞伎劇碼《織合襤褸錦》。

目前可以確認的是，歌川國芳在一八一六年（文化十三年）為歌舞伎劇碼《清盛榮花臺》繪製的錦繪《淺尾勇次郎》第五代岩井半四郎第七代市川團十郎》，是署名「一勇齋國芳畫」的最初作品。但由於歌川國芳當時資歷尚淺，作畫拿不到薪水，只能投宿在同門師兄歌川國直（一七九三年—一八五四年）家裡，一邊擔任他的助手一邊磨礪自己的筆力，主要從事歌舞伎畫和故事讀本的製作。歌川國芳在這一時期的歌舞伎畫代表作，有《三世尾上菊五郎之玉屋新兵衛與二世關三十郎之鵜飼九十郎》（參見左頁左圖），機警的表情與緊張的動態相呼應，人物服裝

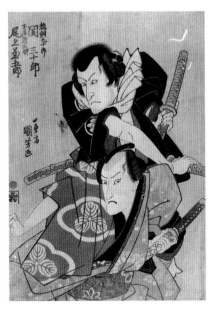

▲《三世尾上菊五郎之玉屋新兵衛與
二世關三十郎之鵜飼九十郎》
歌川國芳　大版錦繪
1821 年　私人藏

▶《通俗水滸傳豪傑百八人之一人·
短冥次郎阮小五》
歌川國芳　大版錦繪
38.2 公分×26.6 公分
約 1828 年　私人藏

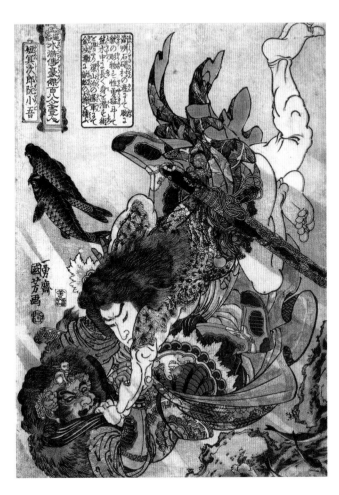

歌川國芳擺脫了以往歌舞伎畫和美人

大民眾中引起強烈迴響，風靡江戶。

古代經典小說中的人物被賦予江戶式的奇思妙想。他塑造的水滸人物在廣

滿刺青的武者在水中殊死搏鬥，中國

（參見上面右圖）一幅，兩位渾身布

準，例如其中《短冥次郎阮小五》

超越了以往所有武打題材浮世繪的水

品以充滿力量的造型和動感的構圖，

潮，動手製作水滸題材的浮世繪，作

空前的水滸熱，歌川國芳順應這一熱

編撰的《傾城水滸傳》在江戶掀起了

亭馬琴（一七六七年—一八四八年）

繪系列使他一舉成名。此前由作家曲

《通俗水滸傳豪傑百八人之一人》錦

一八二八年，歌川國芳推出的

格的探索期。

不如同門的歌川國貞，還處於個人風

期沒有更多拿得出手的作品，影響力

雅，顯示出他的資質。但他在這個時

紅黑兩色的對比富有裝飾性，畫品高

219

▲ 《通俗水滸傳豪傑百八人之一人・中箭虎丁得孫》

歌川國芳
大版錦繪
37.9 公分×26.5 公分
約 1828 年
倫敦 大英博物館藏

歌川國芳擺脫以往歌舞伎畫和美人畫所形成的制式化手法，努力營造動態氣氛，畫面充滿感染力，確立了浮世繪的一個新體裁——武者繪。

畫所形成的制式化手法，沒有熱衷於表現完美的瞬間造型或舞臺亮相，而是**努力營造動態氣氛，畫面充滿感染力**。從此他一發不可收拾，在古代故事和民間傳說的繪製上投入大量精力，**確立了浮世繪的一個新體裁——武者繪**。

江戶時代前期的武者繪主要以日本古典軍事傳記《太平記》、《平家物語》和《源平盛衰記》等的插圖為題材，手法上已經趨於制化化。歌川國芳的《水滸》系列第一次離開傳統題材和造型手法，以動態和氣勢取勝。一八三〇年代（天保年間）之後，歌川國芳進一步擴展題材範圍，各類小說中的勇士武者陸續進入他的視野。他作品的最大魅力在於異想天開式的超現實手法，神話傳奇般的情節格外引人入勝。

武者國芳

歌川國芳在畫面構成上顯示出非凡氣魄，他打

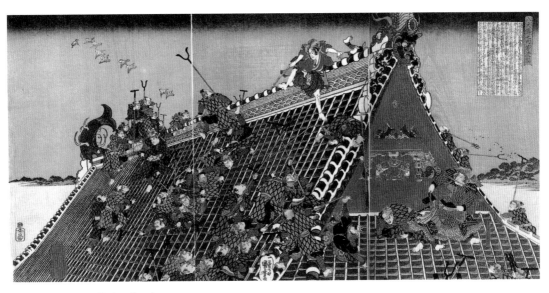

▲《八犬傳之內芳流閣》
歌川國芳
大版錦繪
1840 年
私人藏

歌川國芳打破傳統「聯畫」的構圖規矩，不再是相對獨立的三個畫面，開創了類似於今天「寬銀幕」的手法，寬闊的整體場面以空前的氣勢令人心緒振奮。

破傳統「聯畫」的構圖規矩，不再是相對獨立的三個畫面，**開創了類似於今天「寬銀幕」的手法，寬闊的整體場面以空前的氣勢令人心緒振奮**（參見上圖）。

如前所述，浮世繪構圖的主要特點，在於定格歌舞伎的舞臺亮相，或美人的瞬間姿態，講求畫面的均衡感和最佳靜態效果。歌川國芳則有意造成畫面的不穩定感，運用細密的線條構成繁複的節奏韻律，富有新奇的視覺魅力。

自古以來，日本列島群雄割據，諸侯混戰不斷，描繪戰爭場面的繪畫被稱為「合戰圖」。合戰圖不是單純的紀錄畫，而是武士階層出於教育和彰顯自身戰功的需要。同時，還有一些合戰被演繹成帶有神話色彩的故事，廣大民眾對此津津樂道，也給「武者國芳」打開了一個大顯身手的舞臺。

「源平合戰」為一一八〇年—一一八五年（日本平安時代末期）源氏與平氏兩大武士家族集團爭奪權力的一系列戰爭之總稱，史稱「治承・壽永之亂」。

壇之浦水戰是源平合戰的最後一役，最終以平氏滅亡為結局。

一一八五年（文治元年）三月二十四日清晨，決戰在長門國赤間關（位於今山口縣下關市）打響。平

家擅長海戰，源氏艦船逆流進軍，成為平家箭陣的活靶。此時源義經下令集中狙殺平家的水手及舵手。此時源義經下令集中狙殺平家的水手及舵手，平家艦隊頓時失去機動能力。正午過後，隨著潮流改變，戰情逆轉。平家大將眼見大勢已去，陸續投海自盡，平氏之母抱著年僅八歲的平家血脈安德天皇跳海身亡。日暮時分，壇之浦水戰結束，平氏覆滅。

歌川國芳的《長門國赤間之浦・源平大合戰平家滅門圖》（參見上圖）表現的就是這最後一刻，畫面中央的平氏戰船雖然豪華燦爛，但顯然氣數已盡，在源氏將士的團團包圍下腹背受敵，在海浪中隨波逐流，站在船頭的平氏之母絕望的抱著年幼的安德天皇。值得一提的是畫面左側騰空而起的源義經，傳說平教經為了追殺源義經，曾逼得源義經連跳八船（即著名的「八艘飛び」），可見源義經武藝高超。

源平合戰對日本歷史產生深遠影響，導致武士集團權勢躍升，公卿集團迅速衰敗。

戰爭結束後，由於功高震主，武將源賴朝

222

誅殺了戰功赫赫的同父異母弟源義經，一一九二年就任征夷大將軍，開創了長達七百餘年的武家幕府政權。

《海女老松和若松與源義經話龍宮》（參見第兩百二十六頁）描繪的是源平合戰之後的故事。日本皇室有三件神器——草薙劍（也稱天叢雲劍）、八尺瓊勾玉、八咫鏡，來自神話傳說中天照大神授予天皇祖先的寶物，分別象徵勇氣和力量、慈悲、智慧，兩千多年來作為日本皇室的信物代代相傳。一一八五年的壇之浦海戰，三件神器隨安德天皇一起葬身海底。後來八尺瓊勾玉和八咫鏡被源氏武士兵撈起，而草薙劍則下落不明。據江戶時代出版的《源平盛衰記》描述，當時源義經召集了水性超群的海女老松和若松母子潛入海底尋找，老松在海底看到豪華的宮殿，平家一眾

亡靈生活在那裡，草薙劍和安德天皇一起被一隻大蛇抱在懷中。畫面上是兩位海女潛海歸來，正在向源義經描述她們的水下見聞。此後，三神器之一的草薙劍只能用仿製品代替，和八咫鏡一起供奉在伊勢神宮，八尺瓊勾玉則安放在皇宮御所。

歌川國芳最壯觀的武者繪代表作是《讚岐院眷屬營救源為朝圖》（參見下頁），表現的是江戶時代流行小說家曲亭馬琴的傳奇小說《椿說弓張月》中的場景。源為朝是平安時代武將，在保元之亂（一一五六年）中擁戴崇德上皇（即讚岐院）。後來崇德上皇敗陣，被流放到讚岐（現在的香川縣），失意怨恨，死後化作天狗。源為朝則被放逐到伊豆大島，後逃往九州。後源為朝上京討伐公卿平清盛，他與家人從海路分乘兩艘船出發，途中遭遇颱風，其妻為鎮巨浪而投

▲《長門國赤間之浦・源平大合戰平家滅門圖》
歌川國芳
大版錦繪
74 公分×36 公分
1845 年
黑龍江省美術館藏

▲《讚岐院眷屬營救源為朝圖》
歌川國芳
大版錦繪
73.4 公分×35.8 公分
1850 年—1852 年
私人藏

此圖表現的是江戶時代流行小說家曲亭馬琴的傳奇小說《椿說弓張月》中的場景。畫面同時呈現故事中的三段情節。為了增強畫面的臨場感，使用了多種拓印技巧，烏天狗採用空拓技法，並潑灑白色貝粉強化水花。

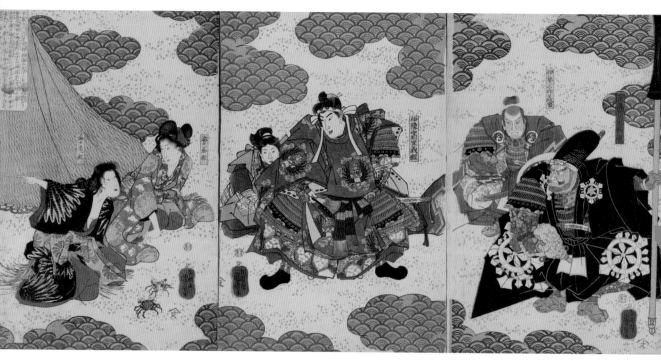

▲《海女老松和若松與源義經話龍宮》
歌川國芳
大版錦繪
74 公分×36 公分
1844 年 黑龍江省美術館藏

描繪源義經召集了水性超群的海女老松和若松母子潛入海底尋找——草薙劍、八尺瓊勾玉、八咫鏡等三件神器。畫面上是兩位海女潛海歸來，正在向源義經描述她們的水下見聞。

海，但狂濤依舊，其中一船已沉沒，源為朝無奈欲剖腹自盡。此時崇德上皇顯靈，作為他眷屬的烏天狗（半人半鳥的傳奇生物）翩然而至，救起源為朝；同時，抱著為朝的嫡子舜天丸在海中漂浮的忠臣紀平治，被源為朝死忠的家臣高間太郎的靈魂附身的大鱷鮫所救。

激越壯觀的場面極富想像力，畫面同時呈現故事中的三段情節，把不同時間的事件安排在同一畫面上的手法「異時同圖」源自平安時代。為了增強畫面的臨場感，使用了多種拓印技巧，烏天狗採用空拓技法，並潑灑白色貝粉強化水花。

歌川國芳的另一幅類似作品為《宮本武藏之鯨退治》，描繪傳說中的劍客宮本武藏在修行中與巨鯨搏鬥，揮劍插向魚背的場面。

波瀾壯闊的構圖擺脫了以往浮世繪優柔寡斷的情調，人物與巨鯨在尺度上的懸殊對比令人觸目驚心，似乎從某種程度上體現出江戶仔迎接近代黎明的激情，為充

滿頹廢氣氛的晚期浮世繪注入了一線生機。

相撲繪，力與技的呈現

歌川國芳最受歡迎的浮世繪三聯畫之一《赤澤山大相撲》（參見下圖），畫的是一一七六年一場著名的相撲比賽：一群平安時代的武將在一起狩獵後意猶未盡，於是在赤澤山（位於今群馬縣利根郡）繼續開筵席，並進行相撲比賽助興。

武將股野五郎景久連續取勝二十一人後，被第二次出場的武將河津三郎祐親掀翻了，河津三郎祐親取勝的撒手鐧是用腳從內側勾起對方的腳，趁對手重心不穩之際，躍起抱住對方的頭部，用身體向後壓倒，相撲運動史上由此產生了一個新的技術動作「河津推手」（河津掛け），作為專有名詞流傳後世。

相撲被稱為日本「國技」，起源可追溯到《古事記》中神話時代的傳說，最早的人類勇士競技紀錄，出現在西元前二十三年（垂仁天皇七年）。後來作為日本神道的宗教儀式，也稱「競力」和「爭力」。奈良與平安時代均為宮廷觀賞運動，是為天皇表演的節

▲《赤澤山大相撲》
歌川國芳
大版錦繪
1858 年
神奈川縣立歷史博物館藏

畫的是1176年一場著名的相撲比賽。河津三郎祐親用腳從內側勾起對方的腳，趁對手重心不穩之際躍起抱住對方的頭部，用身體向後壓倒，相撲運動史上由此產生了一個新的技術動作「河津推手」（河津掛け），作為專有名詞流傳後世。

目，室町時代末期開始逐漸向民間普及。

據日本古籍《信長公記》記載，武士將軍織田信長喜歡大眾化的相撲，經常舉辦各類比賽。自江戶時代起，相撲得到長足發展，一六二四年（寬永元年）開始在江戶四谷舉行週期六天的露天比賽，稱為「勸進相撲」，為神社寺院或市政設施的修築募集資金。

十八世紀後期逐漸轉移到神社寺院內舉行，大力士開始專業化，演變為商業比賽。尤其是一七九一年（寬政三年）幕府將軍德川家齊在江戶城觀看相撲比賽，推動了相撲運動的進一步繁榮。

相撲的專用比賽場地稱為「土俵」，用土堆砌為方臺，中央圓形直徑為四・五五公尺，以使對手除腳掌外的身體任何部分，觸及檯面或踏出圈定範圍為取勝。**相撲實行職業等級制，最高段位為「橫綱」，其後依次是大關、關脇、小結，這三個等級被稱為「三役」，屬於力士上層的「幕內」。**

相撲運動今天依然深受日本大眾的喜愛，每年分別在東京、名古屋和九州舉行六輪比賽，每輪週期十五天，分為東西兩組對陣，以循環賽方式決出優勝者。今天的日本相撲運動已向國際開放，吸引不少海外選手參加，已不再是保守的「國粹」，目前占據最高段位的兩位「橫綱」均是來自蒙古的選手。

相撲繪也是浮世繪的體裁之一，從比賽現場到力士的單人像，與歌舞伎畫有著共通的表現手法，鳥居派、勝川派和歌川派的畫師們，都留下許多精彩的相撲繪。受武士道精神的影響，勇猛的相撲選手是日本人心目中的英雄，是戰無不勝的武士的化身，從古老的神話故事到現實中的「土俵」，相撲運動承載著這個民族對力量的崇尚。

《朝比奈三郎降伏鱷魚圖》（參見左頁）也是讚美大力士的奇幻傳說。朝比奈三郎（一一七六年—？）是鎌倉時代武將和田義盛之子，著名的大力士，原名朝比奈義秀，因住在安房國（千葉縣）朝夷郡，又稱朝夷三郎。傳說今天的鎌倉名勝朝比奈切通就是由他一夜之間劈開，三郎之瀧也由此得名。

朝比奈三郎還是鎌倉武士裡少有的游泳高手，相傳正治二年（一二〇〇年）九月，第二代將軍源賴家和年輕的御家人在小壺海濱遊玩，派船赴酒宴時，命令水手朝比奈三郎表演技藝。他潛入海底，徒手獵取三隻鯊魚浮出海面，當時圍觀的人無不驚愕。

作品標題中的「鱷魚」，其實是一種性情殘暴的

鯊魚，過去日本漁民稱之為「鱷鮫」，視為妖怪。據說當時歌川國芳並未見過鯊魚實物，是將來自海外的出版物中介紹的海參（鱷魚的一種）和魚結合起來，憑想像畫成的。

浮世繪鬼才的「邪與媚」

除了武者繪、相撲繪之外，歌川國芳還在另一個領域開闢了新天地，就是他被譽為「幕末第一人」的諷刺畫和「戲畫」。充滿戲謔情趣的畫面，不僅洋溢著歌川國芳的幽默，也體現出他針砭時弊的反叛本性。作為政治色彩淡薄的民間藝人，歌川國芳的作品以輕鬆的形式抨擊幕府專制政權，充分體現出了江戶市民的樂天性格。

一八四一年（天保十二年），幕府政權由於財政吃緊，由政務官員老中水野忠邦主導推行以提倡樸素節約、整肅風紀為名的「天保改革」，實際上違背民眾意志，無理限制各種正常的娛樂活動，把歌舞伎劇場遷到郊外，還禁止出版歌舞伎畫和美人畫，甚至限制浮世繪的套色色數量。導致百業蕭條，繁榮的江戶平

▲《朝比奈三郎降伏鱷魚圖》
歌川國芳
大版錦繪
72 公分×35 公分
1849 年
黑龍江省美術館藏

《朝比奈三郎降伏鱷魚圖》 是讚美大力士的奇幻傳說。圖中所繪為朝比奈三郎徒手獵取三隻鯊魚浮出海面。標題中的「鱷魚」其實是一種性情殘暴的鯊魚，據說當時歌川國芳並未見過鯊魚實物，是將來自海外的出版物中介紹的海參（鱷魚的一種）和魚結合起來，憑想像畫成的。

民文化受到很大打擊，全社會怨聲載道。面對幕府的獨斷專行，江戶仔歌川國芳沒有保持沉默，而是竭盡全力透過浮世繪表達不滿和諷刺。

歌川國芳在一八四三年（天保十四年）創作的《源賴光公館土蜘作妖怪圖》（參見下圖），表面上描寫平安時代的武將源賴光擊退妖怪土蜘蛛，但畫面上的源賴光不僅沒有擊退土蜘蛛，反而被妖術所折磨，實際上是批判倒行逆施的水野忠邦，以及幕府將軍德川家慶在國家危難時刻還在昏睡中。

畫面右上角是一隻巨大的土蜘蛛在張牙舞爪，背對著它昏睡的源賴光，比喻幕府將軍德川家慶和天保改革的中心人物水野忠邦。此外，從穿著和服的家紋和紋樣來看，正在下棋的「源賴光四天王之首」渡邊綱指的是真田幸貫，阪田金時指的是堀田正睦，拿著茶杯的碓井貞光指的是土井利位，土蜘蛛指的是筒井政憲、矢部定謙、美濃部茂育，其他的小物種也是指當時的政要。背景成群結隊富有幽默感的妖怪們實際上是比喻天保改革的受害者，是各行各業的化身，一幅天怒人怨的場景，整幅畫面隱含著對惡政的諷刺和批判。

源賴光大戰土蜘蛛的故事婦孺皆知，雖然這幅作

▲《源賴光公館土蜘作妖怪圖》
歌川國芳
大版錦繪
1843 年
波士頓美術館藏

表面上是描寫平安時代的武將源賴光擊退妖怪土蜘蛛的故事，實際上是批判倒行逆施的水野忠邦，以及幕府將軍德川家慶在國家危難時刻還在昏睡中。

品剛上市時沒有引起多少迴響，但江戶民眾很快發現了其中的隱喻，於是大家爭相購買，樂此不疲的解讀其中的影射和比喻。大家看懂了這幅「猜謎畫」後，感到格外解氣。這幅畫受到市場的巨大歡迎，據統計先後共賣出了二萬餘幅，京都和大阪的出版商還替訂購了兩千幅銷往關西地區。幕府也因此將歌川國芳打入另冊（按：登錄盜匪等壞人的戶口冊），列為注意的對象。歌川國芳多次被召到奉行所接受審問，並被罰款和寫檢討書。儘管如此，歌川國芳依然沒有停下手中的畫筆，巧妙的繞過禁令之網，諷刺幕府，江戶民眾為之喝彩，歌川國芳儼然成為平民英雄，人氣達到了最高潮。

《相馬舊王城》（參見下頁）取材自一八〇六年（文化三年）出版的山東京傳的讀本《善知鳥安方忠義傳》，表現的是追剿叛將平將門（九〇三年—九四〇年）餘黨的故事。平將門是日本平安時代中期關東豪族、武將，桓武天皇的五代孫，九三九年起兵對抗朝廷，並以下總國為根據地，自稱「新皇」。日本有史以來，平將門是唯一一位，反叛京都天皇自立皇號要奪取天下的人，震動朝廷。九四〇年被討伐中箭身亡，史稱「平將門之亂」。武將源賴信的家臣大宅太

郎光國奉命追剿餘黨，大戰平將門之女瀧夜叉姬，最品剛上市時沒有引起多少迴響，最終獲勝。這一典故被演繹成許多文藝作品，增添了奇幻色彩。

平將門的遺女瀧夜叉姬和弟弟平良門一起，從住在築波山的蟾蜍精靈肉芝仙那裡獲得了妖術，在猴島郡相馬模仿建造將門御所，在「平將門之亂」後的廢墟築巢並糾集黨徒，繼承亡父的遺志企圖謀反。歌川國芳的這幅作品表現的是，大宅太郎光國在追剿的過程中與瀧夜叉姬的隨者荒井丸交戰之際，瀧夜叉姬操縱的巨大骷髏打破簾子出現。原作中描寫的是大宅太郎光國與數百具骷髏搏鬥的場景，畫面上被改成一副巨大的骷髏，以歌川國芳擅長的三聯畫形成充滿畫面的構圖，有著強烈的視覺衝擊力。同時，骷髏的描繪在解剖結構和立體造型上，也相當準確生動，由此可以看出歌川國芳對西方解剖學相關書籍的關注。

日本散文家永井荷風在名篇《邪與媚——關於浮世繪》中寫道：「最耐人尋味的東西可能具備兩種品質……邪與媚。歌川國芳的浮世繪就有這樣的品質，有森森的鬼怪邪氣與媚氣，從而呈現出豐富的質感。」

如果說歌川國芳的武者繪、諷刺畫和鬼怪神話透露出的是邪氣，那麼他喜歡畫的那些小動物就多了一

▲《相馬舊王城》
歌川國芳
大版錦繪
1843 年
東京富士美術館藏

取材自讀本《善知鳥安方忠義傳》，表現的是追剿叛將平將門餘黨的故事。畫中骷髏的描繪在解剖結構和立體造型上相當準確生動，由此可以看出歌川國芳對西方解剖學相關書籍的關注。

種另類的媚氣。歌川國芳尤其以愛貓畫貓著稱，以精煉的筆觸畫出貓的百態。他不僅在畫室作坊裡到處養貓，連作畫時懷裡也常抱著貓。

貓在日本是一種獨特的文化現象。江戶時代民間流傳許多貓附人身的故事，迷信與偏見賦予貓更多的神祕色彩。人們將其視為可以通神的動物，日本的「貓文化」也在此時初具雛形。以貓為原型來表達自身情感，文學作品和日常言語中有大量與貓相關的內容。因此，歌川國芳也善於將貓擬人化，以貓為載體比喻現實，表現平民百姓的日常生活（參見下圖）。於此可以說，歌川國芳以自己的獨特方式成為江戶民眾的代言人。

▶ 《納涼的貓》
歌川國芳
團扇繪版錦繪
19 世紀 30 年代
東京國立博物館藏

第五章

風景花鳥畫，旅遊明信片

01 西方美術對日本的影響

江戶時代後期，平民旅行熱不斷升溫，由此催生了大量以「名所」和「街道」為主題的浮世繪系列。

日語的名所即景點或名勝，街道即道路，名所繪和街道繪，就是表現各地名勝和江戶通往外地主要道路沿途風景的繪畫。

一八三〇年代（天保年間）是浮世繪風景畫的成熟期，也恰是日本民間旅行熱潮興起之際，富裕起來的江戶平民擁有較大的國內旅行自由。得益於幕府推行的「參勤交代」制度，各地道路交通和沿途食宿設施日趨完善，十八世紀之後，從偏遠的山坳到汪洋中的孤島，都有道路或舟船連接。因此，當美人畫和歌舞伎畫日漸沒落之際，風景畫成為浮世繪這個變遷，來自西方和中國的藝術也對浮世繪風景畫產生了更直接的影響。

自十六世紀開始，西方繪畫對日本的影響體現在兩個層次：其一是部分畫家出於獵奇的心理對西方風

俗畫的臨摹；其二是部分畫家主動學習西方美術，有意識的將其嫁接到日本文化之樹上。由於這兩方面的傳播載體與目的不同，題材及技法各異，因此所產生的影響也不可同日而語。

西方繪畫透過對光線與陰影的表現，強化物體的質感和體積，同時追求立體感，利用物體的位置、大小、漸變等手法表現出空間立體幻覺。日本美術乃至整個東亞美術，在傳統上都不存在焦點透視法，而日本美術與中國美術的表現手法又有不同，它在中國裝飾美術的成果上更進一步，以線的幾何式透視來融合與體現空間感，十二世紀前期的《源氏物語繪卷》可以被認為是這種努力的起點。

異國風情初體驗，南蠻屏風繪

據史料記載，一五四三年（天文十二年）葡萄牙

人的探險漂流船抵達日本南部的種子島，這是日本第一次被西方世界發現。六年之後，西班牙傳教士聖方濟・薩威（St. Francis Xavier，一五〇六年—一五五二年）來到日本。有關日本列島的情況也逐漸透過各種管道傳到歐洲，歐洲開始了解日本，此後越來越多的西方人來到日本進行傳教與貿易活動。

日本人將這些從南方登陸的歐洲人稱為「南蠻人」，在此他們再一次借用了漢民族對異域民族的稱呼，並不帶有任何貶義。

與此同時，進入日本的西方服飾以及日用品等，在全國掀起了一股異國情趣熱潮，這是日本在歷史上第一次接觸到西方文明，給當時的繪畫提供了新的題材，《南蠻屏風》（參見下頁、第兩百三十九頁）就是以表現異國風情為題材的屏風形式繪畫，雖然在表現手法上，部分借鑑了西方油畫的透視和明暗技法，但更多還是沿襲傳統的屏風繪。不過，日本與西方的

交流並沒能持續多久。

隨著西洋風俗畫的出現，平等自由思想廣泛傳播，平民性格得以進一步確立。西方宗教的思想意識與強調絕對統治的封建倫理道德，在本質上水火不相容，日本統治者感受到了直接的政治威脅，一五八七年（天正十五年）頒布了「傳教驅逐令」。

德川幕府政權統治日本之後，由於擔心教會透過商人將西洋武器賣給各地諸侯，有顛覆幕府統治的可能，因此自一六三三年（寬永十年）起實行閉關鎖國政策，不僅嚴厲禁止基督教的傳播，還嚴格限制日本人出國。

但在此期間日本並未全面禁止海外貿易，極少數荷蘭商人在嚴格控制之下，被允許留在長崎灣附近人工修築的出島上，荷蘭商館成為日本與歐洲之間商品和文化交流的唯一紐帶。

同時在熱心西方文化的日本知識分子的推動下，

1　參勤交代，江戶幕府政權擔心各地大名長期經營自己的領地，有聚眾謀反的危險，因此規定大名們必須定期輪流到江戶居住執勤，視地域遠近而時間長短不等，長則三至六年一次，短則半年一次。「交代」意即輪替、交換。當時全國約有兩百六十家大名，除去常駐江戶的關東等地之外還有一百七十多家，平均每隔一年就要興師動眾，侍從行李浩浩蕩蕩的徒步旅行一次，客觀上促進了各地文化交流和交通網絡整備。

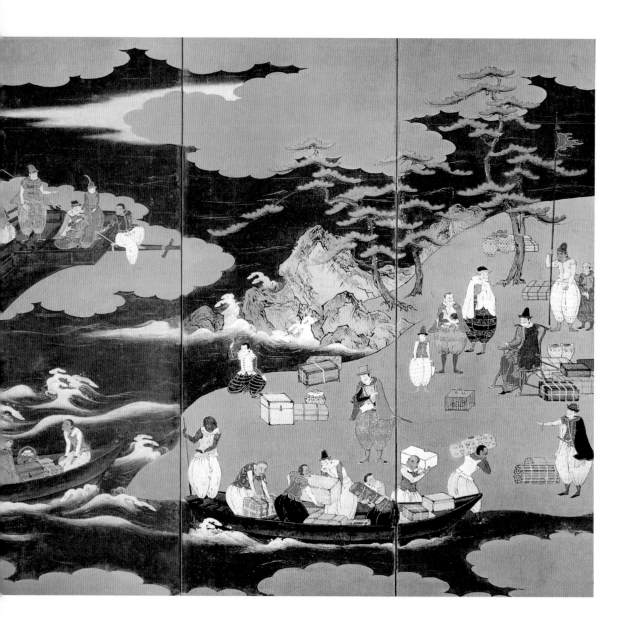

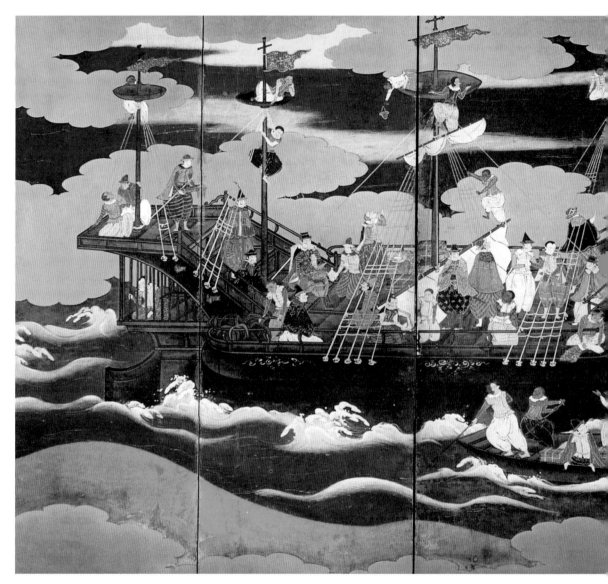

▲ 《南蠻屏風》
　紙本金雲著色 六曲一雙
　各 364 公分×158.5 公分
　16 世紀後期
　神戶市立南蠻美術館藏

以表現異國風情為題材的屏風
形式繪畫，雖然在表現手法上
部分借鑑了西方油畫的透視和
明暗技法，但更多還是沿襲傳
統的屏風繪。

平賀源內與司馬江漢

浮世繪風景畫的發展與當時進入日本的油畫有著直接聯繫，雖然油畫與版畫在技法上沒有直接關係，但是景物的表現手法與風景畫的寫實性有許多相通之處。平賀源內與司馬江漢等人是日本早期油畫的代表性人物。**江戶時代唯一的對外通商港口長崎，是來自荷蘭的西方文化的發源地，來自這裡的西方自然科學資訊也因此被稱為「蘭學」，而透過這裡傳入日本的西方寫實繪畫被稱為「蘭畫」。**

平賀源內曾於一七五二年（寶曆二年）到長崎學習西洋繪畫。他用自製的油畫顏料作於一七七一年（明和八年）的《**西洋婦人像**》上，儘管在技法上還非常幼稚，但卻是**日本美術史上第一幅真正意義的油畫**，開啟了日本繪畫中的科學精神之先河。

司馬江漢直接受到平賀源內的教誨，是日本近代繪畫的先驅性人物。如前所述，他曾經是一位浮世繪畫師，以「鈴木春重」署名製作了許多酷似鈴木春信風格的浮世繪，並具強烈的透視效果。

他在一七七○年代（安永年間）轉投西洋繪畫，也到長崎等地學習。司馬江漢在《西洋畫壇》一文中寫道：「西畫技法，以濃淡表現陰陽凸凹，遠近深淺，摹寫真情實景，其功用與文字相同。……西方繪畫乃實用之技，治術之具。」由此可見，**司馬江漢**在當時就致力於，將西方技法作為改變傳統繪畫陳舊面貌的實用技術和工具。

他借助進口圖書中的荷蘭版畫，悉心研究西方銅版畫技法，終於在一七八三年（天明三年）九月成功**製作第一幅銅版畫《三圍景》** [2]（參見左頁），畫面表現江戶郊區的河岸風光，有著明顯和準確的空間透視效果，**這是美術史上第一次由日本人單獨完成的銅版畫**。

司馬江漢作於一七九四年（寬政六年）的《**畫室圖**》更是集中表現了銅版畫製作設備以及地球儀和書籍等，大量代表西方近代文明的物品，並在畫面下方以醒目大字落款「日本創製司馬江漢」。儘管在技法上還比較幼稚，但其所具有的新視覺意義卻預示著日本美術新的方向。

歐洲藝術及其表現手法，也在相當程度上逐漸的為日本畫家們所認識與掌握。

2
辻惟雄《日本美術の歴史》，東京大學出版會，二〇〇六，三百二十九─三百三十頁。

▲《三圍景》
司馬江漢
紙本銅版筆彩
38.8 公分×26.7 公分
1783 年
神戶市立南蠻美術館藏

畫面表現江戶郊區的河岸風光，有著明顯和準確的空間透視效果，這是美術史上第一次由日本人單獨完成的銅版畫。

02 | 明清美術對日本的影響

江戶時代後期，中國美術對浮世繪的影響，主要體現在蘇州桃花塢姑蘇版年畫和清代畫師沈南蘋（一六八二年─？）帶去的兩院畫風。姑蘇版年畫由於吸收了西方繪畫的透視和明暗等表現原理，成為向日本輸入西畫技法的「二傳手」；受沈南蘋的山水花鳥中，工筆和色彩的宋元遺意的影響，江戶畫壇所流行的寫實風尚呼應了浮世繪風景畫的興起。

洋畫師帶來的透視與明暗

相較於西洋傳教士在日本的遭遇，來到中國的傳教士要相對幸運一些。義大利傳教士利瑪竇（一五五二年─一六一○年）於一五八三年（萬曆十一年）從澳門進入廣州，此後足跡遍布中國各地。他也是一位科學家和文人，曾用中文翻譯了歐幾里得幾何學著作《幾何原本》（Stoicheia）等。他隨身帶來的歐洲

銅版畫以及他的數學知識，對幫助中國人了解和掌握空間原理都產生了很大作用。

在清朝宮廷活動的義大利傳教士郎世寧（一六八八年─一七六六年）同時也是一位畫家，他於一七一五年（康熙五十四年）來到北京後，進入宮廷並製作了大量繪畫，人物花鳥走獸無所不及，結合中國傳統院體畫與歐洲的陰影法，創立了「寫實的折衷畫風」。郎世寧還帶來了《為了畫家與建築家的透視圖法》一書，在他的影響下，一位名為年希堯的中國人於一七二九年（雍正七年）也編寫了一本《視學》。

當時在宮廷裡還有好幾位西方傳教士兼畫師，他們還應命與郎世寧一道製作了一個龐大的銅版畫系列《平定準噶爾回部得勝圖》，表現乾隆年間平定西域的叛亂，全景式構圖和寫實手法清晰表現了戰爭的規模和過程。

因這套版畫全部由西方畫家起稿並送往法國製作，從而具有濃郁的西方銅版畫風格。康熙皇帝善待

西方傳教士，並接受和利用他們帶來的西方先進科學技術。一七一二年（康熙五十一年）在朝野享有盛名的御製木版畫《耕織圖》（參見下圖）就採用了西方銅版畫的透視法。畫稿作者焦秉貞，官任欽天監，他「以遠近透視陰影之法傳神寫照，從學者多」[3]。

這些產生於宮廷的繪畫和版畫，由於具有「欽定」和「御製」的性質而令畫工們謹小慎微，以各種大場面的表現奠定了恢宏大氣的審美新趣味，這是其與民間版畫的最大區別之處。而最具意義的莫過於將西方繪畫技法運用於中國題材，畫面上出現了準確的透視和明暗關係，細密嚴謹的手法儼然形成一個時代的新風尚。

3　陳師曾，《中國繪畫史》，中國人民大學出版社，二〇〇五，一百六十八頁。

▲《耕織圖·耕圖十二 二耕（右）》
　《耕織圖·織圖十八 絡絲（左）》
（清）焦秉貞
木版畫
1712 年
北京 故宮博物院藏

《耕織圖》由於具有「御製」的性質而令畫工們謹小慎微，以各種大場面的表現奠定了恢宏大氣的審美新趣味。而最具意義的莫過於將西方繪畫技法運用於中國題材，畫面上出現了準確的透視和明暗關係。

「姑蘇版」年畫對浮世繪的影響

明代版畫空前發達，從萬曆年間（一五七三年─一六一九年）至清代乾隆年間（一七三六年─一七九五年），版畫技術和出版業達到了很高的水準。康乾年間，天津楊柳青、蘇州桃花塢民間木版年畫發展起來，兩者相互輝映，世稱「南桃北柳」。由於江南的地理優勢，財富集中，加上海外貿易帶來的富庶，桃花塢木版年畫尤為繁榮。

清代康熙、雍正、乾隆時期，蘇州桃花塢年畫全盛期的作品，被稱為「姑蘇版」，題材以繁華的城市風景、人物仕女為主要內容。色彩以清新淡雅為基調，構圖宏大。在形式上也體現了傳統繪畫的中堂、對屏和冊頁的形式。此時的姑蘇城，有五十餘家畫鋪，年產版畫百萬幅以上。

姑蘇版年畫在中國版畫史上有著獨自的特色，相較於明末年畫，刻版更加細密，採用多色套版，還明顯可見西方銅版畫的陰影和透視手法。

銅版畫的特點，在於以銳利細密的線條構成畫面明暗變化，民間畫工將此移植到木版畫，多以明暗法

▶ 《天仙送子》
墨版套色筆彩
163 公分×66.8 公分
清嘉慶年間
神戶市立博物館藏

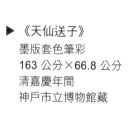

◀ 《姑蘇萬年橋圖》
濃淡墨版筆彩
185 公分×73 公分
清乾隆年間
神戶市立博物館藏

表現物象，並手工著色上彩，許多畫面上還刻意題款「仿泰西筆意」。

十七世紀下半期到十八世紀上半期，在長崎居住著許多旅日蘇州人，他們保留著家鄉過年的習俗和對本土藝術的眷戀，因此姑蘇版年畫首先透過居住在長崎的蘇州人傳入日本，許多畫工、雕刻工和拓印工帶著工具材料到長崎，直接在當地製作姑蘇版年畫（參見右頁二圖），也深受日本民眾的歡迎。

同時，日本透過長崎港與中國進行有限的貿易活動，也有姑蘇版年畫以這個管道進入日本。但和其他貨物相比，其數量顯得微乎其微。這些來自中國民間的木版年畫，被江戶畫師們視為珍品，他們不僅從畫面上，間接的接觸到了西方繪畫的明暗法和透視法，同時也感受到市民文化的活力。浮世繪大量採用從長崎傳入日本的姑蘇版表現手法，如空間透視法、銅版畫排線刻法等。可以說蘇州版畫幫助日本人進行了「視覺訓練」。姑蘇版年畫越過姑蘇城，還遠渡重洋

流傳到歐洲，對世界產生了影響。

從時間上看，姑蘇版年畫中的西畫因素要比司馬江漢的銅版畫早得多，「故成為江戶時代供不應求的寶貴物品。遙遠而危險的海上旅途，更使這些書籍成為常人難得一覓的帳中祕笈」[4]。在中國「古代的年畫幾乎全部已經失傳。但近代的作品，還有些被刷印之肆或好事之家保存著而為我們所見到。而明末以來，番舶商船曾有攜帶這些年畫到日本去的，日本人則視作藝術品而保存著」[5]。作為一般民間消費品的姑蘇版年畫，雖沒有在中國得到普及和保存研究，卻有相當數量遺留在日本並得到了很好的保存，日本學者對姑蘇版年畫有很深入的研究。

姑蘇版年畫與浮世繪的共同之處在於都是民間版畫，由民間出版商組織製作出版，都反映了當時的社會風尚和習俗。姑蘇版年畫對浮世繪的主要影響，首先便是透視法和明暗法的運用，浮世繪中具有透視效果的「浮繪」出現在一七四○年（元文五年），乾隆

4 鄭振鐸，《中國古代木刻畫史略》，上海書店出版社，二○○六，兩百一十六頁。

5 鄭振鐸，《中國古代木刻畫史略》，上海書店出版社，二○○六，兩百一十四─兩百一十五頁。

年間的風景版畫也大都採用這種手法。其他還體現在諸如組畫的形式，即系列。浮世繪常以特定題材製作兩幅以上的系列，姑蘇版年畫也有類似形式；其次是聯畫的構成，即多幅畫面擁有相通的背景。多色套版浮世繪出現之後，首次採用了空拓、木紋肌理效果等新技法。

其實，這些技法在乾隆年間的版畫中，已經被廣泛使用，空拓也被稱為拱花法。從這個角度來說，**浮世繪實際上是以中國版畫為範本創造出來的，只是在紙張的應用上有差異**，拓印上中國用棕櫚毛製成長方形刷子，日本則是以竹葉製成圓形的「馬連」。**姑蘇版年畫和浮世繪的最大不同，在於兩者的功用不一樣，姑蘇版年畫顧名思義是新年時用於張貼布置，屬消費品**，這也是姑蘇版難以保存下來的最大原因之一；**浮世繪則是和書報一樣流傳閱覽，屬保存品，極少用於張貼。**

沈南蘋的「宋元遺意」

浮世繪風景畫的發達還在很大程度上受到了明清繪畫的影響。相較於對歐洲文化輸入的嚴厲限制，德川幕府對有著傳統淵源的中國文化相對寬容。如前所述，隨商貿往來陸續有明清文物流入日本。清代畫家沈南蘋雖然在中國美術史上名聲平平，但他一七三一年（享保十六年）起應幕府之邀東渡日本，在長崎作畫傳藝達兩年之久，他所帶去的兩院畫風深刻影響了江戶時代的日本畫壇。沈南蘋名銓，字衡之，浙江人，擅長花卉翎毛，設色豔麗。「清朝之花鳥流派甚多，或承前代之風，或自出新意，較明代更多特異之點。……沈南蘋亦以此法，得宋元遺意。」[6]他作品既精於細膩又崇尚裝飾的特點，恰恰吻合了日本繪畫中濃郁的北宋及明代院體風格，因此，沈南蘋在中日文化交流史上，又一次扮演了類似南宋畫僧牧溪的角色，成為影響日本近世繪畫的重要人物。

沈南蘋的影響最顯著的體現在長崎畫派的興起，雖然他直接教授的日本畫家僅有熊斐一人，但隨著他作品的廣泛流傳，尤其是江戶等地「南蘋派」的興起，對日本傳統的形式主義至上的繪畫風氣和審美趣味產生了巨大衝擊。

江戶畫家楠本幸八郎（一七一五年—一七八六年）在遊學長崎時，隨熊斐研習了沈南蘋的技法，此

後又入清代畫師宋紫岩門下，進一步深造沈南蘋的花鳥畫技法，又因崇拜之情而改名宋紫石。他回到江戶之後大力推廣沈南蘋畫風，在宋紫石的努力之下，形成了江戶南蘋派，推崇寫生寫實手法。

宋紫石在繼承宋元花鳥意境的同時，還作有木版繪本《宋紫石畫譜》和《古今畫藪後八種》，吸收西洋技法表現花鳥蟲魚和山水人物，兼具東西方繪畫風采。江戶南蘋派對江戶繪畫乃至日本美術史的進程，

6
鄭振鐸，《中國古代木刻畫史略》，上海書店出版社，二〇〇六，兩百一十四—兩百一十五頁。

▲《雪中游兔圖》
（清）沈南蘋
立軸、絹本、淡設色
230.5 公分×131.7 公分
1737 年
京都 泉屋博古館藏

沈南蘋筆墨精細入微，設色蒼古深邃，造型細膩傳神，梅花、大地、雪竹、灰兔、小鳥等，表現了在大自然的能量循環與休憩中千姿百態的生命力量與色彩。

247

◀《日本名所・
三十三間堂》
圓山應舉
紙本著色 九幅一組
各 27.4 公分×20.2 公分
約 1759 年
神戶市立博物館藏

都產生了重要影響。

在沈南蘋的影響下，以京都民間畫師圓山應舉（一七三三年—一七九五年）為代表的民間畫師圓山應舉的「京都畫派」也提倡重視「寫生」的繪畫主張，結合西方繪畫的「寫實」與日本傳統的裝飾性，開創了新的日本畫風貌（參見上圖）。圓山應舉以細緻的觀察為基礎的日本畫風實，代表作《雪松圖屏風》將西方的寫實與東方的寫《昆蟲寫生圖》（四帖）甚至接近於動物標本的真意融為一體，畫面既有物象的渾厚又具意境的空靈。

另一位京都畫師伊藤若沖（一七一六年—一八〇〇年），直接臨摹過包括沈南蘋作品在內的許多明清花鳥畫，他的作品以各種動植物和花鳥魚蟲為主要題材，數量和種類均空前豐富，在日本繪畫史上獨樹一幟。在技法上以精細寫實和鮮豔色彩見長，兼具中國的工筆魅力和日本的裝飾風采。

作為民間藝術的浮世繪無可避免的受到當時畫壇風尚的影響，由此，融合寫實手法與裝飾意匠，在中西繪畫風格的合力下，浮世繪在日漸沒落的晚期再度以精美的風景版畫光照人間。

03 舶來之作——「浮繪」

浮世繪風景畫的發展大致可以分為兩個階段：

其一是早期在美人畫和狂歌繪本中作為背景的描繪；

其二則是江戶時代後期在西洋技法的影響下，以「浮繪」為開端的真正意義的風景畫。

浮繪的出現有賴於一七二○年（享保五年）江戶幕府政權對西方書籍進口的解禁。當時的幕府將軍德川吉宗主要出於個人喜好，兼顧及社會發展的客觀需求，逐步放鬆了歷經百年的鎖國政策，使部分與基督教無關的西方書籍得以進入日本。此前，在中國俗稱為「西洋景」（Peep show）的西方遊戲機器就透過長崎輸入日本，並很快在各地普及。西洋景透過窺視的鏡頭裝置（按：裝有凸透鏡的木箱），可以看到描繪的風景畫具有很強的透視效果，專為西洋景繪製的畫片也因此被稱為「眼鏡繪」。

駐長崎的荷蘭商館在一六四六年（正保三年）十一月三日的工作日誌上，就有向日本出口西洋景透視箱的記載；一七一五年（正德五年）版《豔道通鑑》以及一七一七年（享保二年）版《本朝文鑑》等書籍也都分別記載了西洋景透視箱在日本流行的情景。圓山應舉應社會需求，繪製了大量具有透視效果的眼鏡繪，畫面所具有的寫實性和強烈的透視效果，明顯有別於日本傳統繪畫，成為浮繪的先聲。

作為背景的風景

早在菱川師宣時代，浮世繪就開始有了對風景的表現，一六七七年（延寶五年）刊行的《江戶雀》和一六八五年（貞享二年）刊行的《和國諸職繪盡》已經具有獨立的風景畫性質。只是前者作為地方志的插圖具有概念說明的成分，後者作為對傳統水墨山水畫的模仿，從嚴格意義上來說還不具備真正的浮世繪樣式。

浮世繪自從錦繪發明以來，其豐富的色彩表現為

題材內容的拓寬提供了條件。鈴木春信的人物畫中就有大量完整的背景描繪；十八世紀後期（天明年間）風俗畫的背景開始出現風景；鳥居清長的三聯畫《當世遊里美人合》、《美南見十二候》除了表現之外，也生動描繪了四季景色。

十九世紀初期，喜多川歌麿製作的《美人一代五十三次》雖是美人畫系列，但風景就作為背景大量出現。喜多川歌麿在大首繪之前的時期裡多作有大場面美人畫，其中不乏精緻的風景描繪，《琴棋書畫》和《唐美人宴游圖》都有完整的風景描繪，並已經具有準確的透視效果。在《隅田川舟遊》中，夜色下的河面遠景刻畫細緻入微，極具詩意；《兩國橋下》和狂歌繪本《潮汐的禮物》等畫面中的風景，已經不再是陪襯而成為主要表現對象；在喜多川歌麿的作品中還有兩幅純粹的風景畫《近江八景》。

空間的表現

隨著時代的發展，風景畫開始逐漸從浮世繪的背景中獨立出來。據一八〇三年（享和三年）出版的《繪空事》記載，最早的浮世繪風景畫出現於一七三〇年代左右（享保末年），但是作品已不存。保存至今的早期浮世繪風景畫作於一七五〇年代（寶曆年間）前後。

浮世繪風景畫的真正發展始於「浮繪」，即以線描的方式，模仿西方繪畫追求空間深度表現的繪畫總稱。對習慣了平面表現的日本人來說，畫中景物在放射狀線條的作用下，猶如漂浮起來一般。同時由於遠處景物的凹陷效果，有時也被稱為「凹繪」。

當時浮繪的主題是歌舞伎劇場內部以及吉原的室內空間，即使表現室外空間多以吉原與歌舞伎町的街道為對象，因此主要集中在對建築物的表現上。它們多由直線構成，在表現技法上相對容易，當時的江戶畫師們尚未掌握以不規則曲線、曲面構成的山水風景等複雜透視。

最早的浮繪製作者是奧村政信，他自稱「浮繪根元」，根元即始創之意。其作品構圖多為左右對稱、沒有陰影的室內，現存最早作品是《芝居狂言舞臺顏見世大浮繪》（參見左頁）——戲劇舞臺也是浮繪表現最多的題材。西村重長也作有許多浮繪風景畫，畫面通常採用較高視點，同時也存在室內外景物具有不

同視點的問題，表現出早期風景畫對透視原理的理解與應用均不成熟。

西方繪畫的影響在錦繪出現之後愈加明顯。浮世繪由於受到畫面尺寸的限制，不利於表現廣闊深遠的場景，浮繪的出現解決了這個問題。歌川派始祖歌川豐春與司馬江漢處於同一時代，正是畫界開始追求寫實表現之際，荷蘭解剖圖書《解體新書》得以在日本翻譯出版，歌川豐春用浮世繪臨摹中國的眼鏡繪和西洋銅版畫，反覆研究，最終掌握正確的透視法，從一七七一年（明和八年）前後開始畫浮繪，用以表現江戶風景。

歌川豐春的風景畫在兩方面取得進展：一是消失點與地平線的處理更加符合視覺現實，《浮繪，紅毛湊萬里鐘響圖》（參見下頁下圖）就是以浮世繪技法模仿西方銅版畫；二是表現空間超越了室內與建築物的局限，放眼於更豐富的自然風景，提高了浮

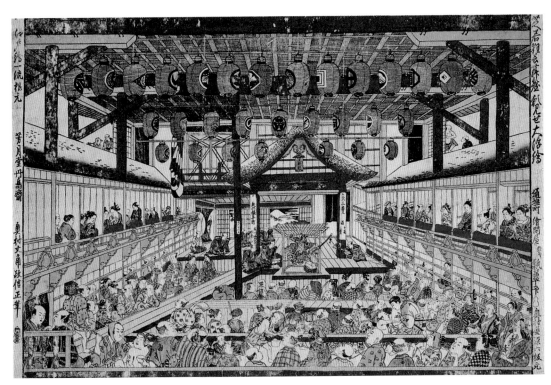

▲《芝居狂言舞臺顏見世大浮繪》
奧村政信
大倍版紅繪
1745 年
芝加哥藝術博物館藏

奧村政信率先將西洋透視法應用於浮世繪作品中，創立「浮繪」。其作品構圖多為左右對稱、沒有陰影的室內，此幅為其現存最早作品。

世繪的表現力。

由此，浮繪從表現近景轉變為眺望遠景的風景畫，而錦繪在刻版與印刷技術上的革命性進步，也為表現豐富色彩及明暗效果提供了便利，加上透視法的應用，為後來浮世繪風景畫的發展與成熟做了準備。

▲《浮繪・和國景跡京都三拾三軒堂之圖》
歌川豐春
大版錦繪
1772 年—1781 年
私人藏

歌川國芳以武者繪聞名，他的風景畫也很有特點。《東都名所》系列共十幅，巧妙的空間構成與透明清爽的色彩感覺令人耳目一新，其中《佃島》（參見左頁）一幅是這個系列的代表作，體現出後期浮世繪的寫實特徵。

▲《浮繪・紅毛湊萬里鐘響圖》
歌川豐春
大版錦繪
36.2 公分×24 公分
18 世紀後期
神戶市立博物館藏

畫面前方的佃島位於隅田川河口，原本是個小島，後來由於填海造地與北部的石川島連接。江戶時代，攝津國西成郡佃村的漁民居住在這裡，作為「佃煮」的原產地而聞名。

佃煮是用醬油和砂糖煮成醬香的日式料理，主要原料是小魚、蛤仔等貝類和海帶等海藻類。橋下正在擺渡的小木船因形同豬牙被稱作豬牙舟，船頭細長而尖，沒有船篷，船身細窄易搖晃。因此搖櫓的推進力被充分發揮而速度快，方便在狹窄的河流裡運行，多在江戶的內河使用，因往來淺草山谷中的吉原遊客經常乘坐，也被叫作山谷舟。從橋上飄落的是祭祀水難者的施食紙箚，河裡漂浮著沒吃完的西瓜和其他雜物，畫面細節充滿了生活氣息。

歌川國芳的風景畫《東都首尾之松圖》（參見下頁）別具一格，江戶時代淺草附近的隅田河邊，有一

▲《東都名所・佃島》
歌川國芳
大版錦繪
34 公分×23 公分
1832 年
山口縣立萩美術館・浦上記念館藏

畫面中正在擺渡的小木船因形同豬牙被稱作豬牙舟。從橋上飄落的是祭祀水難者的施食紙箚，河裡漂浮著沒吃完的西瓜和其他雜物，畫面細節充滿了生活氣息。

棵樹枝延伸到河上的松樹，俗稱首
尾松。據說是因為乘船去吉原遊廓
的乘客在經過隅田河的途中，都會
向這棵松樹祈願能有一夜良宵而得
名。而從吉原回來的乘客也會將船
停泊在這裡，談論昨晚的經歷。

這棵松樹經常被作為浮世繪的
表現題材，但畫面上這棵名松卻被
處理成遠景，在大石塊後面若隱若
現。在石垣間爬行的螃蟹和礁石上
的海蟑螂，反而是畫面的主角，體
現出歌川國芳作為「奇想的畫師」
的詼諧筆力。出人意料的視點形成
奇趣的構圖，大面積的冷暖色塊對
比，洋溢著天保年間浮世繪清新的
現代風味。

溪齋英泉的風景畫也可見受
到「蘭畫」的影響。他融合銅版畫
與日本傳統繪畫技法，準確的透視
效果具有西方近代繪畫的魅力。他
還善於在畫面渲染大自然的詩情畫

▲《東都首尾之松圖》
歌川國芳
大版錦繪
36 公分×24 公分
1850 年
東京 江戶東京博物館藏

本應為主角的名松被處理成
遠景，在大石塊後面若隱若
現。在石垣間爬行的螃蟹和
礁石上的海蟑螂反而是畫面
的主角，出人意料的視點形
成奇趣的構圖。

▲《假宅之遊女》
溪齋英泉
大版錦繪
77.5 公分×38.8 公分
1835 年
千葉市美術館藏

溪齋英泉是浮世繪畫家中最早使用普魯士藍的繪畫師。畫面上強調藍色的濃淡變化，限制其他顏色的使用，有時點綴極少量的紅色。

齋與歌川廣重兩位大師。

向成熟，並享譽海外的則是葛飾北生了深遠影響，而真正使風景畫走大量進入日本，對浮世繪風景畫產制，西方銅版畫以書籍插圖的形式著幕府政權放鬆進口書籍輸入的限〇年代江戶浮世繪的流行手法。隨風景畫中，成為一八三〇、一八四

他將這種技法廣泛運用到他的藍摺繪」。

製作了藍色套版團扇繪，被稱為「溪齋英泉使用這種顏料便宜許多。溪齋英泉使用這種顏料格上較之前傳統的植物性版畫顏料入的化學顏料「普魯士藍」，在價十二年）市面上開始出現從海外輸《內》等系列。一八二九年（文政有《江戶八景》和《日光山名所之然觀和東方文化的特徵，代表作意，以寫實技法體現日本傳統的自

04｜席捲世界的藝術巨浪——葛飾北齋

葛飾北齋九十年的一生經歷過無數題材和技法，長達七十餘年的作畫生涯在浮世繪畫師中無人可比。

他在繪畫領域涉獵甚廣，尤其以風景版畫成就最高，擺脫了歌舞伎和吉原美人等傳統內容，將合理的空間、細緻入微的陰影等西方繪畫元素，移植到浮世繪上，並發展出了漸變羽化等新的拓印技法。他在晚年自稱「畫狂人」，隱約透露著中國的文人詩意。

日本浮世繪學者永田生慈指出：「葛飾北齋在江戶時代後期作為浮世繪師登上畫壇，但在作畫生涯的後半生，他沒有停留在浮世繪的範疇，而開創了獨自的境界，是時常挑戰新的領域、鑽研不息、不屈不撓的畫師。」[7]

葛飾北齋原名中島鐵藏，於一七六〇年（寶曆十年）出生於江戶隅田川東岸（今東京都墨田區龜澤），父親中島伊勢，是幕府御用鏡師，按當時的慣例其姓名也記入武家名簿，與御用狩野派畫師一樣屬於準武士階層，母親也是武家名門之後。因此，雖然

葛飾北齋一生都在平民區度過，但武家血統賦予他以高傲不羈的性格，對他終生的活動都產生影響。

愛改名，喜好搬家

葛飾北齋十九歲入勝川春章畫坊為徒，次年由師父將自己畫名中的「春」字加上別名「旭朗井」中的「朗」字，取畫號為勝川春朗，「春朗」兩字也隱含著師父對他畫業發展的期待。雖然此前他曾在租書店打工並自十六歲開始學習木板雕刻，但並未真正研習過繪畫，因此開始的幾年裡基本上處於模仿階段，後來逐漸從歌舞伎畫、浮繪等入手。勝川春章對此雖也略知一二，但勝川春朗的製作在勝川派中當屬最多，可以認為是受到歌川豐春的影響，也顯示出他從早期開始即對風景畫的關注。一七八〇年代（天明年間）之後，勝川春朗開始發表小說插圖。時值鳥居清長的

製作盛期，在其影響下，勝川春朗也繪製若干美人畫與風俗畫，漸漸涉及浮世繪的所有題材，並逐步培養自己的風格。他以「勝川春朗」為名的畫業持續了十五年左右。

勝川春朗歷來有很強的自尊心，相傳在勝川門下時他為書屋繪製招貼畫，當師兄勝川春好路過該店面時，看到勝川春朗的繪畫水準低下，認為有辱師門而當面怒將其撕下。春朗深感受辱，誓言「吾之畫技精進之日，春好當為之羞愧」，從此發憤圖強，日後終成一代大師。

勝川春章一七九二年（寬政四年）去世後，勝川春朗於一七九四年脫離勝川派，時年三十五歲。一七九五年（寬政七年）他模仿琳派畫師取畫號宗理，顯示出與浮世繪畫師的微妙區別。此後，他不斷更換畫號，先後使用過辰政、戴斗等三十餘個，其中最著名的莫過於「北齋」。與此相似的是，他一生中也頻繁搬遷住所，據相關資料記載：「生涯之遷居，九十三回。甚者一日三所。」[8] 多變的畫號和多變的

住所，也反映出葛飾北齋不安於現狀、不斷尋求變化的積極性格。

脫離勝川派之後，作為獨立畫師的葛飾北齋，並沒有立即介入浮世繪的商業性製作，而是承接個人訂單，以繪製狂歌繪本和手繪美人畫等為主，濃墨淡彩之間流露著中國繪畫的性格。由此可見葛飾北齋作為有實力的畫師，已經得到較多客戶的認可，他的個人風格也開始顯露出來。他擅長結合人物與風景作為狂歌繪本的插圖，還研究狩野派、土佐派、琳派等不同流派技法和西洋風景畫的透視原理，形成個性鮮明的畫風。他不僅運用陰影法，還在畫的四周加上類似外框的圖案，並一反傳統形式用片假名橫向題名落款等，給古老的浮世繪帶來新的面貌。

除了三十餘種讀本插圖之外，葛飾北齋這一時期的代表作還有《高橋富士》（參見下頁左圖），這幅畫主要在構圖上取勝，將「聖岳」富士山大膽的處理在拱橋的下方，雖然透視法尚生硬，但在構圖上明顯吸收了西方繪畫的手法以強化空間感，為後來的多樣

7 永田生慈〈北斎の画業と研究課題〉，《北斎展》，日本經濟新聞社，二〇〇五，九頁。

8 小林忠〈畫狂人北斎の實像〉、《北斎展》，日本經濟新聞社，二〇〇五，二十四頁。

化表現開了先河。

《九段牛之淵》（參見下面右圖）透過色彩變化與明暗處理塑造景物，是葛飾北齋模仿借鑑西方銅版畫的典型作品之一。「九段坡」據說在江戶時代坡面呈九段階梯狀而得名，以陡峭著稱，由此衍生出人工收費推動來往車輛的營生。過往的牛車爬坡一不小心就可能失腳跌落左側深淵，故名「牛之淵」。畫面右側的黃土色陡坡就是九段坡，隱約可見「九段」緩慢的臺階。坡道右側是武家宅邸的長屋圍牆，左邊深綠色的「牛之淵」懸崖顯得高大誇張。畫題和落款的平假名自左往右橫向排列，寫實的手法賦予畫面以生動的現場感。

《北齋漫畫》，學畫者的繪畫指南

讀本插圖是葛飾北齋一生中十分重要的製作內容，他從中國的傳奇小說中尋找題材，以仁義忠孝為主題，與民間作家曲馬琴亭聯手，繪製了大量精彩作品，尤其是許多戲劇化的場面予人鮮明印象。葛飾北齋僅在一八〇七年（文化四年）前後數年間就繪製了一千四百餘幅插圖，是他磨礪筆力的最重要演練。

▲《高橋富士》
葛飾北齋
中版錦繪
19 世紀初
房總浮世繪美術館藏

這幅畫主要在構圖上吸收了西方繪畫的手法，將「聖岳」富士山大膽的處理在拱橋的下方。

▲《九段牛之淵》
葛飾北齋
中版錦繪
24 公分×18 公分
19 世紀初
法國國家圖書館藏

透過色彩變化與明暗處理塑造景物，是葛飾北齋模仿借鑑西方銅版畫的典型作品之一。

▲《北齋漫畫（初篇）》
葛飾北齋
繪本半紙本
1819 年
東京 浦上蒼穹堂藏

《北齋漫畫》原本只是作為給學徒參考的圖畫集，沒想到卻成為暢銷書。後來也為有志於推進繪畫變革的西方畫家們所推崇。

葛飾北齋在五十歲之後開始投入精力培養弟子，由於門生眾多，為此他製作了許多帶範本性質的繪本，以便翻印複製。也由於全國各地有許多葛飾北齋的追隨者，他欲以這樣的方式普及自己的繪畫風格。

葛飾北齋最早的繪畫範本是一八一○年（文化七年）出版的兩冊系列《已痴群夢多字畫盡》，將文字隨數字順序變化為繪畫，也可稱為「文字繪」，此時葛飾北齋五十一歲。此後他又連續繪製出版了《略畫早字引》、《畫本智慧之雛形》、《略畫早指南》等一系列繪畫範本。在葛飾北齋的眾多繪本中，最負盛名的當屬一八一四年（文化十一年）開始刊行的《北齋漫畫》。

葛飾北齋於一八一二年（文化九年）秋天到關西旅行，投宿在弟子牧墨仙府邸中長達半年，他在這裡繪製了三百餘幅手稿，內容包括社會各階層人物造型及豐富生動的動態，以及山川河流、樹木風景、飛禽走獸、植物花卉等，兩年後以《北齋漫畫》（參見上圖）為名開始陸續出版。此後他廣泛涉獵各類題材，不斷繪製出版這一系列，一直持續到他去世。到他身後的一八七八年（明治十一年）為止共出版了十五卷，鮮明記錄了葛飾北齋的畫風演變。

9 小林忠監修《浮世繪列傳》，平凡社，二○○六，一百二十頁。

據統計，全卷共有圖三千九百一十幅[10]。該系列遠遠超越了範本的概念，彙集世間萬物大全，挑戰繪畫表現的可能極限，體現出葛飾北齋敏銳的觀察能力與傑出的繪畫天才。《北齋漫畫》精湛的線描後來也為有志於推進繪畫變革的西方畫家們所推崇，成為席捲歐洲的「日本主義」的「導火線」之一。

浮世一嘆，坐看《富嶽三十六景》

葛飾北齋在一八三○年代（天寶年間）達到他繪畫生涯的巔峰，此時他已年逾七旬，一生中最精彩的風景版畫系列《富嶽三十六景》就出現在這個時期，為此他花費了五年時間。這樣以不同位置、不同角度、不同時間、不同季節全方位的表現同一主題的手法，開拓了浮世繪風景畫的新領域。日本人自古以來，普遍對富士山抱有一種近乎宗教崇拜般的心理，江戶時代中期出現了類似新宗教的組織，稱為「富士講」，信徒們經常舉辦攀登富士山的朝拜活動，也帶有旅行遊覽的因素。顯然這種情緒也影響著葛飾北齋，他的許多作品都以富士山為題材。

這套組畫的每一幅都以富士山為背景，與人們的勞動、生活場面巧妙結合，意趣盎然。其過人之處在於以同一主體變化出各不相同的畫面，《深川萬年橋下》表現出葛飾北齋一貫喜好的構圖方式，對比大約三十年前的《高橋富士》，可以明顯看出此時他能成熟運用透視手法；《東海道程之谷》（參見左頁上圖）透過井然並列的松樹眺望富士山，處於畫面前沿的挑夫、僧人等各色人物，表現了往來於東海道的旅人風俗，畫面下端中央抬頭眺望的牽馬人是全畫的點睛之筆，起到了前後呼應、拓展空間的作用；《諸人登山》描繪了江戶富士講成員，在每年六月一日夏季開山之始登山參拜的場面，山脈間翻滾的白雲和席地而坐的登山者，以及右上角在岩洞裡休息的人群相呼應，渲染了山勢的險峻和攀登的艱辛，這也是整個系列中唯一表現富士山局部近景的畫面。

葛飾北齋的不凡筆力體現在經營動與靜、晴與雨、波濤與富士山等對立關係的構成上，不僅以西方繪畫的透視原理和明暗對比手法，拓展畫面空間及深度，還結合典型的日本傳統線描紋樣及裝飾性色彩，使浮世繪從狹隘的人物題材局限中解放出來。也為長時期以來沉浸於美人畫與歌舞伎畫的江戶百姓，打開

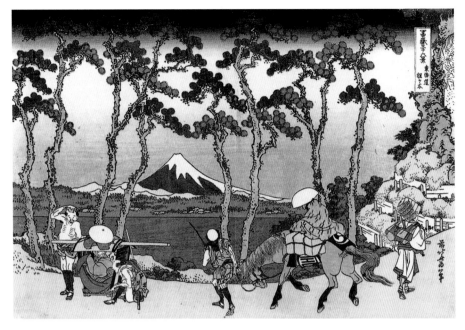

▲《富嶽三十六景・東海道程之谷》
　葛飾北齋
　大版錦繪
　37.2 公分×24.4 公分
　1831 年
　私人藏

▼《富嶽三十六景・甲州石班澤》
　葛飾北齋
　大版錦繪
　36.8 公分×24.4 公分
　1831 年
　東京 太田紀念美術館藏

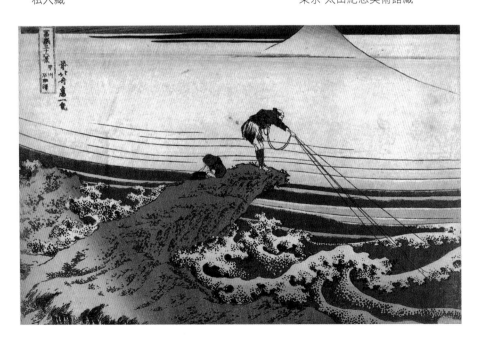

了一方新的自然天地，不僅獲得廣泛好評，也給出版商和浮世繪畫師們極大的衝擊與啟發。由此，風景畫作為浮世繪的一個新樣式開始被急速的推廣開來。

葛飾北齋還在主版（即墨版）上使用了當時來自海外的化學顏料普魯士藍，使套版色彩迥異於以往的效果，博得了歷來喜歡新鮮事物的江戶人的喜歡。由於這一系列受到廣泛好評，他後來又追加製作了十幅，使《富嶽三十六景》的總數為四十六幅。據日本學者研究統計，每幅畫面的視點均有實際依據，其中有十三幅自江戶，四幅自江戶郊外，三幅自江戶東部的其他地區，十八幅自東海道各地，七幅來自富士山所在的山梨縣，最後以富士山頂的局部近景結束。

這個系列中的《神奈川沖浪裏》（參見第兩百六十四頁、第兩百六十五頁）一幅舉世聞名。神奈川沖是從三浦半島到橫濱附近的江戶灣沿岸海面，從這個角度可以眺望到與畫面相似的遠景富士山。畫面上有三艘押送船，它們是從江戶附近的房總半島運送鮮魚和蔬菜到江戶城日本橋市場，供應市民的船隻，每艘船上有八名槳手。大海洶湧澎湃，波浪破碎的一瞬間，船夫們緊緊抱住船身隨波逐流。翻滾的浪花又引導觀者的視線，使處於畫面下端的富士山雄姿不減。

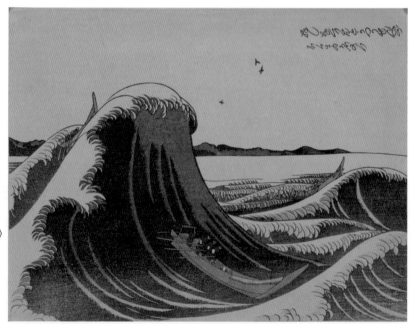

▶ 《押送波濤通船之圖》
葛飾北齋
中版錦繪
23 公分×18 公分
1804 年—1807 年
東京國立博物館藏

這幅名作和葛飾北齋之前二十五年所畫《押送波濤通船之圖》（參見右頁）一脈相承，他畫過許多海浪題材的浮世繪。

江戶時代中期流行建築裝飾的欄間雕刻，當時有一位擅長雕刻海浪圖案的御用雕刻師武志伊八郎信由（一七五一年—一八二四年）聞名遐邇，被稱為「波之伊八」，他雕刻的海浪有著生動的躍動感和立體感。葛飾北齋最初在江戶堀之內（今東京杉並區）日蓮宗妙法寺看到他的雕刻，伊八雕的海浪引起他的極大興趣。伊八有名的波浪雕刻在千葉縣東頭山行元寺，據說原風景是從千葉縣房總的大東岬看到的波浪，葛飾北齋為了確認還專程前往房總觀看。

《神奈川沖浪裏》的海浪造型明顯可見「波之伊八」在千葉縣東頭山行元寺的欄間雕刻《波中寶珠》的影響；鷹爪般的浪花和琳派宗師尾形光琳的《波濤圖》和俵屋宗達的《雲龍圖》有共通之處；藍白相間的海浪紋樣吻合當時流行的「縞模樣」條紋裝飾時尚，獲得了江戶人的青睞。葛飾北齋以獨特的「三分法構圖」和透視法相結合，形成以富士山為中心的向

心式構圖。這幅經典是傳統美術和西方技法的集大成之作，非凡的線描和構圖使之成為日本美術的標誌性作品。

另一幅《富嶽三十六景・凱風快晴》（參見第兩百六十六頁）也是這個系列的經典之作。每年夏秋兩季的清晨，由於光照與空氣的作用，富士山通體紅遍的景象偶有出現，蔚為壯觀。以至於日本學者感嘆：「富士山是一個活體生命，每天都向我們展現不同的姿態。」[11]

葛飾北齋想必深諳其魅力所在，自然光的表現和主觀意境的處理尤為醒人耳目，版畫的線條和色彩在這裡得到了充分理解和生動運用。極具張力的兩道弧線簡練的概括出富士山的雄偉姿態，山腳下蔥蘢的墨綠森林、如火焰般升騰的巔峰和橘紅色的山體，在湛藍天際的映襯下愈顯奪目；變化有致的雲層將背景推向無限深遠，也使趨於平面裝飾的畫面透露出空間的生動。此作堪稱葛飾北齋以非凡白描和構成能力，以經典手法表現的經典風景。

11 日本經濟新聞社編集《北齋展》，二〇〇五，三百四十一頁。

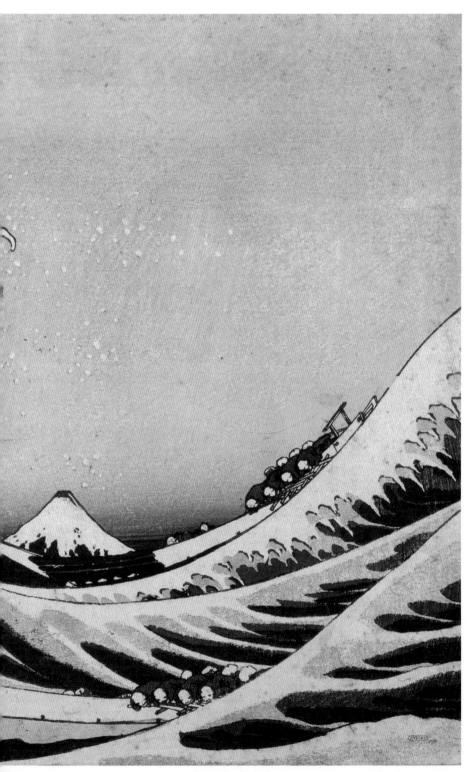

▲ 套印過程影片（日語發音）。

◀《富嶽三十六景・
神奈川沖浪裏》
葛飾北齋
大版錦繪
37.5 公分×25.5 公分
1831 年
東京國立博物館藏

以富士山為背景，描繪
「神奈川沖」的巨浪
掀捲著漁船，船工們為
了生存而努力抗爭的圖
像，是葛飾北齋的代表
作，也是舉世聞名的日
本藝術作品。

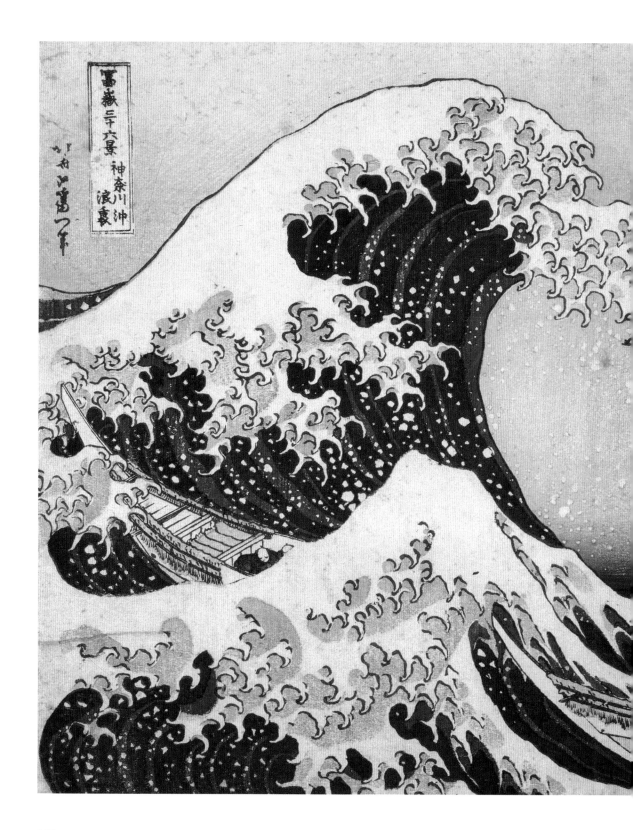

萬般風情「名所繪」

《富嶽三十六景》系列的成功使葛飾北齋以及出版商深受鼓舞，此後他又以過人的精力製作了一系列組畫，以敏銳的觀察力和嶄新的構圖顯示出獨特的個人風格，其中最具特點的當屬《千繪之海》。從標題上推測，《千繪之海》應當是一個龐大的系列，但從目前保留的全部十幅作品來看，可能是當年出版時未能取得預期的市場效果而中斷製作。這個系列的主題在於表現各種水勢的變化和捕魚工作的趣味，每幅作品所標注的具體地名又使其具有名勝風景畫的意味。

其中最精彩的當屬《總州銚子》（參見左頁左圖）一幅，總州銚子位於千葉縣東北部，關東平原最東端，是日本少數的幾個漁港城市之一。畫面呈現了打在岩石上的

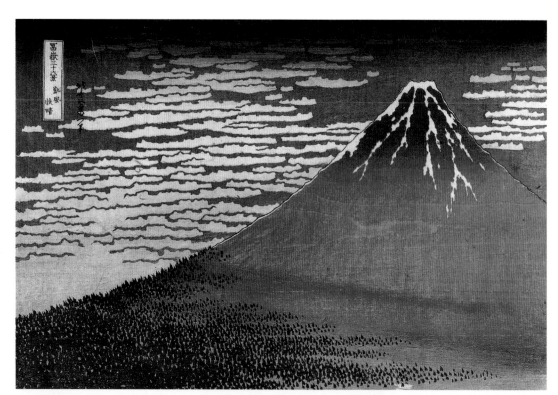

▲《富嶽三十六景・凱風快晴》
葛飾北齋
大版錦繪
37.2 公分×24.5 公分
1831 年
東京國立博物館藏

因此幅描繪的富士山呈現紅色樣貌，所以又別名為《赤富士》。可分三個區塊：紅色的富士山、山腳下的墨綠森林、天空的藍天白雲。赤富士在綠林、藍天襯托下，加以完美山形，特別搶眼。

海浪四散破碎的瞬間，前面是衝擊岩石表面的波濤，後面是飛濺的浪花，其中有兩艘漁船，體現出葛飾北齋擅於營造動感畫面的一貫風格。粗野的雕刻反而增強了畫面的趣味，據說葛飾北齋在銚子逗留期間每天寫生，觀察海浪的變化。

《待網》（參見下面右圖）。顧名思義是在淺灘的河水中張開網等待魚進入的捕魚方法。畫面沒有特定的地點，手持長柄的網和操縱笘籠[12]的漁民，把被急流沖走的魚用網和笘籠[13]等撈取，向下流淌的河水濺起飛沫，也許可以很容易的撈到失去方向的魚。

這個系列由於墨的獨特使用，增強了畫面整體的褐色調。水流是典型的日本傳統線描紋樣及裝飾性圖案，葛飾北齋用點描畫水流和臺階相撞形成的飛沫，以及落地漩渦下的一段水流的量感和氣勢，樣式化的手法使水流充滿韻律感和裝飾性。細節處理也十分見功夫，用淡淡的漸變重疊色彩表現網眼的透明效果。

據資料記載，一八三○年（天保元年）一年之間

▲《千繪之海・總州銚子》
葛飾北齋
中版錦繪
26 公分×18.2 公分
1832 年—1834 年
千葉市美術館藏

畫面呈現了打在岩石上的海浪四散破碎的瞬間，前面是衝擊岩石表面的波濤，後面是飛濺的浪花，並有兩艘漁船在其中。

▲《千繪之海・待網》
葛飾北齋
中版錦繪
25.7 公分×18.4 公分
1832 年—1834 年
東京國立博物館藏

全國就有五百萬人前往著名的伊勢神宮參拜[14]。在各種名目的旅遊中，以參拜神社與攀登富士山等，帶有宗教信仰色彩的內容為多，與此同時還能享受沿途遊覽的樂趣，這也給人們帶來許多意外的喜悅。**具有導遊性質的各類「名所繪」**，由此成為引發大眾關注和興趣的新的浮世繪風景畫題材，大致可以分為江戶名所繪、諸國名所繪和街道繪等幾個主題。

浮世繪風景畫大都以名勝為表現題材，這是它與現代風景畫的根本區別所在。江戶名所繪系列，所描繪的是江戶地區及其周邊的知名景點；諸國名所繪，則是描繪江戶以外日本全國各地名勝的錦繪系列。葛飾北齋作有銅版畫風格的《近江八景》、《新版近江八景》等系列。《琉球八景》（參見下圖）作於一八三二年（天保三年），「八景」之說源自一七一九年（康熙五十八年）清朝冊封副使徐葆光出訪琉球，在他下榻的天使院（位於今沖繩縣那霸市東町）附近選擇八景賦詩《院旁八景》，後來演變為「琉球八景」[15]。

當時尚未去過琉球的葛飾北齋，依據《琉球國志略》的插圖製作了這個系列，主要在色彩配製上，有更多的自由發揮和創造而富有詩意。其中的《筍崖夕照》、《龍洞松濤》等幅頗有中國文人山水畫的意趣，構圖揮灑自若，畫面空靈靜謐。

《諸國瀑布巡禮》（參見左頁上圖）共八幅，取材於各地著名的瀑布景觀。事實上，日本作為丘陵地貌的島國，幾乎沒有壯觀的

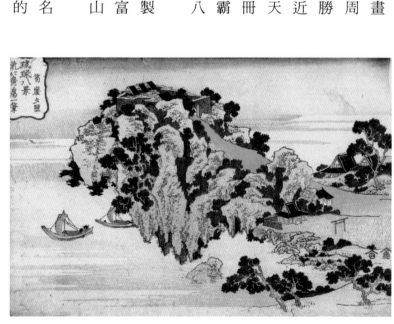

◀ 《琉球八景・筍崖夕照》
葛飾北齋
大版錦繪
36.8 公分×25.1 公分
約 1832 年
東京國立博物館藏

14　小林忠監修《浮世絵の歴史》，美術出版社，二〇〇三，一百三十五頁。

15　日本經濟新聞社編集《北斎展》，二〇〇五，三百四十七頁。

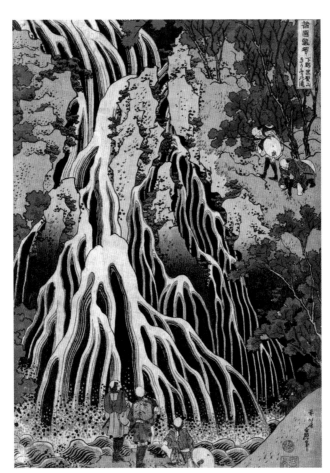

◀《諸國瀑布巡禮・
　下野黑髮山之瀑》
葛飾北齋
大版錦繪
37.6 公分×25.4 公分
1833 年　長野日本浮
世繪博物館藏

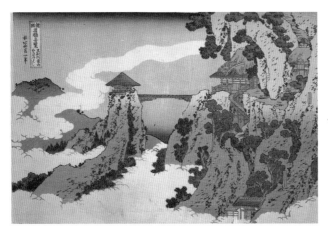

◀《諸國名橋奇覽・足
　利行道山雲上懸橋》
葛飾北齋
大版錦繪
25.5 公分×37.7 公分
1833 年─1834 年
私人藏

瀑布勝景，但在葛飾北齋筆下，自然景觀彷彿有了生命與性格。那些其貌不揚的潺潺流水或被賦予氣吞山河般的雄壯，而具有神靈般的威嚴，或以擬人化的手法強調水勢走向的變化多端而妙趣橫生。

《諸國名橋奇覽》以各地特色橋梁為主題，共十一幅。葛飾北齋將各橋的不同特色以及構造上的差異作為表現的重點，並由此展開對風景的描繪。《足利行道山雲上懸橋》（參見上頁下圖）中的懸橋位於櫪木縣足利市的西北部，行道山也稱為關東高野山。行人過橋彷彿置身雲端，可體會到脫離凡界、超越俗世的感覺，是一心求佛修煉的絕佳之處，故名「行道山」。陡峭奇岩的左邊為清心亭，右邊懸崖上的行道山淨因寺正殿是山嶽信仰的靈場，直線設計的「雲上懸橋」顯得更加突出。

葛飾北齋為了描繪各地名橋而廣讀詩書，這幅作品依據確實的資料繪製，畫面比實景表現得更加險峻，又洋溢著漢畫風趣，彷若山水畫。

菱川師宣就製作過具有實用性的《東海道分間繪圖》。葛飾北齋也先後製作了五個東海道系列，包括一八〇四年（文化元年）的《東海道》，一八一〇年（文化七年）的《東海道五十三次繪盡》、《東海道

五十三次》和《繪本驛路鈴》，這些作品的重點不在於風景描寫，而以表現當時當地的風俗人情為主。

東海道是連接江戶與京都的一條千年古道，也是主要的交通大動脈。東海道始修於七世紀末葉，位於今天東京中央區的日本橋是日本國家道路的起點，東海道由此出發，沿太平洋海岸線南下西去，全長約四百九十六公里[16]。「五十三次」是指東海古道上五十三處旅棧，也是浮世繪表現最多的題材。

葛飾北齋晚年還作有白描繪本《富嶽百景》（左頁右圖），一八三四年（天保五年）起分三冊先後出版，共一百二十幅版畫，人物千姿百態，構圖奇趣盎然，線描功力精堅。

這是繼《富嶽三十六景》之後，葛飾北齋對富士山長年來的敬仰與表現欲望的集大成之作，對此，他曾說道：「我真正的畫訣，盡在此譜中。」[17]

此外，葛飾北齋終身沒有停止過手繪，晚年的幾幅堪稱經典。葛飾北齋於一八四九年（嘉永二年）繪製《富士越龍圖》（左頁左圖），這是他生命最後時期的近乎絕筆之作，白雪覆蓋的雄偉富士山，萬籟俱寂中一條飛龍橫空出世，煙雲纏繞直上九霄，從中讀出了葛飾北齋不老的靈魂及其渴望永生的境界。

再給我五年壽命，我必成真畫工

回顧葛飾北齋的一生，大致可以看到這樣的軌跡：二十歲時追隨師門畫風，專注於歌舞伎畫與相撲繪；三十歲之後開始接觸西洋畫，運用透視手法製作浮繪以及美人畫和風俗畫，堪與當時的浮世繪巨匠歌川豐春、喜多川歌麿比肩；四十歲開始將明暗表現引入風景版畫，打開一方新的天地，同時還為長篇浪漫小說繪製大量插圖；五十歲至六十歲之間則以旺盛的精力製作啟蒙繪本《北齋漫畫》；七十歲時再度將注意力轉向錦繪，誕生了不朽傑作《富嶽三十六景》等風景畫系列及一大批花鳥畫名作；八十歲之後的晚年則專注於手繪，直至生命最後一刻。

明治時代日本學者飯島虛心所著《葛飾北齋傳》是現有研究葛飾北齋的最權威著作，因該書完成於葛飾北齋去世後約四十年左右的明

16 折井貴惠〈江戶の旅街道と宿場町〉，《浮世繪師列傳》，平凡社，二〇〇六，一百四十一頁。

17 永田生慈監修《北齋美術館 2 風景畫》，集英社，一九九〇，一〇一頁。

▲《富嶽百景（第二篇）田面之不二》
葛飾北齋
繪本半紙本一冊
1835 年
東京國立博物館藏

◀《富士越龍圖》
葛飾北齋
絹本著色
95.5 公分×36.2 公分
1849 年
東京 墨田北齋美術館藏

治中期，作者有機會直接採訪許多當時健在的、與葛飾北齋有過接觸交往的出版商和畫師等，彙集了大量珍貴的第一手資料。

據《葛飾北齋傳》記載，葛飾北齋雖為平民畫師，但得到江戶幕府第十一代將軍德川家齊的垂青。德川家齊以喜愛繪畫著稱，在一次外出狩獵途中，將當時有名的文人畫家谷文晁，與浮世繪畫師葛飾北齋招至淺草的傳法院表演作畫。繼谷文晁之後，葛飾北齋表演了花鳥及山水畫，接著他又橫向鋪開畫紙，先用大號刷筆敷以藍色顏料，再從事先準備好的雞籠裡捉出雞來，在雞爪底部塗上紅色顏料，隨著雞的自由走動，鮮活的紅印留在畫面上，葛飾北齋稱之為「著名的紅葉景區龍田川之風景」，過人才思可見一斑。

此外，今天在日本皇宮裡還收藏有葛飾北齋一八三九年（天保十年）的手繪作品《西瓜圖》（參見左頁），堪稱他晚年的代表作。白紙下晶瑩剔透的瓜肉清晰可見，懸索上靈動纏綿的瓜皮款款垂落，司空見慣的西瓜被表現得動靜相宜，回味無限，時年八十高齡的葛飾北齋，在畫面上依然洋溢著不可思議的生命力。

據日本學者今橋理子的研究考察指出，此畫當是仁孝天皇（一八〇〇年—一八四六年）在位時的御用之作。日本學者內藤正人也指出，《西瓜圖》有可能是應以文化人著稱的光格上皇（天皇之父，一七七一年—一八四〇年）之命繪製的宮廷御覽畫作[18]。總之，作為平民畫師的葛飾北齋能夠得到幕府將軍乃至天皇的青睞，這絕不是一般浮世繪師所能輕易得到的榮譽，足以證明葛飾北齋的成就與聲譽。

葛飾北齋雖然在畫業上取得巨大成就，但他的生活卻極其簡樸，晚年甚至到了貧困的地步。據《葛飾北齋傳》記載，他不僅居無定所，而且家中除了三、兩個陶罐茶碗之外，連日常生活所需的鍋碗瓢盆都不具備，一日三餐或靠鄰居關照或依賴外賣。儘管他的作畫酬金不低，但由於不善理財，加上兒孫的鋪張，往往入不敷出。

葛飾北齋終生對畫業追求不息，他在《富嶽百景》自跋中的一段話大意如下：「我自六歲開始即有描畫物像形狀之癖，半百之際雖不斷發表許多畫作，但自覺七十歲前仍筆力不足。七十三歲方對禽獸魚蟲之骨骼及草木生態有所感悟。若繼續努力，八十六歲時將有大長進，九十歲時方能領悟繪畫之真諦，百歲之際也許能達到神妙之境界，百十歲上的每幅畫均當

活靈活現。但願掌管長壽之神相信我絕無戲言。」[19]

在一八三六年（天保七年）出版的《諸職繪本新鄙形》卷末附文中，葛飾北齋寫道：「所幸我從未被自古以來所形成的規矩束縛，在繪畫上總是對去年的作品感到後悔，對昨天的作品感到羞愧，不斷在尋找自己的路。現雖年近八旬，筆力仍不亞於壯年。但願能有百年壽，努力之下成就我所追求之畫風。」[20]

葛飾北齋於嘉永二年（一八四九年）四月十八日晨於江戶淺草聖天町寺院的住所去世，享年九十歲，這個年齡超過了當時日本人均壽命的一倍。據《葛飾北齋傳》記載，他在臨終前依然不情願的感嘆：「天若再保予我十年壽命。」少頃，又改口道：「天若再保五年壽命，我必成真畫工。」此前一年的一八四八年（嘉永元年），他在繪畫範本《畫本彩色通》的序文中還寫道：「自九十歲始變畫風，百歲之後再改繪畫之道。」葛飾北齋對畫業的執意追求，物我兩忘、永無止境的精神感人至深。

▲ 《西瓜圖》
葛飾北齋
絹本著色
86.1 公分×29.9 公分
1839 年
東京 宮內廳三之丸尚藏館藏

18 小林忠〈畫狂人北斎の実像〉，《北斎展》日本經濟新聞社，二〇〇五，二十六頁。

19 永田生慈〈北斎の畫業と研究課題〉，《北斎展》，日本經濟新聞社，二〇〇五，十八頁。

20 永田生慈監修《北斎美術館 2 風景畫》，集英社，一九九〇，一〇一頁。

05 | 江戶時代的「旅遊部落客」——歌川廣重

葛飾北齋三十八歲之際，另一位後來與他齊名的浮世繪風景畫大師歌川廣重呱呱落地。歌川廣重本名安藤重右衛門，幼名德太郎，其父安藤源右衛門是被稱為「定火消同心」的幕府消防組織的成員，負責參與幕府政權所在地江戶城的防火安全，因此在身分上也屬於武士階層。

一八○九年（文化六年），安藤德太郎十三歲時父母相繼離開人世。出於幼時對繪畫的興趣，十五歲時他入歌川豐廣門下研習浮世繪。次年，依照當時浮世繪界師徒藝名的傳承規矩，歌川豐廣將自己畫號中的「廣」字加上本名「重右衛門」中的「重」字，將其命名為廣重，因此也有資料稱之為安藤廣重。

風景畫師的出發點

據《歌川列傳》記載，安藤德太郎的初衷是拜歌川豐國為師，不料上門時遭到拒絕。當時的歌川豐國正是當紅畫師，所作歌舞伎畫與美人畫技法豐富、畫面華麗，契合江戶市民的審美趣味，且門生雲集，儼然是幕末浮世繪歌川王國的中堅，盛名之下似乎顧不上關照性格靦腆內向的安藤德太郎。而歌川豐廣作為歌川豐國的同門師弟，卻有著沉穩細膩的性格，正與歌川廣重有著共通的品性，而且相較於終日忙於世俗的歌川豐國而言，歌川豐廣也有更充裕的時間悉心栽培弟子。正是得益於歌川豐廣寧靜內斂的人品與畫風的感化，歌川廣重終成大器。

歌川廣重的早期製作題材主要是人物畫，現存最早的作品是一八一八年（文政元年）繪製的狂歌本《狂歌紫之卷》中的插圖，年末發表了根據當時上演的歌舞伎劇碼製作的歌舞伎畫《初代中村芝翫之平清盛與初代中村大吉之八條之局》，這是歌川廣重現存最早的單幅歌舞伎畫（按：翫音同萬）。

同時，作為個人興趣，他還與狂歌師們有著廣泛

的交往。雖然江戶末期的狂歌水準已經趨於低落，無法與此前的天明年間（一七八一年—一七八八年）相比，但各種民間團體卻空前活躍，遍及全國。浮世繪畫師的主要收入來源之一就是製作狂歌繪本，因此通曉狂歌並以此結識更多的朋友，對於開拓畫業不無裨益。同時，對狂歌本的插圖安排也是畫面構成的重要修煉。歌川廣重在狂歌方面的修養成為他畫業的豐厚底蘊。

歌川廣重師從歌川豐廣十七年，繼承了師父雅致的繪畫品格，但從作品題材到畫面表現，卻很難直接看到歌川豐廣的影響。歌川豐廣沒有製作過歌舞伎畫，而歌川廣重卻與其他浮世繪畫師一樣從歌舞伎畫開始起步，他的美人畫也有著與菊川英山、溪齋英泉相近的風格。歌川廣重並沒有單純拘泥於師父的畫風，儘管尚未形成鮮明的個人風格，但對於他來說，這是一個飛躍前的蟄伏期。一八二九年（文政十二年）歌川豐廣去世，這是歌川廣重畫業的一個重大捩點。從此他必須獨立面對社會並自食其力，這促使他開始風景畫的製作。

歌川廣重於一八三二年（天保二年）以「一幽齋」畫名刊行的《東都名所》系列是他真正意義上風

景畫的開端。恰好在這一年，葛飾北齋發表了著名的《富嶽三十六景》，目前尚未有足夠的證據佐證兩者時間上的先後，因此很難說《東都名所》是否受到了《富嶽三十六景》的影響。在當時的浮世繪界，繼喜多川歌麿之後，北尾重政、歌川豐國、鳥文齋榮之等一代代巨匠也相繼去世，取而代之占統治地位的是充滿頹廢氣息的美人畫。葛飾北齋的風景畫打開了浮世繪題材的新領域，給畫壇帶來一股清新之風。

歌川廣重也在《東都名所》中使用了當時新興的礦物質顏料普魯士藍，這種新的色彩與歌川廣重具有文人品味的俳諧趣味相結合，在畫面上構成一種感傷的審美情趣。他盡力壓縮人物在畫面上的分量，力圖體現純粹的風景畫，同時亦可見受西洋繪畫技法的影響。

其中《高輪之明月》（參見下頁）尤值一提，高輪位於東京都港區的南端，江戶時代屬於城外平民，還建有大名的別墅。高輪是南北丘陵地形，多坡道，東側曾是面向大海的斜坡，下方是沿海通過的東海道，設有作為江戶城門的高輪大關卡，日語稱為「大木戶」。江戶時代每個城市都設有關卡。高輪大關卡設置在道路交通量較多的東海道，為了顯示幕府

城的威嚴，還在左右兩邊各築一座石牆，高三・六公尺、寬五・四公尺、長七・三公尺。

一八〇三年（享和三年），幕府下令測量東海北陸也以高輪大關卡為起點。畫面左下角即石牆，這裡是江戶的大門。飛來的一群大雁打破了構圖上的平板，寫實與抒情相融，有限的色彩很好的再現了月光如鏡的夜色。歌川廣重此前雖從事過歌舞伎畫、武者繪和美人畫的製作，但都業績平平。他終於在風景畫中找到了託付自我性情的契合之處，開始顯露出不凡的潛質，因此可以說，《東都名所》是歌川廣重後來氣度無限的風景畫大業的起點。

滿足出遊夢想的 《東海道五十三次》

歌川廣重在一八三三年（天保四年）發表的 《東海道五十三次》系列（參見左頁），是他作為浮世繪風景畫大師的成名作[21]。

他於一八三二年（天保三年）八月隨幕府官員上京，向皇室進貢駿馬和戰刀。被稱為「八朔之御馬獻上」的儀式始於一六一〇年（慶長十五年），對於幕府來說是僅次於正月新年的重要儀式，歌川廣重受命隨同往返並作畫記錄。

從時間上看，歌川廣重往返東海道所經歷的只是夏秋兩季，因此為了表現一年中的四季景色，他也參考了當時出版的許多帶

▶ 《東都名所・高輪之明月》
歌川廣重
大版錦繪
34.8 公分×21.3 公分
約 1831 年
東京 太田紀念美術館藏

插圖的旅遊資料，如《東海道名所圖繪》等，移植了其中的一些景物和構圖，創造性的描繪了沿途風情。透過提煉和概括，並借鑑西方繪畫的表現手法，濃墨重彩的渲染了旅行的氣氛。魅力無限的風雨氣象、四季景色，以及悠悠行旅的寫照，正是日本傳統和歌中常有的意境。

為了再現大和繪的傳統季節性詩情畫意，歌川廣重在畫面構成上運用了多種手法，營造感人氣氛。斜雨如梭的《莊野》（參見下頁）中，農夫們行色匆匆，雖然沒有對人物形象的

21
一六〇三年（慶長八年）德川家康建立幕府以來，就開始著手修築江戶連接全國各地的主要道路，同時也在沿途設置被稱為「宿」的旅店，以供公務職員的外出及百姓通行使用。當時共修築了包括自江戶北上的中山道、通往德川家行宮的日光等五條主要道路，其中交通最為繁忙的當屬東海道，十九世紀初就出現了最早以道路為題材的浮世繪風景畫。

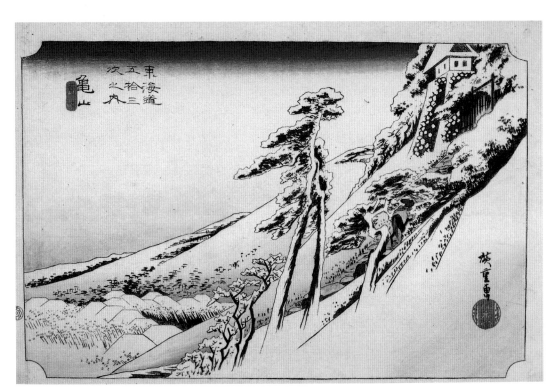

▲《東海道五十三次·龜山雪晴》
歌川廣重
大版錦繪
35 公分×22.5 公分
約 1833 年
名古屋市博物館藏

為了渲染雪後清晨中透明的空氣深曠致遠，歌川廣重有意識的將景物向右上角傾斜，整體斜線構成了強烈的空間指向。

▲ 雕刻、套印過程影片。

◀《東海道五十三次·
莊野 白雨》
歌川廣重
大版錦繪
34.8 公分×22.5 公分
約 1833 年
名古屋市博物館藏

農夫行色匆匆，雖然
沒有對人物形象的具
體刻畫，但背景上
層層疊疊的竹林幻化
成灰暗的陰影，透露
出一股淡淡的感傷
情懷。而畫面中的斜
坡、冷雨和竹林又相
互構成了不穩定的三
角形，進一步折射出
陣雨中人們不安的心
理狀態。

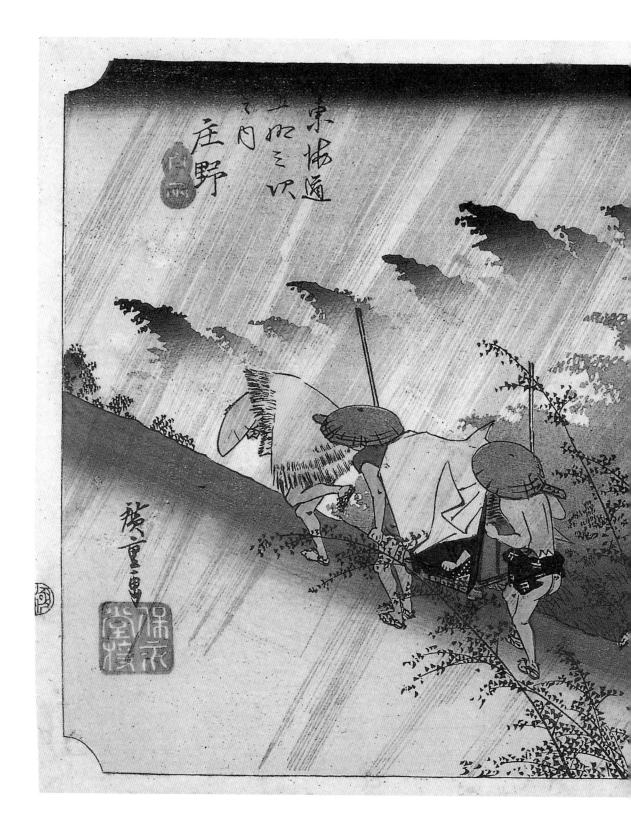

具體刻畫，但背景上層層疊疊的竹林幻化成灰暗的陰影，透露出一股淡淡的感傷情懷。而畫面中的斜坡、冷雨和竹林又相互構成了不穩定的三角形，進一步折射出陣雨中人們不安的心理狀態，這便是歌川廣重熟練駕馭構圖的精妙之處。

類似的手法還可以在白雪無垠的《龜山雪晴》（參見第兩百七十七頁）中領略到。為了要渲染雪後清晨的空氣深曠致遠，歌川廣重有意識的賦予主要景物以清晰的方向性，即向右上角傾斜，整體斜線構成了強烈的空間指向，色彩上將淡藍與淺紅分別置於天地兩端，羽化技法的運用使之遙相呼應、融為一體，凝練的構圖和簡約的色彩，共同烘托出晴空萬里的冬日景象。

由此可見，浮世繪雖在西方繪畫影響下進一步發展與完善起來，但歌川廣重的作品仍然是以日本人的視角看到的日本式風景，他的作品令人感受到日本民族細膩審美意趣的同時，還體驗到淡淡的鄉愁情緒，流露出日本的本土文化心理，也因此他被稱為「鄉愁廣重」。

從《日本橋》的朝霞到《品川》的日出，從《沼津》的黃昏到《蒲原》的雪夜（參見下面二圖），一如日本人對自然與季節的敏感，歌川廣重十分善於在風景畫中表達對四季變化的主觀感受。

他之所以被稱為「鄉愁」畫家，主要原因是，在他的畫中

▲《東海道五十三次・日本橋 朝之景》
歌川廣重
大版錦繪
35 公分×23 公分
約 1833 年
名古屋市博物館藏

▲《東海道五十三次・蒲原 夜之雪》
歌川廣重
大版錦繪
35.5 公分×22.7 公分
約 1833 年
名古屋市博物館藏

可以看到某種對自然的依戀。

歌川廣重是第一個在畫面中強調季節感的浮世繪畫師，他並沒有刻意營造傳統山水畫或水墨畫中的超自然理想境界，而是透過對不同景致在四季中自然變化的描寫，來完成「鄉愁」情緒的提煉和表達。

此外，《東海道五十三次》（參見右頁、下面二圖）在細膩表現自然景觀和時令氣象的同時，也為廣大平民提供了一個身臨其境的現實參照，畫面中的旅途現場不是遙不可及的「名作」，而是可游可居的真實空間，觀者似乎可以隨同畫中人物一道觀花賞月、涉水登山，一道體驗春梅的溫馨和雪夜的寂靜，這正是浮世繪風景畫以及《東海道五十三次》人氣長盛不衰的魅力所在。

▶ 《東海道五十三次・
　箱根 湖水圖》
歌川廣重
大版錦繪
35.5 公分×22.8 公分
約 1833 年
名古屋市博物館藏

▶ 《東海道五十三次・
　三島 朝霧》
歌川廣重
大版錦繪
35.3 公分×22.7 公分
約 1833 年
名古屋市博物館藏

寧靜致遠「雪月花」

《東海道五十三次》取得巨大成功之後，歌川廣重又連續製作了多個系列的風景畫。《江戶近郊八景》堪稱歌川廣重一個時期的代表作。天保年間（一八三〇年—一八四三年）後期，歌川廣重的風景畫逐漸進入成熟階段。他學習「夏一角，馬半邊」的構圖方式，將中國「瀟湘八景」中的《洞庭秋月》轉化為《玉川秋月》（參見下面左圖）。這個系列是為狂歌會製作的非賣品，每幅畫面均配有狂歌的歌詞。「率直的流露出廣重纖細的感受，在壯闊浩蕩的景觀中，兼具滋潤的情趣與高邁的格調」22。

《京都名所》系列共有十幅，是歌川廣重描繪諸幅名勝的傑作，一經上市就獲得廣泛好評，並多次再版。從通天橋紅楓到嵐山櫻花（參見下面右圖），從四條河畔夏夜到祇園雪景，時令季節與風景名勝交織出迷人的古都風貌。

嵐山位於京都西面，自古就是欣賞櫻花和紅葉的名勝。從平安時代成為貴族別墅地以來，這裡即已是京都具有代表性的觀光地，流經嵐山中心桂川的渡月橋是嵐山的象徵。畫面上順流而下的木筏上有兩位船夫，放眼望去，船夫們全身心感受著春天的陽光和水上的風，灰色的羽化表現出縹緲的煙霧。山路上還有背著柴火在行走的農夫，這是經過渡月橋一帶的大堰河的日常風景，對角線構圖彙集成富有動感的畫面。

▲《江戶近郊八景・玉川秋月》
歌川廣重
大版錦繪
36.9 公分×24.9 公分
1837 年—1838 年
東京 太田紀念美術館藏

▲《京都名所之內・嵐山滿花》
歌川廣重
大版錦繪
35.5 公分×22 公分
1837 年—1838 年
東京 國立國會圖書館藏

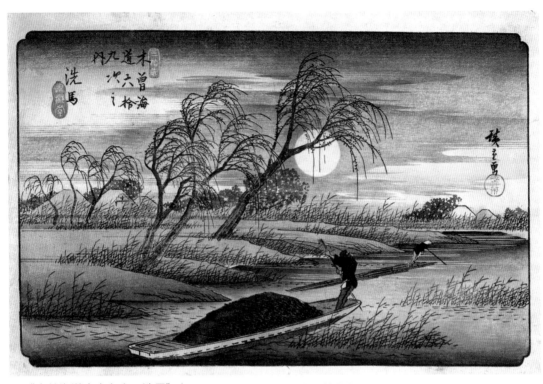

▲《木曾海道六十九次・洗馬》
歌川廣重 大版錦繪
37.3 公分×25.2 公分
約 1837 年
東京 太田紀念美術館藏

畫面表現的是洗馬驛站西側的奈良井川，滿月下薄雲如紗，夜色闌珊，運送薪柴的小舟與木筏順流而下，墨版與藍色的羽化拓印渲染出感傷愁情。

歌川廣重於一八三七年（天保八年）前後參與製作了《木曾海道六十九次》系列。木曾道（即中山道）是江戶時代的五大通道之一，由江戶出發北上西去，經中部山區在關西的草津與東海道連接，沿途多為崎嶇山路。當年成功出版歌川廣重《東海道五十三次》的出版商保永堂於一八三五年（天保六年）出以木曾道為題材，請溪齋英泉繪製系列版畫，以沿途六十九個驛站為主題。但溪齋英泉因故於一八三七年中止繪製，代之以歌川廣重繼續進行。兩位畫師先後合作，清晰表現出各自的不同風格。

相較於溪齋英泉著眼於人物刻畫，渲染濃厚的生活氣息，歌川廣重的畫面則顯得落寞與沉靜，重在傳達旅途的空寂與人生的哀感。

《洗馬》（參見上圖）是這個系列

22 日本浮世絵協会編《原色浮世絵大百科事典》第八卷，大修館，一九八二，四十二頁。

中的經典，洗馬位於今天的長野縣鹽尻市，因武士將軍木曾義重及家臣曾在此洗刷坐騎而得名。畫面表現的是洗馬驛站西側的奈良井川，滿月下薄雲如紗，夜色闌珊，運送薪柴的小舟與木筏順流而下，墨版與藍色的羽化拓印渲染出感傷愁情，「是自然與廣重渾然一體的屈指可數的名作」[23]。

《六十餘州名所圖會》是歌川廣重以日本各地名勝為題材的系列，製作於一八五三年（嘉永六年）到一八五六年（安政三年）期間。江戶以及五畿七道的六十八個令制國，每國各一幅共六十九幅，加上目錄一幅，共計七十幅。全部畫面採用縱長構圖，以有意放大前景協調遠近空間，大膽的修裁等手法使畫面構成別具一格。

其中《江戶淺草市》（參見左頁）一幅的「淺草市」，是江戶時代每月在淺草寺舉辦的定期集市，年末的最後一場稱為「歲市」，在十二月十七、十八日舉行，主要販賣新年草繩、神龕和羽子板等正月用品，也有食品和一些日常雜貨。羽子板在日本歷史悠久，從室町時代開始就是一種遊戲道具，後逐漸衍變為驅邪避災之物。

江戶時代流行將人氣歌舞伎演員畫在羽子板上。

明治時代之後，歲市中販賣羽子板漸成主流，因此也稱羽子板市。如今的羽子板市，成為集中展示東京傳統工藝品江戶押繪羽子板的大型活動。

畫面描繪的是淺草寺中歲市的場景，畫面上人頭攢動，商品攤位繁多，一派歲暮年始的熱鬧景象。寶藏門與五重塔雲霧環繞，天空中飄雪如絮，為畫面平添一絲靜美。

歌川廣重的晚期作品《雪月花》系列（參見第兩百八十六頁）由《木曾路之山川》、《武陽金澤八勝夜景》、《阿波鳴門之風景》三幅構成，均為全景式的寬銀幕構圖，具有純粹的大風景趣味。「雪月花」是日本傳統審美樣式的高度概括，凝練了日本民族對自然、氣候以及色彩的敏銳感覺和無限情懷，歷來是文人雅士吟詩賦曲作畫的經典題材。

木曾路是江戶北部山區中山道的一部分，滿幅構圖使《木曾路之山川》雪景磅礴大氣，頗有中國北宋山水的氣勢；金澤八景位於今天神奈川縣橫濱市金澤區，是日本著名的風景勝地，《武陽金澤八勝夜景》皎月如洗，俯瞰構圖的橫向線條形成了開闊的視野，萬籟俱寂；《阿波鳴門之風景》取材於德島縣鳴門市孫崎與淡路島之間的鳴門海峽，歌川廣重創造性的將

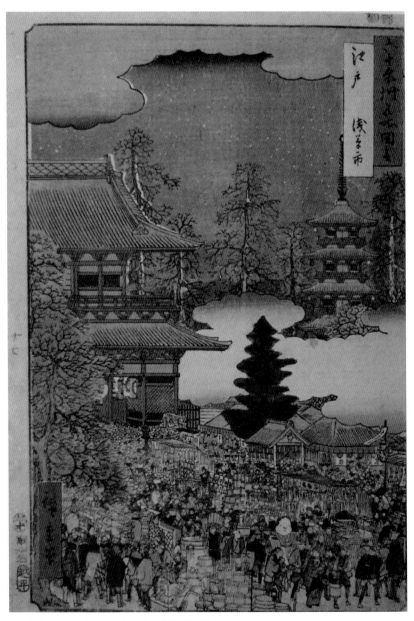

23
日本浮世繪協会編《原色浮世繪大百科事典》第九卷，大修館，一九八一，一百三十五頁。

▲《六十餘州名所圖會・江戶 淺草市》
歌川廣重
大版錦繪
36 公分×24.5 公分
1853 年
私人藏

花的概念延引為浪花。這裡由於海面狹窄，漲潮時呈週期性的旋渦翻滾，是日本的著名海景之一。尤其是每年四月大潮時蔚為壯觀，由「波浪之花」令人聯想到盛開的陽春之花。

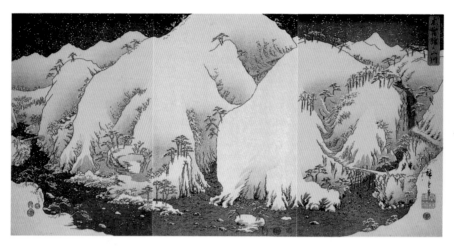

◀ 《雪・木曾路
之山川》
歌川廣重
大版錦繪
1857 年
東京國立博物
館藏

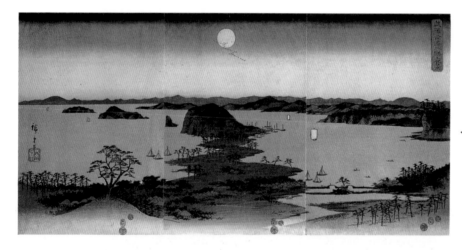

◀ 《月・武陽金
澤八勝夜景》
歌川廣重
大版錦繪
1857 年
東京國立博物
館藏

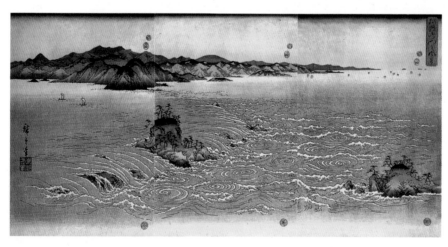

◀ 《花・阿波鳴
門之風景》
歌川廣重
大版錦繪
1857 年
東京國立博物
館藏

征服梵谷的《名所江戶百景》

歌川廣重於一八五六年（安政三年）開始製作並持續到一八五八年（安政五年）去世為止的《名所江戶百景》系列是他最後的傑作，共一百二十幅，分春夏秋冬四個部分，直到他去世仍未最終完成，後來由二代廣重補筆。其中有幾幅在廣重去世一個月後才出版，這些作品也包含了二代廣重的手筆。畫面全部採用豎幅構圖，日常的江戶風景在歌川廣重筆下以豐富的視角營造出變化多端的空間效果，更加自由的運用透視法和日本傳統的切斷主體手法，展現出與大和繪相似的自然情懷。其魅力使江戶人著迷，銷售量達一萬到一・五萬部。

歌川廣重採用日本傳統繪畫中的俯瞰式手法來調度空間位置，將地平線抬高，或有意壓低地平線，大面積空白與景物產生對比，使構圖更富趣味。他將前景物像極度拉近，主體被畫面邊緣切斷，使畫面更具空間縱深感。如《龜戶梅屋鋪》（參見下頁）等構圖極度放大局部物體，將名勝風景處理成遠景的手法，不僅對當時的風景版畫產生了重大影響，還影響到後來明治時期的日本油畫乃至法國印象派畫家。

歌川廣重擅長多變的視角和奇險的構圖，被稱為「江戶攝影師」。《深川洲齊十萬坪》（參見第兩百八十九頁左圖）的畫面上大雕振翅俯瞰荒涼原野，銳利眼神和向下俯衝的生命力與不毛之地的景色形成對照。雕爪雖然面積很小，但用表現純黑的「膠拓」技法，即在墨水裡摻入膠水，晾乾後會發出光澤，表現堅硬的金屬感；羽毛用雲母拓，雕嘴加銀粉，從大雕的魄力描繪可見歌川廣重也是花鳥畫高手。

深川洲崎是江戶時代的人工填埋造地，一七二三年（享保八年）開始花三年造出十萬坪（約三十三萬平方公尺）新田。由於土質較差，幕府曾把這裡建成鑄錢場。這一帶可以看到從房總半島到三浦半島之間的景色，眺望江戶灣全景。地平線遠處是關東名山築波山，位於茨城縣築波市北面，由築波山神社境內西側的男體山（海拔八百七十一公尺）和東側的女體山（海拔八百七十七公尺）組成，雅稱紫峰，有「西邊富士，東邊築波」之說。

《淺草金龍山》（參見兩百八十九頁右圖）的淺草寺是江戶名寺，也是東京最古老的寺院。據《淺草寺緣起》記載，六二八年（推古天皇三十六年）在宮戶川（今隅田川）捕魚的檜前浜成、竹成兄弟在漁網

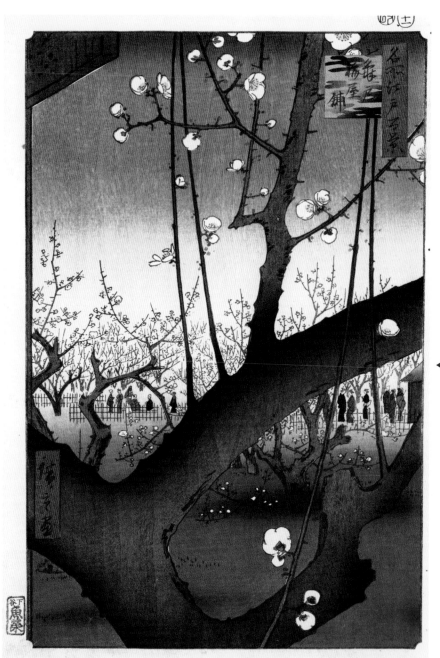

▶《名所江戶百景‧
龜戶梅屋鋪》
歌川廣重
大版錦繪
36.7 公分×26.2
公分
1857 年
東京 江戶東京博物
館藏

《龜戶梅屋鋪》極
度放大局部物體，
將名勝風景處理成
遠景的手法，不僅
強烈影響當時的風
景版畫，還影響到
後來明治時期的日
本油畫，以及法國
印象派畫家。

上發現了一尊觀音像，兄弟的主人土師中知拜了觀音像後出家，把此觀音像重新為寺院供養，這是淺草寺的起源。淺草寺原屬天臺宗，第二次世界大戰後成為聖觀音宗的總本山。

此觀音通稱「淺草觀音」或「淺草觀音菩薩」。畫面從風雷神門（通稱雷門）眺望仁王門（山門）和五重塔的雪景，「胡粉散」技法表現的雪是蓬鬆的，這是用刷筆拌有牡蠣殼粉的膠水，畫面做局部遮擋後用硬物敲擊刷筆柄，讓胡粉自然濺落在畫面上產生飛雪效果。

《龜戶天神境內》（參見下頁）是今天位於東京都江東區龜戶的神社，供奉平安時代的貴族、學者、漢詩人、政治家菅原道真（八四五年—九〇三年），他被奉為「天神」。一六四六年（正保三年），菅原道真的後裔九州太宰府天滿宮神官菅原大鳥居信佑，向江戶本所龜戶村的天神小祠，祀奉了甲太宰府天滿宮的神木「飛梅」製成的菅原道真像，幕府四代將軍德川家綱為了祭祀鎮守神，捐贈給了現在的社區。一六六二年（寬文二年），模仿太宰府天滿宮建造了神社、樓門、迴廊、心字池、太鼓橋等，現今稱龜戶天滿宮」或「龜戶宰府天滿宮」，現今稱龜戶天神社，菅原道真作為學問之神受人敬仰，每年的一、二月應試季的週末，院內擠滿了求道真庇護而獻納許願牌的考生。四月底五月初，院內紫藤花盛開，江戶時代這裡就是紫藤花的名勝。畫面前

◀《名所江戶百景·
深川洲齊十萬坪》
歌川廣重
大版錦繪
35.3 公分×23.8 公分
1857 年
東京 江戶東京博物館藏

▶《名所江戶百景·
淺草金龍山》
歌川廣重
大版錦繪
36 公分×24.5 公分
1857 年
東京 江戶東京博物館藏

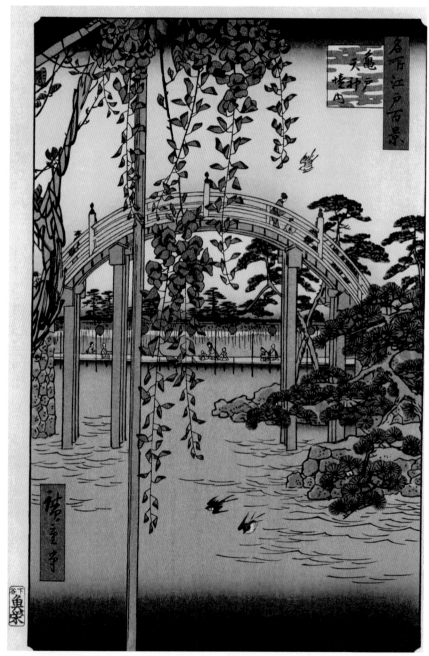

▶《名所江戶百景‧
龜戶天神境內》
歌川廣重
大版錦繪
36 公分×23.5 公分
1857 年
私人藏

江戶時代這裡就是
紫藤花的名勝。畫
面前景的紫藤花架
和後面的太鼓橋以
及水中倒影，構成
了這個系列最華麗
的畫面。

景的紫藤花架和後面的太鼓橋以及水中倒影，構成了這個系列最華麗的畫面。

《大橋暴雨》（參見下頁）中的橋稱為新大橋，連接濱町的矢之倉和深川谷倉。這兩個帶有「倉」字的地方，分別是幕府的糧倉所在地，也稱「谷之御藏」。對岸的地名叫安宅，一六三五年（寬永十二年）幕府建造的豪華御座船停泊在這裡，由此命名為安宅丸。

畫面表現的是夏日傍晚的驟雨，大橋上的路人行色匆匆，橙黃的橋面與紫靄的遠景形成色彩上的對比。如織的密雨中，水面上一葉木筏悠然而下。橋與河岸巧妙的將畫面斜著橫切成三角形構圖，折射出陣雨中人們心中的不安。隨著近年來複刻研究的進展發現，畫面上兩種不同角度的雨線，是用兩塊雕版疊加套印而成的。這幅作品也因梵谷的臨摹之作《雨中大橋》而廣為人知。

「繩紋式」與「彌生式」的山水情懷

從葛飾北齋與歌川廣重的風景版畫中，可以看到江戶時代的日本美術，在近代西方人文思想影響下所產生的變化，即由大和繪和障屏畫的理想化、裝飾化手法，逐漸轉向對現實景象的真實描繪，這與人物畫的寫實手法有共通之處。

雖然葛飾北齋與歌川廣重都不同程度的受到西洋畫的透視以及自然光表現等技法的影響，但浮世繪風景畫並沒有因此被他們發展成西方式的寫實風景。日本人對自然的親近之情依然保留在他們的作品中，也因此開創了浮世繪風景畫的新風格。他們不僅借西方繪畫技法，開拓了浮世繪的新領域，也將日式的造型趣味和美學理想傳播到了西方。

人們時常將葛飾北齋與歌川廣重作為風景畫師相提並論，但兩人顯然存在精神氣度上的區別，相較於葛飾北齋充滿力量感的繪畫世界，歌川廣重的版畫更富有抒情性。日本文學家、詩人永井荷風在《浮世繪山水畫與江戶名所》一文中寫道：

「北齋的畫風強烈硬朗，廣重則柔和安靜。就寫生而言，廣重的技巧不僅較北齋更縝密，而且比北齋的速寫更清楚明快。若以文學形態做比喻，北齋就如使用了許多華麗的漢字形容詞的紀行文，廣重則是細緻且平穩的款款道來的文章。因此，正如我說過的那

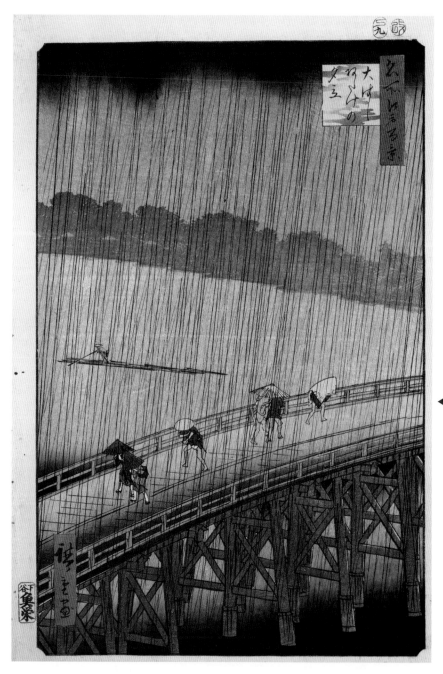

**《名所江戶百景·
大橋暴雨》**
歌川廣重
大版錦繪
36.7 公分×**25** 公分
1857 年
東京 江戶東京博物
館藏

夏日傍晚的驟雨，大
橋上的路人行色匆
匆，水面上一葉木筏
悠然而下。橋與河岸
巧妙的將畫面斜著橫
切成三角形構圖，折
射出陣雨中人們心中
的不安。

樣，北齋在他高峰期的傑作，似乎並不特別體現日本情趣，反之，從廣重的作品中，更能領略到典型的日本風情和純粹的鄉土感覺。北齋的山水畫並不滿足於真實的描繪，常以超拔的意匠令人驚異；與此相反，廣重的態度始終冷靜故稍顯單調，但並非缺乏變化。

借暴風、雷雨、閃電、急流，賦予山水以動感，是北齋的喜好；雨雪、月色、燦爛星斗之下的寧靜夜景越顯閒寂，這是廣重的拿手好戲。北齋山水畫中出現的人物，永遠孜孜不倦的勞作，而廣重畫中馬背上戴著斗笠的旅人，總是疲憊的打著瞌睡。兩位大家的作品所表現出來的兩種傾向，使我們清晰的看到他們完全相反的性情。」

　　永井荷風以清新的語句和形象的比喻，道出了歌川廣重與葛飾北齋氣質上的差異。其實，這在一定程度上也受到各自生活環境的影響，他們的父輩雖然都與職業武士沾邊，但葛飾北齋自幼家境困頓，常年在平民區顛沛流離的生活，造就了他放浪不羈的個性；

歌川廣重儘管少年父母雙亡，但他還一直兼任江戶城消防員一職，幕府職員的身分難免會對其品性有所影響。這在他們的晚年也體現得很清楚，如前所述，葛飾北齋在生命的最後時刻，依然流露出對畫業的不滿足和對生存的渴望；反觀歌川廣重，他在六十歲時便削髮為僧，皈依佛門，平靜的聽天由命的心境與葛飾北齋不屈不服的精神，形成鮮明對照。

　　「歌川廣重雖然繼承了葛飾北齋開創的浮世繪風景版畫手法，但幕府低階職員家庭出生的他，所具有的溫和氣質，使他在錦繪系列《東都名所》、《東海道五十三次》等風景描寫中，展現了與北齋不同的魅力。既可稱之為從充滿奇異幻想的『動』的世界，到飽含豐富抒情性的『靜』的世界的轉換，也可稱之為『繩紋式』與『彌生式』的對比。」[24] 葛飾北齋與歌川廣重創造了浮世繪最精彩的風景版畫，千姿百態的富士山系列和涓涓細流般的東海古道風情，共同成就了浮世繪最後的輝煌。

24 辻惟雄『日本美術の歴史』，東京大學出版會，二〇〇六，三百三十三頁。

06 花鳥畫：花鳥風月，人間雅事

相較於美人畫、歌舞伎畫和風景畫，浮世繪花鳥畫的數量相對較少，卻是一個不可忽視的類型。後來正是浮世繪花鳥畫，將日本人對動植物的獨特觀察與表現手法帶到了歐洲，進而將東方式審美意趣融進「新藝術運動」的潮流之中。

錦繪的發明，為表現自然界豐富色彩的花鳥畫提供了極好的條件，空拓等技法的應用，更豐富了花鳥質感的表現效果。

鈴木春信也有若干花鳥畫作品，如《貓與蝶》（參見左頁下圖）等。同時期磯田湖龍齋的花鳥畫也值得一提，《白牡丹暮雪》（參見左頁下圖）、《雨中松之鷹》和《水仙之幼犬》等，從題材到構圖用筆均可見來自狩野派的漢畫風格，充分表達了傳統繪畫的季節感。

豪華典雅的狂歌繪本

菱川師宣在一六八三年（天和三年）的繪本《花鳥繪盡》是他唯一的花鳥畫作品，也是浮世繪最早的花鳥畫。一六八〇年代後期（貞享至元祿年間）他又製作了手繪《花鳥風俗畫帖》，有明顯的古典風格，基本上是將狩野派的構圖、用筆和著色等技法直接移植過來。後來的鳥居派畫師們，也製作過一批以飛禽走獸、植物花卉為主題的版畫，如《雪竹之雀》、《梅之錦雞鳥》、《牡丹之唐獅子》等。

窪俊滿是一位在狂歌繪本上佳作疊出的畫師。隨著寬政年間（一七八九年—一八〇〇年）狂歌的盛行，狂歌繪本在製作上也越發盛行，品種多樣，色彩豔麗的繪本一直持續到幕府末期。窪俊滿自狂歌繪本的初期開始就介入製作，據考證他製作的狂歌插圖多達四、五百幅[25]。窪俊滿作品的特點在於畫面空靈，多採用金拓、空拓等細密手法（參見左頁上圖），追求豪華奢侈的效果，浮世繪花鳥畫由此在狂歌繪本上

25
日本浮世絵協会編《原色浮世絵大百科事典》第七卷，大修館，一九八一，二〇二頁。

▶《群蝶畫譜》
窪俊滿
色紙版拓物
1789 年—1818 年
比利時皇家美術館藏

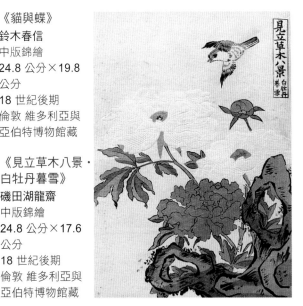

◀《貓與蝶》
鈴木春信
中版錦繪
24.8 公分×19.8
公分
18 世紀後期
倫敦 維多利亞與
亞伯特博物館藏

▶《見立草木八景・
白牡丹暮雪》
磯田湖龍齋
中版錦繪
24.8 公分×17.6
公分
18 世紀後期
倫敦 維多利亞與
亞伯特博物館藏

別開生面。

喜多川歌麿在出道初期也有精彩的花鳥畫問世，這位傑出的浮世繪大師不僅擅長美人畫，他以昆蟲花草為題材的狂歌繪本也很有品味，其風格對日本繪畫的影響一直延續到現代。

一七八六年（天明六年）的狂歌繪本《繪本江戶爵》是他最初的花鳥題材。當年剛剛介入浮世繪畫界的喜多川歌麿，在出版商蔦屋重三郎的精心策劃下，正以狂歌繪本為突破口尋求在畫界建立影響。自一七八六年至一七九〇年（寬政二年）的五年間，他就連續出版了十四種共二十五冊繪本，作品超過一百七十幅[26]。其中《畫本蟲撰》（參見下面左圖）、《潮汐的禮物》（參見下面右圖）和《百千鳥狂歌合》三部堪稱精髓，奠定了喜多川歌麿在狂歌繪本以及花鳥畫領域的地位。

《畫本蟲撰》刊行於一七八八年（天明八年）正月，作為插圖的喜多川歌麿版畫的魅力，已經超過了狂歌本身，以花草與昆蟲為表現主體的手法，可從俳句繪本畫師勝間龍水刊行於一七六二年（寶曆十二年）的繪本《山之幸》和一七六五年（明和二年）的繪本《海之幸》，尋找到淵源；畫面構成既有濃重的中國宋元草蟲圖的品格，精緻的寫實手法與溫存的情感表達，又與傳統的大和繪一脈相承。

▲ 《畫本蟲撰》
喜多川歌麿
彩色拓繪狂歌本 二冊
27.1 公分×18.4 公分
1788 年
大英博物館藏

▲ 《潮汐的禮物》
喜多川歌麿
彩色拓繪狂歌本 一帖
27 公分×18.9 公分
1789 年
大英博物館藏

《潮汐的禮物》除了首尾兩幅以序幕和結局的形式出現人物之外，其餘三十四幅均以各種貝類、海草為主體，與三十六首狂歌一一對應。圖文並茂的狂歌繪本令廣大狂歌愛好者興奮不已，「以集豔麗與高貴為一體的歌麿精美繪畫為背景，彙集當世代表性狂歌師、三十六首狂歌，構成超豪華的狂歌繪本，令人聯想到凝聚完美裝飾的中世紀貴族們的和歌。對於喜好將古典形式賦予各種現代風格的遊戲的天明年間的人們來說，這無疑是最好的禮物。」[27]

只是在畫面構成上還不太成熟，書畫間的相互關係尚待改進。

《百千鳥狂歌合》（參見下圖）系列是以鳥為詠題的狂歌繪本，色彩華麗，描繪了各種鳥類的不同姿態，線描與複雜的顏色之間的配合，巧妙的表現出鳥的羽毛的質感。這種極盡細微的寫實描寫在當時並不常見，尤其在浮世繪版畫裡顯得相當精彩。全冊由十五幅畫組成，每一幅畫上有兩種鳥，「歌合」是狂歌師分成左右兩組對陣，吟誦狂歌並評出優勝的遊戲和文藝評講會。

26 松木寬《蔦屋重三郎 江戶文化の演出者》，日本經濟新聞社，一九八八，一百一十八—一百一十九頁。

27 松木寬《蔦屋重三郎 江戶文化の演出者》，日本經濟新聞社，一九八八，一百二十四頁。

▶《百千鳥狂歌合》
喜多川歌麿
彩色拓繪狂歌本 二帖
25.5 公分×18.9 公分
約 1790 年
大英博物館藏

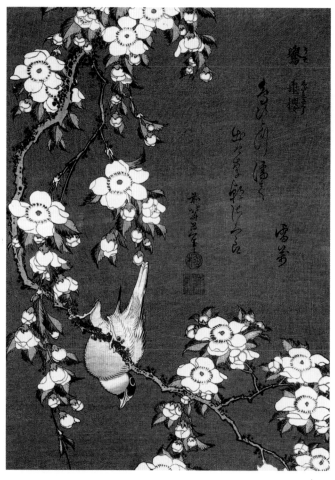

▲ 《花鳥系列·
灰雀垂櫻》
葛飾北齋 中版錦繪
25.1 公分×18.2 公分
1834 年
東京國立博物館藏

▲ 《花鳥系列·芥子》
葛飾北齋
大版錦繪
1833 年—1834 年
東京 墨田北齋美術館藏

▲ 《花鳥系列·牡丹與蝶》
葛飾北齋 大版錦繪
38.2 公分×24.8 公分
1833 年—1834 年
東京國立博物館藏

以葛飾北齋與歌川廣重為代表

花鳥畫的真正繁榮與風景畫同步，以葛飾北齋與歌川廣重為主要代表。葛飾北齋的花鳥畫代表作是一八三四年（天保五年）前後出版的兩套《花鳥系列》冊頁，分別為大版橫構圖和中版豎構圖。獲得較高評價的前者，畫面簡約單純，主體鮮明，其中尤以《芥子》（右上圖）和《牡丹與蝶》（右下圖）最為精彩。《芥子》的畫面表現出明顯的動感，風中

◀ 《花鳥系列·藤鶺鴒》
葛飾北齋
中版錦繪
25.8 公分×18.6 公分
1834 年
東京國立博物館藏

在圖中，被明顯誇張拉長了的筆直尾翼與翻捲垂落的花枝，既形成鮮明對比，又巧妙的連為一體，具有某種現代平面設計的構成感。

搖曳的花朵與枝葉有著活潑的方向性和構成意識，明快的色彩配置也具有近代繪畫的特徵。《牡丹與蝶》中蝴蝶彎曲的雙翼再現了風的感覺，花卉的細膩刻畫與整體動態相呼應，飽滿的畫面貼切的傳達了牡丹雍容華貴的氣質。中幅豎構圖的冊頁以在畫面上添加俳句和中國古典詩詞為特點，細緻的刻畫與濃豔的色彩相呼應，有中國古典花鳥畫的神韻。

《灰雀垂櫻》（參見右頁左圖）是葛飾北齋花鳥畫的代表作，綻放的櫻花從畫面上方曲折下垂，在濃郁的藍色背景下十分亮眼。灰雀是江戶民眾很熟悉的鳥類，會發出和口哨一樣的叫聲，這種細微而帶有悲傷情調的鳥鳴，自古以來就為日本民眾所喜愛。由於灰雀在鳴叫時會交替抬起左右腳，在江戶時代也被稱為「彈琴鳥」。畫面還題有俳諧作者雪萬的俳句，大意是：清晨的櫻花，露水沾溼

▲《冬椿與雀》
歌川廣重
大短冊版錦繪
37.2 公分×17.7 公分
1832年—1834 年
東京國立博物館藏

了鳥兒。可謂情景交融。

《藤鶺鴒》（參見上頁）看似樸實卻匠心獨具，被明顯誇張拉長了的筆直尾翼與翻捲垂落的花枝，既形成鮮明對比，又巧妙的連為一體，具有某種現代平面設計的構成感。

歌川廣重的花鳥畫幾乎與風景畫同時展開，相較於葛飾北齋的嚴謹造型和寫實表現，歌川廣重更注重畫面情趣的渲染以及與觀者的情感共鳴，這種情趣的基礎來自俳諧的季節感。一如斯文優雅的性格，他寄予花鳥畫的也滿是抒情氣氛，遺留至今的花鳥畫超過

六百幅[28]，從質到量皆堪稱該領域第一人。畫面基本上以縱長條幅構圖為主，可愛的動物多被賦予擬人化的動態與表情。如《冬椿與雀》（參見左圖），兩隻飛雀的活潑神情令積雪的寒冬充滿暖意，弱化輪廓線的沒骨法使花卉造型更加靈動，「烏鳶爭食雀爭巢，獨立池邊風雪多」的題詩傳情立意。

《鶺鴒與罌粟》（左頁中間圖）在畫面構成和意境營造方面堪稱佳作，怒放的罌粟花與舉頭相望的鶺鴒遞著溫馨的照應，畫中所題俳句「麥鶉啼鳴夢秋色」，正是此情此景的生動寫照。

28 日本浮世絵協会編《原色浮世絵大百科事典》第九卷，大修館，一九八二，三十九頁。

▲《月與雁》
歌川廣重
中短冊版錦繪
37.8 公分×12 公分
1830 年—1844 年
吉美國立亞洲藝術博物館藏

▲《鵪鶉與罌粟》
歌川廣重
中短冊版錦繪
35.1 公分×13 公分
1830 年—1844 年
熱那亞 東洋美術館藏

▲《月夜・兔》
歌川廣重
中短冊版錦繪
37.7 公分×12.8 公分
1830 年—1844 年
東京國立博物館藏

《秋月》的對角線構圖等可見琳派風格的影響以及對圓山四條派手繪花鳥畫的借鑑。《月夜・兔》（參見上面右圖）、《鴛鴦》等不僅表現出豐富的季節感，也滿盈普通花鳥版畫少見的詩意。

07 走向現代的浮世繪

進入明治時代（一八六八年—一九一二年）之後，江戶改稱東京，成為日本新的首都。十九世紀末，浮世繪伴隨德川幕府政權的結束而走向式微，並非偶然。在幕府政權的最後十餘年間，新舊交替的世風洗滌著江戶市民的審美取向，美國的東印度洋艦隊打開了日本封閉兩百餘年的國門。

另一方面，明治維新之後的日本政府推行「全盤西化」政策，文明開化的潮流深刻影響了浮世繪的製作。儘管當時還有許多浮世繪出版商與畫師繼續維持製作銷售，但東京附近最早出現西方文明景觀的橫濱，開始成為吸引市民的新時尚，潮水般湧入的異國風情轉移了社會文化的關注點，「橫濱浮世繪」應運而生，**也被稱為「文明開化繪」，蒸汽火車、鐵路、西式建築等近代文明產物開始出現在浮世繪上**（參見下圖）。這也給山窮水盡的浮世繪打開了一番新天地，不僅在表現內容上出現了新題材，製作技法上也更加直接的採用西方繪畫的因素。

▲《橫濱海岸鐵道蒸汽車圖》
三代歌川廣重
大版錦繪
1873 年
橫濱開港資料館藏

明治維新後的日本政府推行「全盤西化」政策，文明開化的潮流深刻影響了浮世繪的製作。蒸汽火車、鐵路、西式建築等近代文明產物開始出現在浮世繪上。

河鍋曉齋的地獄與極樂

活躍於明治時代中後期的河鍋曉齋（一八三一年—一八八九年）曾被許多評論家評為：「一位獨立的，帶有個人主義的，可能是傳統日本畫最後的大師。」、「宏大的構想，渾厚的畫面效果，沒有與之相匹敵的畫師。」[29] 河鍋曉齋出生於幕府職員之家，七歲便入歌川國芳門下習畫，兩年後又轉投狩野派畫師。他在一八五九年（安政六年）前後號稱「狂齋」，開始發表版畫和手繪浮世繪，以時事風俗畫和諷刺畫、漫畫等為主要題材。

《地獄太夫與一休》（參見左圖）是日本繪畫的傳統題材，一休宗純（一三九四年—一四八一年）是室町時代臨濟宗大德寺派的僧人、詩人，作為一休故

29 小林忠監修，《浮世絵師列伝》，平凡社，二〇〇六，一百四十五頁。

▲《地獄太夫與一休》
河鍋曉齋
絹本著色
147 公分×69 公分
19 世紀 80 年代
私人藏

河鍋曉齋的作品可見早期日本畫的雛形，在太夫周圍，一休與骷髏們和著破裂的三弦歡快的狂舞，纏繞在和服上的地獄業火變成紅珊瑚的紋樣。

事的原型而聞名。

傳說他於一年元旦在京都走街串巷，手中拿著竹竿，竹竿上頂著一個骷髏頭，警醒人們看透人世死生無常，超越生與死、有與無的界限。而地獄太夫是大阪府堺市高須町花街的花魁，據說她幼時被山賊賣作妓女，「地獄」之名取自《平家物語》裡「祇王失寵」的故事。以反抗禪宗形式化而聞名的一休禪師某日造訪高須町花街，與地獄太夫之間機智的和歌對吟，被演繹成各種故事廣為流傳。一休為地獄太夫的美麗和聰明所折服，兩人結成師徒關係。

河鍋曉齋的作品可見早期日本畫的雛形，在太夫周圍，一休與骷髏們和著破裂的三弦歡快的狂舞，纏繞在和服上的地獄業火[30]變成紅珊瑚的紋樣。幸與不幸，聖與俗，生與死僅在反掌之間。無論是傾城美貌還是破戒僧，都是一樣的骸骨。河鍋曉齋筆下的地獄太夫露出平靜的微笑，祝福著世間的無常。

在日本社會發生重大轉型的過程中，迅速建立起來的近代資本主義工業體系，令耗時低效的民間手工藝作坊在短時間內急速式微，浮世繪也不例外，新技法與新樣式的拓展無以為繼，藝術性也日趨低落，在明治時代中期（十九、二十世紀之交）漸入衰途。被稱為「明治浮世繪三傑」的豐原國周（一八三五年—一九〇〇年）、月岡芳年（一八三九年—一八九二年）和小林清親（一八四七年—一九一五年）成為浮世繪與近現代日本畫連接的橋梁。

「明治的寫樂」豐原國周

豐原國周自稱「畫雖不及北齋，搬家次數卻超過他」，是一位「家無隔夜錢」的典型江戶仔，性格豪爽，家境貧寒卻樂於助人。他曾是歌川派的門徒，師從歌川國貞。安政年間（一八五四年—一八五九年）開始畫師生涯，主要從事歌舞伎畫的製作。與他充滿激情的人生經歷不同，當明治初年洪水般湧來的新文明，對傳統浮世繪產生極大衝擊之際，他筆下的江戶末期浮世繪樣式卻堅持到了最後，並且形成鮮明的個人風格。

豐原國周於一八六九年（明治二年）開始發表的三十餘幅役者大首繪系列受到廣泛好評，被譽為「明治的寫樂」。代表作有《五世尾上菊五郎之柴田勝家》（參見左頁），畫面明顯可見新的時代風貌，色

彩對比強烈，尤其是背景中使用的海外進口化學染料「明治紅」，是那個時代的典型特徵。畫面四周還飾有演員的家傳紋樣，儘管豐原國周沿襲了東洲齋寫樂的風格，人物形象頗有誇張變形的逸趣，但整體造型趨於圖案化，色彩關係也由於過分鮮豔而略顯生硬。

此後他又首創在大版聯畫上表現演員半身像，構圖飽滿，視覺效果強烈，是歌舞伎畫的最後一道風景。

▶《五世尾上菊五郎之柴田勝家》
豐原國周
大版錦繪
1869 年
神奈川縣立歷史博物館藏

30 地獄業火，中國佛教用語，地獄中最強烈的火，懲罰在陽間冤枉無辜者的罪人。在日本佛教裡變成女火神，是懲罰罪人的神火。

畫出動盪亂世的月岡芳年

月岡芳年約於一八五〇年（嘉永三年）拜歌川國芳為師，並繼承了其師的武者繪、歷史畫等題材，一八五三年（嘉永六年）發表最初作品《文治元年平家之一門亡海中落入之圖》。為滿足市民的好奇心，他還根據中日兩國的民間奇談怪聞，製作了許多被稱為「無慘繪」的表現血腥場面的作品。一八六五年（慶應元年）發表的《和漢百物語》系列、《今世俠義傳》，以及翌年的《美勇水滸傳》和《英名二十八眾句》，也在某種程度上，反映了幕末時期不安定的社會現狀和政情背景。

月岡芳年自一八七二年（明治五年）前後開始從歌川國芳風格的武者繪中超脫出來，以西方繪畫的寫實手法，向更具合理主義風格的物語繪方向發展，

305

▲《藤原保昌月下弄笛圖》
月岡芳年
大版錦繪
各 38.5 公分×27 公分
1883 年　千葉市美術館藏

《藤原保昌月下弄笛圖》是月岡芳年
的代表作，畫風在具有靜謐雅致的特
點之外，還彌漫著一股淡淡的哀感氣
氛，體現出時代交替之際人生的寂寥
和世態的無常。

許多歷史故事和時事新聞都成為他的製作題材，並
於一八八五年（明治十八年）始發表若干美人畫佳
作和大版二幅續系列，其中《月百姿》可謂他風
格的集大成，在具有近代風格的構圖中飽含抒情的
詩意。月岡芳年的代表作《藤原保昌月下弄笛圖》
（參見上圖），畫風在具有靜謐雅致的特點之外，
還彌漫著一股淡淡的哀感氣氛，體現出時代交替之
際人生的寂寥和世態的無常。

捕捉光影的浮世繪師，小林清親

小林清親出身於武士之家，研習畫業起步很
晚。一八六八年（慶應四年）他曾隨將軍家遷往外
地，直至一八七四年（明治七年）才返回東京，開
始以繪畫為生。

一八七六年（明治八年）初次發表系列版畫
《東京名所圖》，其中的《東京銀座街日報社》、
《東京新大橋雨中圖》（參見左頁）等畫面吸收了
西方繪畫對光的表現，並借鑑石版和銅版畫技法，
用以表現東京的近代城市風貌，微妙的光感使傳統

版畫有了新的樣式。

他的手法被稱為「光線畫」，作品風靡一時。曾有「浮世繪的歷史隨著小林清親的去世而告閉幕」[31]的說法，其實小林清親並非正宗的浮世繪師出身，而是靠自學成名。據說他曾向當時在橫濱的英國畫家查理斯・瓦格曼（Charles Wirgman）學習過油畫，雖然無法證實，但從他作品中所表現出來的光影效果，不難看出他對西畫有相當研究。小林清親的光線畫問世之際，正是印象派在巴黎舉行第二次展覽之時。他的作品的最大特徵，是畫面上放棄輪廓線，透過明暗變化來塑造形體。不僅在題材上與當時的「開化繪」相呼應，而且透過技法的創新，傳達出更為豐富的意趣。以新技法描繪的東京各處名所，洋溢著對往昔江戶時光的無限懷想之情。

小林清親在晚年又轉向傳統版畫以及其他題材的製作，他的畫風依然有別於一般畫家，而具有明顯的浮世繪痕跡。

一八八四年（明治十七年）他模仿歌川廣重《名所江戶百景》的手法，製作了《武藏百景》系列，極度放大前景和切斷主體的構圖，以及其間洋溢的豐富抒情性，令人聯想到

31
小林忠監修《浮世繪師列傳》，平凡社，二〇〇六，一百五十三頁。

▶《東京名所圖・
東京新大橋雨中圖》
小林清親
大版錦繪
35 公分×23.9 公分
1876 年
山口縣立萩美術館
浦上紀念館藏

小林清親的畫面的最大特徵在於表現出對輪廓線的放棄，透過明暗變化來塑造形體。

▲《東京名所圖・第一回內國勸業博覽會瓦斯館之圖》
小林清親
大版錦繪
37.1 公分×24.9 公分
1877 年
千葉市美術館藏

▲《兩國花火之圖》
小林清親
大版錦繪
36.8 公分×24.4 公分
1880 年
東京都立圖書館藏

歌川廣重的風格，因此他也被稱為「明治的廣重」。

一八九六年（明治二十九年）的《東京名所真景之內》是小林清親最後的風景版畫，原擬十二幅的系列只完成了三幅，其中的《如月》以三幅續構圖表現隔田川的雪景，畫面情調蒼茫而悠遠。雖然他的後期作品從題材到技法，都表現出向傳統浮世繪回歸的趨勢，但也顯露出近代繪畫對色彩與空氣的表現。小林清親是一位承前啟後的畫師，有賴於他的存在，歷經數百年滄桑歲月的浮世繪在日漸式微之際，得以與日本現代版畫連接起來。

諸國瀧迴
水曾路奧
阿彌陀瀧

第六章
席捲歐美的日本主義熱潮

01
日本美術飄洋過海

自一八六〇年至一九一〇年前後的大約五十年間，以浮世繪為主的日本工藝美術，對歐美藝術產生了巨大影響，被稱為「日本主義」（Japonaiserie）。

一八六七年出現在巴黎世界博覽會上的日本工藝美術品，在歐洲大陸掀起了空前的日本趣味熱潮，這是東方藝術第一次正面與西方藝術相遇，並對其現代化進程產生巨大影響。單純平展的色彩、細膩流暢的線條、簡潔明朗的形象，與自古希臘以來建立在理性主義基礎上的西方美術樣式，形成了鮮明的對照。時值巴黎正在醞釀現代藝術的變革，東方式的感性體驗為反對學院派的藝術家，提供了一個可操作的現實樣板，由此催生的世界範圍內的現代藝術運動，從整體上表現出明顯的東方痕跡。

日本美術對歐美的影響大致可分為兩個階段：第一階段自十七世紀至十九世紀初，第二階段自十九世紀中期至二十世紀初期第一次世界大戰爆發為止。

第一階段，日本的陶瓷器、漆器等大量輸出到歐洲，時值西方美術史上的巴洛克與洛可可時代，日本工藝品的裝飾樣式，也被大量吸收到巴洛克與洛可可華麗的室內裝飾中，但歐洲的藝術家們並沒有從本質上領會日本美術的精神所在。這些精美的工藝品蘊含著日本人獨特的審美觀與自然觀，這在當時還無法被文化背景有著本質不同的西方人所理解。

第二階段，西方對外來文化尤其是東方文化的理解日漸深入，尤其是伴隨現代物質文明對人性以及環境的威脅，文藝復興以來，歐洲現代文明的發展弊端日益突顯，引發了西方文化對自身的再認識與重建。在這個過程中，外來文化成為他們修正自我的一個重要座標。日本的自然觀開始成為新的藝術道路的參照坐標，因此，日本美術除了從藝術形式上，更多是從本質精神上引起了西方的關注。

當歐洲與遠東島國日本相遇，彼此之間相互關注點是不同的。由於大部分遠道而來的西方人從事宗教活動，因此日本人對當時西方的興趣，主要集中在宗

教文學故事上。相較於日本人對無形文化的關注，西方人的著眼點主要集中在工藝美術品等實物上，迥異於西方造型藝術的日本工藝美術品，直接給予他們以全新的視覺刺激，這是投向異文化的兩種完全不同的視線。但在日本，宗教文化的傳播，導致幕府統治者的恐慌，這種交流很快就被禁止。**日本單方面的工藝美術品輸出在很大程度上是出於商業目的。**

淪為陶瓷器包裝紙進入歐洲

日本美術，最早被西方所知可追溯到一五四三年葡萄牙人的航海船漂流到日本種子島。一六〇〇年荷蘭人開始對日貿易，先後在平戶、長崎開設商館，是歐洲諸國中最早對日本展開商業活動的國家，日本美術品也是以荷蘭為最初的窗口，輸出和傳播到歐洲。

眾所周知，瓷器起源於中國，經朝鮮半島傳入日本後，以九州地區為中心開始模仿生產。當時歐洲曾從中國進口大量瓷器，十九世紀中期之後，太平天國的

排外運動，使一直從事中國瓷器貿易的荷蘭東印度公司斷了商品來源，他們只好轉從日本進口，最初的商品是瓷器與漆器。

瓷器的主要產地在九州，以輸出港口的名字被命名為「伊萬里燒」。**而被日本人視為廢紙的大量浮世繪在這股出口浪潮中，被作為包裝紙和填充物隨著陶瓷器漂洋過海去到了歐洲。**日本人在一六五〇年前後就已經掌握了成熟的瓷器生產技術，因此很快取代中國，成為向歐洲出口瓷器的主要國家。

為了滿足歐洲人的需求，日本人將中國式紋樣與日本古典樣式，以及來自歐洲的訂單要求相結合，發明了新的染色技術。例如「古伊萬里」結合樸素的山水紋樣和豪華的龍鳳以及花草紋樣；令人聯想到日本傳統繪畫風格的「柿右衛門」的華麗花鳥紋樣；「色鍋島」限於紅、黃、綠的樸素色彩，在西方人面前締造了瓷器大國的形象。在出口最鼎盛的一六五二年至一六八三年的三十餘年間，日本一共向歐洲出口了約一百九十萬件瓷器[1]。

1　小林利延「日本美術の海外流出」，『ジャポニスム入門』，思文閣出版，二〇〇四，十四頁。

◀《立葵紋花瓶》
釉藥彩繪
高 49.7 公分
口徑 27.9 公分
19 世紀末期
大英博物館藏

飾有泥金紋樣的漆器也是當時出口的熱門商品。

一五四九年以聖方濟・薩威為首的基督教傳教士們，是最早發現漆器魅力的西方人，他們訂製了大量以漆器製作的教會家具及日用品，並飾有基督教特色的泥金紋樣，也是所謂「南蠻漆器」的開端。他們還將中國的螺鈿鑲嵌技術帶入日本，出現了融合基督教幾何紋樣、日本花草紋樣和中國螺鈿鑲嵌技術的漆器樣式。以此為契機，荷蘭東印度公司開始大規模向歐洲展開日本漆器貿易，英文單字「japan」（漆器）也由此成為「日本」的英文譯名。

來自西方關愛的眼神

儘管瓷器與漆器是十七世紀初以來日本向西方出口的主要商品，但最能代表日本美術特徵的，還是後來興起的浮世繪。浮世繪進入歐洲的方式與瓷器和漆器有所不同，並不是為出口而製作。除了作為陶瓷器的包裝紙之外，最早有意識的將浮世繪帶到歐洲的，是當時設在日本長崎的荷蘭商館館長伊薩克・蒂進（Isaac Titsingh）。他自一七七九年至一七八四年先後三次被派駐長崎，回國的時候攜帶了大量浮世繪、陶瓷器和銅器等。他還請葛飾北齋畫了兩個繪卷，分別描繪日本男人和女人從誕生到死亡的各種故事和細節，其中部分浮世繪被刊登於一八一八年發行的介紹日本的圖書中。

312

將日本美術品帶往歐洲的，還有荷蘭商館的德國籍醫師菲利普·弗蘭茲·馮·西博爾德（Philipp Franz von Siebold），他於一八二三年抵日，投入大量精力收集日本各方面的資料，結果由於間諜嫌疑於一八二九年被遣送出境。他在總結六年活動的詳盡豐富的報告書中，收錄了十二幅葛飾北齋的浮世繪，還將葛飾北齋的《寫真畫譜》贈送給巴黎和維也納的圖書館，他的工作成為當時推動日本文化走向歐洲的重要因素之一。

一八五九年赴日的英國總領事拉瑟弗德·沃爾考克爵士不僅收集了大量日本美術品帶回國內，他還促成江戶幕府選定了參加一八六二年倫敦世界博覽會的日本工藝美術品，包括漆器兩百三十九件、陶瓷器八十六件、銅器一百三十四件，以及竹製品、紙製品和染織品等六百多件。[2] 在沃爾考克看來，這些日本工藝美術品，足以與當時歐洲最高水準的藝術品相媲美。這也是日本工藝美術品第一次正式在西方亮相，

在歐洲大陸引起了很大迴響。今天收藏在大英博物館的東洲齋寫樂的二十七件浮世繪，就是由當時赴日的英國公使阿內斯特·沙陀先後收集帶回，顯示出他對日本美術較高的鑑賞水準。

隨著外交人員不斷帶回各式各樣的日本美術品，在歐洲引發了收藏日本美術品的熱潮，並出現了專程到日本直接收購的商人。一八七一年法國人提奧多爾·丟勒來到日本，作為熱衷於印象主義的美術評論家，他收集購買了大量浮世繪。一八七六年來自法國里昂的染印公司老闆愛米爾·吉美（Emile Guimet）收購了以浮世繪和陶瓷器為主的大量日本美術品，至今收藏在以他名字命名的吉美國立亞洲藝術博物館（Musée national des Arts asiatiques-Guimet）。

一八八〇年法國商人薩穆爾·賓（Samuel Bing）來到日本，他早在十年前就在巴黎開設了東洋美術工藝品商店，此行又在橫濱與神戶開設分店，主要目的就是收購並向法國輸出日本的陶瓷器、漆器以及浮世繪。

2 小林利延〈日本美術の海外流出〉，《ジャポニスム入門》，思文閣出版，二〇〇四，十八頁。

一八七七年，美國動物學家、東京大學教授愛德華·摩斯（Edward Sylvester Morse）發現了著名的大森貝塚[3]，掀開日本考古史新的一頁。他還從日本各地系統收集了逾四千件陶瓷器，成為今天美國波士頓美術館的支柱藏品。

莫爾斯對日本美術的另一個功績是將他的學生費諾羅薩招來日本。費諾羅薩後來作為日本文部省美術調查員，不僅為保護日本古代美術做出了重大貢獻，還個人出資收購了兩萬餘件日本美術品，現今收藏在美國波士頓美術館。

一八九五年以來，美國汽車製造商查爾斯·朗·佛利爾（Charles Lang Freer）先後五次到日本，收購了大量日本美術品，其中包括葛飾北齋的浮世繪在內的一百六十餘件作品，現今收藏在以他名字命名的華盛頓佛利爾美術館（Freer Gallery of Art）。

襲捲歐洲的浮世繪狂潮

當時，世界範圍內各類展覽和博覽會，也對日本美術走向歐洲起到了推波助瀾的作用。一八六二年倫敦國際展覽中心展出拉瑟弗德·沃爾考克爵士包括浮世繪在內的私人收藏，這也是日本浮世繪在歐洲的首次正式展出；在法國駐日公使的遊說下，江戶幕府決定參加一八六七年的巴黎世界博覽會，並開始積極號召調集美術品。包括浮世繪、和服、鎦金漆器、陶瓷器和銅器在內的一千三百五十六箱展品，在巴黎銷售一空，後來應主辦方要求，又追加提供百餘幅浮世繪

▶ 1867年巴
　黎世界博
　覽會
　日本館

出售，由此將大量的日本工藝美術品留在了法蘭西。一八六七年的巴黎世界博覽會成為浮世繪熱潮席捲歐洲的發端[4]。

一八七三年的維也納世博會是日本明治政府第一次參加世博會，因此格外重視，試圖透過展示日本優質的物產來宣揚國力，充實出口產業。在世博會室外場地建造了神社和日本庭園，設置鳥居、神樂堂、木拱橋，在產業館展出了浮世繪和工藝美術品。為了強調東洋的異國情調，還陳列了名古屋城天守閣上的金鯱[5]，以及鎌倉大佛模型等，並彙集了日本全國優秀的工藝美術品。

會期結束後，一部分展品被捐贈和出售，使日本物產進一步在歐洲各地廣泛傳播。室外展示的神社和庭園的建築物、木石等全套由英國的商社購買，搬到倫敦建立了日本村。同時，世博會的日本館直接作為

3 貝塚，繩紋人的食品垃圾堆積場，多為貝殼及魚骨類化石，並混有陶片、石器等，繩紋文化的典型遺存，因當年發現於東京附近的大森地區（今東京品川區）而得名。

4 大島清次『ジャポニスム──印象派と浮世繪の周邊』，講談社，一九九二，五十九─六十頁。

5 鯱，日本海獸，一種虎頭魚身、尾鰭朝天、背上有多重尖刺的傳說生物，也寫作鯱鉾。常作為守護神被置於屋脊兩端，傳說在發生火災時會噴水救火。

▲ 林忠正收藏浮世繪拍賣目錄
1902 年
東京安達（アダチ）版畫研究所藏

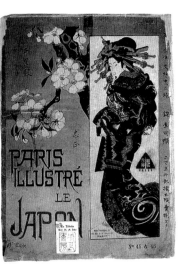

▲ 林忠正以法文撰寫的《巴黎畫報》日本特刊（1886 年 5 月號）阿姆斯特丹 梵谷博物館藏

歐洲的貿易辦事處使用。維也納世博會在很大程度上為日本主義推波助瀾。

在政府主導的官方行為之外，日本民間商人也積極從事工藝美術品的對外貿易。林忠正（一八五三年—一九〇六年）是日本近代史上最重要的民間工藝美術品商人，他畢業於東京大學法語專科，於一八七八年前往巴黎留學，在當年的巴黎世界博覽會期間擔任日本工商公司的翻譯，後來成為公司的正式職員，他很快就顯露出對藝術的關心。當時正值「日本趣味」風靡巴黎的開端，林忠正很快就投身其間，結識了許多巴黎的藝術家與文化名人，向他們宣傳介紹日本工藝美術的情況，協助他們翻譯出版有關日本美術的書籍雜誌。透過林忠正的活動，法國文化界對日本美術有了新的認識與評價。

一八八九年，林忠正成為獨立的藝術商人，主要從事浮世繪的貿易。他將大量日本工藝美術品銷往歐洲各地，在推銷日本文化的同時，他也因其卓越的藝術眼光和豐富的專業知識，深受東西方美術品收藏界的信任，先後為柏林國立博物館東亞美術館（現為亞洲藝術博物館）等重要部門成立，和日本及東亞美術品的收藏做出重要貢獻。林忠正還擔任一八八九年巴

黎世界博覽會審查官和一八九三年芝加哥世界博覽會評議員，直到在一九〇〇年巴黎世界博覽會上擔任祕書長的重要職務。

在他的指導下，不僅將日本工藝美術品與歐美展品一同在美術館展出，還設立了日本美術館，除浮世繪和工藝品之外，還一併將日本八百件國寶級文物綜合展出。林忠正還是當時在巴黎以法語向歐洲介紹日本文化的唯一日本人，也是長時間以來在巴黎定期舉行的「日本之宴」的中心人物之一。林忠正還收集大量法國近代美術作品將其介紹到日本，客觀上還推進了日本近代新美術運動的發展。

一八九四年，日本商人山中定次郎打開了對美國的貿易窗口，他在紐約開設了山中商會分店，這是日本人在太平洋東岸最早開設的美術工藝品商店。後來他又在波士頓與倫敦開設分店，顧客中有石油大王洛克菲勒（John Davison Rockefeller）等大富豪，從大都會美術館到大英博物館，都有經他之手輸出的大量高水準美術品。透過他的貿易活動，包括浮世繪在內的日本工藝美術品源源不斷的湧向美國。

明治維新之後，日本社會制度轉換與價值觀變革，改變了美術品的命運。武士階層和佛教界被視

為舊價值體系的化身，在「廢佛毀釋」[6]運動的高潮中，日本人自己並沒有意識到佛教美術的價值。當時的日本人乃至日本美術界，同樣也沒有意識到日常生活中隨處可見的、廉價的浮世繪的藝術價值。日本在努力學習西方先進科學技術，和文化藝術的社會思潮和政策傾向推動下，傳統藝術如佛教繪畫、物語繪卷以及浮世繪等，都被大量遺棄或賤賣，導致浮世繪以及佛像繪畫和屏風、繪卷等，被當時進入日本的西方外交官、商人和旅遊者們成堆捆的低價買走。

這也給以經營浮世繪為主的美術商人林忠正提供了極好的機遇，他在幾乎沒有競爭對手的情況下，先後向歐美各國輸出了共約十六萬幅浮世繪。也由此導致日本國內浮世繪價格上漲的同時，具有一定藝術水準的浮世繪基本上被搜刮一空，工藝美術品的商業貿易逐漸演變成了災難性的文物大流失，以至於今天關於林忠正的功過評價仍是日本學界討論的話題。

當日本人意識到美術品輸出過度的嚴重性時，為時已晚，直到一九三三年日本政府才制定了《關於保護重要美術品的法律》。儘管後來有個別日本商人開始在海外出資購回包括浮世繪在內的一些工藝美術品，但是微不足道。二〇〇五年十月，筆者在東京國立博物館看到規模空前的《北齋展》，共展出葛飾北齋各個時期的代表性作品五百幅，其中四百餘幅就來自歐美各國的十四個博物館和美術館。

6　廢佛毀釋，維新伊始，明治政府為了倡揚神道、排抑佛教，多次發表文告，對社會上醞釀已久的排佛風潮推波助瀾。一八六八年（明治元年），京都眾多寺院受到衝擊，原有一千六百三十座寺院被廢止或合併，無數僧侶被迫還俗。滅佛運動使日本佛教真言宗、天臺宗、日蓮宗、曹洞宗遭遇重創。

02 從日本趣味到日本主義

必須指出的是，歐洲人對日本顯然是有選擇的，換句話說，日本主義現象並不是日本文化對西方文化有意識的主動出擊，而是在以歐洲人的喜好購買收藏的工藝品基礎上形成的，或者說是西方文化在療治自身病痛的過程中，尋找到的一劑來自東方的草藥，以西方標準產生，由此決定了它的特殊性格。

當時，日本政府所關注的是迎合西方對日本的興趣點，或者說是在西方能夠更有市場的商品，由此導致了以工藝品為中心的新的出口產業。以世界博覽會為契機，新的日本工藝品大量湧向歐洲各國。於此可以說，是商業需求與藝術變革的合力，導致了日本主義的形成與流行。

浪漫的美感

新古典主義代表畫家安格爾（Jean-Auguste-Dominique Ingres，一七八〇年—一八六七年）雖然

▲《大宮女》
安格爾
布面油彩
162 公分×91 公分
1814 年
巴黎 羅浮宮

透過有意識拉長人體軀幹，強化輪廓線的流動感，盡量消除陰影的近似平塗的筆觸，以及明亮的色彩和精緻的刻畫，營造出裝飾性的東方趣味。

追求以現實為基礎的精確造型，但「他對現代藝術的發展做出了某種特定的貢獻——安格爾結合古典的明晰和浪漫的美感，使用的是一塊既輝煌又雅致的調色板」[7]。所謂「浪漫的美感」，令人聯想到尾形光琳和喜多川歌麿的風格。安格爾的學生阿摩利·迪瓦爾在「日本主義」最盛期的一八七八年發表的《安格爾的畫室》一文中的記述時常被引用：「安格爾在六十年前就讚美過，據信是近來年輕新派發現的日本繪畫，具體實例可見《里維拉小姐畫像》與《大宮女》（參見右頁圖）。關於這些作品，當時有批評家指出，其令人聯想到阿拉伯和印度的手抄本中被施以彩色裝飾的素描。」[8] 儘管今天尚無從考證安格爾當年讚美過的日本繪畫，但他作於一八一四年的《大宮女》顯然透過有意識拉長人體軀幹，強化輪廓線的流動感，盡量消除陰影的近似平塗的筆觸，以及明亮的色彩和精緻的刻畫，營造出裝飾性的東方趣味。

類似風格的繪畫，也出現在曾接受學院教育並活

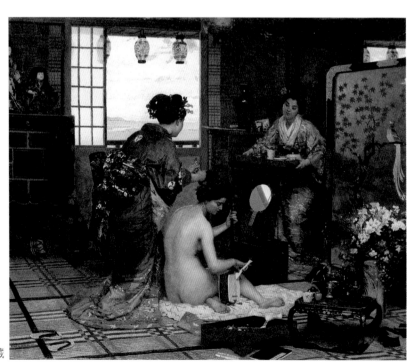

▶《日本的化妝》
菲爾曼·奇拉爾
布面油彩
64 公分×53 公分
1873 年
波多黎各 奧塞美術館藏

7　〔美〕H·H·阿納森，《西方現代藝術史》，鄒德儂等譯，天津人民美術出版社，一九八八，五頁。

8　高階秀爾《日本美術を見る眼》，岩波書店，一九九三，一百八十七—一百九十頁。

躍於官方沙龍的風俗畫家菲爾曼·奇拉爾筆下，他的作品《日本的化妝》（參見上頁圖）就是這方面的典型——日本女性以及各式工藝品羅列在畫面上，基本上是滿足觀眾好奇心的異國趣味主題。作為十九世紀前期以來東方趣味繪畫的延伸，追求異國情調的日本趣味繪畫實際上在更大範圍內流行。

奧地利畫家漢斯·馬卡特（Hans Makart，一八四〇年—一八八四年）的畫風熱情奔放，有一種流光溢彩的效果。他作於一八七五年的油畫《日本女子》（參見下面左圖），顯然是在一八七三年的維也納世博會上接觸到的日本印象的體現，雖然從髮型、服裝到飾品等都表現得不準確，但日本趣味被作為異國情調的符號，為歐洲油畫帶來新鮮的活力。維也納分離派的代表畫家古斯塔夫·克林姆（Gustav Klimt）作品的最大特徵，是平面化和大量日本紋樣的使用，他在當時已體會到並表現出了日本美術的精神，這和他大量收藏

▲ 《日本女子》
漢斯·馬卡特
木板油彩
141 公分×92.5 公分
1875 年
奧地利 林茲州立美術館藏

▲ 《鮑爾夫人肖像》
克林姆
布面油彩、金、銀
140 公分×140 公分
1907 年
紐約 新畫廊藏

畫中人莊嚴端坐，眼神迷離，紅脣富有美感。為配合鮑爾夫人的華貴形象，克林姆特別在背景以及襯裙用上燦爛的金色。

▶《「日本酒之會」
會員證》

紐約公共圖書館藏

布拉克蒙為參加「日本酒
之會」的每個人設計了充
滿日本趣味的會員卡，會
員的名字被寫在一個煙霧
升騰的火山口上。

浮世繪和日本工藝品有密切關係。畫面背景通常是光彩奪目的金色，有著漆器般的質感（參見右頁右圖），與具有「浪漫美感」的日本美術有著本質上的共鳴，優雅華麗的設計架構已超越了異國情調的層面。

一八六七年的巴黎世界博覽會之後，為了進一步理解與探討日本文化與美術，巴黎的日本藝術愛好者成立了「日本酒之會」。參與其中的有方丹・拉圖爾、布拉克蒙、傑克曼、伊爾歇等畫家和版畫家，批評家別爾第、阿斯特留克以及陶瓷器工廠主索龍等，他們每個月舉行一次會餐，喝米酒並且用筷子用餐。

布拉克蒙還為每個人設計充滿日本趣味的會員卡，會員的名字被寫在一個煙霧升騰的火山口上（參見上圖），這顯然是從北齋筆下的富士山得到的啟發。

日本趣味愛好者多數在美術創作上否定古典主義和貴族趣味，支持具有平民意識的價值觀。可以想見，他們當年正是從日本美術中，看到了他們所追求的社會與美術發展的趨勢。作為「日本酒之會」成員之一的版畫家布拉克蒙是馬奈（Manet）的密友，後來也參加了印象派運動，他在日本主義熱潮中有著不可忽視的重要意義。一八五六年他在印刷商朋友的作坊裡發現了《北齋漫畫》並及時推薦給他的畫友們傳閱。

「日本主義」的形成

當時的西方對日本文化並無多少深入研究與深刻認識，更多是根據自己的好惡與需要來決定取捨。以在西方具有壓倒性人氣的浮世繪為例，**葛飾北齋最早被介紹到歐洲，他的作品最受歡迎也最具影響力，其中最知名的莫過於**他類似繪畫描紅摹本的《北齋漫畫》，歐洲人最感興趣的是其中人物與自然的表現方式。歐洲人對葛飾北齋大加讚賞與宣傳，僅次於葛飾北齋的是歌川廣重。相較而言，對於需要具備更多日本民族風俗知識，才能較好理解的東洲齋寫樂與喜多川歌麿的浮世繪人物畫，就晚了三十年左右才開始流行。由此可見，歐洲人顯然缺乏研究與理解浮世繪乃至日本文化整體、系統。

法國學者吉納維芙・拉坎布林透過對日本與西方藝術關係全面、深入的研究，將從日本趣味到日本主義的發展過程，概括為以下四個階段：

一、在折中主義的知識範疇內，導入日本式的主題內容，與其他時代、其他國家的裝飾性主題共存。

二、對日本的異國情調中自然主義主題的興趣與模仿，並很快將自然主義主題消化吸收。

三、對日本美術簡潔洗練的技法的模仿。

四、對從日本美術中發現的原理與方法的研究與應用[9]。

日本主義的一個重要概念，是日本人的自然觀。

在東方思想中，不存在將主觀與客觀世界截然對立的理性哲學。相較於以人物表現為主的歐洲美術，日本美術最重要的主題是自然。日本人的親近自然與歐洲人的重視自然，是兩種完全不同的思維方式。歐洲人的重視自然，是將自然作為認識的對象加以研究，自己置身於自然之外，努力探求自然界的法則，從而利用和改造自然。而日本人的親近自然，是將自身視為自然界的一部分，思想感情沉浸於自然之中，崇尚和順應自然界的本來面貌，然後透過對自然界中各種自然物欣賞性的細緻觀察，追求與自然界融為一體並求得與自然的和諧。

日本美術中的自然主義是日本繪畫的中心支柱。

從東西方風景畫中關於人物的描繪，更能清晰的看到這種價值觀的差異，東方風景畫中的人物基本上是作為點景的道具而存在，山道旅人、深庵隱者、長河垂釣、曠野牧童，他們默默無聞的成為自然的一部分。西方繪畫中作為點景出現的人物，開始於十七世紀的

荷蘭繪畫，而從十九世紀法國的巴比松畫派開始，才出現了真正意義上與東方繪畫相同的點景人物，相較於中國與日本繪畫，有顯而易見的時間上的差距，印象派以風景畫家為主體絕不是偶然的。隨著基督教影響的弱化，新價值觀的產生以及產業革命帶來的城市環境的惡化，促使人們將目光轉向田園自然。正當西方藝術開始探尋新的自然表現方法時，日本美術的自然觀以及表現手法如期而至。

自十七世紀以來，包括中國風格在內的東方藝術對歐洲美術時有影響，但西方繪畫的寫實傳統並沒有因此從本質上被改變。十九世紀的視覺藝術最具革命性意義的莫過於攝影技術的發明。一八三九年，法國畫家達蓋爾（Louis-Jacques-Mandé Daguerre）在前人的基礎上，成功試驗了「銀版攝影法」（Daguerreotype）技術，以光學裝置和化學反應形成的可永久保存的影像照片，對繪畫所產生的衝擊無疑是巨大的。其實這也是西方理性主義文化傳統，在工業革命帶來的科技進步的時代背景下的必然結果，不斷追求準確表現現實物像技法，導致藝術家力圖借助科學技術的力量，這一結果又反過來促使繪畫不得不尋求新的出路。工具的創新和變革既是人類智力的指示器，也是進一步推動人類智力發展的槓桿。

致力於改變繪畫觀念的印象派畫家們，第一次展覽恰恰就是在巴黎攝影師納達爾（Nadar）的工作室中舉行。正如宮布里希（Ernst Hans Gombrich）所指出的那樣：「藝術家受到越來越大的壓力，不得不去探索攝影術無法仿效的領域。如果沒有這場發明的衝擊，現代藝術就很難變成現在這個樣子。」[10] 由此可見，浮世繪所具有的裝飾性和工藝性特徵，之所以被歐洲畫家們借助用來抗衡寫實繪畫和攝影技術並非偶然，所導致的繪畫革命以及後來的西方現代藝術進程，也充分顯示出了日本美術的啟示作用。一八九一年，法國評論家羅歇·馬克斯曾就日本以及遠東美術對歐洲的影響指出：「無視這一影響，將無法正確理

9　馬渕明子《ジャポニスム──幻想の日本》，ブリュッケ，二〇〇四，十～十一頁。

10　〔美〕貢布里希，《藝術發展史》，范景中譯，天津人民美術出版社，一九九七，兩百九十四頁。

藝術的日本

一八七八年巴黎世界博覽會之際，法國美術批評家阿德里昂維西在《藝術》雜誌上撰文感嘆：「日本主義！現代的魅惑。全面侵入甚至左右了我們的藝術、樣式、趣味乃至理性，全面陷入混亂的無秩序的狂熱……」[12] 與浮世繪一起受到廣泛歡迎的，還包括各式各樣的陶瓷器、漆器、木工金工家具等物品，儘管是日常生活用品，但同時也是精美的工藝品，打開了西方人對工藝美術的新的眼界。

自文藝復興運動以來，藝術在歐洲以表現方法的不同有「大藝術」與「小藝術」之分，即「純藝術」與「應用藝術」。前者為繪畫、雕刻、建築等，後者是裝飾美術與工藝美術等。而在日本人的心目中，「美術品獨立於其他事物而擁有其自身的意義，在現實中是不可能的。」[13] 將美術從現實生活中分割出

去，是導致近代歐洲美術式微的原因之一，而脫離生活、單純強調藝術的自身價值，也在不自覺中走進了「藝術至上」的死胡同。

在西方傳統藝術觀念中，日本工藝品儘管與洛可可家具一樣魅人，但是相較於繪畫與雕塑等「大藝術」來說，仍是地位較低的「小藝術」。而在日本，如尾形光琳那樣在作為畫師的同時也是工藝設計師的藝術家並不鮮見，他們的作品既是可供欣賞的美術品，又是可使用的日用品。但是在歐洲，這兩者卻有著嚴格的區別，日本人日常生活用品所具有的藝術品性質對歐洲人來說，是一個新的價值體系。

一位曾極力推崇印象派的法國美術批評家於一八七一年訪問日本，他在走訪了東京平民區之後驚嘆道：「在道路兩邊，隨處販售刀劍的裝飾品與菸管、菸草袋、陶瓷器等，還有做工精緻的工藝品商店。儘管這裡有許多精巧的、藝術性很高的物品，但對於日本人來說，這只不過是日用品罷了。」[14] 這正是歐洲人對日本的日用品與藝術品之間沒有界限，以及生活的藝術化的驚訝。

薩穆爾·賓是當時急速蔓延的日本主義熱潮中的主要人物之一。他曾於一八八○年訪問日本，到各地

收集購買日本美術品。他自一八八八年至一八九一年間，以法、英、德語出版了共三十六期題為《藝術的日本》雜誌（參見下圖），是當時介紹日本美術規模最大、影響最廣泛的出版物。

包括彩色印刷在內的大量圖片以及專題論文，系統介紹了從浮世繪到陶瓷工藝、建築乃至歌舞伎等各種日本藝術樣式。

薩穆爾．賓編輯出版《藝術的日本》的主觀意願，在於擴大日本美術愛好者的範圍，以增加其商品銷量。正如刊名那樣，不是「日本的藝術」而是頗有寓意的「藝術的日本」，在於強調並傳達他以歐洲人的眼光所看到的日本人的藝術化生活，由此提示他的本質追問：藝術對於人類來說意味著什麼？換而言之，他是在挑戰當時歐洲根深蒂固的「作為藝術的藝術」的美術觀。

薩穆爾．賓還多次在巴黎和歐洲各地舉辦日本美術展，其中最重要的是一八九〇年在巴黎美術學校舉辦的浮世繪展，展出包括從菱川師宣到葛飾北齋、歌川廣重等人的七百二十五幅版畫及四百二十一冊繪本[15]。這次展覽不僅給畫家們帶來極大啟示，甚至導

▲ 《藝術的日本》創刊號》
（1888 年 5 月）
阿姆斯特丹 梵谷博物館藏

11 高階秀爾《日本美術を見る眼》，岩波書店，一九九三，一百九十八頁。

12 高階秀爾《美術史における日本と西洋》，中央公論美術出版社，一九九一，十頁。

13 大島清次《ジャポニスム──印象派と浮世繪の周邊》，講談社，一九九二，二百一十九頁。

14 高階秀爾〈ジャポニスムとは何か〉，《ジャポニスム入門》，思文閣出版，二〇〇四，十頁。

15 宮崎克巳〈フランス 一八九〇年以降──裝飾の時代〉，《ジャポニスム入門》，思文閣出版，二〇〇四，五十四頁。

致了後來版畫、海報等平面設計領域的革新浪潮。

薩穆爾・賓於一八九五年將他經營的「東洋美術品店」重新裝修並改名為「新藝術之家」（La Maison Art Nouveau），這是在當時首次提出「新藝術」的概念，並由此成為後來新藝術運動的名稱。

一八九〇年前後，日本主義在歐洲掀起第二個高潮，繼印象派之後，日本美術的影響超越了繪畫領域，擴展到設計、版畫、建築等各個方面。

在對自然的新的關注之中，歐洲工藝設計領域開始對花鳥魚蟲等動植物個體青睞有加。英國燒製的彩釉大盤中布滿了日本的動植物紋樣，玻璃瓶則飾有松枝和竹子圖案；法國製造了展現日出海景的景泰藍花瓶，繪有《北齋漫畫》中老鼠形象的食器，還有以魚籃觀世音（下面左圖）為原型的鯉魚紋花瓶（下面右圖）和布滿浮雕植物的家具等。各類工藝品在形式上表現出日本美術的影響，從本質上確立了新的造型觀念，導致大範圍「新藝術運動」的興起。

「新藝術運動」的藝術家們也在尋求一種抽象，他們的大多數裝飾都師法大自然，尤其是植物，常常賦予自然一種象徵性的或者富有美感的情調，或者出自微生物的形象。總之，從植物學與動物學的角度探索

▲ 《魚籃觀世音》
葛飾北齋
《北齋漫畫》第十三篇
1849 年
東京 太田紀念美術館藏

▲ 《鯉魚紋花瓶》
艾米爾・加萊（Émile Gallé）
玻璃釉彩
28 公分×23 公分
1878 年
巴黎 裝飾藝術博物館藏

藝術形象的做法正在成熟。」[16] 新的藝術樣式源於自然主義與抽象化手法的結合，這也是他們從日本美術中得到的感悟。

尤其是從平面插圖設計師奧博利・比亞茲萊（Aubrey Beardsley）作品的流暢線條與繁複圖案中，可以直接感受到日本藝術的魅力（參見下面左圖）；裝飾畫家阿爾豐斯・穆夏（Alfons Mucha）的縱長構圖廣告畫（參見下面右圖）和歌川廣重的浮世繪花鳥畫異曲同工。

儘管日本人的自然觀還缺乏形而上的哲學體系歸納，但它以直觀形式所展現的對空間的消解和對造型與色彩的平面化處理，正是在視覺上將具體的物質形態抽象化的有效途徑。浮世繪對新藝術運動的影響也出現於海報、廣告等實用藝術中。

16〔美〕H・H・阿納森，《西方現代藝術史》，鄒德儂等譯，天津人民美術出版社，一九八八，七十二頁。

◀《黑披肩》
奧博利・比亞茲萊
紙面素描
22.4 公分×15.9 公分
1893 年
普林斯頓大學圖書館藏

▶《茶花女》海報
阿爾豐斯・穆夏
彩色石版
200 公分×63.8 公分
1900 年
巴黎 裝飾藝術博物館藏

03 ｜ 美國的「日本主義」

毋庸置疑，法國是日本主義的中心，但這種影響並沒有停留於西歐，不僅擴散至整個歐洲大陸，也對世界其他國家產生不同程度的影響。一八五四年，美國的東印度洋艦隊打開了日本封閉的國門，進一步加速了日本美術向海外的輸出，也使得日本和美國之間的經濟和文化往來日益頻繁。美國的日本主義在地理位置、國家關係、傳播方式、關注內容和表達形式等方面與歐洲有許多不同，主要體現在唯美主義的流行，不僅超越了工藝美術領域，也對文學、建築、音樂和服裝設計產生廣泛的影響。

唯美主義的流行

十九世紀中期，美利堅合眾國（United States of America，美國）的領土擴張到面臨太平洋的加利福尼亞州（State of California），大幅度拉近了和日本的

距離。與從歐洲渡航到遙遠的日本列島，要花兩個多月時間比起來，從北美西岸橫渡太平洋僅需十六天即可抵達日本。同時，十九世紀中期之後，日本近海成為美國捕鯨船的主要漁場，也使美國對日本產生了格外的關注。因此，如果說歐洲在某種程度上是相對被動的接受日本的影響，那麼美國則是主動的打開和日本交流的大門。

一八五三年（嘉永六年）五月二十六日，美國東印度洋艦隊的馬修・佩里（Matthew Calbraith Perry，一七九四年—一八五八年）將軍攜帶時任美國總統米勒德・菲爾莫爾（Millard Fillmore，一八〇〇年—一八七四年）要求幕府政權開放國門的親筆信，率領包括最先進的密西西比號巡洋艦在內，共六艘戰船的艦隊到達琉球群島。七月八日，其中四艘戰艦進入江戶灣，向幕府政權提出開放門戶並締結通商條約的要求，理由是為了確保美國捕鯨船和商船的安全，以及要求日本作為煤炭提供基地——美國人以為日本列島

《兩個天使》
路易士·蒂芙尼
法夫賴爾玻璃窗畫
1910 年　紐約

有豐富的煤炭礦藏。

十九世紀初也常有歐洲列強的艦隊在日本近海以武力相威脅，要求和日本通商，都被閉關鎖國的幕府政權強硬拒絕。但是這次面對強大的美國遠征軍的炮艦外交，幕府政權選擇了屈服，於一八五四年（嘉永七年）三月三十一日簽署了日美友好條約，結束了長達兩百多年的閉關鎖國，史稱「黑船事件」。佩里回美國時帶走了大量日本美術品，他還在一八五六年出版的《美國艦隊遠征中國海域和日本記》（Narrative of the Expedition of an American Squadron to the China Seas and Japan）中複製翻印了歌川廣重的《京都名所瀦川》、《大井川步行度》等浮世繪。

事實上，早在十八世紀末十九世紀初，新英格蘭商人就透過瓷器貿易，從日本直接向美國出口工藝品，尤其以陶瓷器為主，並模仿歐美發達的銀工藝技術，產生了新的裝飾風格。最早在美國普及日本樣式的是以經營珠寶首飾為主的蒂芙尼公司（Tiffany & Co.），日本樣式凝結了高度的裝飾技巧，成功提高了品牌形象，由此在美國興起了唯美主義的熱潮。美國的唯美主義運動（American Aesthetic Movement）以追求裝飾和色彩、重視工藝美學的重要性為特徵。

蒂芙尼公司創始人之子路易士·蒂芙尼（Louis Comfort Tiffany，一八四八年—一九三三年）將繪畫的才能與熱情傾注在彩色玻璃的開發上。這種不完全透明的新玻璃材質被命名為「法夫賴爾」（Favrile），有著瑰麗的彩虹色，在不同光線和環境下面貌各異。表面有一層金屬般的微妙光澤，又有陶瓷般溫潤的質感，每一件都有各自獨特的面貌，不會有完全相同的複製品。

路易士・蒂芙尼曾多次前往歐洲，深受當時風行的日本主義和新藝術運動的影響，他的作品（參見上頁）中，植物、動物等主題，紋樣、構圖、輪廓線、色彩感等構思皆來自日本美術。這種影響關係可以在其父經營的蒂芙尼公司的銀製品中看到。在一八九三年的芝加哥世博會上，路易士・蒂芙尼展出了一個等大的禮拜堂，教堂和窗戶的設計一舉成名。他沒有直接模仿日本紋樣，而是做出了自己的風格與美學。他對日本與日本美術充滿敬意與感激之情，一八九五年，他向東京帝室博物館（現東京國立博物館）捐贈了二十三件彩虹玻璃作品[17]。

十九世紀末的美國彩色玻璃製作是在空間中與周圍的環境令它一體化，注重裝飾性，最大程度的利用光來繪製「壁畫」，許多藝術家都痴迷於彩色玻璃，唯美主義時代在美國方興未艾。這個時期各種新的藝術與設計思潮此起彼伏，是二十世紀現代主義浪潮的前奏。對實用藝術的關注成為畫家、建築家、雕塑家的普遍情懷，「拼貼」這一後來美國普普藝術的流行詞彙，這時已在美國裝飾藝術上初現端倪。

十九世紀前二十年紐約快速出現了摩天大樓群，反映了時代的強力與勢頭。美國的唯美主義是藝術與

工藝美術運動的一個歸結點，導致建築以及室內的空間發生了戲劇性變化，建築與裝飾美術、繪畫、雕刻融為一體，更加藝術化，繪畫充滿裝飾性。世界博覽會與其他博覽會展出的建築基於美術的綜合表現，出現了新時代的樣式典範，發達的科技與傑出的建築美學開創了新的建築與城市空間。

一九〇〇年三月五日，美國作家約翰・路德・朗（John Luther Long）的短篇小說《蝴蝶夫人》（Madama Butterfly）被改編為同名戲劇在紐約先驅廣場的劇場上演，這是美國的日本主義潮流中的一個重要事件。劇情講述一位美國海軍軍官和日本藝伎的愛情故事，淒美的劇情打動了許多美國觀眾。一九〇四年，義大利作曲家普契尼（Giacomo Puccini）據此創作了歌劇《蝴蝶夫人》，成為廣受歡迎的名劇。由此，美國對日本以及日本女性的關注被推向一個新的高度。

一九〇五年，日本在日俄戰爭中取勝，導致美國掀起新一輪的日本熱潮，日式民居、和服成為流行時尚的借鑑對象，甚至俳句也成為時髦，美輪美奐的日式設計被廣泛應用，進一步推動了蒂芙尼公司的日式工藝製品的暢銷。到一九一四年第一次世界大戰爆發

為止，日本主義熱潮席捲美國大陸，日本的服飾、家具、文學、美術等源源不斷的輸入，成為美國社會的流行時尚[18]。歌劇《蝴蝶夫人》巧妙迴避了複雜的文化差異和衝突的話題，塑造出一個優美和哀傷的日本女性形象，以充滿異國情調的日式民居、家具和裝飾品為背景，融合日式音樂，譜寫了一曲綜合性的日本文化讚歌，是美國的日本主義最高潮的象徵。

不可諱言，日本主義在很大程度上打造出一個完美的日本文化物語，當時形成的日本印象，依然是今天美國人心目中日本印象的原型。因此，美國的日本主義不像歐洲那樣在二十世紀初期戛然而止，而是作為一種潛流，在後來的不同時期依然對美國文化產生不同程度的影響。

▲ 歌劇《蝴蝶夫人》海報
1904 年

萊特，日式版畫狂熱者

美國建築家法蘭克・洛伊・萊特（Frank Lloyd Wright，一八六七年—一九五九年）的代表作是將住宅與自然內外融合的落水山莊（也稱流水別墅，參見下頁），他還以設計日本的舊帝國飯店而聞名，他的建築中有一種來自東方的自然觀。萊特還是一位浮世繪的收藏家和投資人。浮世繪帶給他藝術上的靈感、物質上的財富和精神上的自豪。浮世繪既是萊特了解

17　岡部昌幸〈アメリカ——東回りとフェミニズムのジャポニズム〉，《ジャポニスム入門》，思文閣出版，二〇〇四，一百頁。

18　児玉実英《アメリカのジャポニズム》，中公新書，一九九五，五頁。

日本的一扇窗口，也是萊特藝術哲學觀建立的基礎。

萊特與日本的緣分由來已久，他最初接觸日本建築的實物，是一八九三年芝加哥世界博覽會上的日本國家館。日本政府以京都平等院鳳凰堂為藍本，建造了一組仿古建築作為日本的文化形象。日本傳統建築飄逸的屋頂、簡潔的室內空間和浮世繪一起把萊特帶進了新大陸。

一九〇五年，萊特第一次到訪日本，後來又在日

▲ 落水山莊
法蘭克・洛伊・萊特
1934 年　美國　賓夕法尼亞州

本承接了許多工程項目。為購買浮世繪，萊特先後共支出了近五十萬美元，既是投資也是為了裝飾，但最重要的還是藝術乃至精神的靈感。美國博物館裡許多最好的浮世繪都經過他的手。

萊特在他的自傳裡回憶道：「日本版畫激起我的興趣並且教會我很多。我消除和省去了無足輕重的細節，在藝術簡單化的進程中找回自己，開始了我藝術生涯的第二十三年，我從版畫中找到了許多附帶的證據和靈感。從我發現版畫那時起，日本就深深吸引了我，這是世界上最浪漫、最藝術、最崇拜自然的國家……如果將日本版畫從我的經歷中抹去，我不知道我會發展到什麼方向。」

萊特多次聲稱歌川廣重是世界上最偉大的藝術家，他在給學生講課時，喜歡將歌川廣重的相同主題的浮世繪排列在一起做比較。他每年都要在塔里耶森（Taliesin）舉辦一個浮世繪派對，拿出成堆的浮世繪並談論數小時，耐心講解版

畫的製作技術。他甚至擁有很多木刻原版，同時也向學習建築的學生講述它們的價值。他說：「歌川廣重做到了一種空間感覺，正是我們一直在建築裡追尋的。」他還告訴學生，浮世繪可以培養他們對風景的敏感度。

萊特在他的畫裡經常讓建築和樹木打破彼此框架的邊界，他將這種觀念表現得比歌川廣重還要強烈，歌川廣重畢竟受到常規尺寸和木板形狀的限制。

萊特繪畫中的其他日本因素，包括對非對稱式構圖的偏愛，一方紅色圖章的使用，讓人想到歌川廣重畫中的雨的條紋的天空，他的描繪也是平面風格。萊特的經典之作落水山莊舉世聞名。該建築位於美國賓夕法尼亞州匹茲堡市郊區，如詩如畫般的建在大自然的瀑布之上，這是受德裔實業家考夫曼（Edgar J. Kaufmann）的委託而設計的。考夫曼在他中意的森林中選擇了一塊土地。由於該地塊是帶有瀑布的風景勝地，因此決定請一流的建築家萊特來設計。

萊特接受了考夫曼希望在自然豐富的郊外建造別墅的訂單，他所拿出的設計圖是一座立於瀑布之上的宅邸。考夫曼起初對於該設計稿並不滿意，他對萊特說：「我希望住在能夠遠眺瀑布的別墅裡，能一邊看瀑布，一邊享受生活，而不是把別墅建在瀑布之上。你設計的房子真是前所未聞。」他要求萊特重新設計。而對於考夫曼的不滿，萊特冷靜的說：「我這樣設計的初衷，是為了能夠讓你和你的家族與周圍的瀑布、森林等大自然融為一體。」萊特邊說邊畫圖示意，他還拿出一張浮世繪──葛飾北齋《諸國瀑布覽勝》系列中的一幅（參見下頁），畫面表達了「與自然共存的日本人之心」。

儘管考夫曼依然半信半疑，但他還是被萊特說服了，最終決定把別墅建在瀑布之上。這就是留給後世的「落水山莊」。在萊特設計的這些著名建築中，幾乎都呈現出「來自浮世繪的啟示」的設計理念。

落成後的落水山莊除了屋主考夫曼外，還有大量來訪者參觀。他們在別墅裡開晚會、聚餐，來客中還包括愛因斯坦和卓別林。落水山莊讓人們得到了放鬆，讓人們懷著一顆感恩的心感受田園生活的無限樂趣。據說愛因斯坦等人由於太過感動，在連著河面的起居室樓梯上，走著走著就情不自禁的穿著西裝跳進河裡。

浮世繪架起了萊特了解日本藝術的關鍵性橋梁，他評價日本是藝術與現實結合的地方，真實的日本與

▲ 《諸國瀑布覽勝・木曾路之奧 阿彌陀之瀑》
葛飾北齋
大版錦繪
37.6 公分×25.4 公分
1833 年
長野 日本浮世繪博物館藏

蓋在瀑布上的落水山莊，據說設計理念是來自
葛飾北齋的《諸國瀑布攬勝》系列中的這幅。

浮世繪的畫面一樣。萊特還指出，日本藝術是徹底的結構藝術，這種結構能形成有機的形式，就像一種「理式」，每一部分元素組成一個大的整體。自然形式是透過簡單的形狀構成的，自然界中無論是有生命

還是無生命的物質，都是由基礎而簡單的幾何形集合而成。浮世繪不僅為萊特勾勒出了日本的爛漫景象，更重要的是，為他提供了豐富的幾何技法和高尚質樸的建築理念。

334

不對稱構圖的惠斯勒與卡薩特

惠斯勒（James McNeill Whistler，一八三四年—一九〇三年）是一位出身於美國的藝術家，一八五五年，惠斯勒前往巴黎學畫，開始他多彩的藝術生涯。他在巴黎接受了現實主義風格並結識印象主義畫家，一八五八年開始以倫敦為中心展開創作活動。

他最初主要在銅版畫中吸取日本美術的構圖特點，雖然當時浮世繪尚未大規模登陸歐洲，但在一八六一年，他創作《平底舟》中所採用的不均衡構圖，已經開始出現浮世繪風景畫的痕跡。新鮮的樣式也為印象派畫家們帶來啟示，這是最早將日本美術的手法運用於西方繪畫中的例子。惠斯勒從一開始就對日本美術的構圖等造型手法投以極大關注，這與他一

▲《瓷器之國的姬君》
惠斯勒
布面油彩
199.9 公分×116 公分
約 1864 年
華盛頓 弗利爾美術館藏

貫以來試圖顛覆文藝復興傳統的努力有著密切聯繫。

一八六三年，惠斯勒從巴黎搬往倫敦，並收藏了大量東方藝術品。其中有日本的版畫、漆器、屏風畫和瓷器，在他倫敦的住宅裡，從天花板到牆上都貼滿了日本摺扇畫。他睡的是中國式的床，同時他對中國的青花瓷器也情有獨鍾，使用的餐具是藍白色的青花瓷餐具，他的許多作品中都有出現青花瓷。惠斯勒畢生共收藏了超過三百三十件中國瓷器，和十五件日本陶瓷。

惠斯勒也熱衷於在畫面中描繪和日本有關的物品。他完成於一八六四年前後的《瓷器之國的姬君》（參見上頁）和《紫色與玫瑰色》等油畫，集中體現了他對日本乃至東方藝術的喜愛和讚譽之情。

他的「瓷國公主」身上的服裝，既似日本的和服，亦似中國的唐裝。這一時期，具有典型東方特徵的瓷器、和服、屏風、團扇等道具，開始大量出現在其作品裡，這與他所收集的東方工藝品有直接聯繫。畫面色彩也從晦澀的灰調子轉向華麗豐富，具有強烈的裝飾性。

惠斯勒作於一八七〇年代初的《藍色與金色的夜曲：巴特西老橋》（參見下圖）具有典型的抒情風格，不僅在構圖上模仿浮世繪的樣式，整體場景氣氛的表現與歌川廣重的情趣也有一脈相承之處，充分體現出惠斯勒對日本美術樣式的深刻理解和成熟運用。時值「日本主義」熱潮席捲歐洲大陸，在他後來的一

◀ 《藍色與金色的夜曲：
巴特西老橋》
惠斯勒
布面油彩
66.5 公分×50.2 公分
1872 年—1875 年
倫敦 泰勒畫廊藏

系列類似題材中，接近於水墨的滲化效果被反覆使用，不難看出他對東方造型手法的欣賞。

惠斯勒是充滿熱情的、嚮往唯美主義的畫家。他說，繪畫具有自身的價值，並非依賴戲劇性或場面的趣味。如同音樂是聲音的詩一樣，繪畫是視覺的詩。惠斯勒還發因此主題與聲音或色彩的協調毫無關係。惠斯勒還發表了許多讚譽日本和東方藝術的言論，他在一八八五年著名的《十點鐘演講》（Ten O'Clock）中就將日本美術與古希臘藝術相提並論：「改寫美術史的天才再也不會出現，美的歷史已經完成——這便是巴特農神廟的希臘大理石雕刻，是富士山腳下的葛飾北齋以鳥類為飾的摺扇。」[19] 儘管這種聯繫不乏個人的感情因素，但是他的言論對歐洲的日本主義熱潮起到了推波助瀾的作用。

瑪麗‧卡薩特（Mary Cassatt，一八四四年—一九二六年）也是一位活躍在巴黎的美國畫家，她雖然出生於美國，但生命中的大部分時間在巴黎度過。她曾就讀於賓夕法尼亞美術學院，一八七一年遠赴巴黎。在竇加（Edgar Hilaire Germain de Gas）的介紹下，卡薩特開始參加印象派畫展，此後她一直活躍在印象派畫家的圈子裡，並與竇加成為終身摯友。卡薩特用女性特有的方式表現自己眼中的世界。她筆下的人物形象精緻，穿著時尚，為表現人物瞬間生動的形象，有些畫作她刻意沒去畫完。她的早期題材多為婦女喝茶或出遊，借助對女性特有的活動的描繪，來展示女性氣質。

卡薩特和印象派畫家一樣，被當時風靡巴黎的浮世繪所征服，摒棄了西方傳統對陰影、色彩漸變、明暗對比和透視空間的使用。她在寫給友人的信中說：「做夢也想像不到這麼美麗的藝術。」她畫於一八七九年的《藍色扶手椅》在印象派畫家的獨立展覽上展出。和竇加許多芭蕾舞女伶主題的油畫一樣，畫面構圖似乎是一張不經意按下快門的攝影，周邊的沙發被畫幅邊緣切割掉，形成一種隨意而私密的視角。不對稱的結構和近乎平面的花紋，體現了浮世繪的影響。主人翁小女孩並不在圖畫的正中間，但是線

19 〔英〕M‧蘇立文，《東西方美術的交流》，陳瑞林譯，江蘇美術出版社，一九九四，兩百六十四頁。

條和用色無不指引著觀者的視線匯聚在她身上。濃烈的藍色和白色，粗糙的筆觸都可見印象派的痕跡。

事實上，竇加對這幅畫的結構給出了很多建議，甚至親自動手修飾了背景部分。一八九〇年，「日本藝術展」在巴黎國立高等美術學校舉辦，卡薩特在次年創作的女性系列版畫中，就最大程度上再現了浮世繪的神韻。《梳妝的女子》是卡薩特對浮世繪最直接的借鑑。她的創新在於融合了印刷的技法和自創的上色技術。

一八九三年的《遊舟》（參見下圖）中有些向上傾斜的船體，挑戰傳統的透視原則的空間處理，彷彿一塊平面裝飾，貼在單一顏色的背景上。

這是卡薩特對傳統空間、結構和用色理念所做的最為大膽的一次顛覆性實驗，多餘的細節全部被摒棄，畫幅簡潔，用色大膽，處處都體現出卡薩特對浮世繪的自覺。

▲《遊舟》
卡薩特
布面油彩
117.3 公分×90 公分
1893 年　美國國家美術館藏

有些向上傾斜的船體，挑戰傳統的透視原則的空間處理，彷彿一塊平面裝飾，貼在單一顏色的背景上。

▲ 《洗浴》
卡薩特
布面油彩
100.3 公分×66.1 公分
1893 年
芝加哥藝術博物館藏

俯視的構圖是日本繪畫的
常用手法，透視的焦點集
中在上半部分母親和小孩
緊靠在一起的腦袋。

卡薩特創作了很多母子形象，作於一八九三年的《洗浴》（參見左圖）是她的代表作。如果說前兩年的女性版畫系列是直接模仿浮世繪，卡薩特在《洗浴》中，已經將日本藝術轉化為自己的油畫形式語言。俯視的構圖很有特點，是日本繪畫的常用手法，透視的焦點集中在上半部分母親和小孩緊靠在一起

的腦袋。畫面上被強調的輪廓線取代了印象派式的光影，母親衣服上的流暢線條，強化了畫面的平面構成感，以及其中洋溢著的女性溫情，都令人聯想到喜多川歌麿筆下的浮世繪。

01 | 色與形的革命

十九世紀後期的印象主義繪畫充分借鑑了浮世繪的形式語言，表現出對美術體系獨創性的追求，在光色處理、視覺建構和審美情趣等方面，鬆動傳承性極強的西方藝術之鏈。印象主義從現實主義立場出發，將寫實主義向自然主義轉化，並走向象徵主義，進而開啟了通往現代藝術的道路。

在這個過程中，迥異於歐洲傳統藝術觀念的浮世繪，為印象派畫家提供了將色彩、空間、造型諸因素抽象化和符號化的可資借鑑的途徑，其獨特的東方樣式向歐洲藝術家提示了從觀念到技法的解放。致力於在畫面表現中打開新的出口的法國印象派畫家們，顯然在浮世繪風景畫中看到了他們所需要的啟示。

一八七四年第一次印象派畫展之後，批評家卡斯特尼亞里就將印象派畫家稱為「繪畫的日本人」。

印象派的擁護者杜勒在《印象派的畫家們》一文中明確指出日本美術的影響，特別強調來自「日本的繪冊子」中，充滿太陽光輝的「大膽的嶄新色彩」的一八六八年的《左拉肖像》與一八七七年的《娜娜》

啟示。

一八九八年，法國印象派畫家畢沙羅（Camille Pissarro，一八三〇年—一九〇三年）在觀看了由薩穆爾·賓主辦的「歌麿與廣重展」之後，在給他的兒子呂西安的信中寫道：「這個展覽無疑證明我們是正確的，這些作品也有著令人驚異的印象派風格的灰色的夕陽。」、「日本的展覽會令人感動。廣重是偉大的印象主義者。我所描繪的雪與洪水的效果是令人滿意的。日本的藝術家們給予我們確信自己視覺傾向的自信。」[1]

馬奈，顛覆傳統將女神畫成妓女

印象派畫家的導師馬奈的作品，無論繪畫或版畫，都有著明顯的日本主義因數。眾所周知，他作於

就將浮世繪和日本的屏風畫作為背景，可以看到從琳派風格的花鳥屏風，到浮世繪的相撲圖和日本團扇，以及從《北齋漫畫》中擷取來的形象。但是對於馬奈來說，日本主義對他更具意義的是，從日本美術的造型借鑑中發現「形」的重要性，從《奧林匹亞》（參見下頁上圖）開始出現的色彩平面化傾向，到《吹笛少年》（參見下頁下圖）發展到了頂點。

馬奈對浮世繪的學習與借鑑更早也更具創造性。

從構圖上看，他作於一八六○年的《基薩爾治號擊沉阿拉巴馬號》就一反歐洲傳統繪畫的透視規律，採用了高視點的俯視構圖。歐洲繪畫史上罕見高水平線的海景，把船安排在畫面的一端，明顯是日本式的空間表現手法。這幅作品在一八七二年展出時，就有評論家對奇異的構圖提出異議，但馬奈在此後仍繼續創作了多幅高視點構圖的風景，同類作品還有一八八○年代的《羅休菲爾越獄》。

馬奈既是布拉克蒙的朋友，也是巴黎的東方工藝

品商店「支那之門」的最早顧客之一，他收藏了許多日本工藝品，同時也是《北齋漫畫》最初的傳閱者之一。在他的作品中出現的浮世繪與屏風畫形象，顯示他不僅只是日本美術的愛好者，還曾十分認真的研究過《北齋漫畫》，他曾用水彩臨摹過許多葛飾北齋的漫畫作品。

馬奈作於一八六三年的《奧林匹亞》「是將日本繪畫特色移植到法國繪畫的成功之作」[2]。以希臘神系主體「奧林匹亞」來命名一幅帶有色情意味的裸女畫，透露出馬奈對古典的諷刺。他更加注重表現手法的革新，受光面採用近乎平塗的手法，與背景形成強烈對比，簡化了學院派對複雜層次和立體感的表現。人體的膚色與白色床單相交織成明亮的前景色調，黑人女傭與黑貓起著由亮部向暗部的過渡作用。浮世繪表現女性的肉體美，不是透過塑造體型來實現的，而是利用拓印的奉書紙的輕巧紙質，來表現肌膚的感覺。馬奈將這種手法移植到了油畫中，由此提出新的

1 三浦篤〈フランス 一九八○年以前──繪畫と工藝の革新〉，《ジャポニスム入門》，思文閣出版，二○○四，三十七頁。

2 〔英〕M・蘇立文，《東西方美術的交流》，陳瑞林譯，江蘇美術出版社，一九九四，兩百五十九頁。

▲《奧林匹亞》
馬奈　布面油彩
190 公分×130 公分
1863 年　巴黎　奧賽美術館藏

▲《吹笛少年》
馬奈　布面油彩
161 公分×97 公分
1866 年　巴黎　奧賽美術館藏

觀察和表現方法，為現代藝術打開了道路。

馬奈在《吹笛少年》的色彩上追求穩定、幾乎沒有變化的亮面，將人物置於近乎平塗的明亮背景中。畫面完全放棄了空間感，以至於被保守的批評家嘲諷為「服裝店的招牌」。沒有陰影，沒有視平線，鮮明的色彩關係可以明顯看到浮世繪的影響。紅色褲管的黑色邊線幾乎是照搬浮世繪的線條，勾勒出人物的形體與動勢，並起到了與背景分離的作用。這是馬奈進一步將繪畫從三維空間的束縛中解放出來，在二維平面上尋找屬於繪畫自身的語言的經典之作。

一八六八年的《左拉肖像》「不僅繼續引發了現實主義者們攻擊學院派崇高莊嚴的主題概念，而且在強調造型手段上又把攻擊推進了幾步。馬奈顯然把他自己的信條畫進了畫裡。」[3] 在人物身後馬奈安排了三幅畫中畫，分別是他自己作於幾年前的《奧林匹亞》複製品、根據西班牙畫家委拉斯奎茲（Diego Rodríguezde Silvay Velázquez）的油畫《酒神巴庫斯》製作的銅版畫和一幅相撲力士的浮世繪。

▲ 《女神遊樂廳的吧檯》
馬奈
布面油彩
130 公分×96 公分
1882 年
倫敦 科陶德藝術學院藏

▲ 《富嶽三十六景・甲州三坂水面》
葛飾北齋
大版錦繪
37.4 公分×25.4 公分
約 1831 年
東京國立博物館藏

與兩幅西畫相比，浮世繪擁有更豐富的色彩。在馬奈精心的構圖中，左側一扇琳派風格的屏風具有象徵意義，與浮世繪相呼應，使畫中主人翁左拉的書房充滿「藝術的日本」的氛圍。

此外，馬奈還運用浮世繪的平面手法，深色平塗的前景與背景壓縮了立體空間，也使背景中的浮世繪和屏風風格外顯眼，明確表現出馬奈為改變以透視法營造空間的傳統所做的努力。

一八八二年的《女神遊樂廳的吧檯》（參見上面左圖）是馬奈的晚年之作，可視為他藝術的最高境界。這間酒吧位於當年巴黎市的中心區，每晚顧客盈門。當時的馬奈已是重病纏身，行走不便，他就在自己的畫室裡搭置布景並請來模特兒作畫。作為背景的巨大鏡面，映射出女侍者面對的場景以及本應出現在前景中的一位紳士。可明顯看出女侍者的背影與她本人的位置不吻合，這種矛盾的表現凸顯了馬奈不拘泥於現實的藝術主張。

葛飾北齋《富嶽三十六景》系列中的《甲州三坂水面》（參見上面右圖）可以與此作建立某種聯繫，這幅版

3 〔美〕H・H・阿納森，《西方現代藝術史》，鄒德儂等譯，天津人民美術出版社，一九八八，十八頁。

畫的富士山水中倒影，由於被向左移動而與實際的山體錯位。這種脫離寫實的手法，體現了作者對畫面的主觀把握，對馬奈一八六三年以後作品的影響是顯而易見的。

莫內，浮世繪的收藏家

莫內（Oscar-Claude Monet）也是最早傳閱並熱心購買浮世繪的印象派畫家之一，當他一八八三年在吉維尼（Giverny）定居之際，已經是一位擁有大量浮世繪的收藏家（參見下圖）。他收藏了包括喜多川歌麿、葛飾北齋、歌川廣重等畫師的兩百三十餘幅作品，這些版畫至今依然懸掛在吉維尼他的故居中。

莫內的作品從一八六○年代開始，在空間表現上就可以看出受日本繪畫的影響，但更明顯的形態應該是出現在一八七○年代之後。

浮世繪對自然景致表現的多樣性、明亮色彩的組合、獨特視點的畫面構成等，引起莫內對日本美術更深刻的認同。尤其是表現出對季節與氣候的敏感的浮世繪風景畫，與極力捕捉變化萬千的自然面貌的莫內

▲ 莫內在吉維尼住宅的餐廳裡，身後牆上掛滿了
他收集的浮世繪。（攝於 1915 年前後）

繪畫有著本質上的共鳴，很難不將莫內喜歡描繪的雪景場面，與他的浮世繪收藏中許多表現雪景的作品聯繫起來。

在他一八八○年代以法國南部海濱為主的許多風景畫中，樹木、岩石、山勢的造型以及整體構圖與空間表現，與葛飾北齋的《富嶽三十六景》、歌川廣重的《東海道五十三次》等均有著明顯的類似性；一八八七年《遊舟》（參見左頁右圖）的高視點構圖

▲《蓮池舟遊》
鈴木春信
中版錦繪
27.2 公分×19.9 公分
約 1765 年
東京國立博物館藏

右圖《遊舟》的高視點構圖和物體的切斷方式，與左圖《蓮池舟遊》似乎有點似曾相似。

▲《遊舟》
莫內
布面油彩
145.5 公分×133.5 公分
1887 年
東京 國立西洋美術館藏

和物體的切斷方式，則可以與鈴木春信的《蓮池舟遊》（參見上面左圖）建立聯繫。

經過一八七〇年代中期之後對日本趣味的表面模仿，從一八八〇年代中期之後的作品中，可以看到莫內借鑑日本風格。主要體現在對具體景物的嚴格推敲、造型上追求簡潔明快的風格。

有學者指出，一八九〇年代之後莫內的眾多系列如《乾草堆》、《魯昂大教堂》、《白楊樹》（參見下頁右上圖）、《聖拉扎爾車站》等是從葛飾北齋與歌川廣重的系列版畫中受到的啟發，即對同一景物在不同時間條件下的色彩捕捉。

莫內曾對到訪吉維尼的朋友談到葛飾北齋的花鳥畫《牡丹與蝶》：「看看這些在風中擺動的花，花瓣都翻捲起來了。這顯然不是真實的現象。……對於生活在歐洲的我們來說，尤其值得重視的是如何截取主題。他們向我們展示出了不同的構成手法，這是不容置疑的。」[4] 由此可見，莫內對浮世繪的借鑑和吸收，遠不止於形式和色彩的模仿，更多是在理念上。

4 馬渕明子〈モネ──身體と感覚の発見〉，《モネ：印象派の巨匠，その遺産》，読売新聞東京本社，二〇〇七，二十八頁。

▲《木曾海道六十九次・板鼻》
溪齋英泉
大版錦繪
1836 年
吉維尼 莫內故居藏

▲《白楊樹》
莫內
布面油彩
93 公分×88 公分
1891 年
私人藏

▲《睡蓮・晨（局部）》
莫內
布面油彩
1275 公分×200 公分
1914 年—1926 年
巴黎 橘園美術館藏

莫內《睡蓮》中的綠色、紫色、白色和金色的搭配，讓人聯想到尾形光琳的《燕子花圖屏風》。可見莫內以自己的獨特方式將日本繪畫引進法國傳統繪畫的主流之中。

348

從另一方面看，莫內晚年的作品開始注重裝飾性的追求。在他的《魯昂大教堂》、《白楊樹》等系列中已經可以看到富有韻律的裝飾性手法，光線效果的微妙變化，使得景物本身的造型和色彩已經不再重要，他追求的是色彩關係的結構和統一，以及在不同光照下景物所具有的不同精神，平行並列、有節奏的圖式等，不難在表現街道景致的浮世繪風景畫中看到類似的手法。這裡所說的「裝飾」，意味著與文藝復興以來，西方美術所追求的三維空間的對立，表現的重點在於色彩與形狀的協調。

莫內以盡可能少的自然主題達成裝飾性效果，他從浮世繪風景畫中得到了許多啟示，由此促成了畫面的簡潔乃至抽象。在這個過程中，莫內也經歷了一個從表面模仿到心領神會的過程。他曾將自己早期以夫人為模特的作品《日本女人》斥為「垃圾」，因為畫面上充滿對「日本趣味」的生硬堆砌，但從他晚年作品《睡蓮》（參見右頁下圖）的巨幅橫構圖和色彩中，則可以看到對日本風格的融會貫通。

儘管目前還沒有資料能夠證實莫內接觸日本障屏畫，但是他的《睡蓮》系列卻可以讓人想起古代日本的屏風。《睡蓮》中的綠色、紫色、白色和金色的

搭配，還可以與尾形光琳的《燕子花圖屏風》建立聯繫，可見莫內以自己的獨特方式將日本繪畫引進法國傳統繪畫的主流中。莫內對光與色的追求，在《睡蓮》系列中達到了最高峰。此時他雖已年邁體衰、視力不濟，但仍以超人的意志堅持這規模宏大的創作。

由於生活環境的影響，莫內對水情有獨鍾，晚年居住在塞納河畔的村莊裡，他不僅建造了有蓮花的池塘，還建了一座日本風格的木拱橋，這成為他作畫的主要題材（參見左圖）。莫內以水面為主體，不同光照下所映射出的不同情景，在他細膩且富有節奏感的

▲ 《日本橋》
莫內
布面油彩
93.5 公分×89 公分
1899 年
巴黎 奧賽美術館藏

筆觸下被表現得淋漓盡致。為了更精確的捕捉光色，他甚至借助科學的手段，用三稜鏡來分解陽光。純熟的油畫技巧使他善於用強烈的原色作畫，造型的意義已被獨立的光與色之美所取代。

傳統繪畫中對自然的表現基本上離不開寫實的技法，尤其是歐洲繪畫很難將具有設計意味的單體花卉、枝葉等，與自然觀的表現聯繫在一起，顯然莫內的《睡蓮》突破了這種局限。被畫面切斷的柳樹、水中倒影的天空都暗示著畫框之外更加廣闊的空間，這是典型的日本美術樣式。

莫內有技巧的將湖面的睡蓮、深處的水草以及畫面之外的天空等空間中的景物，安排在同一個平面上，獨特的裝飾性效果所營造的獨特空間感，超越了對日本美術的模仿與借鑑，達到了一個新的境界。

正如他在一九〇九年接受美術雜誌的採訪的時候所說的那樣：「如果一定要知道我作品背後的源泉，其中之一就是希望能與過去的日本人建立聯繫。他們罕見的洗練趣味，對我來說有著永遠的魅力。以投影表現存在、以部分表現整體的美學觀，與我的思考一致。」[5]

竇加，最愛畫芭蕾舞

竇加出身貴族，就讀於巴黎美術學校，曾受過安格爾的指導，也在古典風格上做過努力。儘管和印象派畫家們保持著聯繫，但他的志趣卻是室內光感的表現。多用色粉筆和水彩混合作畫，主要作品是表現芭蕾舞場景和舞者的畫面，以及現實社會的日常題材。

雖然在竇加的作品中沒有直接出現日本道具，也沒有留下他對於日本美術的評論或讚賞的言論，但是他去世之後，人們在他的住宅中發現了一百餘幅包括鳥居清長、喜多川歌麿、葛飾北齋、歌川廣重等人的浮世繪，由此不難看出他對日本美術的關注。竇加大約於一八六〇年代初期在馬奈的介紹下接觸到日本美術，並在布拉克蒙的幫助下陸續收集了許多浮世繪。

竇加還迷戀日本扇面，他最早的兩件扇面畫作於一八六九年，後來在一八七九年至一八八〇年間大約畫了二十餘幅，並在一八七九年的第四次印象派畫展上展出了五幅扇面畫。畫面主要是描繪芭蕾舞劇的場景，基本上都是採用日本式的俯視構圖，抽象化的大道具占據畫面的主要位置。弧形的扇面為畫面增添了更多的不確定性，空間總是在不經意間被切斷，並如

《後臺的舞女們》（參見下圖）那樣多使用絹與樹膠水彩以產生自然滲化效果，加上使用大量裝飾性的金色，使竇加的扇面畫具有某些琳派的特徵。

兼具古典美術修養與前衛實驗精神的竇加，在畫面構成上生動運用了日本美術的表現手法。一八七七年的《謝幕》（參見下頁）將印象派的外光技法移植到室內，劇院、音樂廳和芭蕾舞會的場面，使竇加對人工的、夢幻般的光色結構產生興趣，芭蕾舞臺上下的浪漫光色表現，也是他的主要貢獻所在。

這幅作品以日本式的大俯視角度表現芭蕾舞場面，構圖新穎，給人以隨意感，更顯其匠心獨運。模糊的輪廓和光暈生動表現出空氣感，強烈的底光使女演員的舞姿更加炫目，粗獷的色粉筆勾畫的芭蕾舞服和厚重的背景形成對比。同時，非對稱性構圖增加了畫面的動感，人物被安排在畫面右下角，左上方大面積的金黃色幕布則保持了構圖的均衡。

大膽裁切主體形象，是竇加作品中最顯著的日本繪畫特徵，竇加在一系列《芭蕾舞者》畫面中，捕捉瞬間及切斷主體的手法及人物偏離中心的構圖，充滿了動態和變化。

在傳統的西方繪畫中，主體形象總是被精心安排在畫面的中心

5
高階秀爾《美術史における日本と西洋》，中央公論美術出版社，一九九一，十二頁。

◀《後臺的舞女們》
竇加
絹、樹膠水彩
61 公分×31 公分
1879 年
私人藏

絹、樹膠水彩的使用，產生自然滲化效果，加上裝飾性金色的大量使用，使扇面畫具有某些琳派的特徵。

位置，或者透過對稱手法來營造畫面的平衡，幾乎沒有出現過將其放置在畫面的邊緣，甚至切割主體的表現形式，但竇加在他的作品中卻頻頻使用這種來自日本繪畫的構圖法。這除了是受浮世繪的影響之外，也得益於當時出現的攝影技術。竇加去世後，人們在他

◄《謝幕》
竇加
紙面色粉筆
60 公分×44 公分
1877 年
巴黎 印象主義繪
畫美術館藏

的畫室中發現了在劇院的包廂內拍攝的大量照片，竇加生前對此沒有絲毫的透露。對畫面形象的裁剪使印象派畫家們意識到，這不僅可以幫助獲得視覺上的動感，而且能產生出有別於傳統習慣的空間感，以營造畫面中未盡的氛圍，竇加也不斷的將這種手法運用於自己的作品。

研究浮世繪使竇加在畫面形式和色彩構成上受益頗多，在內容上也出現了許多描繪巴黎的下層社會生活，可稱為與浮世繪一脈相承的世俗風情畫。在《兩個熨衣婦》中，畫面上的一位女工正在費力的勞動，而另一位顯然已經疲憊至極。這裡沒有閃爍的光影和飛動的筆觸，貼近生活的場景看不到絲毫的造作，無言之中窺視到了人物的內心世界。從這個意義上說，竇加發展了十九世紀中期以來的現實主義風格，由此也可以看出他和一味追隨自然光色的印象派其他畫家的區別。

竇加的一些裸女形象，還可以在《北齋漫畫》（參見左頁右圖），《北齋漫畫》中的人物形象總是處於日常化的閒散狀態，生動有趣的造型俯拾皆是，這與歐洲傳統繪畫中總是為人體設計出優美典雅姿勢的手法大相逕庭。竇加常相撲力士的描繪中找到原型對

將浴後的裸女處理成畫面的一個局部成分，構圖上表現出不經意的裁切；以俯視的桌面將人物推向深處的《苦艾酒》，形象集中偏向畫面一側並被大膽切斷的《跑馬場》，高視點的女性沐浴圖《女子擦乾腳足》（參見下面左圖）等，作品中的對角線構圖、主要形體的大膽切斷、極度誇張的俯視、位於前景的大特寫、意外的人物姿態等，給人帶來新的視覺體驗。

竇加還作有類似喜多川歌麿筆下對鏡化妝的女性頭像，側面或後面的獨到視角和充滿隨意性的畫面，打破了傳統的肖像畫規範，一八八四年前後的《婦人帽子店》系列較集中的運用了這種手法。正如十九世紀法國評論家尤斯曼指出的那樣：「日本素描般簡潔新穎的造型，以及對運動感和人物形態的把握，只有竇加才可能做到。」[6]

羅特列克，紅磨坊的宣傳記實者

羅特列克（Henri de Toulouse-Lautrec）出生於法

6 《ジャポニスム展》，東京國立西洋美術館，一九八八，二〇八頁。

▲ 《女子擦乾腳足》
竇加
紙面色粉筆
83 公分×60 公分
1886 年
巴黎 奧賽美術館藏

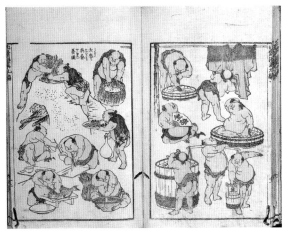

▲ 《北齋漫畫（第九篇）士卒英氣養圖》
葛飾北齋
繪本半紙本
1819 年
東京 浦上蒼穹堂藏

▲《紅磨坊之舞》
羅特列克
布面油彩
150 公分×115 公分
1889 年─1990 年
費城藝術博物館藏

前景的紅衣女子和中景舞女的紅色襪子，以及遠景中紅衣侍者形成一條對角連線，加強了畫面的縱深感。

▲《紅磨坊的沙龍》
羅特列克
布面油彩
132.5 公分×111.5 公分
1894 年
阿爾比 羅德列克美術館藏

前景人物的坐姿巧妙的主導了對畫面左下方和右上方的分割。

國鄉村貴族之家，自幼喜歡異國文物，他至少留下兩幅以上身穿日本貴族大名服裝的照片。羅特列克開始對日本藝術產生興趣，可以追溯到一八八二年，當時他在寫給父親的一封信中提到，曾在一位美國畫家那裡看到了數件「精美的日本古董」。翌年，他便為一家畫廊舉辦的日本美術展所傾倒，開始收藏包括浮世繪在內的日本工藝美術品。一八八六年，他結識了兼營日本美術品的畫商 A．波魯提耶，羅特列克，從他那裡購入大量浮世繪。

羅特列克終生都沒有放棄前往日本旅行的熱切願望，但終因腳部的傷病沒能成行。他在去世前一年的一九〇〇年，依然坐著輪椅前往巴黎世界博覽會觀看日本展品。羅特列克所處的時代與地點，以及由此產生的繪畫主題，都與浮世繪有著某種相似之處。

世紀之交的巴黎紅燈區蒙馬特（Montmartre）與江戶吉原一樣，羅特列克也與喜多川歌麿一樣，終日周旋於妓女之間。他還從龔古爾那裡得到了喜多川歌麿的春畫名作《歌枕》以及《青樓十二時》系列[7]，成為他最直接的參照，東西方兩種藝術形式，從來沒有像在羅特列克這裡這樣從題材到形式都如此接近。

羅特列克表現酒吧間與咖啡館夜生活的《紅磨坊之舞》（參見上面左圖）是他描繪「紅磨坊」的三十餘件作

品中最大的一幅，在以綠色為主調的環境襯托下，紅衣女子顯得鮮明突出。這幅作品的精彩之處，在於前景的紅衣女子和中景舞女的紅色襪子以及遠景中紅衣侍者形成一條對角連線，加強了畫面的縱深感。同樣的手法還體現在他作於一八九四年的《紅磨坊的沙龍》（參見右頁右圖），前景人物的坐姿巧妙的主導了對畫面左下方和右上方的分割，日本式的對角線構圖手法，天衣無縫的融匯在羅特列克的筆下。

一八八八年前後，羅特列克逐漸從原先追隨的印象派樣式中脫離出來，開始形成自己的風格，這在很大程度上是受到浮世繪影響的結果。他傾向於更快、更簡潔的將物像記錄下來，浮世繪的線條成為他最好的幫手，他可以說是直接從葛飾北齋那裡借鑑了線描的功力，靈動的曲線代替了歐洲的傳統陰影，明亮的平塗色彩使輪廓線的表情更加豐富，以至於有評論家驚呼：「狂人的素描？這確實是狂人的手筆！」8

羅特列克的藝術成就，主要體現在廣告畫和石版畫上，因此，他也是在作品形態上最接近浮世繪的一位。他的個人風格正是表現在透過借用浮世繪的構圖、色彩等造型手法，強化平面上的運動感，以革新廣告畫藝術，羅特列克將誕生於十九世紀初期的歐洲彩色石版畫推向一個高峰。在他不長的藝術生涯中，共製作各類石版及廣告畫三百七十餘幅。一八九〇年代前後，法國的海報設計趨於流行鮮豔的原色，但羅特列克依然像日本畫師們那樣熱衷於使用紫色、橙色與綠色等，並用多塊石版變換不同色調。羅特列克筆下充滿生機的線條本身就具有某種裝飾性，也與新藝術運動的浪漫氣息一脈相承。

羅特列克的藝術，被視為連接十九世紀末試驗性繪畫和二十世紀初表現主義的主要橋梁。浮世繪在自己的故鄉走向沒落之際，卻為歐洲的藝術變革注入新的生命。儘管浮世繪本身並沒有完整的理論體系，但對於西方美術的本質意義，卻意外的超越了它登陸歐洲的最初動機。

7 コルタ アイヴス《版畫のジャポニスム》，及川茂訳，木魂社，一九八八，一〇八頁。

8 コルタ アイヴス《版畫のジャポニスム》，及川茂訳，木魂社，一九八八，一〇一頁。

▲《紅磨坊與拉古留小姐》
羅特列克
彩色石版
170 公分×120 公分
1891 年
巴黎 裝飾藝術博物館藏

M・蘇立文（Michael Sullivan）指出：「當印象派畫家在黑暗中摸索時，日本的浮世繪在某種程度上正是他們追求的東西，因而幫助他們去達到自己的目標。」[9] 對於印象派畫家來說，日本美術在本質上的影響程度是不同的。他們在探索繪畫變革的過程中，各自從浮世繪汲取所需，正如歐尼斯特・切斯諾

一八七八年指出的那樣：「聰明的他們基於自身才能，從豐富多樣的日本美術之中汲取與各自的天賦之才最接近的因素。」[10] 由此加速了歐洲傳統繪畫觀念的全面轉換，並揭開了西方現代藝術的序幕。

02 回到自然中去

新印象派畫家也受到日本主義的影響。秀拉（Georges Seurat，一八五九年—一八九一年）一八八五年的風景畫主題與構圖都酷似葛飾北齋的風景版畫，他在一八八六年的幾幅風景作品，也可看到受歌川廣重的《名所江戶百景》的影響；席涅克（Paul Signac，一八六三年—一九三五年）的《費內翁肖像》背景中的抽象紋飾，可以與日本的和服圖案建立聯繫。當莫內等印象派畫家熱衷於捕捉瞬息萬變的自然界的光與色並取得成功時，另一部分藝術家並不滿足於對現象世界美的追求，他們致力於表現自然內在的、更具永恆意義的本質世界。就此而言，年輕的梵谷與高更（Eugène Henri Paul Gauguin）從不同於印象派的角度理解與接受浮世繪的精神。

梵谷的日本夢

梵谷出生於荷蘭一個小鎮新教牧師的家庭，作品充滿激情。他的實際作畫時期並不長，但對西方現代繪畫卻產生了深遠影響。梵谷一生還留下大量書信資料，主要是寫給他作為畫商的弟弟西奧（Theodorus Van Gogh），其中關於浮世繪的內容不勝枚舉，表露出他對日本美術的高度讚譽。

梵谷在一八八〇年代初就接觸到了浮世繪。一八八五年十二月他從安特衛普（Antwerp）給西奧的信中就寫道：「我的畫室還是很不錯的，這裡貼著好幾幅日本版畫。這些令我感到非常高興。」[11]如前所述，荷蘭是在日本長達兩百餘年的鎖國時期，與其

9　〔英〕Ｍ・蘇立文，《東西方美術的交流》，陳瑞林譯，江蘇美術出版社，一九九四，三百一十四頁。

10　三浦篤〈フランス一九八〇年以前──繪畫と工藝の革新〉，《ジャポニスム入門》，思文閣，二〇〇四，四一頁。

11　馬渕明子《ジャポニスム──幻想の日本》，ブリュッケ，二〇〇四，一百四十二頁。

保持貿易關係的唯一歐洲國家，在近代日本與西方的交流中占有特殊位置。因此，荷蘭所擁有日本文物的數量也遠遠超過其他任何一個歐洲國家，在港口城市阿姆斯特丹（Amsterdam）和鹿特丹（Rotterdam），幾乎隨處可見來自日本的陶瓷器和各類工藝美術品。

梵谷於一八八六年到達巴黎，當時巴黎分別有薩穆爾·賓和林忠正經營的兩家店鋪銷售品質可靠的日本工藝美術品，他透過弟弟西奧結識了薩穆爾·賓，梵谷在這裡接觸到大量浮世繪。一八八八年夏天他在給西奧的信中寫道：「我們喜歡日本版畫並受到其影響，在這一點上與所有印象派畫家是共同的。」、「從某種意義上說，我的所有工作都是以日本美術為基礎展開的。」[12]

梵谷十分嚮往浮世繪透明鮮亮的色彩，他在巴黎時就熱衷於臨摹浮世繪，直接臨摹的三幅浮世繪是歌川廣重《名所江戶百景》系列中的兩幅，分別為依據《大橋暴雨》所作的《雨中橋》（下面右圖）和《龜戶梅屋鋪》的《開花的梅樹》（參見左頁圖），以及《藝術的日本》封面上被左右反轉印刷的溪齋英泉的《花魁》。梵谷仔細的先用鉛筆在半透明的薄紙上，將浮世繪的畫面拷貝下來，用墨水筆修正輪廓後仔細

打上方格，再放大到畫布上。他還在畫面中添加了許多其他的圖案，如《花魁》中的蓮花、池塘、竹林與仙鶴，還給歌川廣重的兩幅畫加上邊框，並描畫了許多他不可能讀懂的漢字。顯然，這些都是梵谷心目中的東方符號。

▲《名所江戶百景·大橋暴雨》
歌川廣重 大版錦繪
35.2 公分×22.8 公分
1857 年
東京都江戶東京博物館藏

▲《雨中橋》
梵谷 布面油彩
73 公分×54 公分
1887 年
阿姆斯特丹 梵谷博物館藏

▲《名所江戶百景·
龜戶梅屋鋪》
歌川廣重
大版錦繪
36.8 公分×26.2 公分
1857 年
東京 江戶東京博物館藏

▲《開花的梅樹》
梵谷　布面油彩
55 公分×46 公分
1887 年　阿姆斯特丹 梵谷博物館藏

▲ 歌川廣重《名所江戶百
景·龜戶梅屋鋪》拷貝
梵谷
鉛筆、墨水、拷貝紙
38 公分×26 公分
1887 年
阿姆斯特丹 梵谷博物館藏

梵谷還在五幅作品中將浮世繪作為畫中畫出現，分別是《耳朵包著繃帶的自畫像》（參見下頁左圖）、《有浮世繪的自畫像》，兩幅《唐吉老爹》（參見下頁右圖）和《夜晚露天咖啡座》。唐吉是梵谷居住在巴黎蒙馬特區時的好朋友，也是東方工藝美術品的經銷商，曾給予他許多生活上的幫助，梵谷懷著感激之情繪製這幅作品的，背景的布置表達了梵谷對日本藝術的嚮往。在巴黎的兩年中，梵谷完全為浮世繪的魅力所傾倒，他甚至於一八八七年兩度在巴黎的咖啡廳和餐館裡自行舉辦浮世繪展，並將自己的作品與浮世繪陳列在一起。

梵谷將從浮世繪中感受到的異國情調充分表現在自己的作品中，他這一時期還處於對日本趣味的模仿階段，較之後來真正消化吸收浮世繪造型樣式而言，這是一個充分吸收的時期。

一八八八年二月，梵谷離開巴黎前往南部小鎮亞爾（Arles），他當時的心境是：「誰愛日本藝術，誰

12 大島清次《ジャポニスム——印象派と浮世繪の周邊》，講談社，一九九二，兩百三十一頁。

▲《耳朵包著繃帶的自畫像》
梵谷
布面油彩
94.7 公分×59 公分
1889 年 倫敦大學藏

▲《唐吉老爹》
梵谷
布面油彩
92 公分×75 公分
1887 年 巴黎 羅丹美術館藏

受日本藝術的影響，誰就想到日本去，更正確的說，是到與日本相似的地方去，即到法國南方去。」[13]梵谷在抵達亞爾後的書信中興奮的寫道：「在這片土地上，由於透明的空氣和明亮的色彩效果，如同見到日本般的優美。水在風景中形成美麗的翡翠般豐富的藍色塊，完全和浮世繪中看到的一樣。青色的地面、淺橙的日落、燦爛的黃太陽。」[14]

《朗格魯瓦吊橋》（參見左頁）是梵谷到亞爾後最初的代表作，他很喜歡這，在故鄉荷蘭隨處可見的吊橋和愉快的工作場景，他在這裡找到了日本式的色彩。天空與水面放棄了傳統的透視手法，橋的表現也引用了版畫的輪廓線。吊橋以藍天為背景，輪廓清晰，河流也是藍色的，河堤接近橙色，岸邊一群穿著鮮豔外衣、戴著無簷帽的婦女在洗滌，一輛馬車正悠閒的通過吊橋。整個畫面色彩清新，沒有陰影，呈現出日本繪畫的典型特徵，充分體現了梵谷當時的心態。

梵谷在亞爾的感悟之一就是平面的、並置的鮮豔色彩，這種啟示直接來源於他所收

藏的浮世繪。梵谷收藏的多是江戶末期至明治初期的浮世繪，包括溪齋英泉、歌川廣重、歌川國貞等歌川派畫家的作品，這些作品相較於浮世繪初中期的鳥居派、喜多川歌麿、東洲齋寫樂等人的精品，在歐洲市場上價格相對便宜，數量也較多，許多歐洲的浮世繪收藏家對此不屑一顧，但梵谷卻視若珍寶。

平塗色彩是浮世繪的最大特徵之一，這種手法被應用到歐洲油畫中的最早先例，是馬奈的《吹笛少年》，梵谷在到達亞爾之後不久的作品也出現了這種表達。同時，現實色彩被極度誇張並強調了補色關係，突出了畫面的裝飾性。這種手法在《在亞爾的臥室》（參見下頁）中得到更強烈的表現，這是梵谷描繪自己在亞爾居住的「黃房子」的室內景象，樸素簡約的色彩表達了寧靜和休息的心緒，當時他正興奮的等待高更的到來。房間在寧靜中充滿期望的氣氛：兩個枕頭、兩把椅子、兩扇門等暗示性手法，流露出

13 〔美〕約翰·雷華德，《後印象派繪畫史》，平野、李家璧譯，廣西師範大學出版社，二〇〇二，一〇八頁。

14 馬渕明子《ジャポニスム──幻想の日本》，ブリュッケ，二〇〇四，一百五十六頁。

◀ 《朗格魯瓦吊橋》
梵谷
布面油彩
65 公分×54 公分
1888 年
荷蘭
庫勒－穆勒博物館藏

他對即將到來的朋友的期待。亞爾的梵谷已經完全將日本美術樣式消化在他的筆下，他曾多次談到這幅作品：「看到這幅畫應當使人頭腦得到安寧」，「構思是多麼的簡單，所有的陰影和半陰影都被我免除了，一切都是用均勻的純色畫出，就像浮世繪那樣。」[15]

但是，這時精神病已逼臨梵谷，他透過構圖表現出內心極度的不安定感。日本的俯視構圖手法使地板面積超過了畫面二分之一以上，由此產生急劇傾斜下墜的感覺，打破了梵谷所說「安寧」的平衡，這可以被認為是梵谷對浮世繪的感悟之二。他對俯視構圖的應用，最早出現於一八八八年的《運砂船》。浮世繪從十八世紀前期開始引入西方的透視法，這種空間表現技巧在歌川廣重等人的自由發揮之下，又具有明顯的日本特徵，當這種被改造過的透視法回到西方時，無疑帶去了新的視覺體驗和表現手法。

梵谷以飽和的色相和短促的線條徹底清除了作品原有北歐畫風的陰暗和模糊，他將浮世繪中明亮的色彩和幾乎沒有陰影的手法充分體現在自己的作品中。

梵谷不無興奮的說：「如雪一般輝煌的天空下看見白色山頂的雪景，和日本畫家筆下的冬天景色完全一樣。在這裡我會越來越像一個日本畫家那樣，作為

小市民在大自然的懷抱中生活。」[16]

六月的亞爾充滿亮麗清明的陽光，《麥田收割豐收》（參見左頁）描繪的是平坦而溫馨的麥田，一望無際的遼闊景色令梵谷十分激動。雖然這種平坦的景色很難處理，但依然可以從中感受到他興奮的脈搏。梵谷顯然沒有放棄對空間深度的表現，藍色的天空只占畫面的很小部分，位於畫面中央的手推車構成視覺

▲《在亞爾的臥室》
梵谷
布面油彩
90 公分×72 公分
1888 年
阿姆斯特丹 梵谷博物館藏

362

焦點，充滿幾何形的構圖又將視線引向遙遠的天際，賦予畫面以空間感。梵谷用不同方向的筆觸和色塊來表現這個平面，行駛在田間的馬車、充滿光影效果的乾草堆和梯子等細節都是他用心加上的，使安靜的田園風光顯得更加宜人，這一切都使人感受到歌川廣重的江戶名所繪和葛飾北齋的富士山系列的魅力。

一八八八年七月中旬，梵谷在給西奧的信中也說道：「儘管看上去不像日本畫，實際上相較於其他作品，這是最接近日本畫的拉克洛平原與羅努河畔的兩幅素描……」[17] 這時他的日本趣味已經超越了《唐吉老爹》那樣單純羅列異國符號的水準。

亞爾時代的梵谷在浮世繪的影響下，取得了空前的成功，這有賴於梵谷對日本美術中的自然觀的研究與理解，對此他有一段著名的論述：「研究日本

15　馬渕明子《ジャポニスム——幻想の日本》，ブリュッケ，二〇〇四，一百五十五頁。

16　馬渕明子《ジャポニスム——幻想の日本》，ブリュッケ，二〇〇四，一百五十五頁。

17　大島清次《ジャポニスム——印象派と浮世絵の周边》，講談社，一九九二，兩百三十四頁。

◀ 《麥田收割豐收》
梵谷
布面油彩
92 公分×72.5 公分
1888 年
阿姆斯特丹
梵谷博物館藏

美術之時，無疑會遇見智者與聖賢哲人。他們是如何生活的呢？在研究地球與月球的距離嗎？不是。在研究俾斯麥（Bismarck）的政策嗎？不是。他們只是在研究一片草的葉子，這片草的葉子對於他們來說，就意味著使之能夠描繪所有的植物、季節、遼闊田野的大風景、動物和人物的形象。……他們像花那樣生存於自然之間。這些如此單純的日本人所教給我們的，是一種近乎宗教般的精神。……我們雖然已經習慣了在這個因襲陳規的世界中，接受教育和工作，我認為還是必須回到自然中去。」[18]

梵谷認識到了浮世繪的單純樣式，以及由此表現出來的更深層的自然觀。「再現的抽象化」、「平面色彩的並置」、「以獨特的線條捕捉動態與形狀」，這是對自然的抽象化捕捉與表現，以及由此產生的裝飾性手法。裝飾性是十九世紀歐洲美術面臨的共同課題，日本美術的裝飾性手法基於對自然的生活情感，也就是將生活情感以單純的形狀樣式化、形象化，由此產生裝飾性畫面。

準確的說，這種裝飾性畫面具有工藝的性質，這種工藝性是與日本人的生活情趣緊密相連的。正如梵谷所理解的那樣，浮世繪的裝飾性既植根於平民日常生活情趣，又反過來作用於日常生活。因此，就不難理解後印象派以來歐洲繪畫對裝飾性的追求。

▲《阿里斯康秋天落葉》
梵谷
布面油彩
91.9 公分×72.8 公分
1888 年
荷蘭國立渥特羅 庫勒穆勒美術館藏

▲《義經一代圖繪》
歌川廣重
大版錦繪
1834年－1835 年
私人藏

高更，為追尋藝術拋家棄子

高更出生於巴黎，二十三歲成為股票經紀人。他主張拋棄現代文明和古典文化的阻礙，回到更簡單、更基本的原始生活方式中去。他憑著對繪畫的狂熱而放棄家庭，遠涉南太平洋的塔希提島（或譯大溪地，Tahiti）尋求藝術靈感，作品以強烈的色彩表現超出了描繪性的範疇，富於裝飾感的畫面，具有鮮明的象徵意義。

儘管高更沒有像梵谷那樣留下大量關於日本美術的文字，但他所受到的浮世繪的影響並不亞於梵谷。

高更也經歷過一個「日本趣味」的階段，他在一八九〇年後，大量接觸日本物品並模仿製作。然而，在高更的全部作品中直接表現日本物品的只有兩幅，分別是作於一八八六年的《有馬頭的靜物》（參見下圖）和一八八九年的《有日本版畫的靜物》。高更作品最早表現出日本美術手法的是一八八七年的

18 馬渕明子《ジャポニスム――幻想の日本》，ブリュッケ，一九九七，一百八十一—一百八十一頁。

▶《有馬頭的靜物》
高更
布面油彩
49 公分 × 38.5 公分
1886 年
東京
石橋財團美術館藏

在高更的全部作品中直接表現日本物品的只有兩幅，此為其中一幅。

《海邊》，充分利用斜線的構圖與裝飾性色彩，都可見葛飾北齋與歌川廣重的影響。如前所述，在日本繪畫中斜線的應用，是十分重要的構圖手段之一，斜線產生動感，並能加強畫面結構。最早的先例可以追溯到《源氏物語繪卷》，歌川廣重在《東海道五十三次》中也充分發揮了斜線的作用。

高更作品的另一個顯著的日本樣式特徵是俯視構圖，一八八八年的《靜物與三隻狗》（參見下圖）就是這類典型。有著淡淡紋樣的白色桌布上，幼犬、玻璃和水果等靜物在整體風格上傾向於裝飾性的圖案化。有意識的放鬆畫面空間的連續性和統一性，是對文藝復興以來西方繪畫空間的根本變革。在阿凡橋時期[19]，高更與法國畫家貝爾納（Emile Bernard）一起工作並受到他的影響。貝爾納說：「對日本版畫的研究為我們指引出單純化的方向。我們在一八八六年創造了綜合主義。」[20]高更在給貝爾納的信中寫道：「你是知道我如何忽視陰影的，陰影只能幫助光的存在。請看一看優秀的日本畫家們的工作吧！在那裡，大氣中陽光下的生命以沒有陰影的形式得到表現。色彩對於他們來說是以調和為目的的。……放棄模仿陽光錯覺的陰影是我的方向。」[21]這段話直接表明高更

以浮世繪為借鑑，確立自己藝術的基本方式。

高更與梵谷一樣對日本抱有強烈的幻想，他也收藏了許多浮世繪，並在離開巴黎時將其中一部分帶到了大溪地，包括葛飾北齋的《富嶽三十六景》。客觀的說，浮世繪並不是唯一對高更藝術產生影響的異域

▶《靜物與三隻狗》
高更
布面油彩
91.8 公分 × 62.6 公分
1888 年
紐約現代美術館藏

俯視構圖是高更作品的一個顯著的日本樣式特徵。

風格，除了日本藝術之外，高更的藝術還體現了佛教藝術以及其他多種非西方文化的影響。他所嚮往的是單純的感覺，在生活中也是如此。他放棄紛繁喧鬧的巴黎，遠赴南太平洋的大溪地，發展出了原始並具象徵意義的藝術風格（參見下圖）。

「作為法國繪畫發展極為重要的方向，高更的綜合主義藝術或者稱為綜合的象徵藝術的形成，為激烈的爭論與各種解釋提供了一個平臺。對於其繪畫的定義，線上與色彩的單純化基礎之上，以及由沒有空間深度的色彩平面構成的世界，是基於充滿智慧的理性裝飾表現成立的。」[22]

高更具有里程碑意義的作品是一八八八年的《布道後的幻象》（參見下頁），主體結構與日本美術的影響有不可分隔的聯繫，也是他確立綜合主義樣式的代表作。強烈的色彩已經超出了描繪性的表現範圍，由紅、藍、黑、白色組成的圖案和彎曲起伏的線條，具有濃重的裝飾性意味，表現出農民式的宗教幻想。

斜貫畫面的樹幹將人物與幻覺場面分隔為兩個單獨的空間，背景是平塗的濃烈紅色，與帽子的白色和

19 阿凡橋（Pont-Aven）位於法國南部布列塔尼半島，一八八六年後印象派畫家高更到此居住創作，聚集在他身邊的一批青年藝術家組成「阿凡橋畫派」，探索「綜合主義」，強調色彩和線條的平面裝飾效果。

20 大島清次《ジャポニスム——印象派と浮世絵の周辺》，講談社，一九九一，兩百七十二頁。

21 山田智三郎《浮世絵と印象派》，至文堂，一九七三，八十五頁。

22 大島清次《ジャポニスム——印象派と浮世絵の周辺》，講談社，一九九一，兩百六十八—兩百六十九頁。

▲《大溪地風景（二幅）》
高更
紙面樹膠水彩
42 公分×12 公分
1887 年
東京 國立西洋美術館藏

衣服的黑色形成三個層次，這是以色彩與結構表現出的空間。高更在這裡放棄了以光影效果塑造形體的傳統手法，也不用融合的互補色，而是以平塗的色塊取得形的自由，他把色彩本身作為表現目的，而不是對自然界的具體描繪。就此而言，這幅作品標誌著西方繪畫的劃時代變化。

《敬神節》則給人以一種神祕氛圍的印象，蜿蜒的色塊所形成的曲線幾乎盤踞所有空間，色彩已越出輪廓界限，宛如無數條溪流隨處氾濫開來。藍色、紫色、黃色和玫瑰色接連不斷的自下而上交替、迴旋和反覆，這個迴旋色靠神像的形狀，取得裝飾性的統一。無疑，高更企圖營造一種神祕氣氛，儘管他所表現的場面似乎帶有戲劇性。客觀概括、主觀強調、色彩誇張和視覺變換是高更綜合主義的基本特徵。

具體而言，即以平塗的色面和強烈的輪廓線以及主觀性的色彩，來表現經過概括和簡化的形，而形與色彩都服從於一定的秩序，在秩序的制約下賦予畫面以裝飾性。

儘管歐洲也曾經產生過同樣精於平面色彩與抽象線條的教堂玻璃鑲嵌畫，但文藝復興運動之後在古典規範的影響下，隨著實證主義和科學理性的發展，對

模擬現實的描繪取代了富有裝飾性的平面抽象，「模糊不清的輪廓和柔和的色彩，使得一個形狀融入另一個形狀之中，總是給我們留下想像的餘地。」[23] 繪畫日益成為依附現實的工具。高更以「色調區分」的手法將平塗色塊與黑色線條用來增強作品的表現性，這是透過將對象單純化，並排除陰影的手法實現，從中不難看到浮世繪的因素。

十九世紀末，由於高更的影響，日本美術還引發

▲《布道後的幻象》
高更
布面油彩
92 公分×73 公分
1888 年
愛丁堡國立美術館藏

斜貫畫面的樹幹將人物與幻覺場面分隔為兩個單獨的空間，背景是平塗的濃烈紅色，與帽子的白色和衣服的黑色形成三個層次。

了納比派的出現，並將浮世繪中的色彩構成與裝飾性因素向象徵主義的方向發展。當時納比派畫家們尚年輕，相較於他們的前輩更具有革新精神，也更大膽的吸收浮世繪樣式。這從波納爾（Pierre Bonnard，一八六七年—一九四七年）的《貓的習作》中可以得到證明，甚至可視為第一次世界大戰之後，在歐洲廣泛出現的觀念藝術的先驅。

納比派的年輕畫家們對新繪畫的嘗試，受到從高更那裡接觸到的日本美術細緻的觀察與表現手法的極大影響。「在一八九〇年代，沒有哪一個畫家集團像納比派這樣浸染著濃重的日本主義色彩。儘管在當時繪畫的影響，但還不能說具有本質上的意義，也不是一種集團行為。」[24] 在阿凡橋受到高更悉心指導的塞魯西葉（Paul Sérusier，一八六四年—一九二七年）回到巴黎後向同伴們傳達綜合主義的造型思想，他帶回了在高更直

23 〔美〕貢布里希，《藝術發展史》，范景中譯，天津人民美術出版社，一九九七，一百六十五頁。

24 山田智三郎《浮世繪と印象派》，至文堂，一九七三，九十七頁。

▲ 《護身符》
塞魯西葉
布面油彩
27 公分×21 公分
1888 年
巴黎 奧賽美術館藏

▲ 《La Revue Blanche 廣告畫》
波納爾
彩色石版
80 公分×61.3 公分
1894 年
巴黎 裝飾藝術博物館藏

▶ 《求婚者》
維亞爾
布面油彩
36.4 公分×31.8 公分
1893 年
洛桑普敦 史密斯卡勒基
美術館藏

維亞爾在此作品中追求
對空間深度的壓縮、平
面化的裝飾性色彩。

▶ 《有兔子的屏風》
波納爾
帆布、紙、油彩
三折一對
405 公分×161 公分
1906 年
巴黎 奧賽美術館藏

此幅作品表現出對東
方式畫面空間的理解
和運用，體現了波納
爾的日本化和裝飾性
風格。

接指導下畫的寫生「阿莫樹林的風景」，並將其稱為《護身符》（參見第三百六十九頁左圖）。

一八九〇年薩穆爾・賓的浮世繪大型展覽會之後，波納爾、維亞爾（Edouard Vuillard，一八六八年—一九四〇年）等人就開始大肆收藏浮世繪，包括葛飾北齋、歌川廣重為主的後期浮世繪作品共有三百餘幅。他們在作品中追求對空間深度的壓縮、平面化的裝飾性色彩，代表作有波納爾《玩砂的孩子》、維亞爾《求婚者》（參見右頁上圖）、德尼《賽艇》以及菲立克斯・瓦洛東（Félix Vallotton）的版畫《怠惰》等，是裝飾性圖案與人物的完美結合。除浮世繪之外，他們還還借鑑了屏風、織物、漆器等日本工藝美術品。

波納爾對日本美術的狂熱，甚至使他被稱為「日本納比」，和浮世繪畫師們一樣，他也熱衷於描寫生活百態，以平面化的色彩和輕逸的線條表達簡練的構圖。一八九四年他為雜誌 La Revue Blanche 設計的廣告畫（參見第三百六十九頁右圖）雖然可見羅特列克的影響，但簡約的圖案式結構也明顯體現出葛飾北齋的風格，歌川廣重的風格也對他產生了深刻影響。

一八九九年的石版畫系列《巴黎的生活面貌》

充滿了無中心的分布在畫面上的漫畫式人物形象，有些甚至貼近畫面邊緣《男人和女人》、《浴缸裡的裸婦》中，可以看到比賣加更大膽的對人物形象的裁切；從《有兔子的屏風》（參見右頁下圖）、《保母出遊：馬車的飾帶》表現出對東方式畫面空間的理解和運用，體現了波納爾的日本化和裝飾性風格。他在許多油畫中將空間徹底壓縮成平面，採用剪紙般的形象，甚至還加上邊框圖案。

維亞爾早期版畫的主題也與浮世繪相近，多是日常生活中的各種情景。維亞爾和波納爾的世界多是個人的小天地，是由畫室的一角、起居室或所熟悉的窗外小景以及家人好友的畫像所組成的世界。彩色石版畫《縫衣服的少女》就與鈴木春信的《打鼓的少女》有著幾乎相同的背景和人物形態，以及哀婉的構圖和灰綠色調；油畫《求婚者》、《餐後》（參見下頁）透過壓縮空間，使壁紙與人物服裝處在同一個平面上，表現出晚期浮世繪注重紋飾與平面化的特點。

維亞爾還善於使用浮世繪那樣，他將外輪廓形成一種線條的圖案以控制色彩，使畫面富有韻味濃郁的裝飾性。

如果說東方式的審美感受主要偏重心理方面，西方則

是偏重於物理方面。西方繪畫在十九世紀從古典形態向現代形態轉型，藝術家們透過拓展、豐富造型語言的表現力，突破了古典傳統繪畫的模擬真實感，被東方式的平面化張力、形狀運動設計及色彩與線條的構成關係等形式因素取代。**日本主義對歐洲的影響大致結束於一九一○年前後**，從一八六○年開始持續了約半個世紀的日本主義之所以走到盡頭，原因之一是二十世紀以來，隨著**產業化的推進、工業製品滲透到日常生活的每一個角落，科技進步導致合理主義、實證主義成為社會文化的主流。**

「新藝術運動」主要依賴手工作業的裝飾性工藝品，由於消費群體的限制，唯美趣味的生存空間日漸受到擠壓。另一方面，隨著日本國內的現代國家意識強化，軍國主義抬頭，日益成為歐洲國家的競爭對手乃至威脅，最終導致歐洲國家的排日運動。

一言以蔽之，隨著歐洲社會的急速發展，對日本趣味的新鮮感逐漸消失，作為日本主義對視覺表現的借鑑與刺激，也逐漸減弱。隨著文藝復興以來，基於透視法建立起來的空間表現及其價值觀的顛覆，現代藝術理念及價值觀建立之時，日本主義也完成了它在歐洲的使命。但是，日本主義熱潮的表面消退，並不意味著日本美術的影響實際消失，後來的現代藝術運動所體現出的東方性格，清晰的表徵了以浮世繪為代表的日本美術乃至東方藝術，對於西方的意義是指向未來的。

◀《餐後》
維亞爾
布面油彩
36 公分×28 公分
1890 年—1898 年
巴黎 奧賽美術館藏

透過壓縮空間，使壁紙與人物服裝處在同一個平面上，表現出晚期浮世繪注重紋飾與平面化的特點。

終章

浮世繪的藝術性

01 | 平民時尚文化的內涵

由於日本受到中國文化的深遠影響，因此不少人都習慣性的認為，日本文化就是中國文化的衍生樣式或次文化，日本沒有多少屬於自己的文化或藝術獨特性，但事實並非如此。日本文化的包容性和開放性體現在既打破傳統文化的束縛，且又維繫傳統文化的根本。

日本歷來就是一個善於「拿來」的民族（參見第三百九十二頁），也以此造就了今天的日本文化。在日本歷史上相繼出現過的「繩魂彌才」、「和魂漢才」、「和魂洋才」等口號，就集中體現了日本人在不同的歷史階段對待外來文化的一貫態度。

正是由於浮世繪充分體現了日本民族獨特的審美理念，才使其不僅在世界美術史中占有重要的一席之地，還影響了西方現代美術的進程。浮世繪在今天雖然已經退出了歷史舞臺，但依然是日本美術承上啟下的一個里程碑。透過對浮世繪藝術性的解讀，可以使我們對日本藝術有更深入的了解。

浮世繪的出現，標誌著日本美術第一次真正意義上由貴族走向民間，反映了江戶的時代性和地域性特色，表現了平民階層的氣質與趣味。浮世繪的本質是表現平民化的生命欲求和個人意識，是以社會萬象為題材，生動記錄普遍人性的藝術。

江戶平民有強烈的表現欲望和欣賞需求，在幕府政權的嚴密管制下，浮世繪以獨特的形式傳達了他們的精神追求，這是當時平民文化的獨特選擇。浮世繪畫師以自己的創造表現出某種傳媒的性質，並將版畫的功能發揮到極致，使浮世繪成為今天追溯日本江戶時代社會文化狀態的鮮活依據。

獨特的平民藝術

十三世紀之前的日本美術基本上以佛教美術為主，從平安時代開始轉變向世俗美術。這種轉變不僅

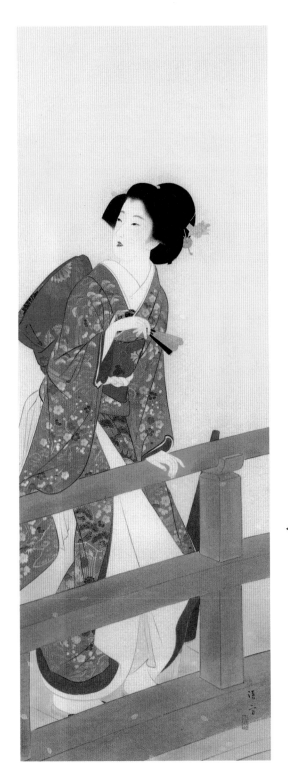

是題材上從神替換為人，而且從觀念上開啟了從冀望「來世」到著眼「現世」的先聲。浮世繪將視線投向下層社會的平民百姓，並表現他們的喜怒哀樂，從神佛的莊嚴到貴族的閒適，再到現實生活中的普通人物，意味著日本美術審美取向的根本性變化。經濟主導權的轉變，從客觀上促使日益富裕的平民階層成為新興社會力量，為浮世繪的發展提供了一個廣闊的消費市場。

江戶時代的平民階層雖然在經濟上有足夠的能

◀《花開時節》
鏑木清方
絹本著色
143.3 公分×50.2 公分
1938 年
茨城縣近代美術館藏

鏑木清方（1878年—1972年）少年時代就開始學習浮世繪，並有深厚的文學修養。作品主要反映下層社會的百姓生活圖景和他的懷舊心態。説唱曲藝、歌舞伎等民間藝人，以及千姿百態的女性形象構成了他的作品世界。《花開時節》中一襲和服裝束的少女在木拱橋上嫣然回首，服飾圖案與紛落的櫻花花瓣相呼應，溫馨的傳遞著春天的訊息，是浮世繪美人畫向現代日本畫的轉化。

力，但武士階層為了維護其統治，採取高壓政策，導致市民文化在表現方式上具有某種曲折性，即以對「生」的表述，含蓄的傳達真實的心理底蘊。江戶美術也由此呈現出與以往傳統美術不同的樣式與性格。

「這種民間性格體現出對生命欲望的需求，對實現平等、和諧社會的心願兩方面的內容，以各種生活方式和文化樣式形成了日本民族生活史的特點。」1

浮世繪也由此形成隱喻性這一大特點，類似今天所說的「腦筋急轉彎」，借用「猜謎畫」的手法，以特定圖像或文字的諧音表示另一種意思，體現辨識的趣味性和幽默感。畫面包含比喻、聯想等元素，令觀者在費心揣摩之後恍然大悟。這些隱藏著的元素和日本民俗、文化包括語言都有密切關聯，這也是江戶人對浮世繪津津樂道的重要原因。猜測這種關聯是江戶民眾的一大樂趣，但對現代人來說則富有挑戰。因此，浮世繪並非只是單純畫面靚麗，也是充滿趣味性的民間智慧。

浮世繪畫師主要來自民間，他們面對的受眾大都是沒有多高文化修養的普通市民和勞動者，其間雖不乏有學養的商人，但從總體上看，依然是一個低文化層次的群體，從本質上不同於過去以宮廷貴族為主的文化受眾。這就從根本上決定了從題材選擇到形式表現上關注點的不同。

浮世繪作為面向市場的商品藝術，其先天的「非純藝術性」註定在很大程度上必須從形式和內容迎合大眾需求。由此，浮世繪在審美趣味上明顯有別於傳統的大和繪，從鈴木春信筆下永恆的青春少女到東洲齋寫樂傳神的演員肖像，從喜多川歌麿雅致的美人畫到歌川廣重的抒情風景，都在不同程度上表現出一種大眾情懷，這也是日本美術從宮廷走向民間的一個鮮明特徵。

強烈的生命意識

浮世繪並非單純的世俗風情畫。以風景畫為例，不僅表現了各地名勝，也表現出旅人的心情。浮世繪對民間生活方式的表現，其所蘊含的豐沛文化素質以及日本文化中的生命因素，體現了浮世繪的核心意義。總結來說，**浮世繪的本質精神在於體現了一個「粹」字，它是一個富有深刻精神內涵的概念。**

「粹」字，日語漢字「粹」，還可解日文假名「いき」，日語漢字「粹」，還可解

釋為「意氣」，因日語粹的發音和意氣相同。既有強烈的生命意識，又有華麗、幽默的含義，具有內涵深刻且寬泛的市民文化概念。日本人文學者九鬼周造在《「粹」的構造》（いきの構造）一書中指出，粹有三方面的內涵：其一是「媚態」，這裡特指與女性交往時所表現出的品味，是粹的基礎構造；其二是意氣，是江戶仔的基本精神面貌；其三是「超脫」，日語稱為「諦」，基於對命運的認知而生發出的灑脫。因此，粹與具有日本文化特徵的理想主義道德觀互為因果，無視權威，成為影響深遠的精神存在，從整體上支配著江戶市民個人品格的形成。

對於江戶平民來說，吉原美人與歌舞伎明星所構成的風流世界，無異於粹之美的具體形態，由此也成為浮世繪不竭的題材之源，是平民階層在獲得文化生產和文化消費能力之後，表現出來的審美方式和文化觀念。從這個意義上說，浮世繪創造了平民社會的歷史。歷經長年戰亂之後的

1 日本浮世絵協会編《原色浮世絵大百科事典》第一卷，大修館，一九八三，一〇二頁。

▶《對鏡》
伊東深水
套色版畫
42.7 公分×27.7 公分1916 年
東京 江戶東京博物館藏

伊東深水（1898年—1972年）師出鏑木清方門下，被稱為「最後一位浮世繪系的美人畫家」。作品以手繪美人風俗畫為主。20世紀初興起「新版畫」運動，出版商渡邊莊三郎模仿浮世繪的出版體制，意欲復興現代浮世繪。《對鏡》原是手繪作品，被重新製作成版畫，近40次的拓印工序使畫面效果更加豐富，在繼承浮世繪的基礎上，開創了美人畫的新風格。

太平盛世，平民百姓在盡情享受粹的愉悅之時，所激發出的無限能量推進了社會創造，也是基於對粹的感性體驗的價值創造。

日本人在接受了外來儒教與佛教文明之後，也未脫胎換骨，遠古文化的痕跡依然存在，固有的道德觀念並沒有改變。禁欲主義的佛教在日本也被大加「還俗」，將對來世的願景變為今世的及時行樂。日本的原生文化更忠實於內心的自然情感，這是日本文化中「情感與同理心」[2]的性格。「浮世」一詞反映了享樂人生的社會現實，浮世繪美人畫和歌舞伎畫所描繪的，就是江戶地區主要遊樂場所的人物，表情與氣氛都流露出日本人開放的性意識。

「浮世繪的這個天地是有限的，卻有著令人矚目的完整性。在一個半世紀裡，成為這個民族生活的一面鏡子；確切的說，它以無窮無盡的變化性反映出該民族的這一特殊階段，進而又描繪出那種生活的背景，乃至描繪出它所根植的過去的淵源。初看上去，這個畫派似乎自我封閉。那種下層社會的創造物，僅僅是為了他們自己的趣味和快樂而存在著，似乎與使古老藝術受到薰陶的哲學、學術、宗教諸領域均毫無關係。但是當我們仔細一看，便會發現它是多麼輕

鬆而又自然的連接全部的民族精神遺產。」[3]換句話說，我們可以借助浮世繪這把鑰匙來開啟日本文化的心靈之窗。

《東京拾二題·龜戶神社》（參見左頁圖）上的太鼓橋和盛開的紫藤花，黛青色的水面倒影，八十八道拓印工序產生的光影效果，超越了版畫的表現力，是向歌川廣重《名所江戶百景·龜戶天神境內》致敬的作品。

崇尚自然的文化心理

「日本文化形態是由植物的美學支撐的。」[4]由於地理與氣候的原因，日本人自古就形成了崇尚自然的世界觀，並由此孕育了崇尚自然的造型與色彩的美術樣式，從根本上不同於西方的理性精神。由自然演化而來的造型觀具有流動的、模仿植物曲線的有機形態。[5]有學者將日本文化表述為「稻作文化」或「象徵文化」，比較準確的道出了日本文化的特徵。日本畫家東山魁夷說：「特別是對身處豐富的自然環境、經常滿懷深情的觀察四季變化狀況的人們來說，對自

▲ 《東京拾二題‧龜戶神社》
吉田博
套色木刻
37.5 公分×24.7 公分
1927 年
波士頓美術館藏

吉田博（1876年－1950年）擅長油畫和版畫，重視自然、寫實和詩情的畫風，用版畫表現油畫的微妙光感和明暗變化，基於浮世繪拓印發明了新的專用版畫技術，是大正、昭和時代風景版畫的第一人。

2　源了圓《義理と人情》，中央公論社，一九七八，三頁。

3　〔英〕L‧比尼恩，《亞洲藝術中人的精神》，遼寧人民出版社，一九八八，一百三十頁。

4　葉渭渠，《日本文化史》，廣西師範大學出版社，二〇〇三，三十五頁。

5　通常主要以動植物昆蟲等自然物為靈感來源，並大量運用曲線做裝飾。──編注

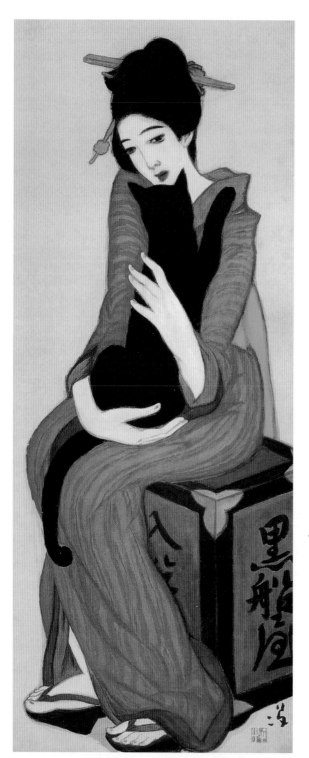

然產生親切感是理所當然的。」[6]

東山魁夷回答了日本民族對大自然的親近感的社會歷史緣由，而日本作家川端康成則從人文心理的角度做了具體表述：「廣袤的大自然是神聖的靈域……高山、瀑布、泉水、岩石，連老樹都是神靈的化身。」[7]「日本人以「自然感悟」或「自然思維」在大自然中孕育了自己的精神和藝術。

日本神道教的基本理念是「泛靈論」，即在與

◀《黑船屋》
竹久夢二　絹本彩色
130 公分×50.6 公分
1919 年　群馬　竹久夢二伊香保紀念館藏

竹久夢二（1884年－1934年）吸收浮世繪美人畫樣式，表現無盡的鄉愁和漂泊的人生感，折射出大正時代人們的心性與社會風氣，他由此被稱為「大正的歌麿」。他經營的「港屋繪草紙店」出售自己創作的木版畫、各式卡片、繪本、圖案紙、信箋等，是風靡東京的名勝。《黑船屋》以他的戀人為模特兒，難以名狀的「易碎之美」是他一系列「夢二式美人」的典型。

大自然長期親和相處的過程中，將每一自然物都視為「有靈之物」。感悟自然不僅成為日本人精神內省的重要方式，而且也是審美活動的重要內容。

法國人類學家列維・布留爾（Lucien Lévy-Bruhl）透過分析研究人類史前藝術現象，提出了著名的「原始思維」理論。他發現人類在幼年階段不具有抽象概括的思維能力，而是透過「直觀把握」或「整體直覺把握」形象來認識世界。根據這一理論，原始初民具有一種與現代人類完全不同的「原始思維」方式。因此，在他們對各種事物相互之間關係的理解中，表現出一種「互滲」的特徵，也就是將所有事物都視為同一性質且都同樣富有靈性和生命。在他們看來，人類與自然萬物是平等並融為一體的，因此人類能接受來自樹木山川等自然界的資訊，樹木山川也同樣會對人類的意念有所感應。

日本美學家戶井田道三把日本人心中的原始殘存稱為「原始心性」，並指出在日本人的思想觀念裡，

還殘留著濃厚的未開化人的意識。正如繩紋文化殘存在現代日本人的潛意識深處裡那樣，日本民族的「自然感悟」從本質上來說，其實就是「原始思維」的殘留。由自然演化而來的日本造型觀，也就具有了流動的、模仿植物曲線的有機形態，包括斜線的構成、抽象的裝飾性、平面性和誇張的色彩等諸多概念，並由此孕育了崇尚線條造型的設計樣式。

日本傳統的和歌、俳句等，就是透過對自然的吟頌來表達自己的內心情感。浮世繪風景畫與花鳥畫最直接的表達了江戶平民親近自然的心態，使之成為日本民族獨特自然觀的鮮活載體。

葛飾北齋激情寫實的山水和歌川廣重溫存達意的風土，無不呈現出與大自然水乳交融的情懷。歌川廣重之所以被稱為「鄉愁廣重」，正是因為他的風景畫表達了日本人的心性與大自然的應答關係，由此也成為「物哀」的最好注腳。

6 宋耀良，《藝術家的生命向力》，上海社會科學出版社，一九八八，四十四頁。

7 《川端康成散文選》，百花文藝出版社，一九八八，兩百七十三頁。

02 | 浮世繪的樣式特徵

浮世繪的樣式契合江戶平民喜歡小藝術品的審美趣味，日本民族歷來偏愛小型化的物品，從《源氏物語繪卷》到浮世繪都不過盈尺之間，因此「浮世繪畫師的構圖能力可以說是空前絕後的。」[8]

大和繪是日本文化轉折時期出現的民族繪畫樣式，以後被用來總稱具有日本民族風格的繪畫。風俗畫實際上只是題材的概念，可以說浮世繪在繪畫樣式和審美情趣上繼承了大和繪的風格，而在題材上則體現了風俗畫的內容，及從公卿貴族到平民百姓的審美趣味的演變。

非對稱性構圖

非對稱性構圖，是帶給西方震撼的日本美術魅力之所在，富有跳躍感的左右不均衡的構圖，是與日本人的自然觀和生命意識息息相關的審美意識。浮世繪透過構圖的變化、人物的動態設計和相互間的對應、與自然環境的關係等手法，建立了完整的制式化手法，與俳諧、文學、戲曲等平民文藝形式有共通的審美意境。浮世繪還以「三聯畫」、「五聯畫」等方式擴展畫面，以人物為中心的構圖靈活多樣。

在日本人的審美意識中，非對稱、不規則、不勻整的背後，實際上潛隱著的是更對稱、更規則、更勻整的東西，這會產生一種獨特的空間之美。因為在人的視覺記憶中，不連續的形狀具有增長的潛質，能依據不同的心理經驗形成不同的完整形態，從而擴張和豐富可見形狀的表現力。完整的形狀卻是固定和靜止的，無法為不同的、變化著的視覺記憶提供想像與增長的空間。

佛教文化在西元六世紀以後傳至日本，日本大多數寺院從十三世紀開始，以非對稱性手法一改中國建築結構的對稱模式。從日本神社建築中也可看到其古代建築所具有的簡素、協調以及非對稱的基本性格。

8
日本浮世絵協会編《原色浮世絵大百科事典》第五卷，大修館，一九八三，二百一十九頁。

▲《日本橋（夜明）》
川瀨巴水
套色版畫
38.8 公分×26.6 公分
1940 年
東京 江戶東京博物館藏

川瀨巴水（1883年—1957年）曾拜鏑木清方為師學習日本畫，是「新版畫」運動的主要畫家。作品以風景畫為主，不僅流連於江戶時代的往昔遺跡，也將視線投向新時代的都市景觀。與歌川廣重的《名所江戶百景》有異曲同工之妙，《日本橋（夜明）》細膩的明暗和冷暖微差的淡藍色調，靜謐的畫面充滿溫馨的情趣，歌川廣重的鄉愁風景在他筆下被賦予清新的現代意韻。

推而廣之，日本的皇家及庭院建築、茶室等在空間布局上並非直接訴諸諸感觀，而基於禪宗的精神性，更多的以冥想式的美作為最高造型原則，具有簡素、孤高、自然、靜寂和不對稱性等特徵。

在日本，不完全的東西被奉為崇拜的對象，因為它具有變化的可能性。為了讓想像力能自由的完成它，人們故意讓其保持不完全的狀態。浮世繪的另一個主要特徵——「局部放大」手法也由此而來，即將畫面主體極度推近，導致主體部分被畫面切斷，隨著主體完整性的心理暗示，使表現空間延伸到了畫面之外。在日本人看來，不完整的形式和有缺陷的事實都更有助於傳達精神意念，人們透過在心理上和精神上對不完整景物的完整化這樣一個過程，更能接近於發現對象的本質精神。

從葛飾北齋與歌川廣重的浮世繪風景畫中，可以看到許多左右不對稱、留有大面積空白、畫面主體偏向一邊乃至被切斷的構圖。

浮世繪從平安時期的繪卷物、織物等借鑑了這種技法：從畫面中央到主體富有動感的構成，主要表現在構圖上，將對象以看不見的潛在斜線相連接，這是從日本古代就開始形成的獨特表現技法。日本的屏風

抽象的裝飾性

日本美術善於將日常生活中的對象抽象化，在觀察、表現對象時，充分誇張其造型特徵使之進一步單純化，作為「形」加以整理並抽象化。常見的裝飾性圖案中，起初是菱紋、角紋、鱗紋等幾何造型，然後紋樣更加簡單化、更富有裝飾性，被作為網底使用。

「抽象性」、「精神性」是日本工藝美術表現中的重要因素，如《源氏物語繪卷》就是平安時代貴族文化的代表，華麗的貴族服裝也從一個方面反映出當時裝飾藝術的最高水準。

十二世紀初北宋末年出版的《宣和畫譜》中寫道：「日本國，古倭奴國也」，自以近日所出，故改之。有畫不知姓名，傳寫其國風物山水小景，設色甚重，多用金碧。考其真未必有此，第欲彩繪璨爛，以取觀美也。」這是對當時日本屏風和繪物卷的直觀評

畫與色紙、短冊、掛軸等，以及日本裝飾畫中的空間構成都得到多樣化的處理，在和服上也可以看到這種靈活多變的傾斜構圖設計。

價。《宣和畫譜》所記述的「風物、山水、小景」即指大和繪，「金碧多用而不真」的批評，明確指出了日本美術的特徵，即從追求純粹的視覺美感出發，表現繪畫性、裝飾性和設計性。大和繪在將唐繪日本化的過程中，不僅是繪畫主題的變化，更重要的是強化了裝飾性、設計性的因素。中國繪畫以北宋水墨為代表，山水畫以可游可居為最高境界。青綠山水中對金泥的使用被移植到日本後，發展為直接將金箔植入畫面，從日本平安、鐮倉時代的佛教繪畫中，就可以看到許多平面化、工藝性的裝飾手法。

浮世繪的裝飾趣味，很大程度上透過服飾紋樣的圖案來表現。江戶時代可謂日本服飾設計的高峰期，「大膽的色彩組合與豐富的花卉植物幾乎包羅萬象，並精彩的將其化為圖案。可以說在每一套和服中都凝聚著一個美的世界。」[9]十七世紀後半葉，流行色彩多以中間色為主，細膩而豐富；十八世紀初，色彩開始趨於明亮，圖案紋樣纖細而華麗，反映出新興市民

9 近世文化研究会編《浮世絵に見る色と模様》，河出書房新社，一九九五，七頁。

◀《五位裸女》
藤田嗣治
布面油彩
200 公分×169 公分
1923 年
東京 國立近代美術館藏

藤田嗣治（1886年－1968年）從東京美術學校畢業後，1913年赴巴黎留學，是「巴黎畫派」的一員。他借鑑浮世繪的手法，獨創了在乳白底色上勾勒墨線的畫法，既有鮮明的東方風格，又極具現代洗練感，獨特的日本樣式風靡歐洲，他是在歐洲取得成功的第一位日本畫家。《五位裸女》畫面洋溢著優雅的韻律和未知的夢幻感，體現出日本美術的平面化裝飾性風格。

階層的活力。

江戶中期因受到幕府禁奢令的影響，色彩與紋樣都偏向素雅，和服開始流行紅黑間色的套裝。浮世繪的色彩意識，也在繼續華麗裝飾性的同時逐漸趨於沉穩，這是江戶風格的成熟期。十八世紀中期隨著浮世繪技術的高度成熟，也呼應了服裝設計界的發展，細密的雕版手法，使日益複雜的紋樣表現成為可能，延續中期的素雅色調，以淡藍、淺綠、紺茶、紫色等為主。**浮世繪不僅記錄了當時服裝款式的演變，還細緻、全面的反映了時尚色彩與紋樣的面貌。**

明亮的色彩

日語的「色」字基本包括五方面內容：一、色彩，即色相、彩度、亮度的因素；二、音色，聲音的調子；三、樂色，日本民族音樂中的裝飾性曲調等；四、姿色，容貌的感覺；五、情愛的感覺，日語將情人稱為色男、色女。就色彩而言，日本學者佐竹昭廣在《古代日語的色名性格》中指出，日本的色名起源於白、青、赤、黑四種顏色，也是日本人原始色彩感覺的基本色。從日本《古詩集》中記載的神話故事可見，古代日本人最初是以白與黑、青與赤的對稱來表現色彩體系的。日本現存最早的和歌集《萬葉集》收錄了西元六世紀至八世紀間的大約四千五百首和歌，其中包含對顏色描寫的和歌共有五百六十二首，而對赤色系與白色系描寫的就分別占兩百和兩百四首，從一個側面表現了日本先人的文化態度、價值觀念和審美情趣。

關於日本古代的色彩崇尚，日本學者前田雨城在《顏色：染與色彩》一書中指出：「赤」來自「明亮」的「明」字，是暖色系的色彩，「紅、緋、赤、朱、赤橙、粉紅」等在古代日語都用「赤」表達。「黑」來自「暗」字，與「赤」相反，是冷色系的顏色。「白」則包含了兩方面的內容，既具有某種神祕意味，表達神靈信仰對象如白鹿、白狐、白雀等，也用來表示色彩感覺，但又不具有表徵某種具體顏色的功能。

「青」包含了不屬於以上所述的「赤」、「黑」、「白」的所有顏色，包括「綠色、藍綠色、藍色、藍紫色、紫色以及這些顏色的中間色」。因此，在日本人的視野中，青是一種內涵寬泛的色彩，

可以看到在後來的浮世繪中青色就被大量使用。

自古以來，白色在日本的色彩體系中占有重要地位。在日語中，白也可用「素」字來表示，即天然本色的白，象徵清潔、明亮，在《古事記》和《日本書紀》的古代神話中就有「清亮心」（清潔明亮的心）的用詞。因此白色不僅是色彩用語，同時還寄託了日本民族的道德嚮往。

日本自平安時代從大陸輸入白粉之後，白粉在女性化妝品中占據了主要地位。對白色的崇尚深刻影響了近現代日本的審美意識，並廣泛滲透到生活領域的各個方面。日本傳統的神道教崇尚白色，並以白色作為人與神聯繫的顏色。日本神社有別於中國寺廟的濃墨重彩，基本保留建築材料的本來顏色，周邊環境和相關設施也都盡量淡化人工痕跡，處處體現清純的自然風貌。

日本文化對白色的崇尚，還體現在對白紙的關注上，日語中紙和神的發音相同，均為「kami（かみ）」，日本和紙具有獨特的紋路和韌性，且潔白無瑕，被視為「凝聚了神靈的力量」。

浮世繪善於在黑白墨色中營造多彩的畫面效果，用植物性顏料精心拓染，在和紙上滲透融合並顯現紋路，體現出透明、純粹和滋潤的性格，也因此被梵谷讚嘆為「明亮的國度」。「日本美術雖有許多特色，最顯著的特點就是由明亮日照而產生的多樣貌，日本美術對世界的影響也主要是從這個方向出發的。」[10]浮世繪體現了日本美術對形與色的創造性追求。

10 矢代幸雄《日本美術の特質》，岩波書店，一九八四，三百二十五頁。

03 | 浮世繪的啟示

日本美術的歷史，就是東西方文化衝突與融合的歷史，日本美術亦始終受惠於外來文化。如果沒有浮世繪的出現，它無疑將大為減色。浮世繪充分體現了日本民族獨特的審美理念，使其在世界美術史中占有重要的一席之地。加藤周一早就指出，日本文化是「雜種文化」[1]。這樣的文化具有天生的文化接收、融合能力，能在保護自身文化的同時，吸收和消化異域文化，在自己的文化之樹上，結出本土化和全球化相容並蓄的果子。「拿來主義」如何根植於本民族的文化土壤，本土精神如何在新的文化語境中，得以創造性的體現，這對致力於建設當代民族文化的中國藝術來說，無疑具有現實的借鑑意義。

中國、日本和西方美術觀念的差異

正如歐洲美術以古希臘與古羅馬藝術為基點展開，亞洲美術基本上以中國為中心展開。中國繪畫和陶瓷、漆器等工藝品進入歐洲的時間也大大早於日本工藝美術品和浮世繪，並對巴洛克和洛可可風格的流行產生了影響。

但是，在十九世紀末西方藝術轉型的關鍵時刻，風靡歐美並產生重要影響的，是以浮世繪為代表的日本美術，作為日本美術母體的中國美術，卻無緣成為西方藝術變革的借鑑與樣板。

要從根本上回答這個問題，首先必須看到中國、日本和西方在美術觀念上的差異。

中國文化向來主張以哲學理念和思想品格作畫、不重形似而以氣韻神采為最高準則。中國繪畫受到中國傳統哲學思想的深厚浸染，在「儒道互補」的文化長河中，莊子思想成為中國藝術的精神主體。以最具代表性的山水畫為例，追求的是靜心凝神、心與物遊的「天人合一」境界，是將中國哲學所蘊含的心理空間形象化的結果，文人士大夫筆下的「山水」

▲《天地鍾秀》
梅原龍三郎
紙面油彩、膠彩、金
114 公分×63.3 公分
1952 年
私人藏

梅原龍三郎（1888年—1986年）出身於京都和服印染世家。1908年赴法國留學，與印象派畫家雷諾瓦（Pierre Auguste Renoir）交往密切，掌握了豐富的色彩表現技法。回國後他結合日本傳統美術的裝飾性和工藝性，以及浮世繪的明亮色彩等手法，在材料技法上進行大膽嘗試，並在畫面上使用金色和金箔。《天地鍾秀》是他一系列富士山題材作品的代表作，兼有浮世繪的裝飾性和現代構成手法。

從來就不是自然意義上的「風景」，而是寄託個人情懷的精神烏托邦。北宋畫論《林泉高致》中關於高遠、深遠、平遠的「三遠」說，完整闡述了中國繪畫獨特的時空結構手法。這顯然與西方焦點透視法有著本質區別。「山水起於玄，花鳥通乎禪。」[12] 如此空靈超脫的精神景觀，在崇尚理性和實證主義的歐洲顯然無法引起共鳴。

此外，儘管義大利傳教士在十六世紀末曾先後透過油畫和壁畫的複製品，將寫實性繪畫的明暗技法與透視法帶到中國，但由於當時「崇南貶北」的觀念依然在中國畫壇占主導地位，因此色彩鮮豔、重視寫實的西方技法，未能在中國得到積極回應。在封閉的文

11 加藤周一，《日本文化論》，葉渭渠等譯，光明日報出版社，二〇〇〇，兩百六十頁。

12 陳傳席，《陳傳席文集》第五卷，河南美術出版社，二〇〇一，一千七百八十頁。

化環境中，中國繪畫語言的制式化，進一步導致自身創造力的萎縮。以文人畫為例，個人的自由表現被限制在一定的圖式框架中，成為特定社會地位和價值觀的符號，水墨語言系統頑固的自我循環。因此，在西方人的眼裡，中國繪畫缺乏活力，故步自封，沉湎在落後於時代的技法中。

此外，先於日本進入歐洲的中國青花瓷器，在色彩豐富、工藝精緻的日本瓷器面前也顯得黯然失色，日本美術史論學者源豐宗指出，日本美術「確實表現出一種更為豐富而精緻的美。當時，歐洲藝術家們發現了這種藝術，他們看出，在創造這種藝術的工匠的技術基礎上，存在著可以說是遠東規範的東西，因而動搖了自己的信心。」[13]

源豐宗分析：「日本人相較於中國人更加注重感覺，更加現實，也就是更重視人自身。在這方面雖然與歐洲人追求的官能性有所區別，但卻有著共通的古典精神。」[14]因此，注重情趣的、感性的表現，也成為貫穿日本美術的基本性格，結合裝飾性，形成了善於在平面上布局的造型手法。

日本美術在整體上欠缺西方的厚度與中國的深度，但輕快的造型觀恰恰契合其民族品性。正如被日

本化了的宋元水墨畫那樣，渾厚品質感被代之以表現輪廓的線描。日本文化注重以情緒化的直覺感悟來經營和欣賞作品，追求作品的視覺美感和工藝精緻，並不斷大膽變革工具材料、製作效果，使得裝飾性特徵進一步強化。

浮世繪不僅與中國傳統繪畫有著明顯差異，而且在發展過程中，又受到姑蘇版年畫帶來的西畫因素的影響。在浮世繪風景畫中不難找到如焦點透視、明暗造型和色彩等諸多西畫因素，因此也被日本學者稱為「西洋化的浮世繪」。從這個意義上看，浮世繪所具有的形式結構因素，以及對線條的把握與運用、平面化裝飾性等特徵，在某種意義上也能與西方美學理想產生共鳴。

從根本上說，歐洲藝術是「人的藝術」，自古希臘時代起，西方造型藝術就以和諧、完美為最高理想。從健美的人體到輝煌的神廟，更是建立在精確的數字基礎之上，數的思想是「古希臘思想中根植最深和最為持久的特徵之一，不管在藝術還是在哲學方面都是如此。」[15]

第一部古希臘藝術論文《法典》（*Canon*）中就有「美產生自精微的數字」的表述。因此，古希臘藝

術中的理性與情感達到和諧平衡，成為歐洲藝術的規範。文藝復興運動之後，科學原理進一步在造型藝術中扮演重要角色。儘管十八世紀的洛可可藝術曾受到中國藝術的某些影響，但基本上還是停留在圖案紋樣和植物花草等視覺元素的搬用上，歐洲人只是將繁複的曲線造型語言和典雅的瓷器絲綢等器物，作為生活空間的裝飾，並非從根本上理解中國藝術。

西方和日本的造型藝術在「美」的標準上，都以追求視覺愉悅為理想準則。因此，相較於強調精神修煉的中國繪畫，講求具體視覺感受、重視工藝性和裝飾性的日本美術，顯然與西方美術有著更多共同的價值理想，因此更容易被西方理解和接受。

另一方面，當時在中國儘管「洋務派」打著「中體西用」的旗號，但僅僅將注意力投向實用技術層面，依然排斥西方近代思想文明成果，甚至鼓吹「西學中源說」，依然陶醉於「天朝意識」和「中國中心

論」難以自拔，直接阻礙了西方先進文化的輸入。而此時的日本正值明治維新初期，「文明開化」的風潮席捲列島，日本啟蒙運動先驅大力推動引進西方近代人文思想，提出了「以西洋文明為目標」的口號，「脫亞入歐」成為許多名人志士的理想。因此，日本在吸收外來文化上實行了戰略性轉移，全面、迅速的將學習和吸收的目標轉向西方。

美術界也聞風而動，一八七六年，日本歷史上第一所國立美術學校——工部美術學校成立，並聘請義大利畫家安東尼奧・豐塔涅西（Antonio Fontanesi）等三人任教；一八七八年，美國學者費諾羅薩任東京大學哲學系教授；一八八七年，東京美術學校雕塑科成立；一八九三年，留法歸國的黑田清輝大力推廣自然光技法，幾乎將印象派繪畫同步帶回日本；一八九六年，東京美術學校西洋畫科成立，確立了油畫在近代日本美術的地位。同時，日本在政治體制上也積極仿

13〔美〕貢布里希，《藝術發展史》，范景中譯，天津人民美術出版社，一九九七，三百六十九頁。

14 源豐宗《日本美術の流れ》，思索社，一九七六，二十一頁。

15 耿幼壯，《破碎的痕跡——重讀西方藝術史》，中國人民大學出版社，二〇〇五，十五頁。

效西方，日本的價值觀日益被納入西方體系，更進一步增強了西方對日本美術的認同感。

日本自奈良時代起大規模引進中國文化，雖然五代時期的戰亂，曾一度中斷這種大規模的文化引進，但後來的宋代文化與高度發達的明代文化，又一再影響日本。

日本文化的「拿來主義」

在漫長的引進和模仿中國文化的過程中，每一次大規模的引進之後，日本文化總有一個「反芻」和消化吸收的時期，這樣的緩衝期，使日本文化受到外來文化的影響後，得以反思與融合。

「熱情吸收期」與「冷漠抵觸期」總是交替出現，使之從容吸收外來優秀文化並加以改造，創造出

▲《綠色的迴響》
東山魁夷
紙本著色
203.2 公分×155 公分
1982 年
長野縣信濃美術館藏

東山魁夷（1908年─1999年）畢業於東京美術學校，曾留學德國。他致力於用油畫技法革新日本畫。作品多表現純淨的大自然，平面裝飾性中孕含著空間之美，有著牧歌般的日本式情調。《綠色的迴響》以信州八嶽的「御射鹿池」為主題，他如此講述這幅作品的創作靈感：「白馬是鋼琴的旋律，樹木繁茂的背景是管弦樂。」滲透著對自然和人生的依戀和淡淡傷感。

更富有活力和生氣的民族文化。這是日本文化保持自身特徵的獨特能力。

一位英國駐日本記者曾經感嘆：「日本不斷巧妙的把傳統用新的形式來加以替換，對沿襲傳統的西方人來說，這種替換沒有必要，而且是一種非常困難的嘗試。」[16]

由於特殊的地理位置，四面環海、資源貧乏的島國環境，造就日本與外部世界始終有一種距離感，並由此滋生出強烈的取他人之長，以自強不息的憂患意識。日本的經驗生動昭示了一個似乎老生常談的定義：堅持民族性並非是對傳統的抱殘守缺。同時，在動態的外表下，日本文化的傳統價值觀令人驚異的恒定不變。也許日本人自己也意識到中國文化的巨大存在，因此對日本美術中衍生出來的各種樣式就少了幾分固執的留戀。「日本繪畫猶如一隻『朝秦暮楚』的小鳥，曾在中國傳統文化的大樹上築起了巢，又在西方現代文化的大樹上築起了窩，盡享兩棵大樹所賦予的福惠，卻透過自身的遺傳基因，孕育出了屬於它自己的後代。於是，由多種因素嫁接而成的果實必然是日本的。」[17]

日本提倡「和魂洋才」的精神，與中國「洋為中用」的口號相比起來，日本人顯然以一個「魂」字，強調民族精神與文化傳統，這也是日本文化千百年來「形散而神不散」的真諦所在。

今天，日本畫使用的膠岩色彩已經多達上千種，並有多種金屬箔片材料，自身面貌越來越多樣化，有些作品從畫面效果上看甚至於接近油畫。但日本人似乎從未擔心過因此將喪失「傳統」，「日本畫和油畫至今經歷了一百多年的起伏與搏鬥。明治初年，一方主張歐化萬能、脫亞入歐，全盤學歐洲；另一方則強調國粹的保存、傳統文化的繼承。兩種不同的思潮就像繩子的兩股交織在一起，形成了從明治直至今天的

16 武雲霞，《日本建築之道》，黑龍江美術出版社，一九九七，一百二十二頁。

17 馮遠，《現代日本畫的啟示》，載《新美術》一九九四年第四期。

美術史。」[18]

日本美術基本上不存在恆定不變的樣式或傳統，每一步發展與變化都與外來影響密切關聯。儘管也有「傳統」與「舶來」的爭論，但兩者始終沒有被對立起來。「日本人的突出之處，與其說是模仿性，毋寧說是其獨特性以及他們在學習和應用外國經驗時，不失去自己文化特徵的才能。」[19]

浮世繪就是在傳統風格的基礎上，融合中國和西方，包括明暗與透視在內的寫實手法，並以突出裝飾性為審美趣味的繪畫，綜合性的繪畫語言，鮮明體現了不同文明元素的融合。

我們已經無法從浮世繪中直接看到多少大和繪的痕跡，但透過貌似西方繪畫的豐富色彩和精良製作的恬適裝飾，依然可以體悟到日本式的自然哲理和詩情的精神底蘊。

歷經數百年滄桑的浮世繪雖然早已退出了歷史舞臺，但浮世繪從形式到內涵所凝聚的日本美術的獨特面貌和性格，依然生生不息的滋養著當代日本藝術。

▲《千羽鶴屏風》
加山又造
紙本著色　六曲一雙
各 372.5 公分×167 公分
1970 年
東京國立近代美術館藏

加山又造（1927年—2004年）出身於京都的和服紋樣設計世家，善以古典裝飾與當代氣質相結合，給制式化的日本畫注入現代感。《千羽鶴屏風》集日本傳統藝術之大成——日月與波浪造型出於14世紀的名作《日月山水圖》，鶴的意匠借用和歌色紙的圖案，金銀工藝來自大和繪。作品表達的是他在日本鹿兒島上遇見逾千隻白鶴騰空而起的瞬間，那久久迴盪在耳邊的「美妙的羽音」。

從傳統繪畫到流行藝術，乃至動漫、電影、戲劇等，以及由此演化的其他類型藝術，我們依然能夠看到這種影響，由此感受到浮世繪永不枯竭的生命力。

18
《九三東京日中美術研討會綜述》，載《美術》一九九三年第七期。

19
〔美〕賴肖爾，《日本人》，孟勝德、劉文濤譯，上海譯文出版社，一九八〇，三十二頁。

附

錄

01 肉筆浮世繪的製作工藝

一幅浮世繪必須由畫師、雕刻師、拓印師三種專業工匠，在出版商的組織下協力製作才能完成，是一項嚴密的系統工程。首先由出版商根據市場情況決定題材，選擇有人氣的畫師來繪製畫稿，然後由雕刻師刻版，最後由拓印師套印完成。

因此，畫稿出色、雕刻精細、紙質上乘，並經嚴格的工藝以及各種技法的綜合運用，一絲不苟，才能製作出精品。關於浮世繪的作者，流傳至今的大都只有畫師的名字，絕大多數雕版師和拓印師的名字都沉沒在漫漫歷史長河中。

畫稿

畫稿分兩個步驟，畫師先粗略的勾出草圖，日語稱為「下繪」，確定畫面之後再覆以薄紙邊拷貝邊具體細化，這才是正式的畫稿，日語稱為「版下」。

考慮到雕版時必須將畫稿反面黏貼在木板上，為了保證線條清晰可見，版下必須用盡可能薄的「美濃紙」。至於服裝上的複雜圖案以及其他一些固定模式的紋樣，一般都有現成的範本，由雕版師或徒弟代勞。

正式的畫稿——版下隨著版畫的雕刻完成而不復存在，今天能見到的一些版下，均為因故未能交付製作才得以留存下來。

版下繪還要經過一道「檢閱」程序，類似中國的出版審查，以查證是否觸犯出版禁令。江戶時代的檢閱部門因時期而異，有時由區域出版商組成的協會（日語稱「地本問屋仲間」），有時則是街區的負責人（日語稱「町名主」）。

通過檢查即蓋章認證，日語稱為「改印」。改印圖章的形式隨年代推移有所變化，主要是篆書「極」字（日語「見極め」意即「看清」），由於某些時期的改印圖章還配合使用了天干地支的組合，甚至每月更換，所以可以精確考證這些浮世繪出版時間到月分。因此，改印成為今天考證浮世繪製作年代的重要

▲ 浮世繪手摺木版畫製作影片（日語發音）。

▲ 《二世瀨川雄次郎·初世松本米三郎》
東洲齋寫樂
版下繪
21.6 公分 × 15.2 公分
巴黎
吉美國立亞洲藝術博物館藏

▲ 出版審查通過即蓋章認證，日語稱為「改印」。

依據之一。改印制度始自一七九一年（寬政三年）錦繪誕生之初，至一八七五年（明治八年）新出版條例發布為止，持續了八十五年。

雕版

通過審查的版下繪就交由雕版師雕刻。由版下繪雕刻出的是墨版，只有畫面輪廓線，也稱主版。雕版是風乾的山櫻木，均由專門的「板屋」加工製作，通用尺寸為長一尺三寸（約三十一·二公分），寬九寸（約二十七公分），厚一寸（約三公分），表面經刨製加工，光滑如鏡。山櫻木紋路細密，木質軟硬適中，既方便雕刻又耐摩擦，其中又以江戶東南面的伊豆半島海岸生長的櫻木最佳。雖然也有用黃楊木做雕版，但由於價格較貴，有時只在需做精微雕刻的局部鑲嵌黃楊木。用於色版的木料則相對便宜。

雕版的第一道工序是將畫稿直接貼在木版上，看似簡單卻十分關鍵。因為畫稿用紙極薄，一旦黏貼歪斜或出現褶皺均無法調整，畫師的創作將前功盡棄。因此，黏貼畫稿的工序要由經驗豐富的老師父操作。

畫稿完全乾透之後才能開始雕刻，此時版下繪呈透明狀，雕版師沿墨線仔細的將空白部分挖去，包括「檢閱」的改印也原樣照刻。

用於雕刻的刀具分為兩大類：一是剷除大面積空白的「鑿」類，二是雕刻線條的「小刀」類，根據用途不同配有各種規格尺寸。

1 美濃位於日本中西部地區，以出產品質上乘的和紙聞名。

人物頭部的雕刻難度最大。美人畫的頭髮雕刻日語稱為「毛割」，由於畫師的版下並沒有具體畫出頭髮的細節，只有大致的輪廓範圍，而美人畫的髮型大都各具特點，不同人物、身分、場合等均有不同髮型，這就要求雕版師不僅技術熟練，還要有相當的造型能力。

臉部的雕刻日語稱為「頭雕」，技術難度絲毫不亞於毛割，經驗豐富的雕版師才能承擔這道工序。原稿上的墨線一般都較粗，若原樣照刻將無法體現人物之美。因此雕版師要邊雕刻邊調整，既保證線條流暢，又體現原作筆意，人物鼻梁的線條尤其體現功力。由此可見，一幅精美的浮世繪，在很大程度上有賴於雕版師的創造性工作，能在畫面上署名的就是承擔頭雕的雕版師。

雕刻完成後，要在畫面的左上角刻一個「L」形的直角，日語稱為「見當」，作為套版拓印時的對準標記。

主版雕刻完成之後，先拓印約二十張單色墨版，稱為「校合拓」，一方面用於雕版的修正，另外還要交給畫師指定顏色和圖案。畫師以淡朱色一張一色的分別圈出色版位置，並標注指定的

▲ 雕刻刀及木槌等工具

▲ 加工好的山櫻板

▲ 墨版的雕刻順序

色名，服飾紋樣也是由畫師指定後再由徒弟添加，然後交由雕刻師分別雕刻色版。

色版的雕刻比較簡單，只要將圈上顏色位置的校合拓逐一貼在板上，挖去其餘部分即完成色版。最重要的是，不能忘記在每塊色版的同一位置刻上見當，否則無法套印。

拓印

最後一道工序是由拓印師印製。首先要對雕版進行技術檢查，確認見當位置統一無誤、色版大小規範之後，先拓印出樣張，與出版商和畫師共同討論套色效果，此後才能正式開始印刷。

理想的印刷用紙是既耐摩擦又柔軟的「政紙」或「奉書紙」，印刷之前先用明礬和膠水的混合液，在紙上刷一次並晾乾，礬過的紙可避免顏料渲化和滲透。同時，為了讓顏色更好附著在紙面上，還要適當的讓紙張略微受潮，不可過分乾燥。

拓印時使用的主要工具是「馬連」（參見下頁圖），透過其在紙背的摩擦，使塗在木版上的墨與色轉移到紙面上來。馬連的芯是以竹葉切成細絲擰成繩索狀後繞成圓形，繩索的粗細對馬連的性質起著決定性作用。

在這之上還要貼以五十張左右類似中國宣紙的日本和紙，然後包上棉布並塗漆，最後再包上經過磨光處理的竹皮。馬連壓力的大小隨芯的大小而異，分成若干種硬度，一般常用的有三種，最軟的用於拓印墨版，以免墨版受損；中等硬度的用於拓印色版；最硬的用於大面積背景等需要較大壓力的部分。

拓印的主要工具還有毛刷，其作用一是將墨與顏料塗在木版上，二是用於在紙上刷明礬水等。刷子的原材料以馬的鬃毛為最佳，也有若干尺寸。新毛刷因稜角過於分明而不便使用，拓印師一般將其水洗後，用火燒去邊角，然後在鯊魚皮上磨至圓潤。

拓印時先印墨版，再印色版。由淺色至深色，最後拓印紅色版。套色工藝當屬對準人物的口脣位置難度最大，因為印刷時不但紙張因空氣溼度影響而略有伸縮，木版也會因吸水而變化，因此拓印一段時間後，就要確認和微調見當。

在初次拓印時，畫師一般都會到場，以確

▲ 拓印臺及工具，左側為馬連

▲ 複刻葛飾北齋的名作《富嶽三十六景》
系列中《諸人登山》一圖

▲ 浮世繪拓印

認畫面效果是否符合自己的創作初衷。

最初拓印的被稱為「初拓」，浮世繪的
每天拓印數量在兩百幅左右。由於這兩
百幅是全新雕版，又在畫師的監督下製
作，因此，畫面線條銳利，色彩鮮明，
在大色面上還可見清晰的木紋，極為精
緻，售價也相對貴些。

如果市場反應良好，出版商就會繼
續加印，稱為「後拓」。加印階段要修
正初拓時出現的問題，也會根據購買者
的要求對色彩配製作相應調整。此外，
為了保證不脫銷，加印時往往為了趕時
間會減去幾個套色版，製作工藝上也相
對簡單，諸如一些「空拓」或羽化效果
等就被省略。

同時，隨著拓印數量的增加，雕版
也會逐漸磨損，主要表現為線條模糊，
色面不夠透亮，更看不見漂亮的木紋。
因此，同一套雕版，前後拓印出來的效
果往往相去甚遠。

▲《今樣見立・士農工商 商人》
歌川國貞 大版錦繪
37.5 公分×25.6 公分
1856 年
東京都江戶東京博物館藏

上圖為銷售時的場
景，下圖則描繪了
木版畫製作場景。

▲《今樣見立士農工商・職人》
歌川國貞 大版錦繪
37.5 公分×25.6 公分
1857 年
東京都江戶東京博物館藏

▲ 第一墨版

▲ 第二色版

▲ 第三色版

▲ 第四色版

浮世繪套印順序

複製：東京 安達（アダチ）

版畫研究所

1. 第一墨版，藍色拓印畫面主體輪廓。

▲ 刷版工序影片（以神奈川沖浪裏為例）。

2. 第二色版，赭紅色套印被朝霞染紅的富士山。

3. 第二色版，羽化淡墨套
 印富士山頂部。

4. 第二色版，羽化藍綠色
 套印山腳的樹林。

5. 第三色版，羽化淡藍色
 套印山體襯影。

6. 第四色版，用藍色套印
 天空。

7. 第三色版，羽化深藍色
 套印天空上端邊沿，這
 麼一來，就完成版畫。

02 形式演變和拓印技法

浮世繪有三種基本形式：裝訂成冊的「版本」，單幅的「版畫」，由畫師直接在紙或絹上手繪的「肉筆繪」。浮世繪版畫不是肉筆繪的簡單代替，而是浮世繪的最主要類型。縱觀世界美術史，以如此多種形式組成的繪畫僅有浮世繪。從高額訂製到廉價普及，浮世繪的製作基於各個階層的廣泛需求而展開。所謂的肉筆繪，主要是面向上層貴族的訂製，而廉價的版畫則滿足了廣大平民的需求。相對於手繪，版畫使用的色彩較少，尺寸也受到限制。不僅以雕版技術表現微妙的線描，還在拓印技術上不斷翻新花樣，這是推進日本版畫發展的關鍵所在。

浮世繪的形式演變

浮世繪在其發展過程中，根據套版技術不同，先後經歷了以下幾種形式演變：

1 墨摺繪

始於浮世繪初創的十七世紀中期（寬文年間），主要是單一墨色的插圖。初期作為雕版印刷讀本的附屬，隨著通俗文學作品的大量湧現和出版業的發達，這類版畫插圖也開始普及。最後插圖部分被獨立出來，通常以十二幅為一組裝訂成冊。由於這種成冊的版畫受到銷售量的限制，在十七世紀後期（延寶年間）開始出現單幅的浮世繪，主要描繪江戶的藝伎舞女和歌舞伎演員的全身像。

▲ 墨摺繪
鳥居清信
《立美人圖》

2 墨摺繪筆彩

浮世繪以單幅的形式從繪本中獨立出來後，為了

滿足貴族和富裕階層對彩色畫面的需求，在單色墨摺繪上以手工著色，在浮世繪出現之初，屬於價格昂貴的奢侈品。

▲ 墨摺繪筆彩
菱川師宣
《低唱之後》

3 丹繪

十七世紀末期至十八世紀初期（元祿年間），墨拓筆彩版畫開始以礦物質紅色顏料「丹」（氧化鉛）為主色調。色彩效果偏於概念化，多用於象徵性的人體表現。後來發展為以丹為主配以綠、黃色，這種形式延續了五十年左右。

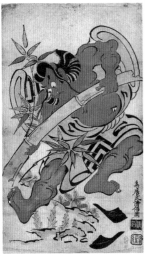

▲ 丹繪
鳥居清倍
《市川團十郎之拔竹五郎》

4 紅繪

十八世紀初期之後，浮世繪的手工筆彩開始以植物性顏料「紅」代替礦物質顏料。隨著紅色的使用，畫面色彩相較於丹繪更加細膩豐富，線條也更加精緻，整體效果開始體現出日本傳統美術情調。其他色彩也開始使用植物性的清淡色調，畫面色彩相較於丹繪更加細膩豐富。

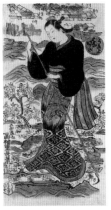

▲ 紅繪
石川豐信
《往櫻樹上繫短冊的少女》

5 漆繪

紅繪出現不久，很快就透過在墨色中添加膠的含量以產生光澤，模仿漆的效果。這種技法只是部分的使用在人物頭髮、服裝的各種繫帶上，還以黃銅粉代替金粉噴灑畫面，增強畫面的華麗效果。

▲ 漆繪
西村重長
《浮世花筏》

6 紅摺繪

隨著浮世繪色彩意識的逐漸加強，為了提高製作效率，一七四四年（延享元年）前後出現了在墨版上以紅綠兩色套印的技法，取代了手工筆彩。雖然在色彩表現上還不成熟，但在浮世繪史上卻是劃時代的進步，色版套印技法受到姑蘇版年畫的影響。

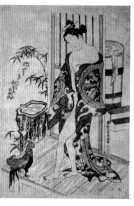

▲ 紅摺繪
奧村政信
《美人出浴圖》

7 曆繪

一七六四年前後，在江戶的富商以及浮世繪愛好者中，流行帶繪畫的年曆，他們家境闊綽，甚至籌集資金動員浮世繪畫師、雕版師和拓印師競相製作，相互媲美。這種競爭導致在創作上突出個人色彩並淡化商業利益，因此在材料上也不惜工本，使用了優質的奉書紙，使多版重複印刷成為可能，成為多版彩色套印浮世繪出現的契機。

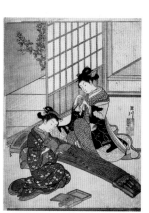

▲ 錦繪
鈴木春信
《坐鋪八景・琴路落雁》

8 錦繪

在曆繪的製作競賽中，鈴木春信的多色套版脫穎而出。色彩鮮豔且洗練的畫面效果引起了轟動，並很快開始了商業化製作。出版商將其喻為京都出產的五彩織錦，故「錦繪」特指彩色套版浮世繪。十八世紀末期是江戶地域文化的生成期，相對於文化底蘊深厚的京都，錦繪的名稱象徵新興都市江戶作為日本新的文化中心的自信。

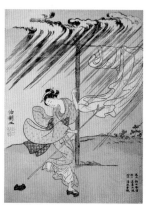

▲ 曆繪
鈴木春信
《夕立》

9 扇繪

將歌舞伎畫和美人畫拓印在扇形紙上,然後裁切下來黏貼在屏風或扇子上,既可以欣賞,又有實用價值。

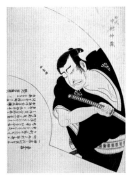

▲ 扇繪
勝川春章
《東扇・初代中村助藏》

10 紅嫌

隨著錦繪的出現,浮世繪的色彩趨於華麗鮮豔,在此後不久的一七八一年—一七八八年(天明年間),又一度出現了有意抑制色彩的傾向。突出墨色或淡墨、紫色等較暗的色調,日語「紅嫌」兩字表達的是迴避鮮豔色彩的意思。

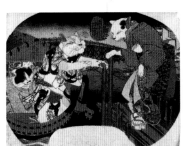

▲ 紅嫌
窪俊滿
《六玉川・野路之玉川》

11 浮繪

受西方寫實繪畫的影響,十八世紀中期(延享年間)前後,浮世繪風景畫和表現建築空間的畫面開始出現透視手法。由於畫面中央消失點的作用,景物呈放射狀擴張,猶如漂浮起來一般,「浮繪」因此得名,是西方美術對浮世繪影響的典型表現。

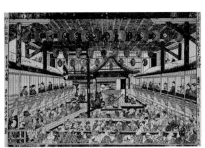

▲ 浮繪 奧村政信《芝居狂言舞臺顏見世大浮繪》

12 團扇繪

在扇面形的紙張上拓印美人畫、花鳥畫和風景畫,然後貼在日式扇面上。由於受到團扇的正反面以及異型畫面的限制,在表現手法上較之一般浮世繪更見功夫。

▲ 團扇繪 歌川國芳《納涼的貓》

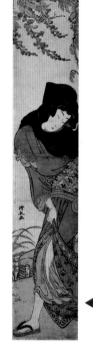

柱繪

將浮世繪用紙縱向切割為四份，形成狹長的畫面，適合於縱向立柱的張貼。

▲ **柱繪**
鳥居清長
《藤下美人》

拓物

▲ **拓物** 窪俊滿《群蝶畫譜》

主要用作狂歌配圖的浮世繪，一般以插圖的形式繪製，製作工藝豪華，免費派送。

藍摺繪

江戶末期，隨著海外輸入的化學顏料普魯士藍的使用，曾流行以藍色調

▲ **藍摺繪** 溪齋英泉《假宅之遊女》

為主的錦繪，畫面上強調藍色的濃淡變化，限制其他顏色的使用，有時點綴極少量的紅色。

浮世繪的拓印技法

浮世繪除了常規的拓印技術之外，還開發出多種特殊的拓印技法，極大的豐富了畫面的表現力，這也是浮世繪區別於中國版畫的最大特徵，是浮世繪的一大魅力所在。

1

木目拓

▲ **木目拓**
磯田湖龍齋
《見立草木八景·
白牡丹暮雪》

使畫面局部產生凹凸的立體效果，表現浮雲、積雪和花卉等紋理，以強化質感。根據局部圖形製作精緻的雕版，在拓印色彩之後，再將畫面局部對準，用

手掌或肘部的壓力使紙張產生凹凸，因此也稱為「肉拓」。鈴木春信、一筆齋文調等畫師常用此技法。

2 空拓

用雕版紋壓印出無色、凹凸的浮雕式肌理效果，主要用於表現衣紋、水紋等。墨線部分不是凸狀的，而是雕刻成凹陷狀的版式，拓印時不上顏料，屬於木目拓的一種，不同之處在於用馬連拓印。一般使用較厚和韌性好的奉書紙。這一技法始於明代，在中國被稱為「拱花」，一七三〇年代（享保至元文年間）開始應用於浮世繪版畫。

▲ 空拓
鈴木春信
《雪中相合傘》

3 地潰

將畫面背景拓印上滿版的單色，根據色彩的不同，也稱「黃潰」或「藍潰」等。若在大面積的背景

上拓印較深的滿版單色，需要十分熟練的技術方可均勻。一般情況下很難一次完成，必須反覆多次添加顏料。添加顏料時只能將紙張的一半掀起，之後再添加另一半，以免畫面偏離雕版。

▲ 地潰
喜多川歌麿
《青樓十二時·丑之刻》

4 雲母拓

在地潰的基礎上，大面積敷設雲母粉，雲母的光澤具有獨特的豪華感。根據不同底色分別稱為紅雲母、白雲母、黑雲母等，有時也以貝殼粉作為代用品。一般有三種方法：一是為欲作雲母拓的部分製作兩塊雕版，其中一塊用來拓印底色，另一塊塗上漿糊或膠水，再次拓印在底色上，然後在上面撒雲母粉，最後將多餘的雲母粉抖落即可；二是將雲母粉與漿糊混合，與其他色版同樣拓印；三是將欲施雲母粉與漿糊之外

的部分加以遮擋，用毛刷直接將混合了雲母粉的膠水刷在畫面上，這也是最簡便的方法。

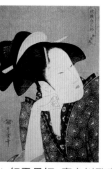

▲ 紅雲母拓　喜多川歌麿
《歌撰戀之部·物思戀》

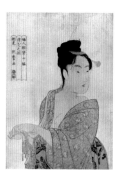

▲ 白雲母拓　喜多川歌麿
《婦人相學十體·浮氣之相》

◀ 黑雲母拓
東洲齋寫樂
《三世市川高麗藏之龜屋忠
兵衛與中山富三郎之梅川》

5 金銀拓

在畫面上施設金粉或銀粉，有兩種方法：一是先將明礬或漿糊薄塗在色版上拓印，然後撒上金或銀粉，再用色版施以空拓以增加光澤；二是將金粉或銀粉混合在漿糊裡，直接薄塗在色版上拓印，待乾透後再施以正面拓。由於金銀拓的成本太高，導致版畫價格昂貴，一般不常使用。

▲ 金銀拓
歌川國貞《豔紫娛拾餘帖》（局部）

6 羽化拓

這是浮世繪風景畫最常用的手法之一，多用於表現天空。利用色彩的濃淡漸變增加畫面的空靈氣氛。最為常用的是「擦拭羽化」，即先用溼毛巾擦拭需要製作羽化效果的雕版部分，然後在潮溼的版面上刷上顏料，緊接著拓印。由於水分的作用，顏料產生自然暈化，類似水彩畫中的溼畫法，擦拭羽化的效果很大程度上取決於拓印師手法的熟練程度。這一技法最早於一七七四年（安永三年）開始使用，主要有以下幾種手法：

「一文字羽化」，屬於擦拭羽化的一種，水平應用於畫面的上下兩端，由外向內淡化，以表現出空氣的透明效果，因水平寬度一致而得名。這也有賴於拓印

▲ 一文字羽化　葛飾北齋
《富嶽三十六景·凱風快晴》

師的準確把握，在葛飾北齋與歌川廣重的風景畫中最為常見。

「任意羽化」，畫師只是指定大約的位置和形狀，不對雕版做任何加工，拓印時在濡溼的雕版上以一定形狀施以顏料，拓印效果類似手繪，空靈生動，多用於天空的浮雲等。

▲ 任意羽化
歌川廣重
《名所江戶百景·深川木場》

7 無線拓

也稱為「沒骨法」，即不用輪廓線，依靠圖案構成形體。受中國繪畫的影響，日本傳統繪畫中很早就有這種畫法，一七五一年—一七六三年（寶曆年間）開始運用於晚期紅摺繪，早期的淡彩稱為水繪。錦繪時代以來，一筆齋文調、北尾重政、喜多川歌麿等畫師多有採用。無線拓的製作在版下、校合拓階段還存在墨線，在精密的完成色版的製作和校對之後，正式拓印時，再將主版上的墨線削去。一般來說，浮世繪以線描為主要造型手段，無線拓具有特殊的視覺效果。

▲ 無線拓
喜多川歌麿
《歌撰戀之部·稀逢之戀》

8 兩面拓

在一張紙的正反兩面，以相同的輪廓拓印上人物的正面與背面，類似中國刺繡中的「雙面繡」。由喜多川歌麿首創，對畫、雕、拓各工序的技術要求很高，現僅存《高島阿久》等少數幾幅。

「板羽化」，直接在雕版上加工。首先在雕刻色版時，將需要羽化的輪廓做得比實際畫面稍大一些，然後將邊緣用糙葉樹的葉子等打磨圓滑，拓印時色塊邊緣自然虛化，產生渾厚的效果。

▲ 板羽化 歌川國芳 《東都首尾之松圖》

413

9 墨流拓

將墨或油性顏料滴在水面上，輕輕攪動以產生類似大理石或木紋的肌理效果，然後用紙將其拓起，用於背景紋樣的雕刻，也稱為「水流拓」。鈴木春信的《見立寒山拾得》等作品具有代表性。

▲ 墨流拓
鈴木春信
《見立寒山拾得》

▲ 兩面拓
喜多川歌麿
《高島阿久》

10 胡粉散

為了表現雪景，其中一種方法是在底版上直接挖出白點，另一種方法則是用刷筆黏上拌有牡蠣殼粉的膠水，對畫面做局部遮擋後，用硬物敲擊刷筆柄，讓胡粉自然濺落在畫面上，產生飛雪的效果。這一技法在歌川廣重和歌川國芳的後期風景畫中多有使用。

▲ 胡粉散　歌川廣重《東都名所‧日本橋雪中》

11 砂子拓

模仿撒金箔或金粉的效果，在黃色的底色上再拓印深黃、茶色和黑色等斑點及小方形，以形成不規則的點綴效果，一般用於裝飾性背景或表現煙火等，可見於歌川廣重和歌川國貞的作品。也有在茶色的背景上拓印白色的斑點，日語稱為「鹿子模樣」，是用途廣泛的裝飾手法。

▲ 砂子拓　歌川廣重《名所江戶百景　兩國花火》

03 浮世繪的顏料和紙張

顏料

以錦繪為中心來考察浮世繪的顏料，主要有早期的紅等植物性顏料和朱等礦物質顏料，以及江戶時代後期海外輸入的普魯士藍、洋紅等化學顏料。早期的植物性顏料因年代久遠，大都褪色嚴重，許多顏料的原材料已難以準確判斷。

- 地墨：將墨在水裡浸泡鬆軟之後，用研磨棒搗碎，再用棉布過濾。也有在硯臺中研磨的用法。

- 豔墨：上等的墨製作的墨汁，過濾後添加膠水或漿糊，主要用於拓印人物的頭髮，因乾後產生光澤也稱「漆繪」。

- 紅：用紅花的花瓣榨出的液體，因需要酸性液體溶解，還要添加梅子皮。

- 洋紅：江戶後期從海外輸入的礦物質顏料，具有色彩鮮豔，不易褪色的特點。

- 藍：蓼（按：音同瞭）科草的葉與莖製成的顏料。

浮世繪中也有採用從靛染的舊棉布中，煮出藍色作顏料的做法。

- 藍紙：露草的花汁製成的顏料，先染在紙張上，使用時將紙放入水中使顏料滲出，因此被稱為藍紙，容易褪色。

- 普魯士藍：江戶時代後期從荷蘭輸入的無機顏料，特徵是色彩鮮豔。

- 朱：水銀加熱後產生的氧化水銀，也稱銀朱。

- 紫：由露草的藍色與朱混合而成。

- 柿色：雌黃的黃色與紅色混合，或以紅殼與墨混合製成。

- 草色：露草藍與雌黃混合，或以棠梨的黃與藍混合製成，因容易損壞雕版而較少使用。

- 丁字色：由雌黃與朱混合而成。

- 橙黃色：由棠梨與紅殼或紅混合製成。

- 紅殼：分為綠礬加熱後製成的礬紅，與鐵粉加熱後

製成的鐵丹（氧化鐵）兩種。

- 鬱金：從鬱金香的根部榨取的鮮濃黃色顏料。

- 雌黃：硫黃與砒酸混合的礦物質顏料。因有光澤且價格便宜而被廣泛使用，也稱石黃。

- 藤黃：採自緬甸、泰國等地的常綠喬木的黃色顏料，易與雌黃混合使用，也稱草藤黃。

- 黃檗（音同擘）：採自落葉喬木樹皮的黃色顏料，與紅混合使用。

- 丹：鉛與硫黃、硝石混合而成的鉛丹。日久易氧化成黑色。

- 棠梨：由落葉喬木棠梨的樹皮製作而成的褐色與黃色顏料。

- 胡粉：白色顏料，多以牡蠣殼研磨的粉末製成，日久易發黑。

此外，還有以雲母粉代替容易變色的銀粉，價格昂貴的金銀粉在天保改革之後被禁止。顏料的價格當屬藍最貴，從鴨跖草中提取藍色雖然相對便宜，但容易褪色。一八二九年（文政十二年）從海外進口了化學染料普魯士藍，葛飾北齋在系列版畫《富嶽三十六景》中首次試用成功，此後開始流行以藍色為主調的「藍摺繪」。

明治時代之後，逐漸開始推廣使用廉價的化學染料，主要有鹽基性的木拉克（紫色）、若丹明（桃色）等。具有典型意義的是，取代高價的植物性染料紅色的酸性洋紅被廣泛使用，成為明治浮世繪的象徵性色彩，也被稱為「明治紅」。傳統的植物性顏料具有色調細膩、耐溼氣等優點，缺點是較易褪色；礦物質顏料和化學性染料的優點在於色彩鮮豔、穩定，歷經百餘年至今仍煥然一新。

紙張

浮世繪的紙張類似中國畫的熟宣紙，厚韌、柔軟、吸水性好，早期使用的是「美濃紙」和「大奉書

紙」。錦繪出現之後大奉書紙被廣泛使用。根據用途不同將原有的紙張切成不同規格，具體尺寸一般以「大版」、「中版」等正式名稱標記。由於原紙的尺寸差異，切割後的尺寸也略有出入。各時期的主要紙張和規格如下：

● 大奉書：錦繪時期使用最廣泛，長約五十三公分、寬約三十九公分。

● 小奉書：僅次於大奉書被廣泛使用，長約四十七公分、寬約三十三公分。

● 丈長奉書：浮世繪版畫的最大規格，長約七十二公分、寬約五十三公分。

● 美濃紙：一七六四年—一七七二年（明和年間）之前使用，長約四十六公分、寬約三十三公分。

● 大廣奉書：錦繪初期及明和年間使用，長約五十八公分、寬約四十四公分。

①倍版約 53 公分×39 公分。
②大版約 39 ～ 39.5 公分×26 ～ 27 公分。
③中版約 26 公分×19.5 公分。
④四切版約 19.5 公分×13 公分。

⑤大短冊版約 39 公分×17.5 公分。
⑥中短冊版約 39 公分×12 公分。

⑦長版約 53 公分×19 ～ 20 公分。
⑧色紙版約 20 ～ 21 公分×18 ～ 19 公分。
⑨九切版約 17.5 公分×13 公分。

主要參考文獻

日文版

[1] 日本浮世絵協会編《原色浮世絵大百科事典》（全十一冊）、大修館、一九八〇年―一九八一年。

[2] 小学館編《浮世絵聚花》（全十八冊）、小学館、一九八〇年。

[3] 集英社編《浮世絵大系》（全十七冊）、集英社、一九七三年。

[4] 学習研究社編《日本美術全集》（全二十五冊）、学習研究社、一九九九年。

[5] 矢代幸雄《日本美術の特質》、岩波書店、一九八四年。

[6] 矢代幸雄《日本美術の再検討》、ぺりかん社、一九九四年。

[7] 源豊宗《日本美術の流れ》、思索社、一九七六年。

[8] 辻惟雄《日本美術の見方》、岩波書店、二〇〇一年。

[9] 辻惟雄《奇想の系譜》、ちくま学芸文庫、二〇〇六年。

[10] 楢崎宗重《浮世絵の美学》、講談社、一九七一年。

[11] 山口桂三郎《浮世絵概論》、言論社、一九七八年。

[12] 小林忠監修《浮世絵の歴史》、美術出版社、二〇〇五年。

[13] 小林忠監修《浮世絵師列伝》、平凡社、二〇〇六年。

[14] 小林忠《浮世絵の魅力》、ビジネス教育出版社、一九八四年。

[15] 永田生慈編《日本の浮世絵美術館》、講談社、一九九六年。

[16] 近世文化研究会編《浮世絵に見る色と模様》、河出書房新社、一九九五年。

[17] MOA美術館編《光琳デザイン》、淡交社、二〇〇五年。

[18] 梅原猛《日本文化論》、講談社、二〇〇六年。

[19] 九鬼周造《「いき」の構造》，岩波書店、一九六五年。

[20] 塩田博子《美術から日本文化を観る》，文芸社、二〇〇二年。

[21] 古田紹欽など監修《禅と芸術》，ぺりかん社、一九九四年。

[22] 望月信成《わびの芸術》，創元社、一九六七年。

[23] 諏訪春雄《江戸っ子の美学》，日本書籍、一九八〇年。

[24] 加藤周一《日本その心とかたち》，徳間書店、二〇〇五年。

[25] 高階秀爾《日本美術を見る眼》，岩波書店、一九九三年。

[26] 佐藤道信《〈日本美術〉誕生》，講談社、一九九六年。

[27] 剣持武彦《「間」の日本文化》，朝文社、一九九二年。

[28] 松木寛《蔦屋重三郎》，講談社、二〇〇二年。

[29] 山田順子《絵解き「江戸名所百人美女」江戸美人の粋な暮らし》，淡交社、二〇一六年。

[30] 福田和彦《浮世絵 春画一千年史》，人類文化社、一九九三年。

[31] 林美一《浮世絵の極み 春画》，新潮社、一九八八年。

[32] 白倉敬彦《江戸の春画》，洋泉社、二〇〇四年。

[33] 白倉敬彦《春画の謎を解く》，洋泉社、二〇〇四年。

[34] 平凡社編《春画》，平凡社、二〇〇六年。

[35] 山田智三郎《浮世絵と印象派》，至文堂、一九七三年。

[36] 馬渕明子《ジャポニスム──幻想の日本》，ブリュッケ、一九九七年。

[37] ジャポニスム学会編《ジャポニスム入門》，思文閣出版、二〇〇四年。

[38] 大島清次《ジャポニスム──印象派と浮世絵の周辺》，講談社、一九九二年。

[39] 定塚武敏《海を渡る浮世絵》，美術公論社、一九八一年。

[40] 三井秀樹《美のジャポニスム》，文芸春秋、二〇〇〇年。

[41] 児玉実英《アメリカのジャポニズム》，中公新書、一九九五年。

[42]（法）サミュエル ビング編《芸術の日本》、大島清次等訳、美術公論社、一九八一年。

[43]（法）小山ブリジット《夢見た日本》、高頭麻子三宅京子訳、平凡社、二〇〇六年。

[44]（美）コルタ アイヴス《版画のジャポニスム》、及川茂訳、木魂社、一九八八年。

[45] 東京都江戸東京博物館編《江戸東京博物館総合案内》、東京都江戸東京博物館、二〇〇三年。

[46] 町田市立国際版画美術館編《版と型の日本美術》、町田市立国際版画美術館、一九九七年。

[47] 千葉市美術館編《「菱川師宣」展図録》、千葉市美術館、二〇〇一年。

[48] 小林忠監修《錦絵の誕生：江戸庶民文化の開花》、東京都江戸東京博物館、日本経済新聞社、一九九六年。

[49] 小林忠監修《青春の浮世絵師鈴木春信：江戸のカラリスト登場》、千葉市美術館 山口県立美術館 浦上記念館、二〇〇二年。

[50] 浅野秀剛ほか編《「喜多川歌麿」展図録》、朝日新聞社、一九九五年。

[51] 小学館編《東洲斎写楽 原寸大全作品》、小学館、二〇〇二年。

[52] 太田記念美術館編《歌川国貞：没後一百五十年記念》、太田記念美術館、二〇一四年。

[53] 鈴木重三監修《歌川国芳展図録》、名古屋市博物館等、一九九六年。

[54] 中右瑛ほか監修《歌川国芳 奇想天外 江戸の劇画家国芳の世界》、株式会社青幻舎、二〇一四年。

[55] 東京国立博物館編《北斎展図録》、朝日新聞社、二〇〇五年。

[56] 小学館編《広重 東海道五十三次》、小学館、一九九七年。

[57] 高階秀爾ほか編《ジャポニスム展図録》、東京国立西洋美術館、一九八八年。

[58] 馬渕明子ほか監修《大回顧展モネ：印象派の巨匠，その遺産》、国立新美術館、読売新聞社、二〇〇七年。

[59] 東京国立近代美術館など編《ゴッホ展 孤高の画家の原風景》、東京国立近代美術館、一九八八年。

中文版

[1] 加藤周一，《日本文化論》，葉渭渠、唐月梅譯，北京：光明日報出版社，二〇〇〇年。

[2] 鈴木大拙，《禪風禪骨》，耿仁秋譯，北京：中國青年出版社，一九八七年。

[3] 本尼迪克特，《菊與刀》，呂萬和、熊達和、王智新譯，北京：商務印書館，二〇〇五年。

[4] 新渡戶稻造，《武士道》，張俊彥譯，北京：商務印書館，二〇〇五年。

[5] 貢布里希，《藝術發展史》，范景中譯，天津：天津人民美術出版社，一九九七。

[6] 阿納森，《西方現代藝術史》，鄒德儂、巴竹師、劉珽譯，天津：天津人民美術出版社，一九八八年。

[7] 雷華德，《印象派繪畫史》，平野、殷鑒、甲豐譯，桂林：廣西師範大學出版社，二〇〇二年。

[8] 雷華德，《後印象派繪畫史》，平野、李家璧譯，桂林：廣西師範大學出版社，二〇〇二年。

[9] 蘇立文，《東西方美術的交流》，陳瑞林譯，南京：江蘇美術出版社，一九九四年。

[10] 鄭振鐸，《中國古代木刻畫史略》，上海：上海書店出版社，二〇〇六年。

[11] 周作人，《周作人論日本》，西安：陝西師範大學出版社，二〇〇五年。

[12] 吳廷繆主編《日本史》，天津：南開大學出版社，二〇〇五年。

[13] 葉渭渠《日本文化史》，桂林：廣西師範大學出版社，二〇〇三年。

[14] 葉渭渠《日本人的美意識》，桂林：廣西師範大學出版社，二〇〇二年。

[15] 王勇、上原昭一主編《中日文化交流史大系七：藝術卷》，杭州：浙江人民出版社，二〇〇一年。

[16] 楊薇《日本文化模式與社會變遷》，濟南：濟南出版社，二〇〇一年。

再版後記

這本書第一版問世距今已經十二年，正好是中國傳統的一個生肖輪迴，按理應該成長了。今天從時代背景到大眾語境都有了很大變化，包括我自己對這個課題也有了許多新的認知。感謝浦睿文化使我有機會重新審視自己當年的作業，我也從中看到許多不盡如人意之處。

這次再版的最大變化，就是致力於從論文向圖書的轉變。在保持原書體例和水準的前提下，為了提高可讀性，在篇章結構上做了較大調整：原版的導言和第一章〈日本美術溯源〉合併為序章，文字敘述上也更為簡潔明瞭；「春畫」從原版第三章〈美人畫〉中的一節單列出來成為一章，以便能更好的呈現這個浮世繪的主要題材；撤銷了原版第六章〈浮世繪的技術和藝術〉，關於浮世繪的藝術性論述和原版〈結語〉合併，改為終章〈浮世繪的藝術性〉，浮世繪的技術性內容以附錄的形式體現，並考慮到讀者的閱讀需求，刪除了原版的其他附錄；對原版第七章〈席捲歐洲的日本主義〉做了較大篇幅的刪改，並增加了「美

國的『日本主義』熱潮」一節，改為第六章〈席捲歐美的日本主義〉，更全面的反映日本藝術的國際影響力。此外，全書圖片做了大幅度精簡，刪除了對今天的讀者來說已經比較熟悉的日本文化的介紹，聚焦呈現浮世繪本身。

同時，這次修訂還盡可能的編入我近年來新的研究成果，主要是增加對作品的解讀。每一幅浮世繪都承載著豐富的日本民俗文化密碼，只有巨細無遺的解鎖這些資訊，才能說是真正看懂浮世繪，也才能對日本文化有更準確的認識。

我認為，要讓自己的著作最大程度的從學術的象牙塔裡走出來，面向更廣大的讀者，這對於任何專業領域的研究者來說，都是一個重要課題。只有讓自己的工作為大眾接受，服務於社會，學術才能獲得持久的生命力。

浦睿文化的團隊也為這本書帶來新的活力，打破了我的許多思維局限。感謝可愛的年輕人協助我打造了一本青春版《浮世繪300年，極樂美學全覽》！

國家圖書館出版品預行編目（CIP）資料

浮世繪 300 年，極樂美學全覽：梵谷、
馬奈、莫內都痴迷，從街頭到殿堂皆汲取
的創作靈感泉源，鉅作背後的精采典故／
潘力 著.
-- 臺北市：任性文化，2022.04
432 面；19×26 公分 --（drill；012）
ISBN 978-626-95349-6-8（平裝）

1. 浮世繪　2. 畫論　3. 藝術欣賞　4. 日本

946.148　　　　　　　　　11002180

drill 012

浮世繪 300 年，極樂美學全覽

梵谷、馬奈、莫內都痴迷，從街頭到殿堂皆汲取的創作靈感泉源，鉅作背後的精采典故

作　　　者／潘力
責任編輯／蕭麗娟
校對編輯／陳竑悳
美術編輯／林彥君
副總編輯／顏惠君
總 編 輯／吳依瑋
發 行 人／徐仲秋
會計助理／李秀娟
會　　　計／許鳳雪
版權經理／郝麗珍
行銷企劃／徐千晴
業務助理／李秀蕙
業務專員／馬絮盈、留婉茹
業務經理／林裕安
總 經 理／陳絜吾

出 版 者／任性出版有限公司
營運統籌／大是文化有限公司
　　　　　臺北市 100 衡陽路 7 號 8 樓
　　　　　編輯部電話：（02）23757911
　　　　　購書相關諮詢請洽：（02）23757911 分機 122
　　　　　24 小時讀者服務傳真：（02）23756999
　　　　　讀者服務 E-mail：haom@ms28.hinet.net
　　　　　郵政劃撥帳號：19983366　戶名：大是文化有限公司
法律顧問／永然聯合法律事務所
香港發行／豐達出版發行有限公司 Rich Publishing & Distribution Ltd
　　　　　地址：香港柴灣永泰道 70 號柴灣工業城第 2 期 1805 室
　　　　　　　　 Unit 1805, Ph. 2, Chai Wan Ind City, 70 Wing Tai Rd,Chai Wan, Hong Kong
　　　　　電話：2172-6513　傳真：2172-4355
　　　　　E-mail：cary@subseasy.com.hk

封面設計／Patrice
內頁排版／Judy
印　　　刷／緯峰印刷股份有限公司
2022 年 4 月 初版
定　　　價／新臺幣 1200 元（缺頁或裝訂錯誤的書，請寄回更換）
I S B N 978-626-95349-6-8
電子書 ISBN／9786269580408（PDF）
　　　　　　 9786269580415（EPUB）